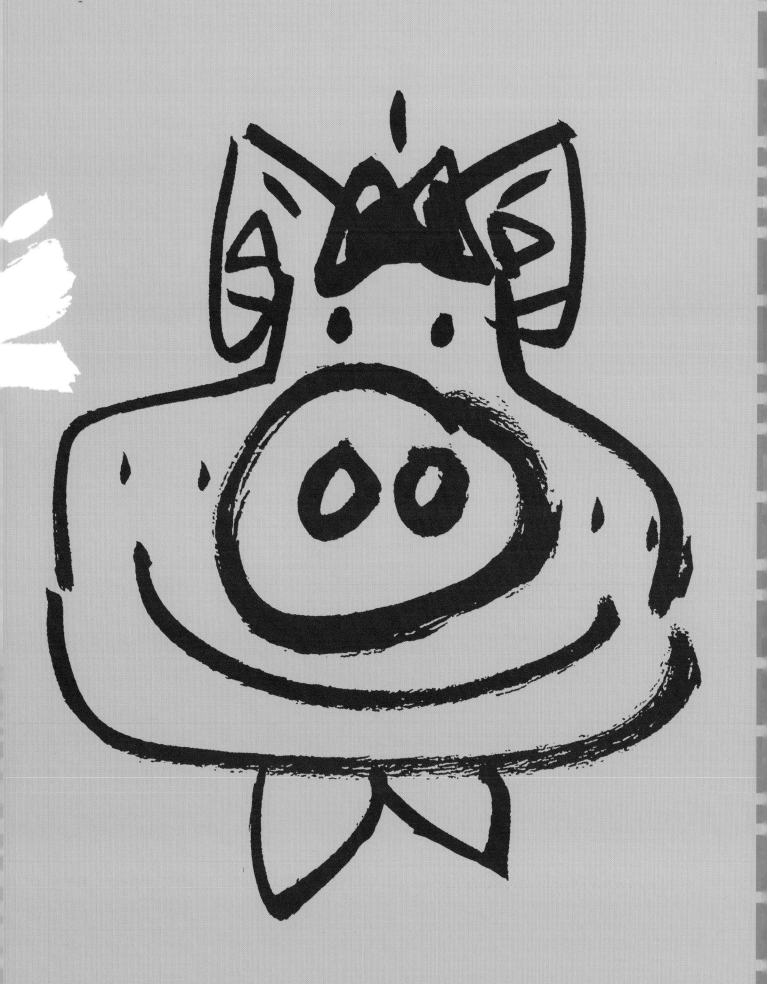

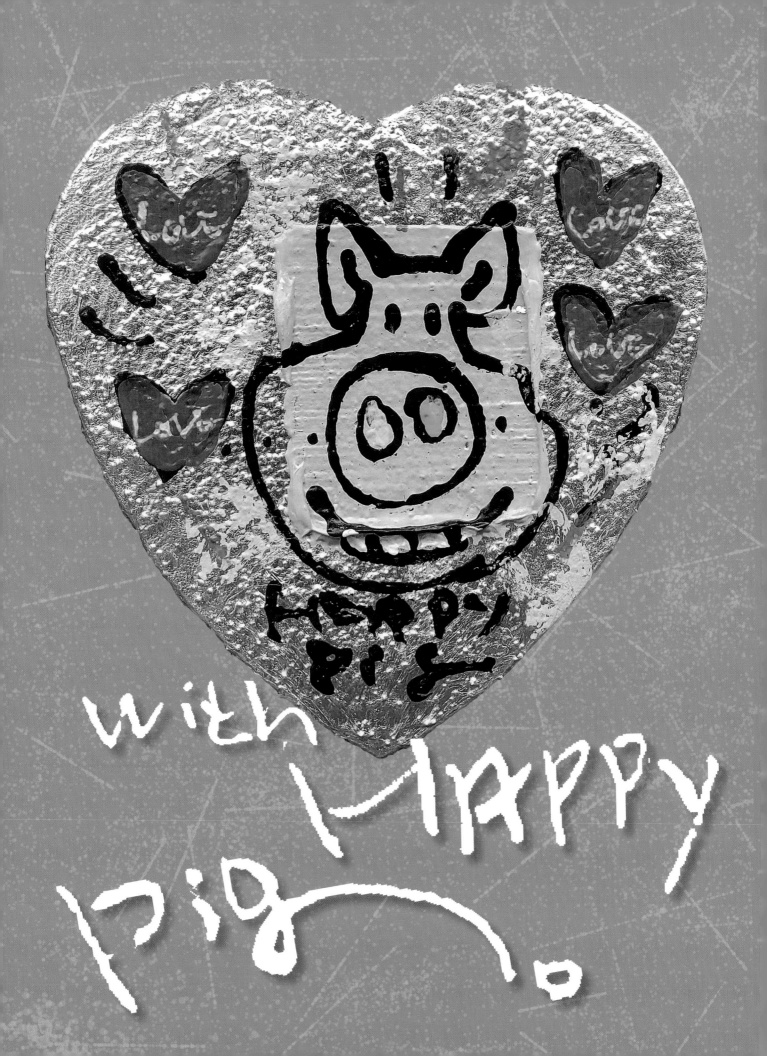

心을 담아 건강하게
그리는 것

rt, I felt the **greatest happiness** **drawing.** That happiness is the st one in my heart, as the best ne combined in a Marvel movie rs. For me, that stone is **Happy** **stone.**

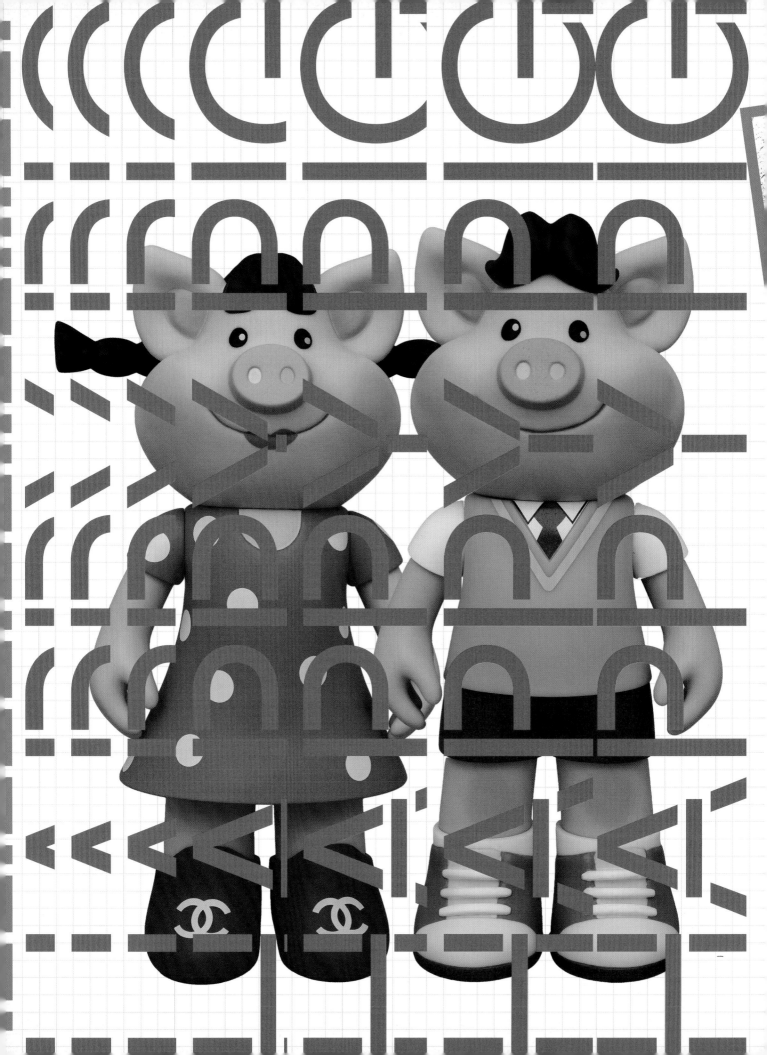

너무 크게 표시

세상 아파지만! 그냥 때론

마음이

움직이는 대로

질러봐!

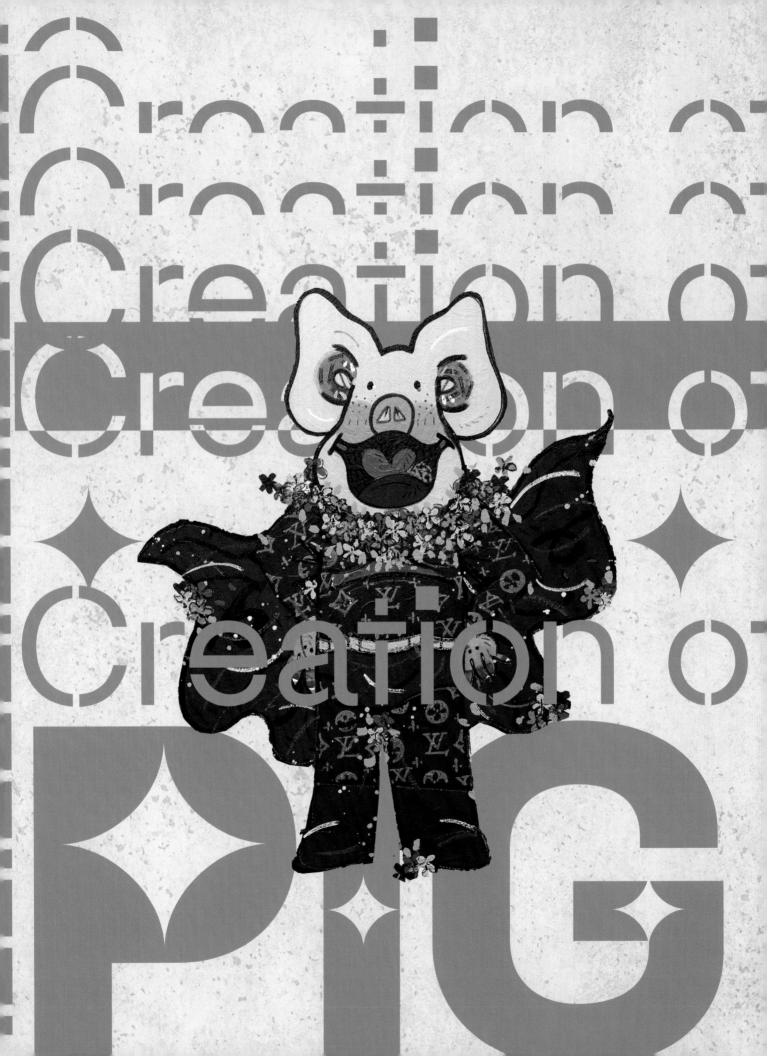

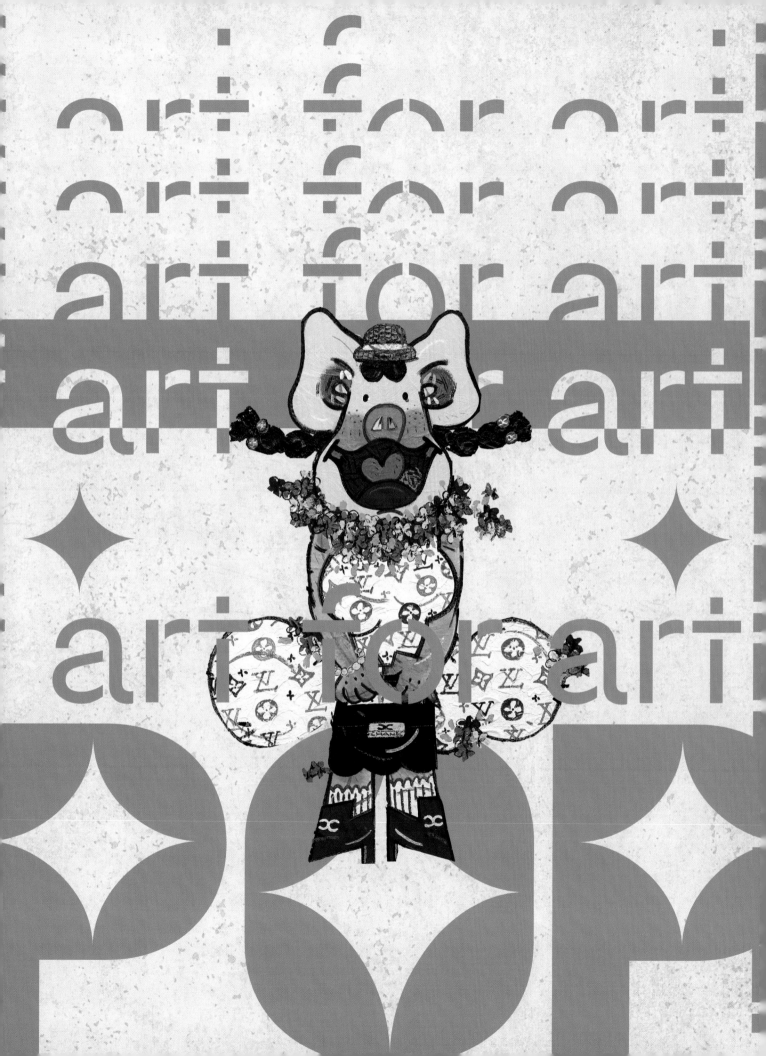

오늘만큼은
이야기해봅시다!
사랑한다고

Let's talk
about it today!
I love you

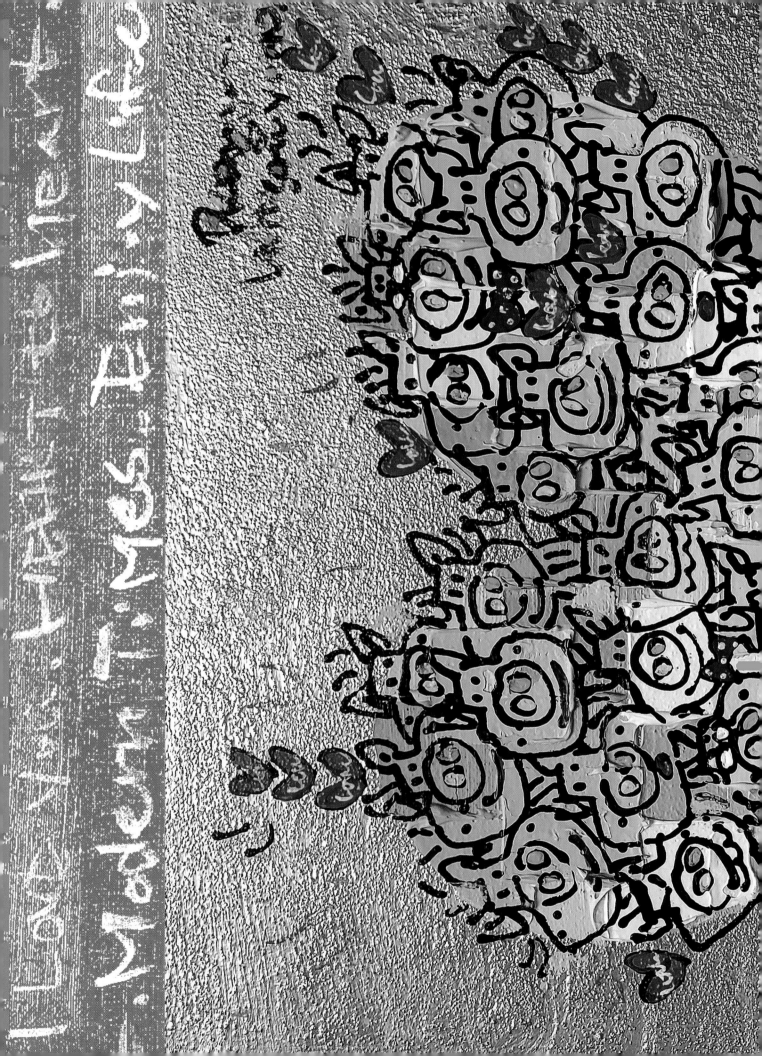

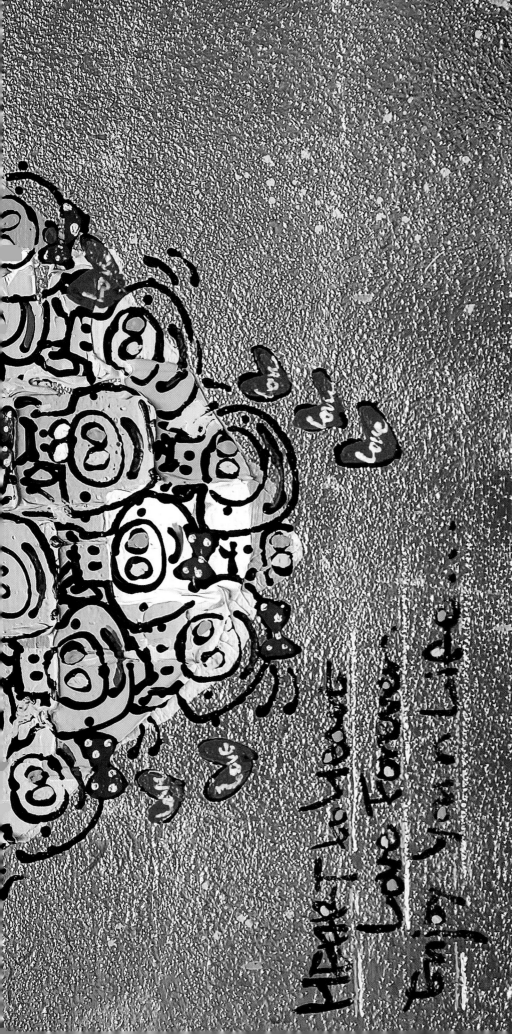

HeART to HeART
Love forever...
Enjoy your Life....

Modern times_Heart to Heart(PIG POP)
91×73cm | 캔버스에 아크릴릭, 문봉 | 2022

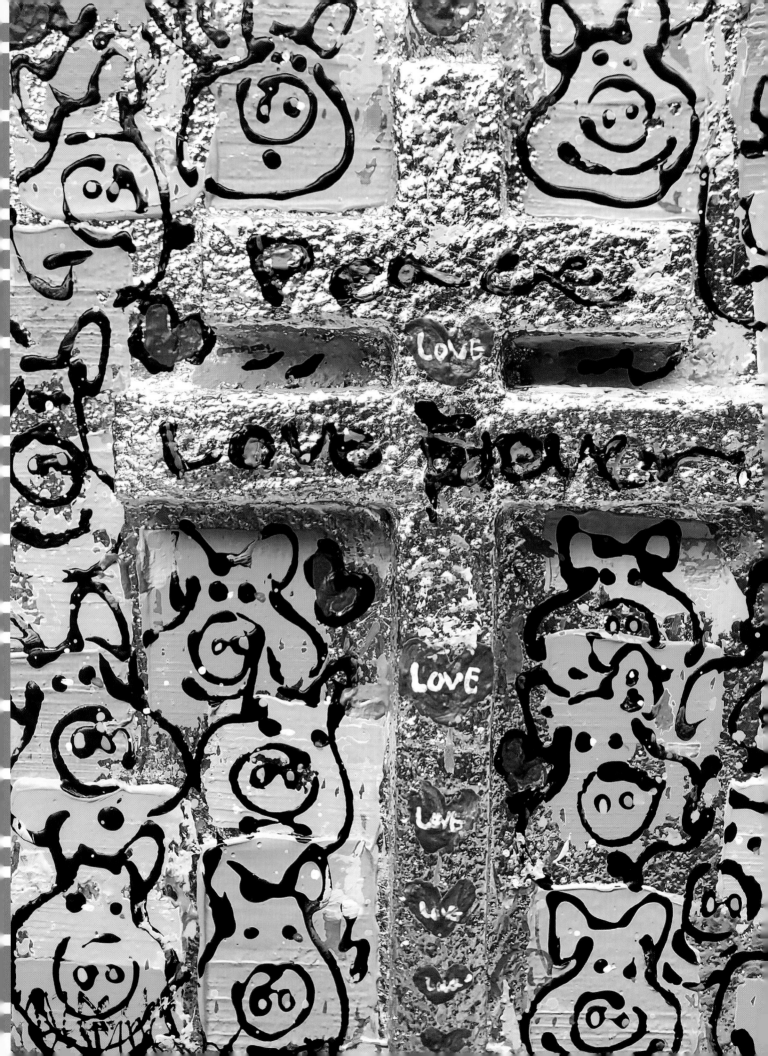

염원 그리고 바람(Desire & Wish)

45.5×37.9cm | 합판에 아크릴릭, 세라믹 섬자카(Made Eugine), 금박 | 2021

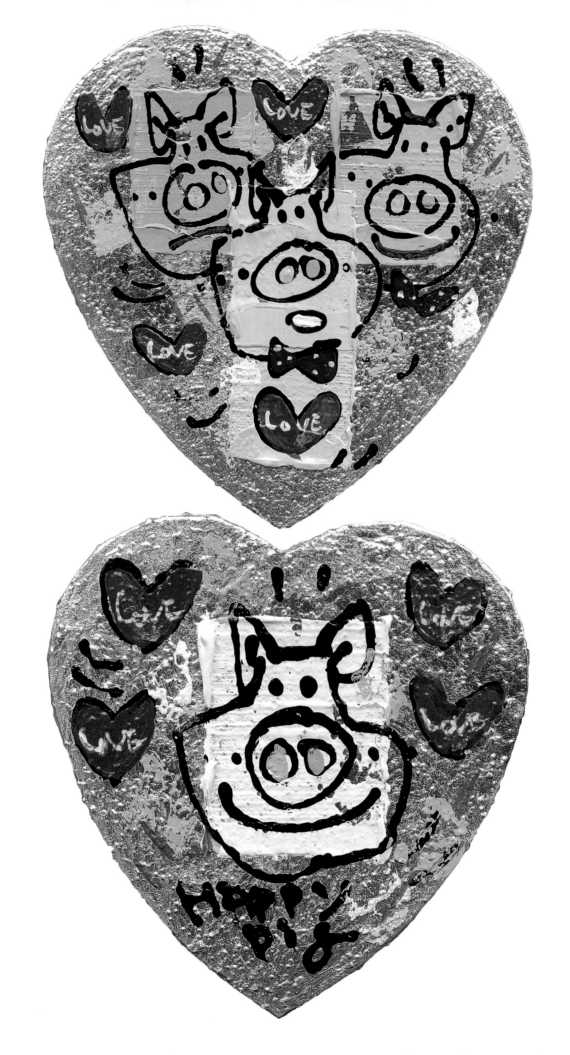

Modern times_Heart to heart(PIG POP)

20cm(Variant size) | 캔버스에 아크릴릭, 금박 | 2022

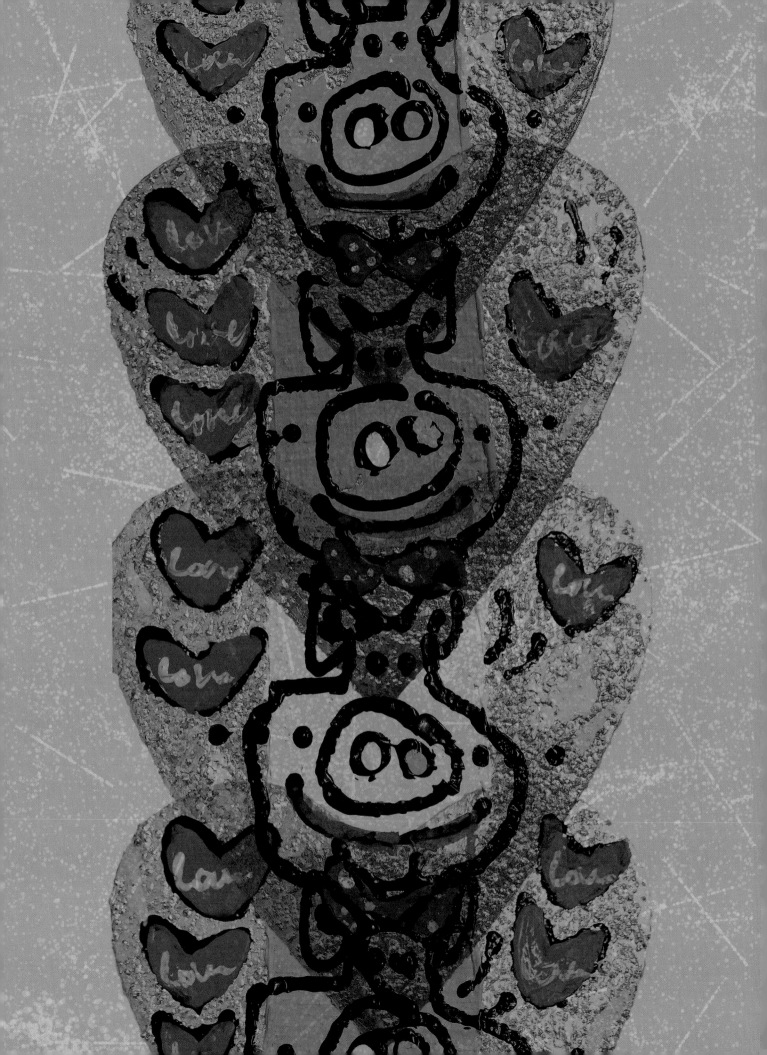

I Think I Think I

행복 바이러스 전도사인 저는 "행복한 돼지"로 많은 분들과 소통을 하며 힐링을 나누고 싶습니다. 저는 미술의 힐링파워를 믿습니다. 행복한 여행, 그리고 행복한 돼지'는 설렘과 두근거림으로 우리가 잃어버린 웃음과 행복을 되찾아줄 것입니다.

As a happy virus evangelist, I want to communicate with many people through "Happy Pig" and share healing power. I believe in the healing power of art. "Happy Travel and Happy Pig" will restore the laughter and happiness that we have lost, with excitement.

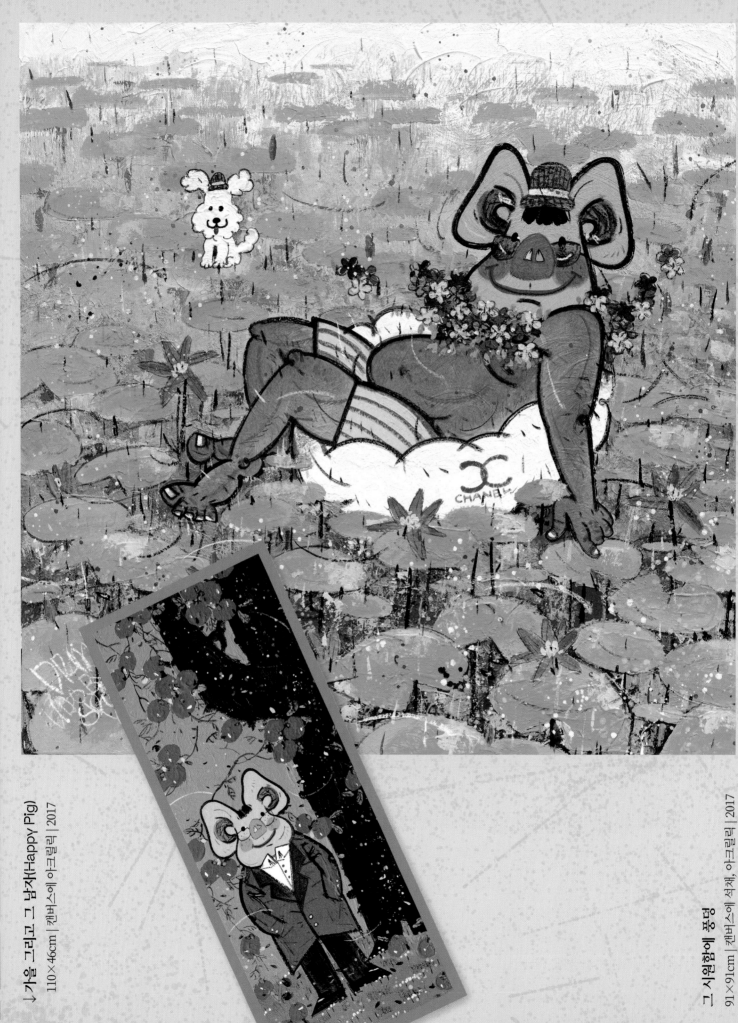

↓가을 그리고 그 남자(Happy Pig)
110×46cm | 캔버스에 아크릴릭 | 2017

그 시원함에 풍덩
91×91cm | 캔버스에 아크릴릭 | 2017

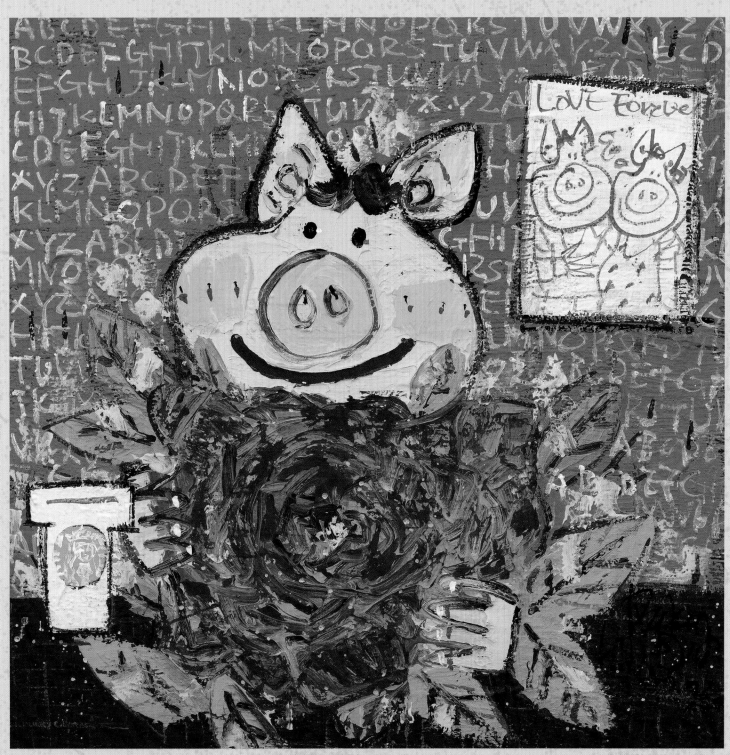

꽃을 든 남자(Happy Pig with Flowers)

73×73cm | 캔버스에 아크릴릭 2021

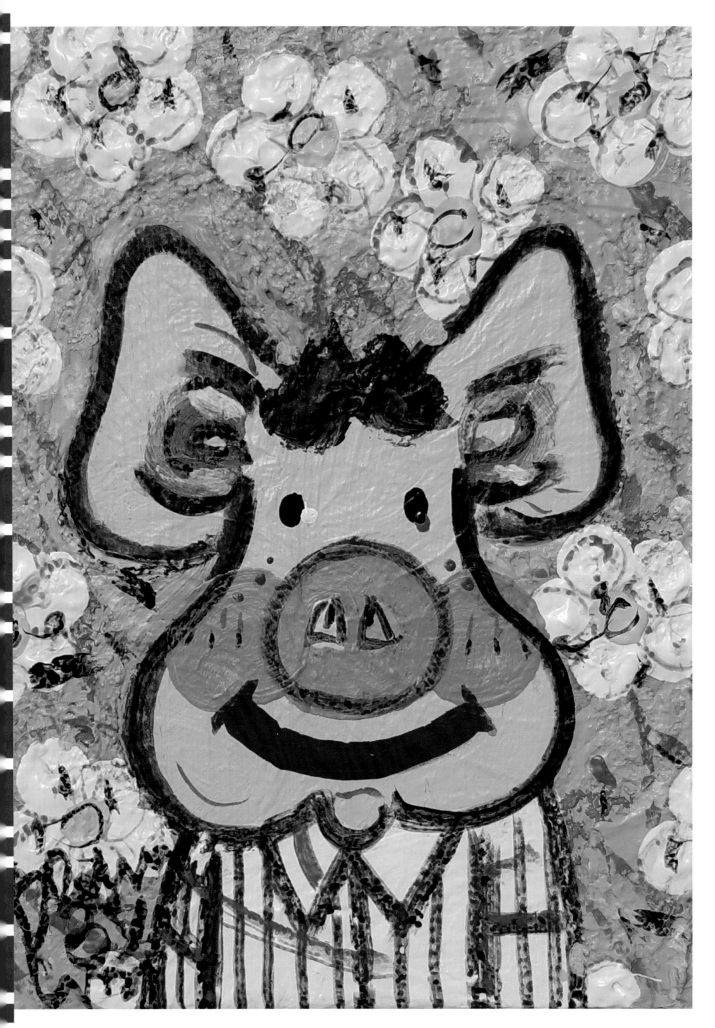

블링토링(Happy PIG-The Bling 豚ling)
23×16.5cm | 캔버스에 아크릴릭 | 2019

블링토링-희사원(Happy PIG-The Bling 豚ling)

23×16.5cm | 캔버스에 아크릴릭 | 2019

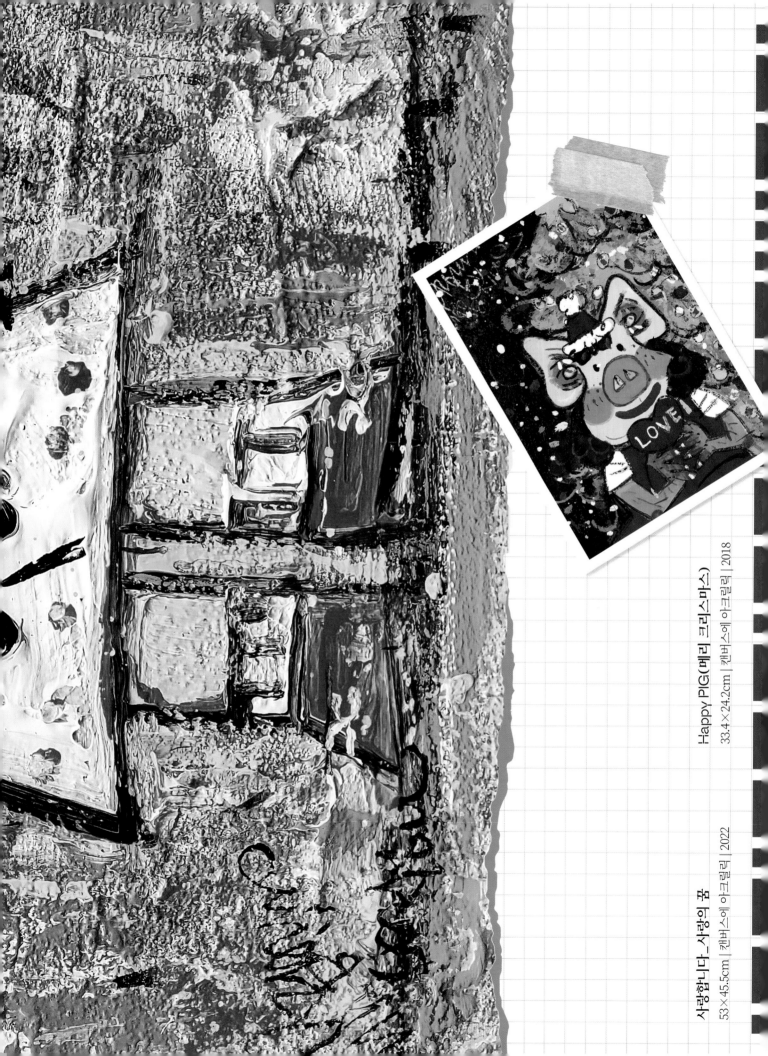

사랑합니다_사랑의 꿈
53×45.5cm | 캔버스에 아크릴릭 | 2022

Happy PIG(메리 크리스마스)
33.4×24.2cm | 캔버스에 아크릴릭 | 2018

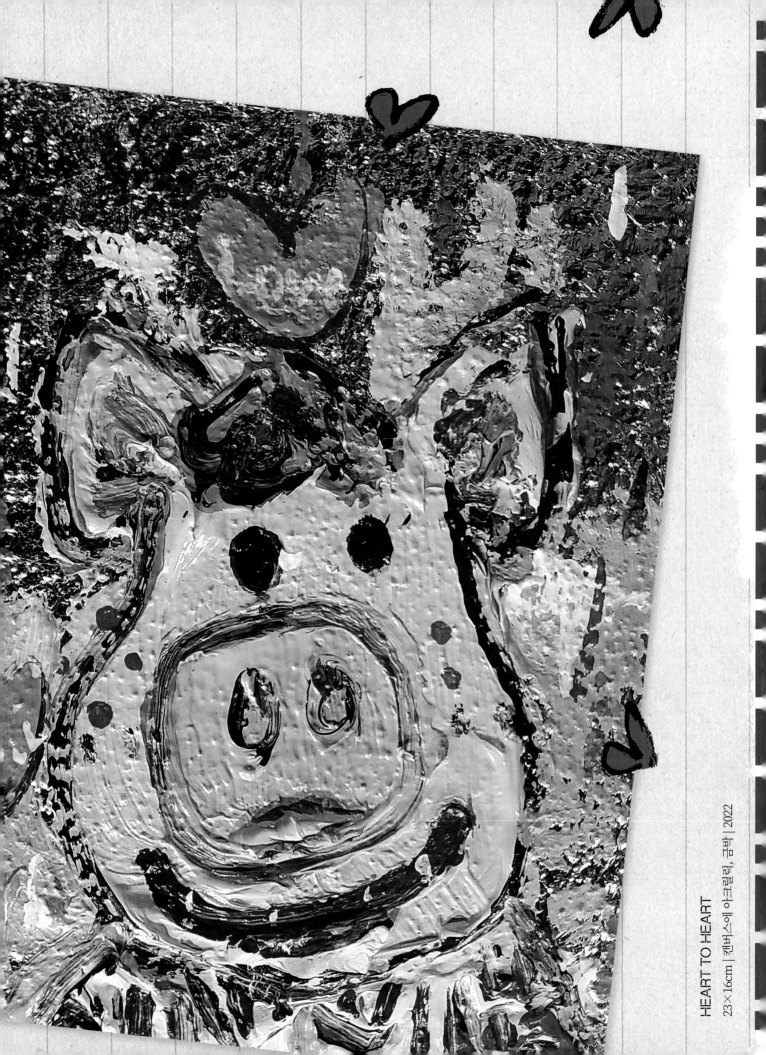

HEART TO HEART
23×16cm | 캔버스에 아크릴릭, 금박 | 2022

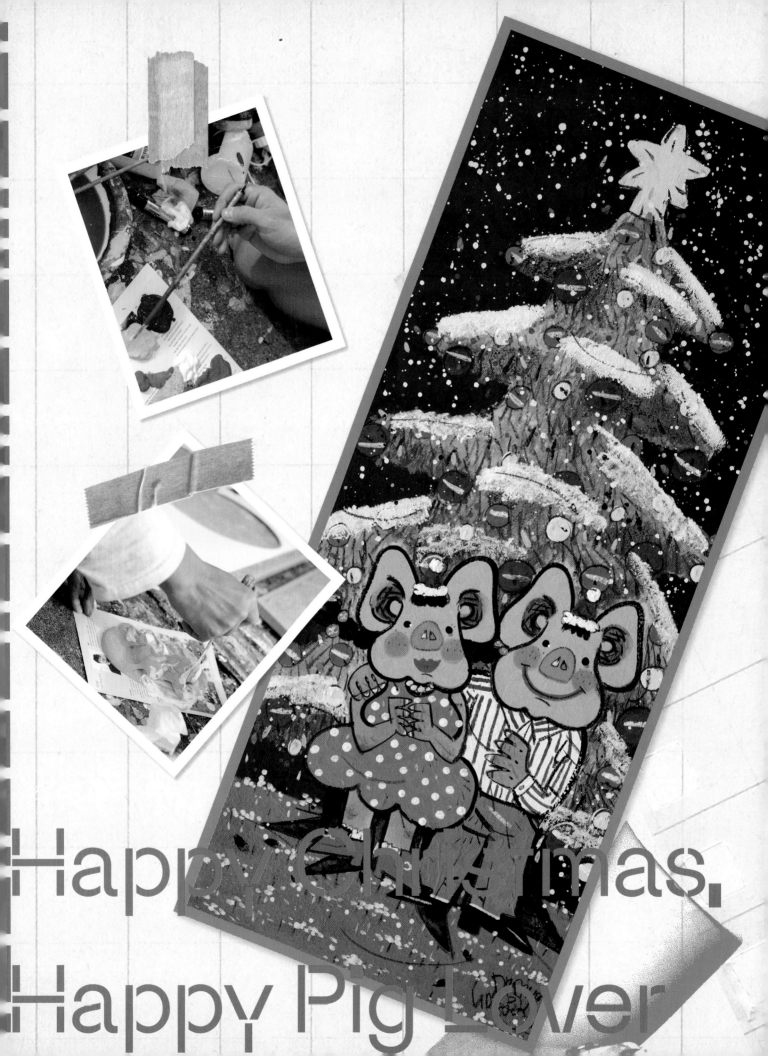

Happy Christmas,
Happy Pig Lover

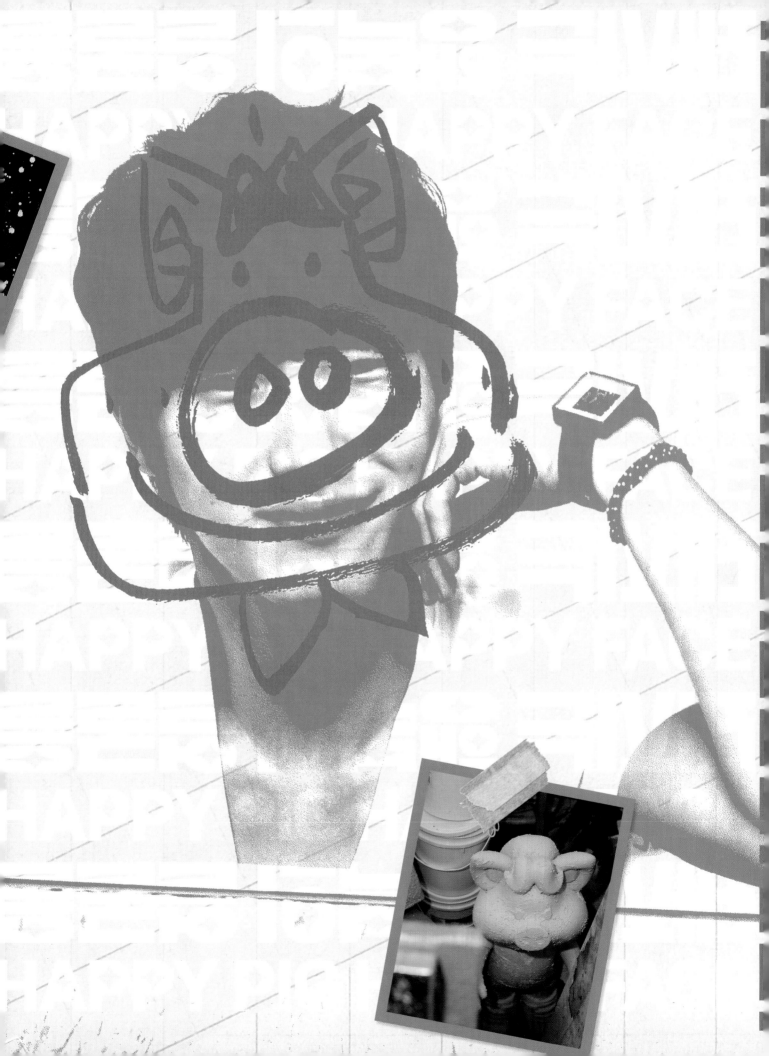

블링도링-Love Forever(The Bling 豚Bling-Love forever, Happy Pig)

72.7×53cm | 캔버스에 아크릴릭 | 2019

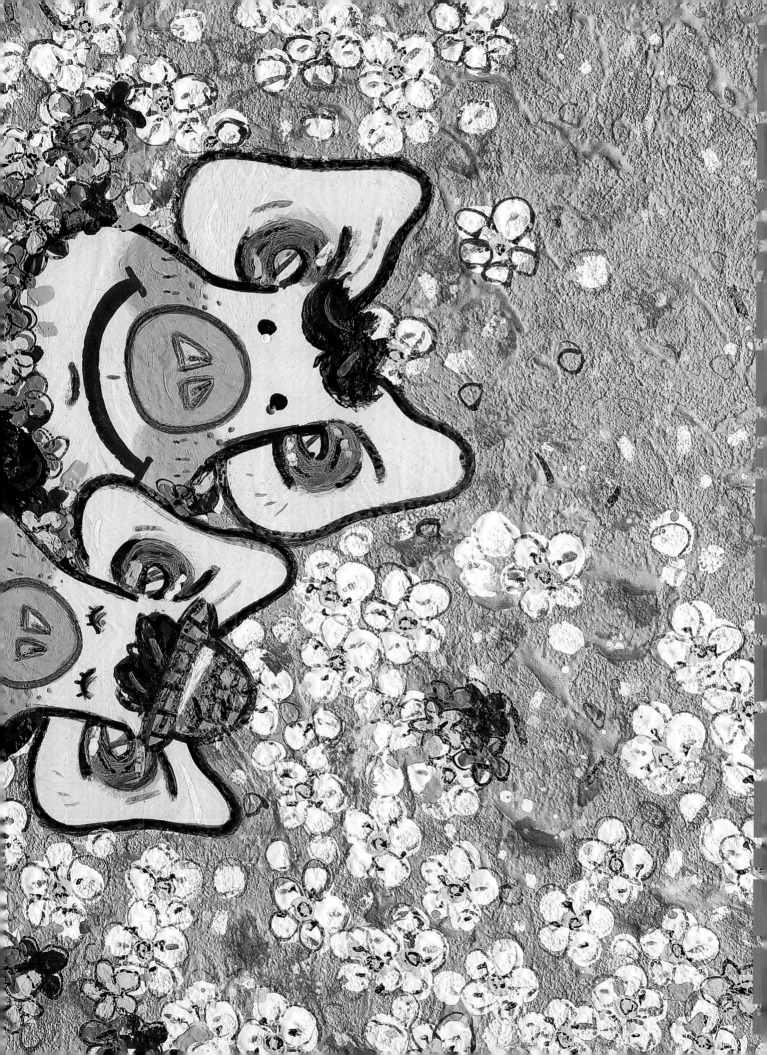

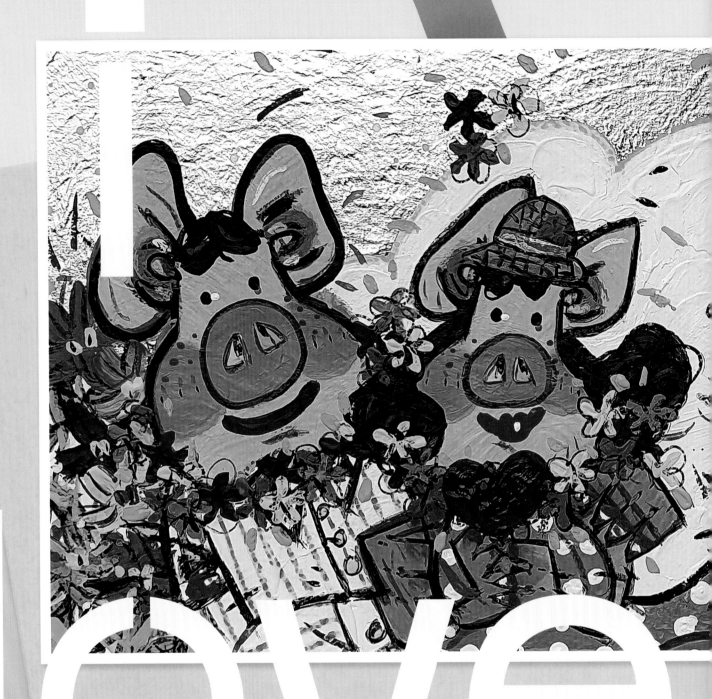

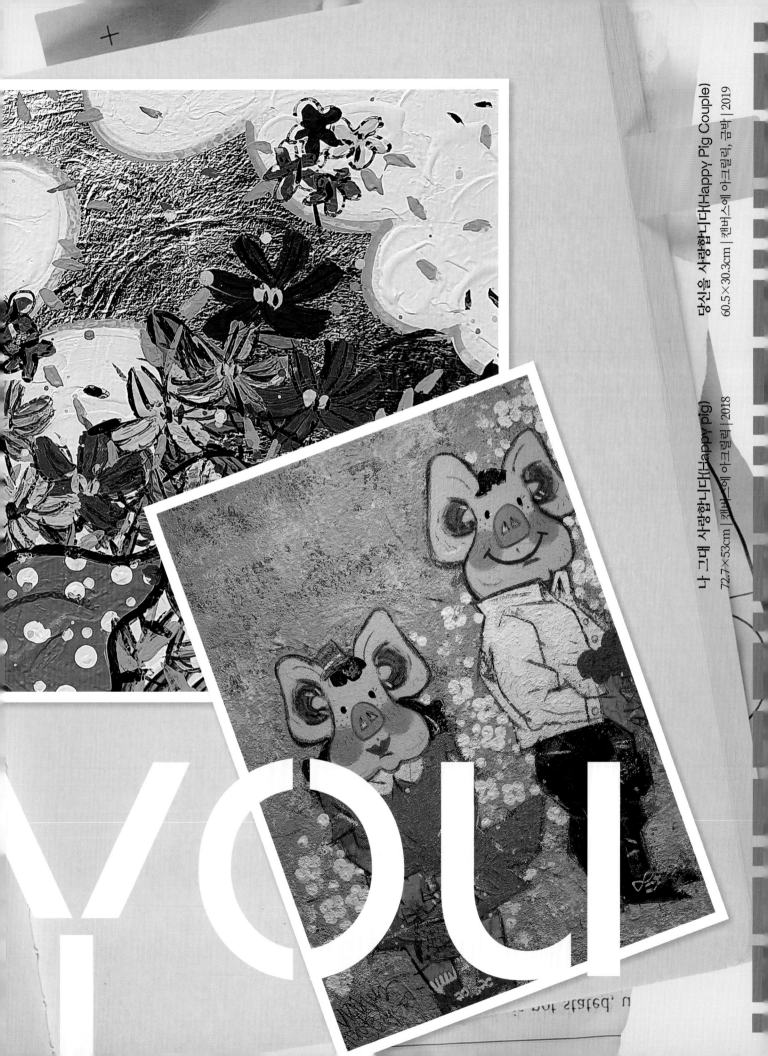

당신을 사랑합니다(Happy Pig Couple)
60.5×30.3cm | 캔버스에 아크릴릭, 금분 | 2019

나 그대 사랑합니다(Happy pig)
72.7×53cm | 캔버스에 아크릴릭 | 2018

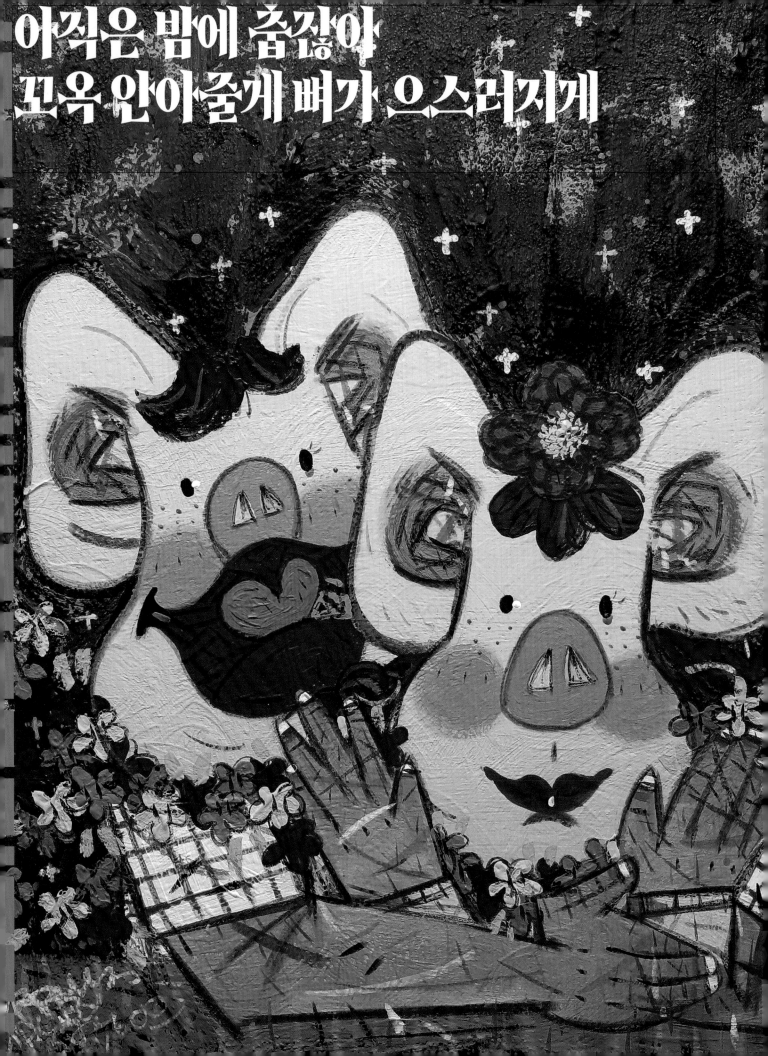

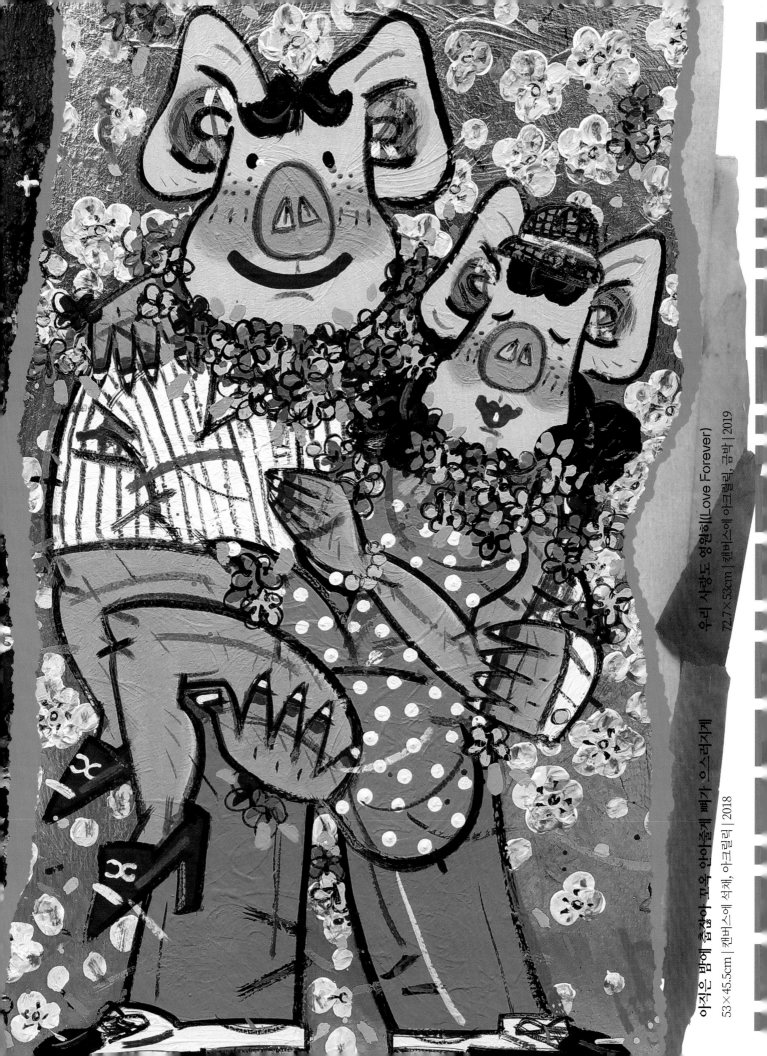

우리 사랑도 영원히(Love Forever)
72.7×53cm | 캔버스에 아크릴릭, 금박 | 2019

아직은 밤이 줍에 줍집이 앉아 앉아줄게 빼가 으스러지게
53×45.5cm | 캔버스에 채체, 아크릴릭 | 2018

Hawaiian Love

Hawaiian Love(Happy PIG)
72.7×60.6cm | 캔버스에 아크릴릭 | 2018

Happy Couple(Happy PIG)

53×45.5cm | 캔버스에 아크릴릭 | 2018

Happy Couple

내 눈앞에는 항상
하이얀 화선지가 있다

양모 붓을 들고 유난히 까만 먹을 적신다.
생각하지 않은 데로 손이 간다.
눈이 방향등이 되어주어 쓱쓱 그려 나가고 써 나간다.

번지고 때로는 붓이 갈라지고 흐트러지지만, 우연적으로 나에게 선사하는 화선지 속
화면들은 때론 재미와 설렘을 주곤 한다.

그래서일까!
하루에 한 시간이든 30분이든 조수미의 〈온니 러브(Only Love)〉 앨범을 무한재생시켜놓고
난 나만의 놀이 속으로 빠져든다.

수묵, 넌 참 매력적이야!

White paper is always here,
in front of me

On Hwaseon paper, he held a wool brush in black ink and wet it I go
where I don't think, and my eyes become a direction light, and I draw
and write.

It smudges and sometimes the brush cracks and dishevels, but it
happens to be a gift to me Hwaseon persistent screens are sometimes
fun and exciting.

Maybe that's why?
Whether it's an hour or 30 minutes a day, you repeat Jo Su-mi's "ONLY
LOVE" album indefinitely I fall into my own play.

Ink, you are so attractive!

우리가 우리의 행위를 결정하는 것처럼
우리의 행위가 우리를 결정한다

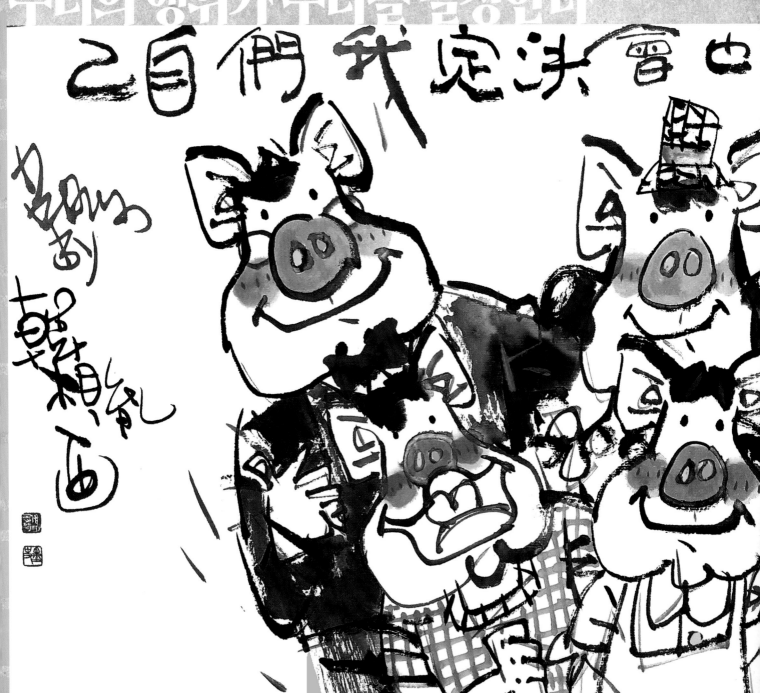

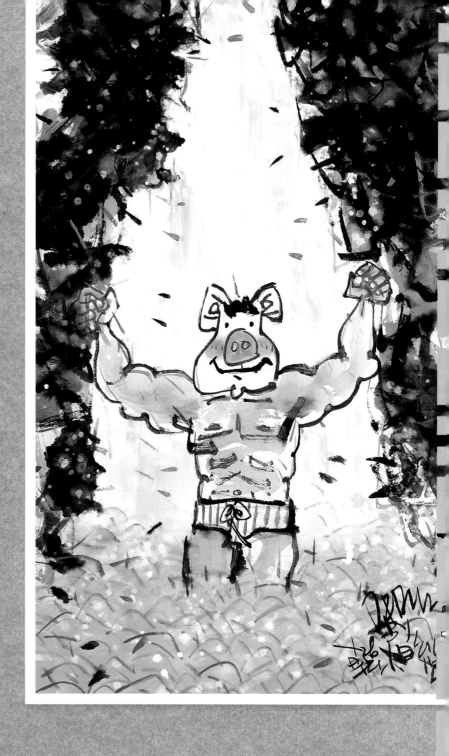

행복한 우리 가족(Happy pig)
53×33.4cm | 대만지에 수묵채색 | 2019

우리 사랑도 영원히(Love Forever)
72.7×53cm | 캔버스에 아크릴릭, 금박 | 2019

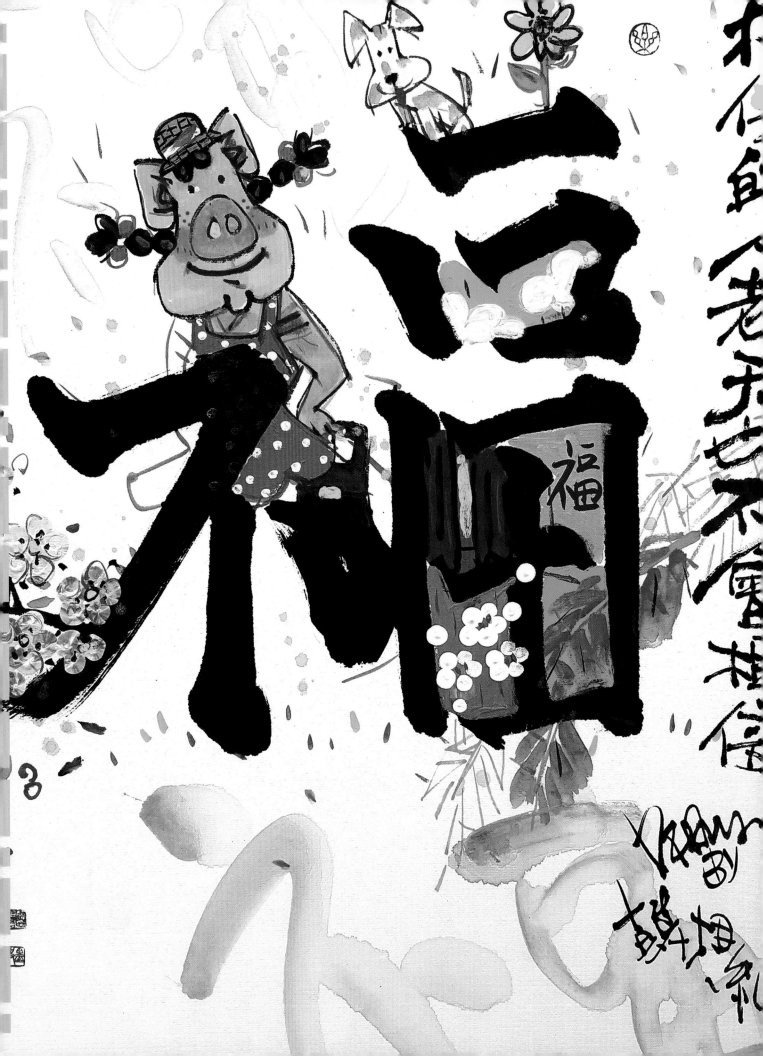

'복' 한가득(Happy pig)

53.5×45.5cm | 대만지에 수묵채색 | 2019

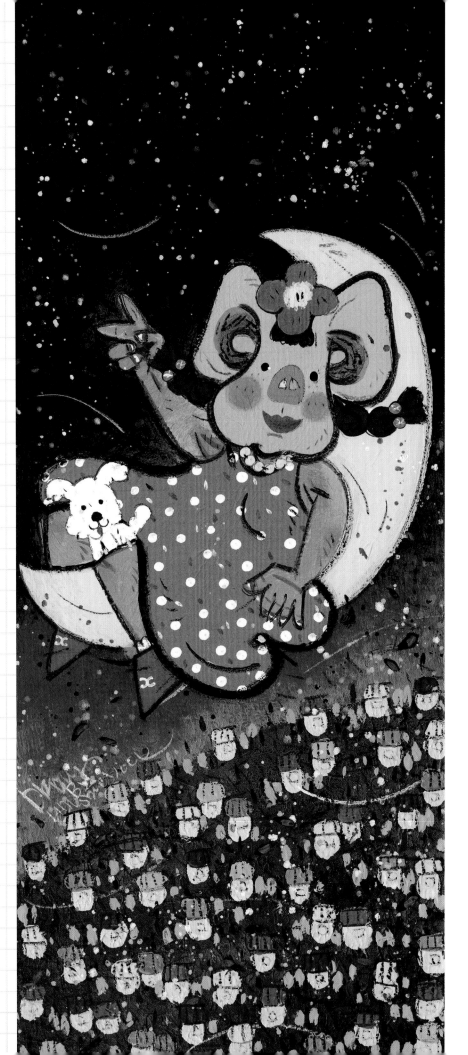

서울의 달 공주의 꿈

110×46cm | 켄버스에 석채, 아크릴릭 | 2017

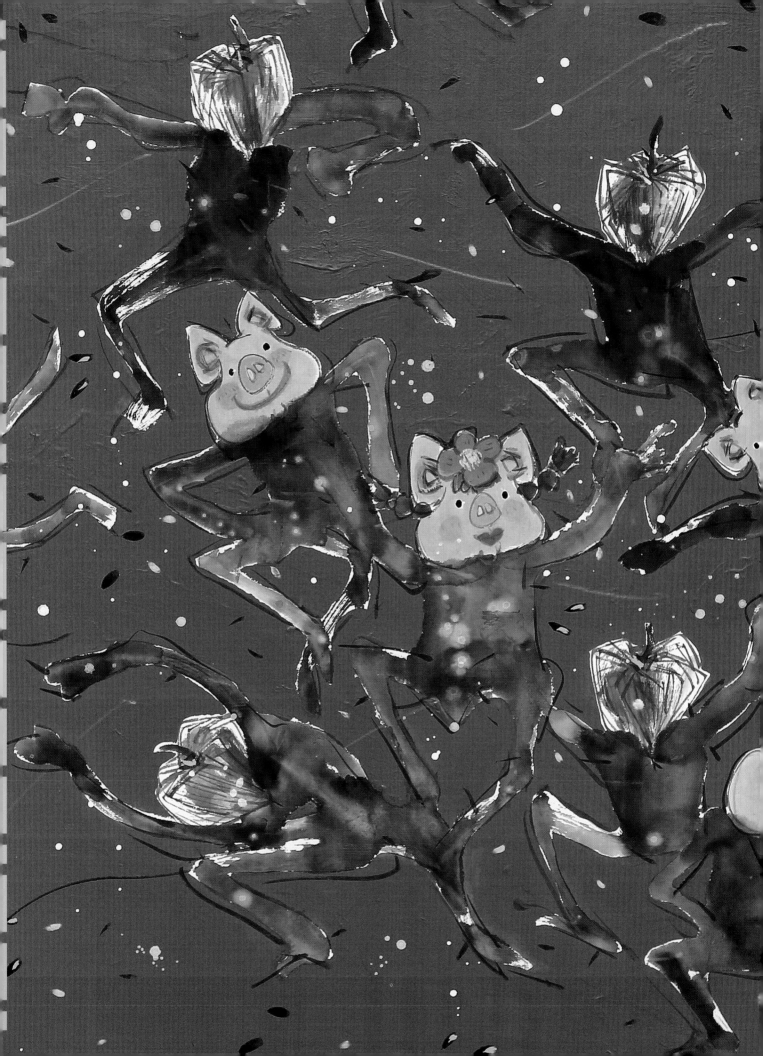

I have this thing
called
"Life Mind."

파티×행복한 돼지의 신나는 DANCE
69.5×69.5cm | 대만지에 수간채색 | 2017

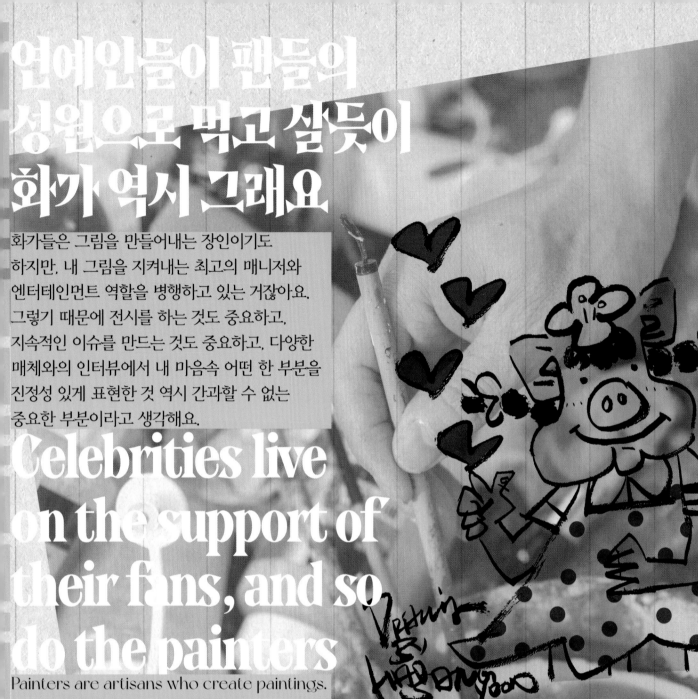

연예인들이 팬들의 성원으로 먹고 살듯이 화가 역시 그래요

화가들은 그림을 만들어내는 장인이기도 하지만, 내 그림을 지켜내는 최고의 매니저와 엔터테인먼트 역할을 병행하고 있는 거잖아요. 그렇기 때문에 전시를 하는 것도 중요하고, 지속적인 이슈를 만드는 것도 중요하고, 다양한 매체와의 인터뷰에서 내 마음속 어떤 한 부분을 진정성 있게 표현한 것 역시 간과할 수 없는 중요한 부분이라고 생각해요.

Celebrities live on the support of their fans, and so do the painters

Painters are artisans who create paintings. But they also play the role as a manager and an entertainment company to protect their paintings. Therefore, it is important to exhibit, to create continuous issues, and to express thoughts sincerely in interviews with various media.

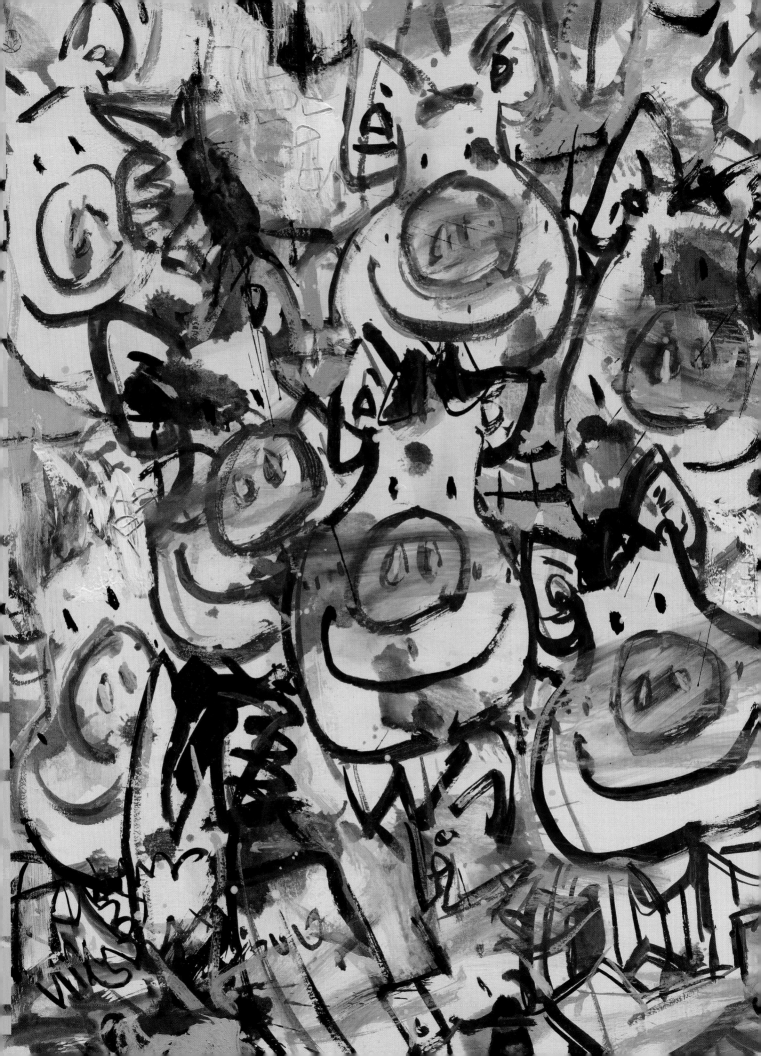

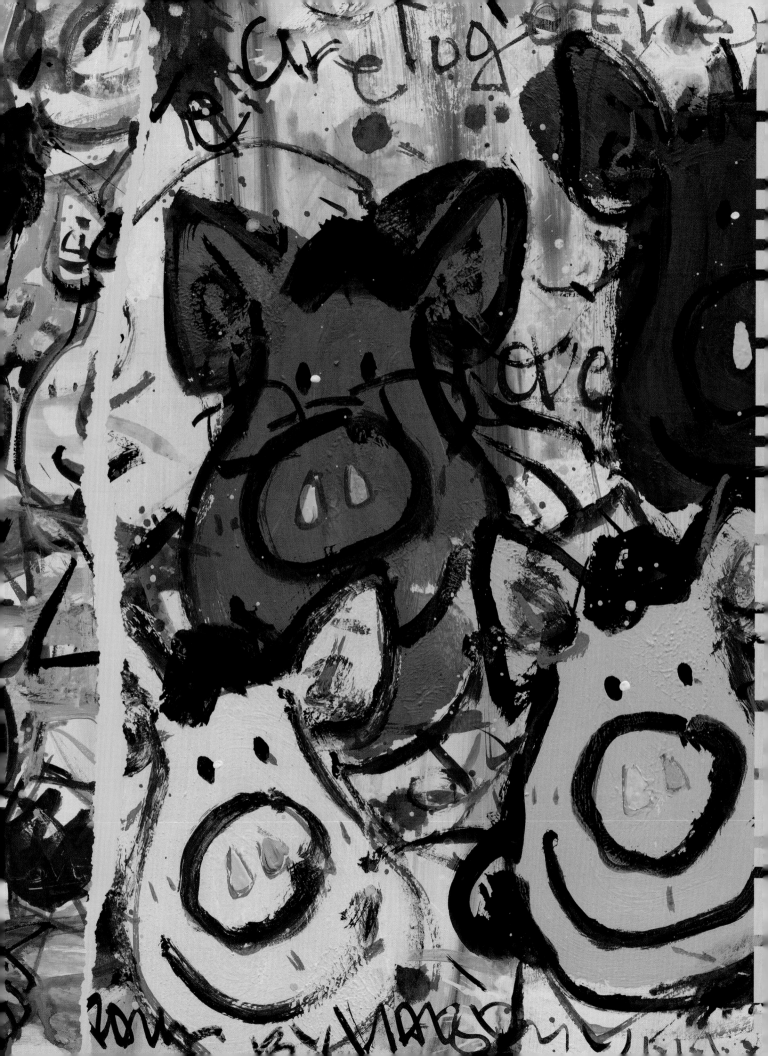

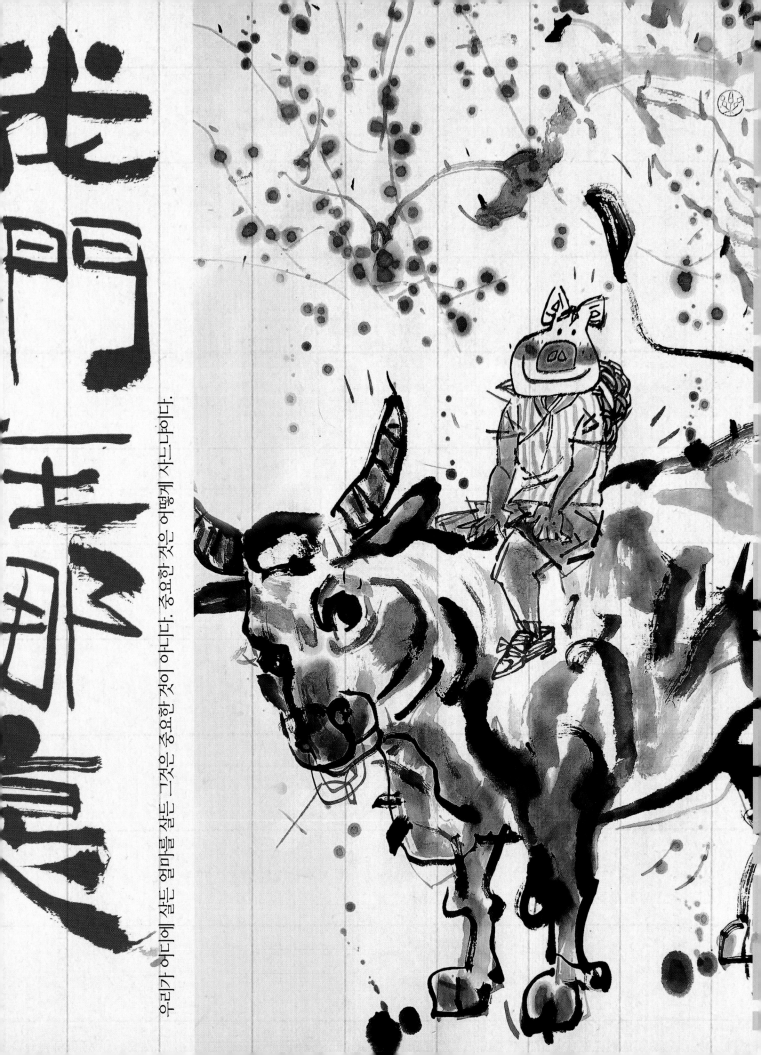

花門排甕

우리가 어디에 살든 얼마를 살든 그것은 중요한 것이 아니다. 중요한 것은 어떻게 사느냐이다.

배풀며 살아가는 삶
보다 더 아름다운
사랑의 표현 방식은 없다

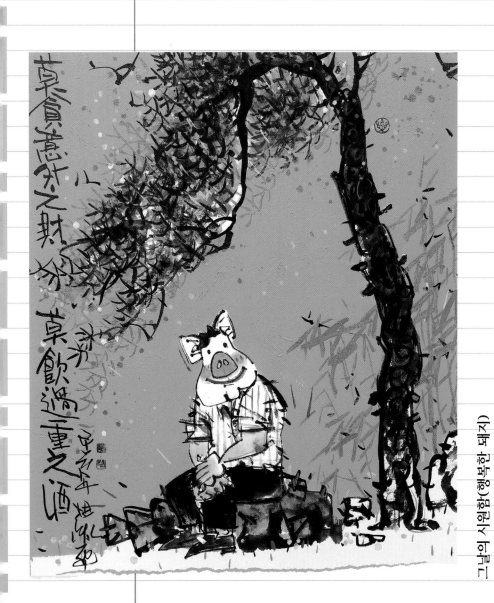

그날의 시원함(행복한 돼지)
53.5×45.5cm | 은주지에 수묵채색 | 2019

우리 아빠는 슈퍼맨(Happy pig)
53.5×45.5cm | 매만지에 수묵채색 | 2019

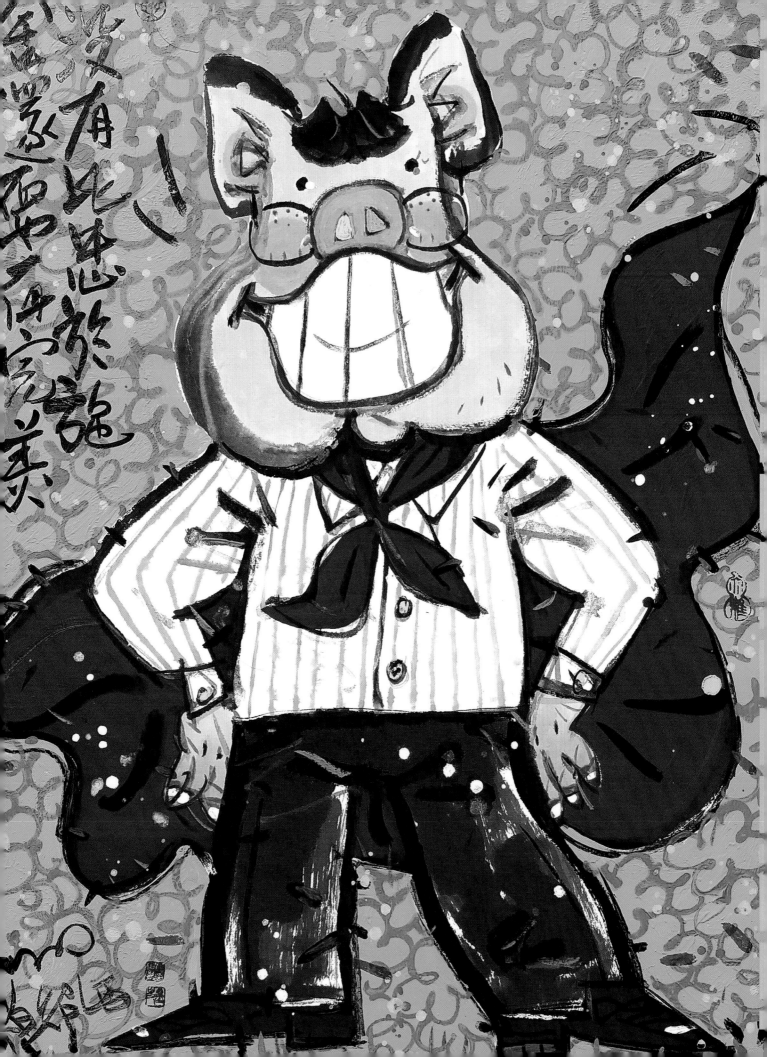

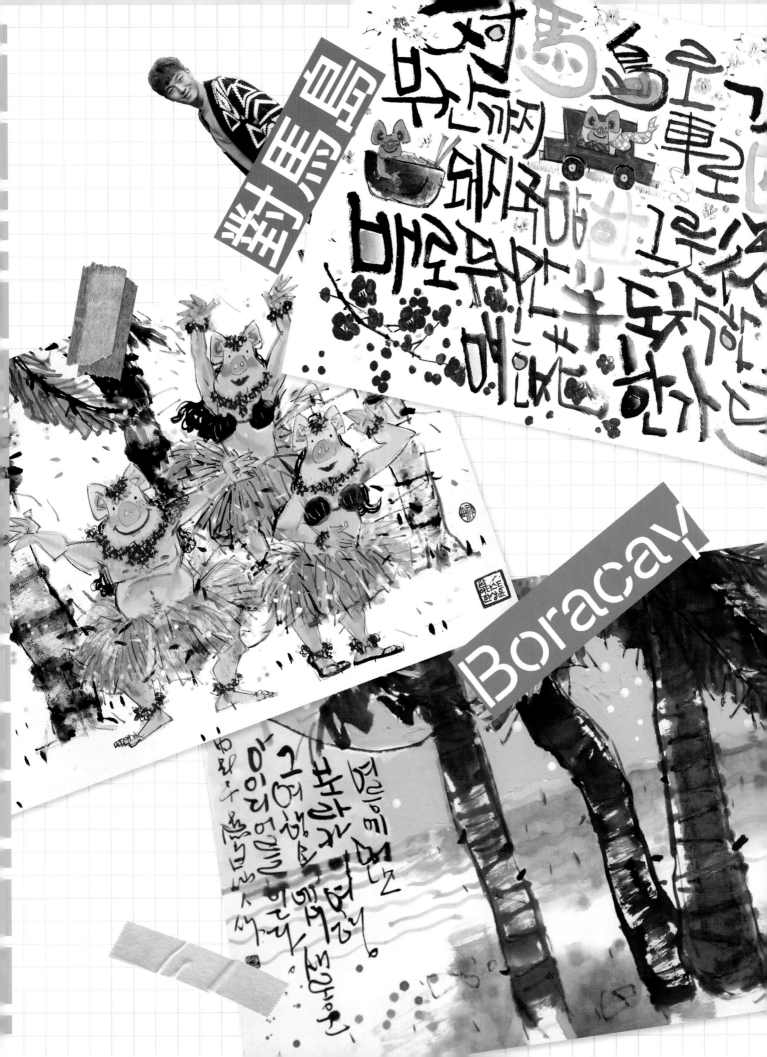

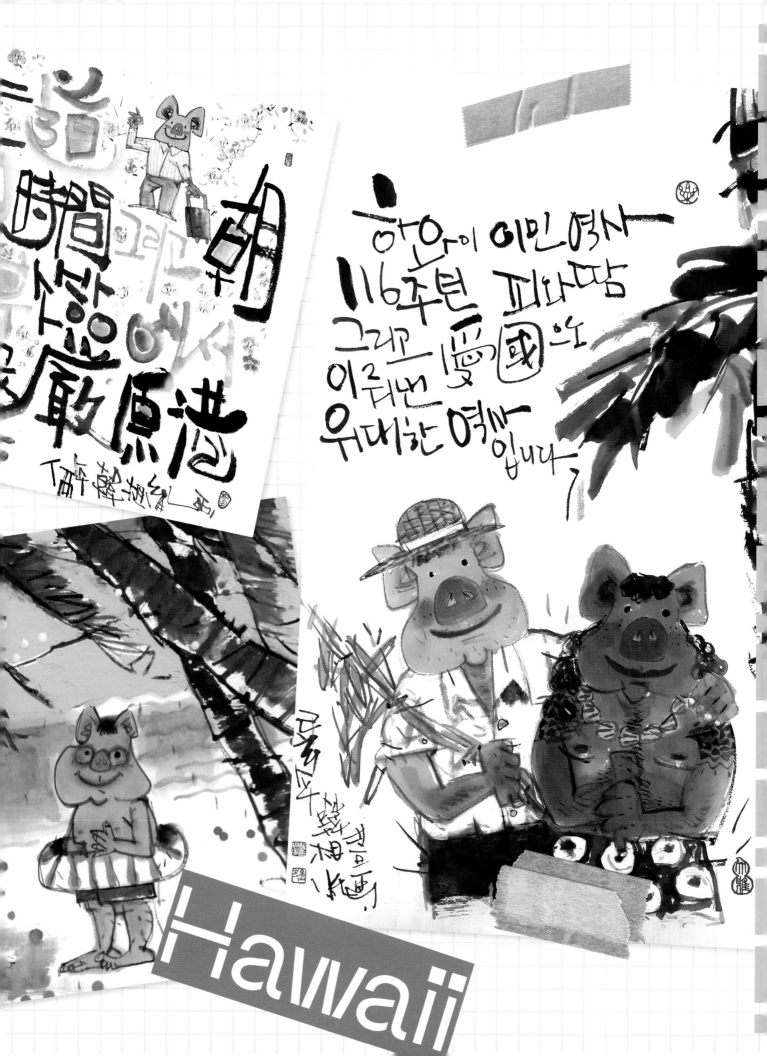

좋은 질문은 정보를
얻어낼 뿐이지만 위대한
질문은 변화를 이끌어
낸다

그날의 시원함(행복한 돼지)
53.5×45.5cm | 온주지에 수묵채색 | 2019

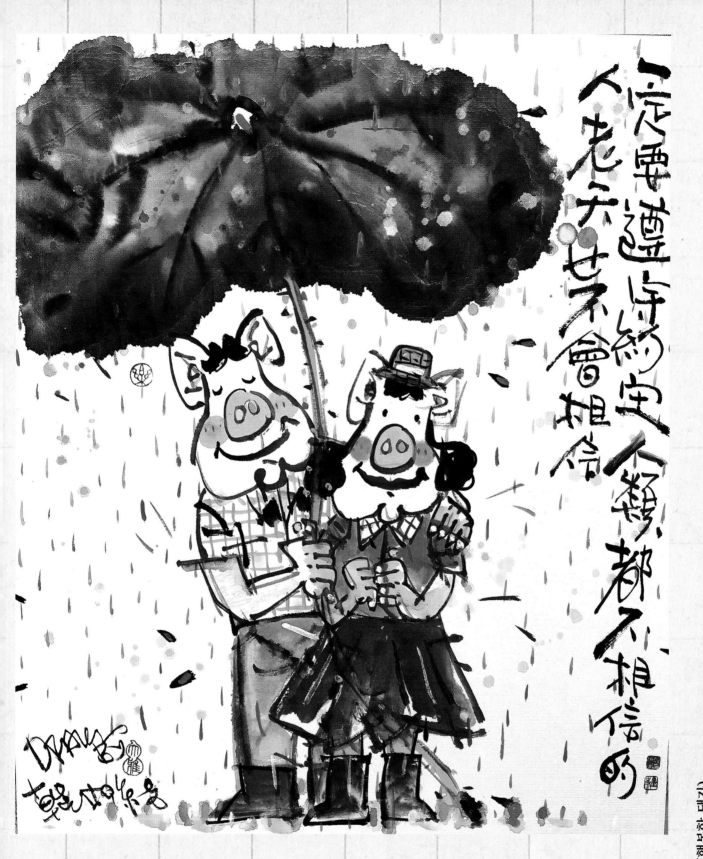

여름의 향기 그리고 사랑비(행복한 돼지)
53.5×45.5cm | 은주지에 수묵채색 | 2019

약속을 지켜라, 사람이 못 믿는
사람 하늘도 못 믿는다

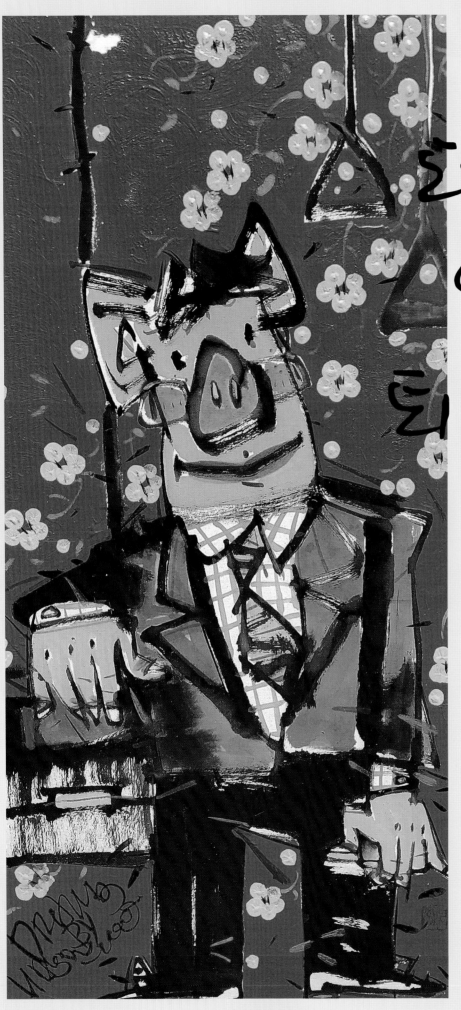

돼지
아빠의
퇴근길

돼지 아빠의 퇴근길
33.5×69cm | 화선지에 수묵

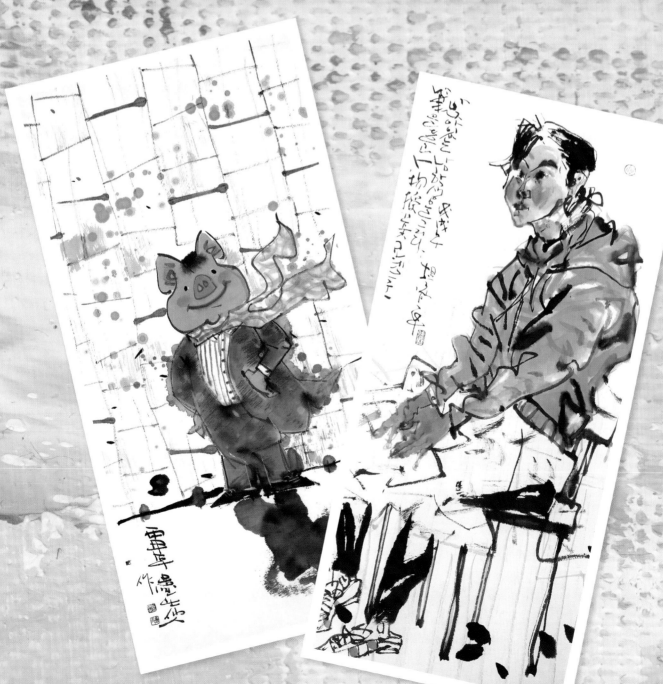

꽃이 피는 그 계절, 남자가 기다린다
69.5×36cm | 매민지에 수간채색 | 2017

인물 표현
화선지에 수묵담채 | 2018

이제 바람이 마음속까지 불어오다-돼지의 고독
35.5×69.5cm | 매민지에 수묵담채 | 2017

시원한 상상(행복한 돼지)
50.5×69cm | 한지에 수묵담채 | 2017

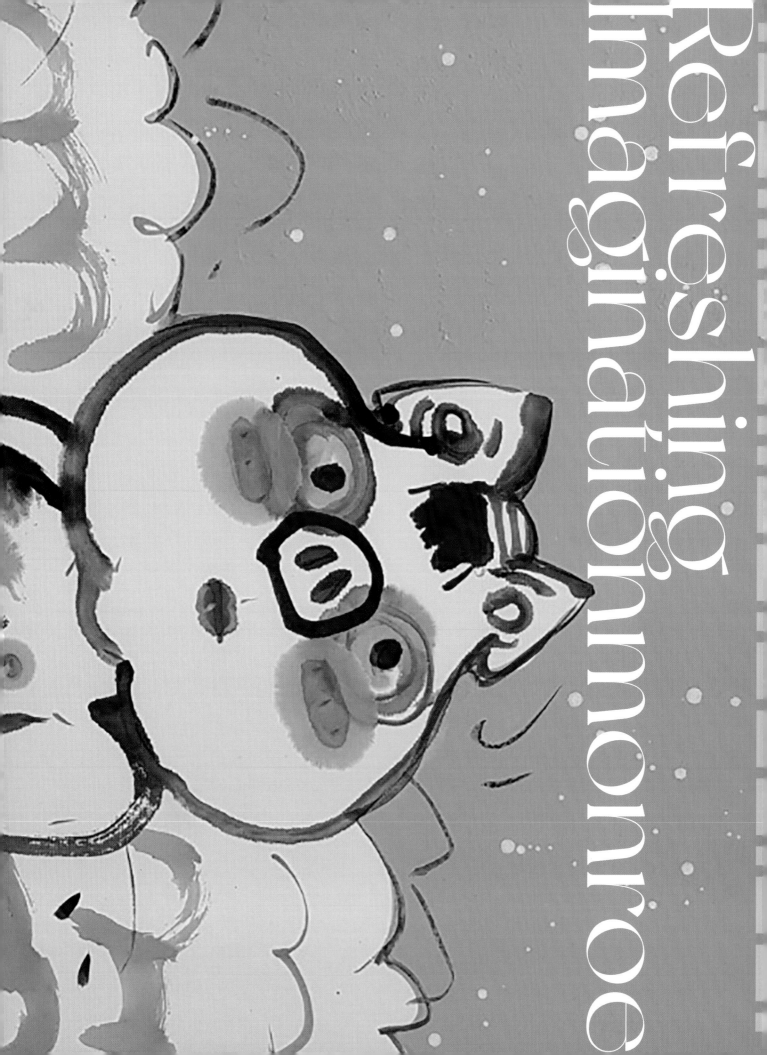

Refreshing
Imagination
Luno Monroe

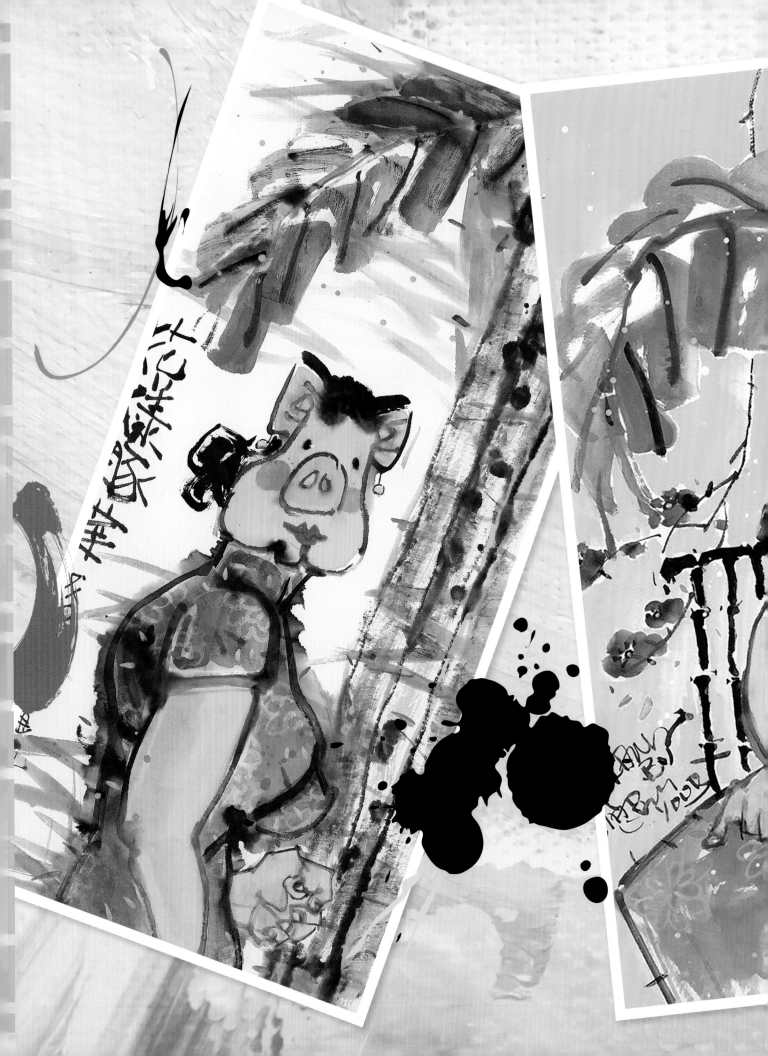

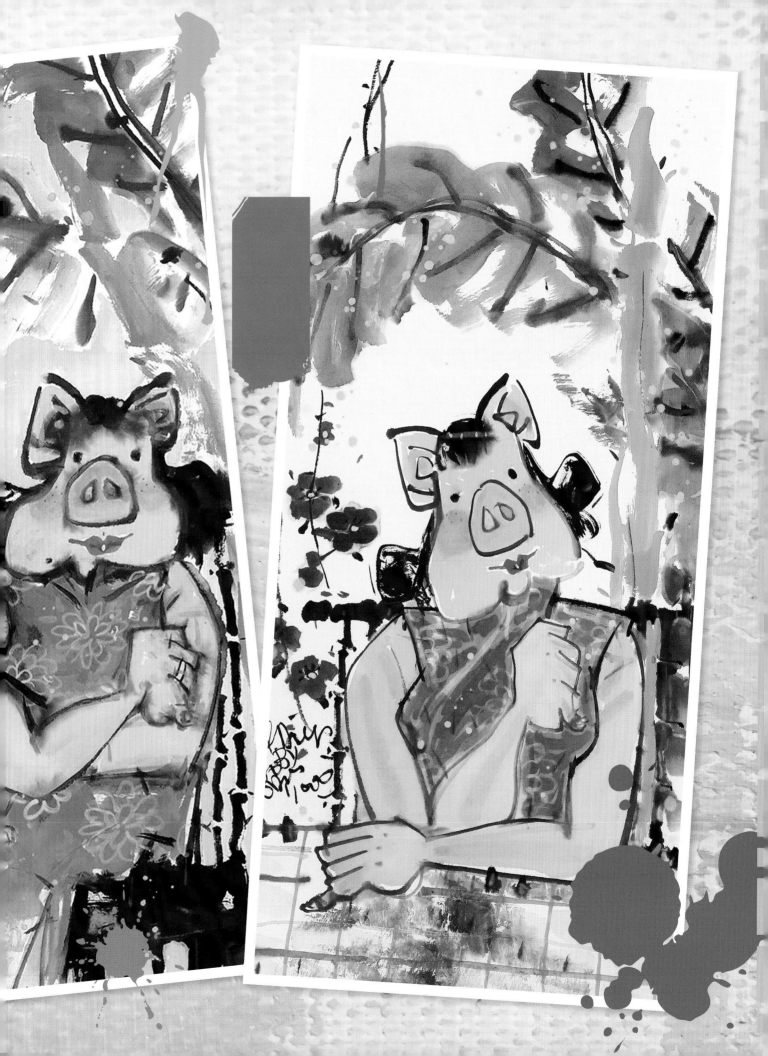

설탕 같은 말을 하는 사람이 있고
소금 같은 말을 하는 사람이 있다
이로운 것은 오래 가고 해로운
것은 잠깐이다

붉은 돼지(Happy pig)
53.5×45.5cm | 대면지에 수묵채색 | 2019

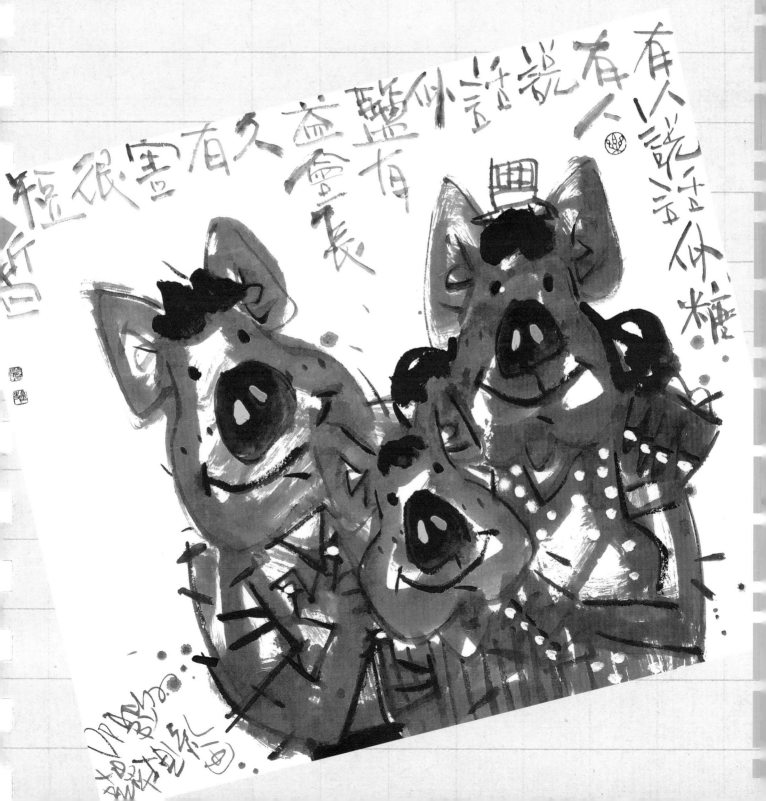

DRAWN BY HAUSDORF

Crocodile

크로커다일
69.5×36cm | 대만지에 수간채색 | 2017

하늘이 높아가는 가을이다
69.5×36cm | 대만지에 수간채색 | 2017

I have a brother,
a pet dog, Han Yoon-hee,
also called Yuni.
He is my dearest brother
and companion.
I hope Uni stays healthy
for a long time.

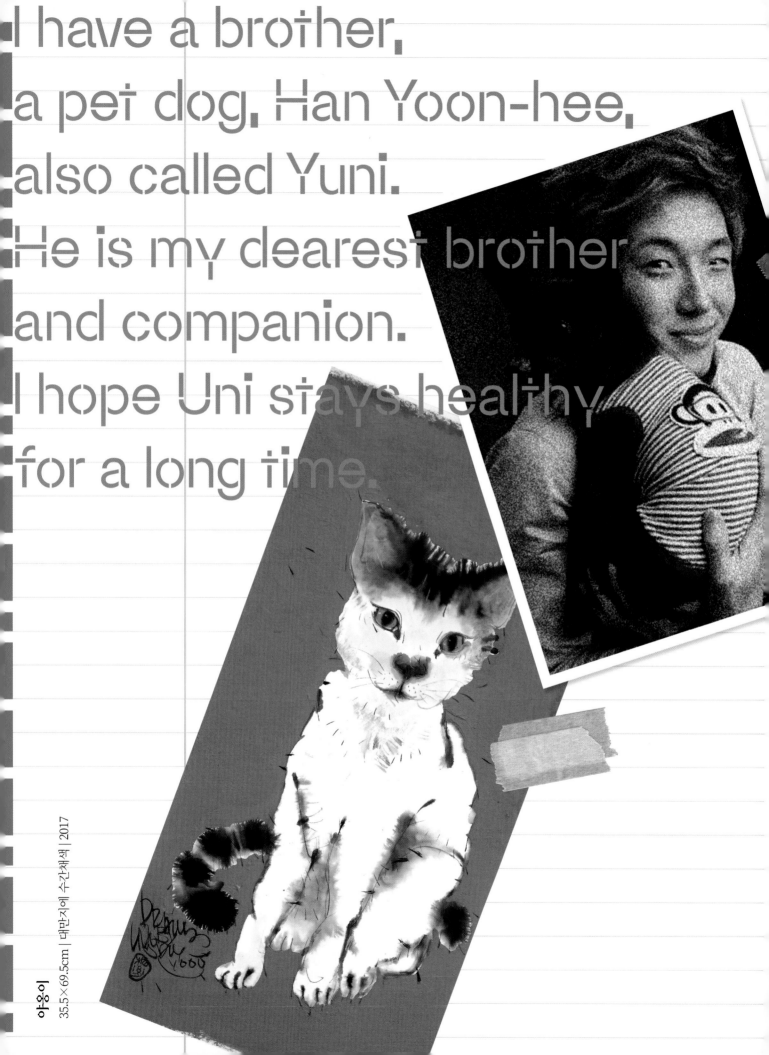

야옹이 | 35.5×69.5cm | 대만지에 수간채색 | 2017

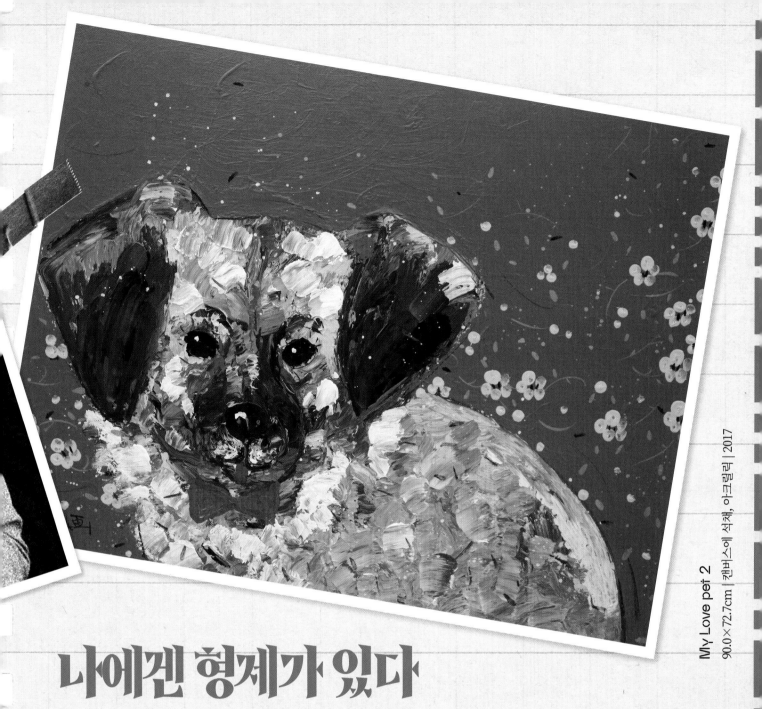

My Love pet 2
90.0×72.7cm | 캔버스에 섬세, 아크릴릭 | 2017

나에겐 형제가 있다

갓 태어난 시커먼 새끼 강아지의 모습을 잊을 수 없다.

어미는 새끼를 낳다가 죽고 혼자 남겨진 강아지를 내 품에 안고 집으로 왔다.

집에서의 동거 동물을 싫어하는 어머니가 "웬 연탄 같은 시커먼 애를 데리고 왔냐"며 역정을 내던 시간은

이제 내 기억 속에는 없다.

그의 이름 '윤희'. 나의 형제이자 나의 애완견 '한윤희'. 일명 '유니'라 불린다.

이제는 둘도 없는 나의 형제이자 동반자다.

밤샘 작업 속 내 캔버스 앞에서 항상 작품의 최초 관객이자 최고 관객인 유니가 오래오래 건강하길

바란다.

그리고 이 세상의 버림받은 유기견들. 또한 유기 동물들에게 힘내라고 말하고 싶다. 어렸을 때 혹하는

마음에 샀다가 책임지지 못한 참(!) 나쁜 사람들아! 그 동물들은 그래도 끝까지 당신들을 사랑한다는

것을 잊지 말길 기원해본다.

〈달마도〉 우리는 풍수에 좋다! 수맥을 막아 준다! 그림을
그림으로만 보는 것이 아닌 많은 희망을 바라고 본다.
달마도 福! 돼지도 福! 두 복이 합쳐 진다면 무엇 보다도
복을 많이 받는 그림이 되지 않을까!

Look at this Dharma painting. We like feng shui! It is
effective in blocking the harmful effects of water flowing
underground. See the paintings with hope, not only the
appearance. Dharma and pig both means blessings, so
with these two together, it is a picture of being blessed
more than anything else!

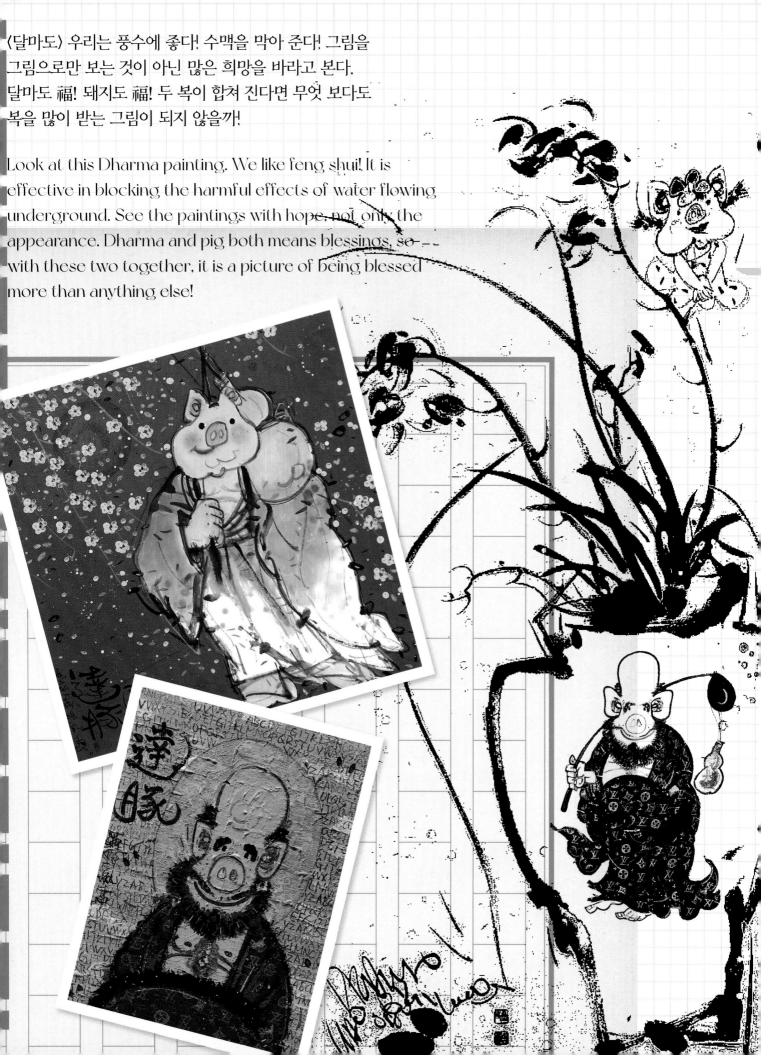

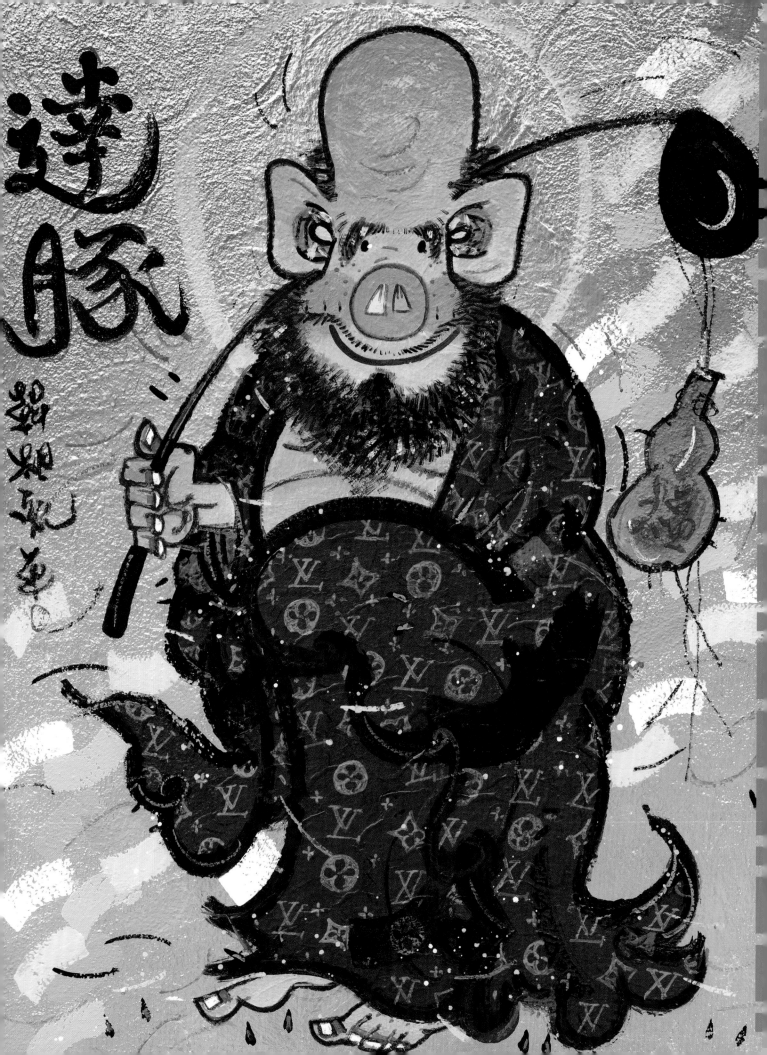

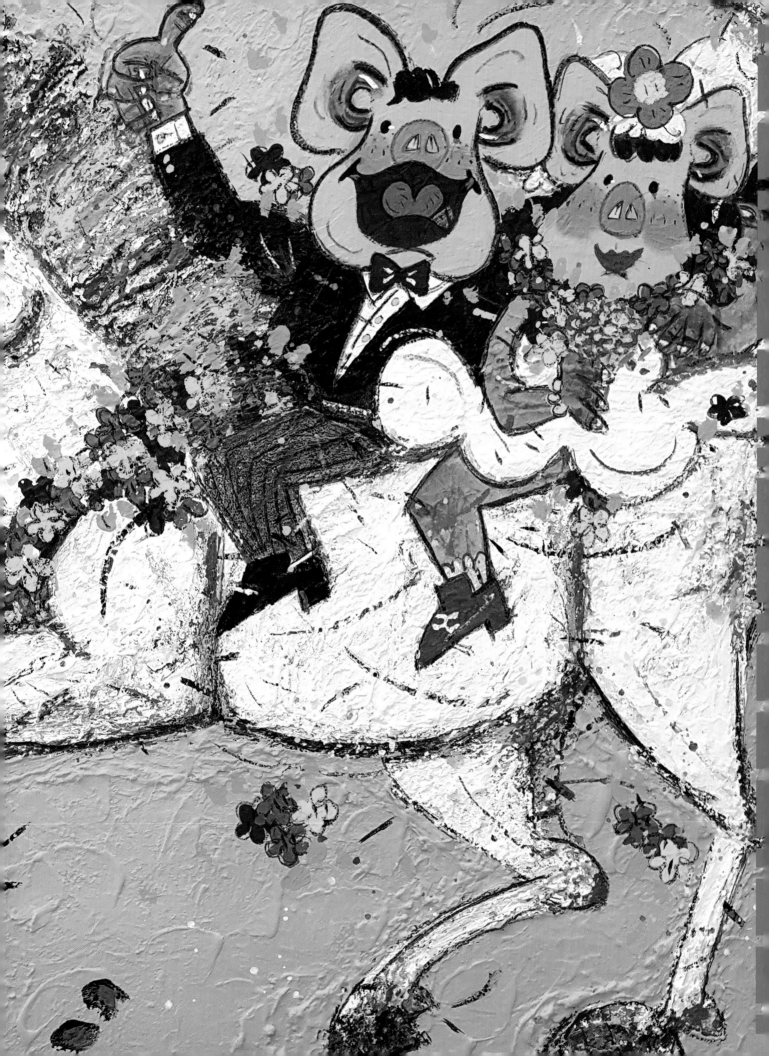

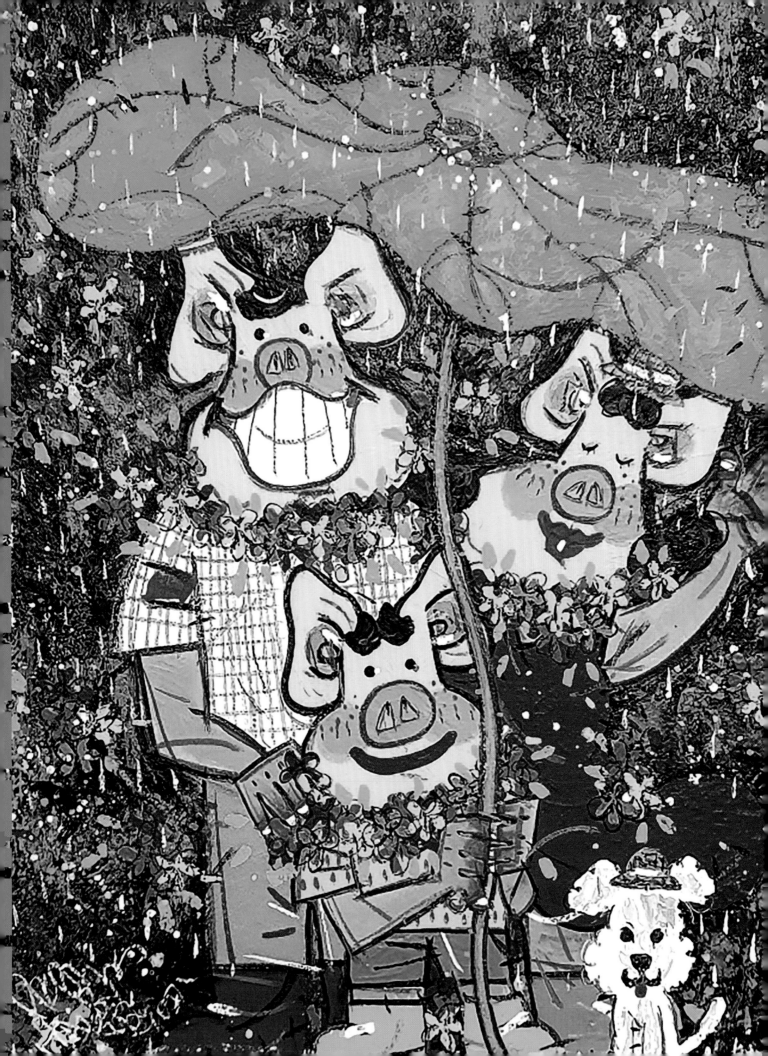

Happy Pig Family
72.7×60.6cm | 캔버스에 아크릴릭 | 2021

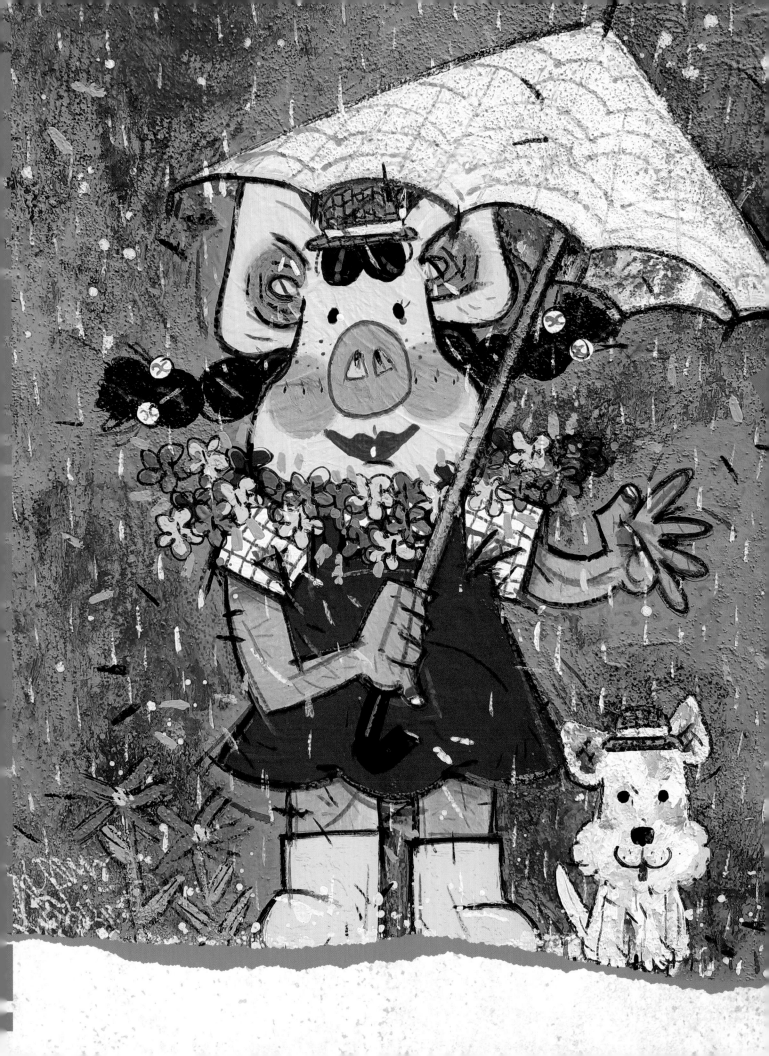

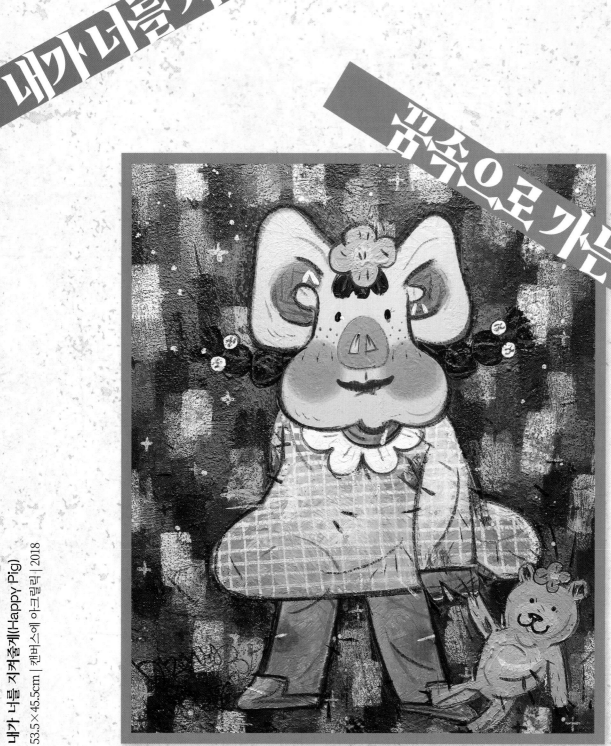

내가 너를 지켜줄게(Happy Pig)

53.5×45.5cm | 켄버스에 아크릴릭 | 2018

꿈속으로 가는 길

꿈속으로 가는 길(Happy PIG)

53×45.5cm | 켄버스에 아크릴릭 | 2018

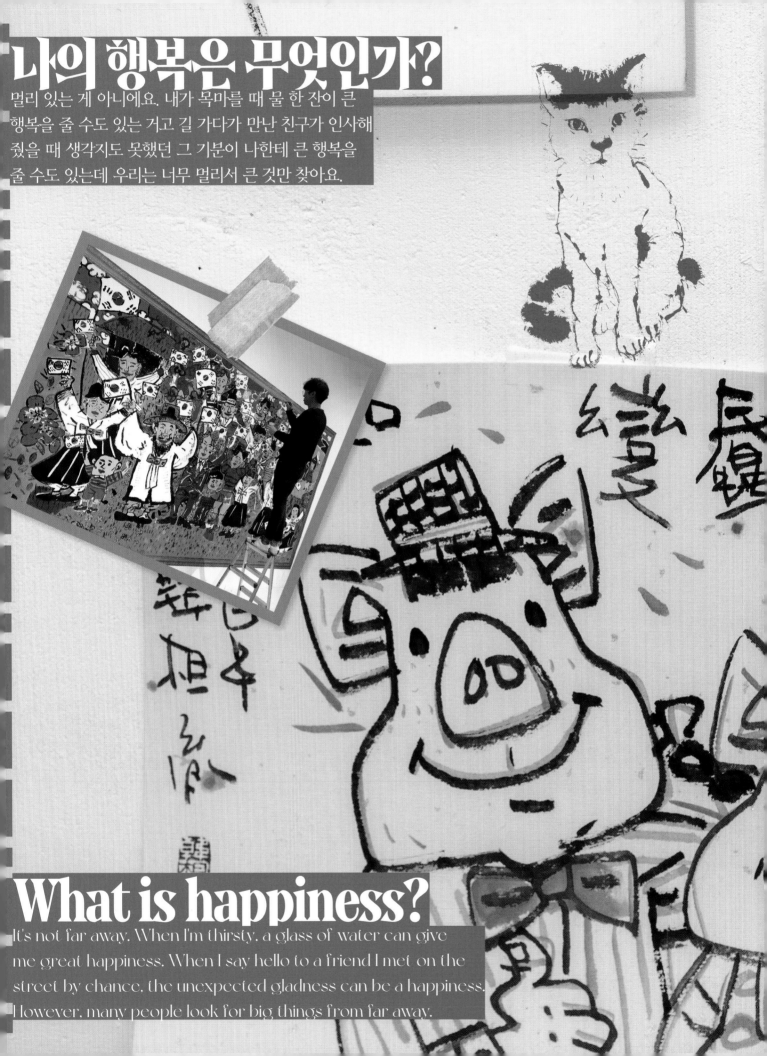

나의 행복은 무엇인가?

멀리 있는 게 아니에요. 내가 목마를 때 물 한 잔이 큰 행복을 줄 수도 있는 거고 길 가다가 만난 친구가 인사해 줬을 때 생각지도 못했던 그 기분이 나한테 큰 행복을 줄 수도 있는데 우리는 너무 멀리서 큰 것만 찾아요.

What is happiness?

It's not far away. When I'm thirsty, a glass of water can give me great happiness. When I say hello to a friend I met on the street by chance, the unexpected gladness can be a happiness. However, many people look for big things from far away.

I wanted to express the two couples and whispers of pig family in an umbrella

사랑비(Happy PIG)
72.7×60.6cm | 캔버스에 아크릴릭 | 2018

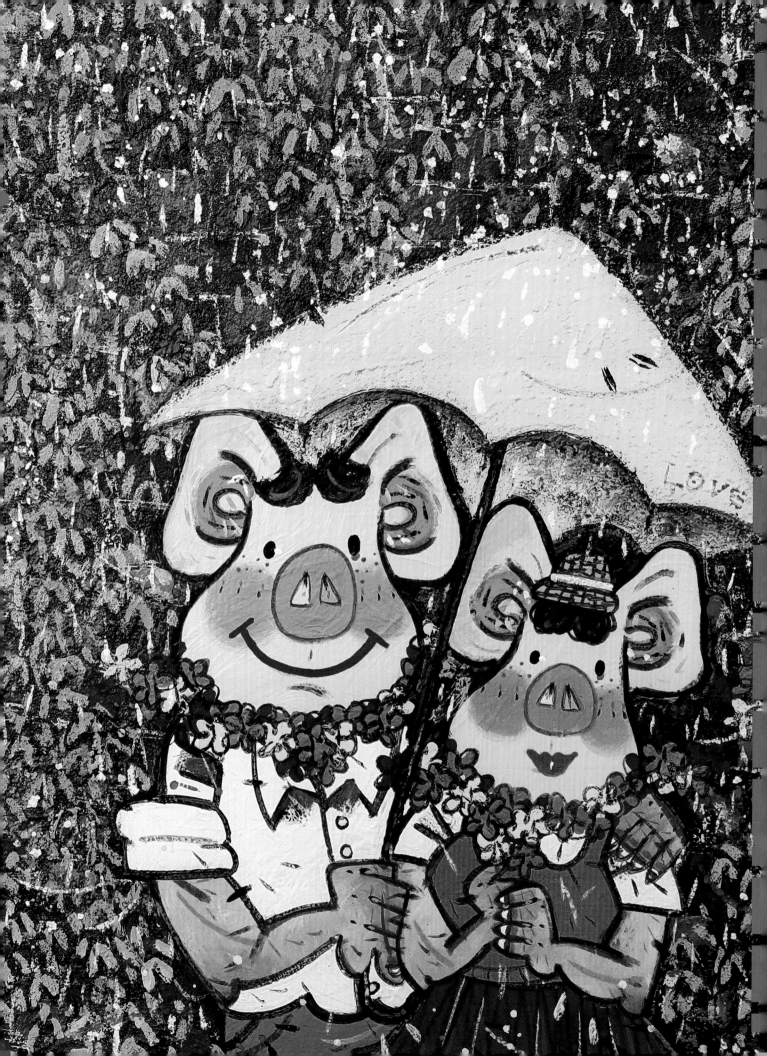

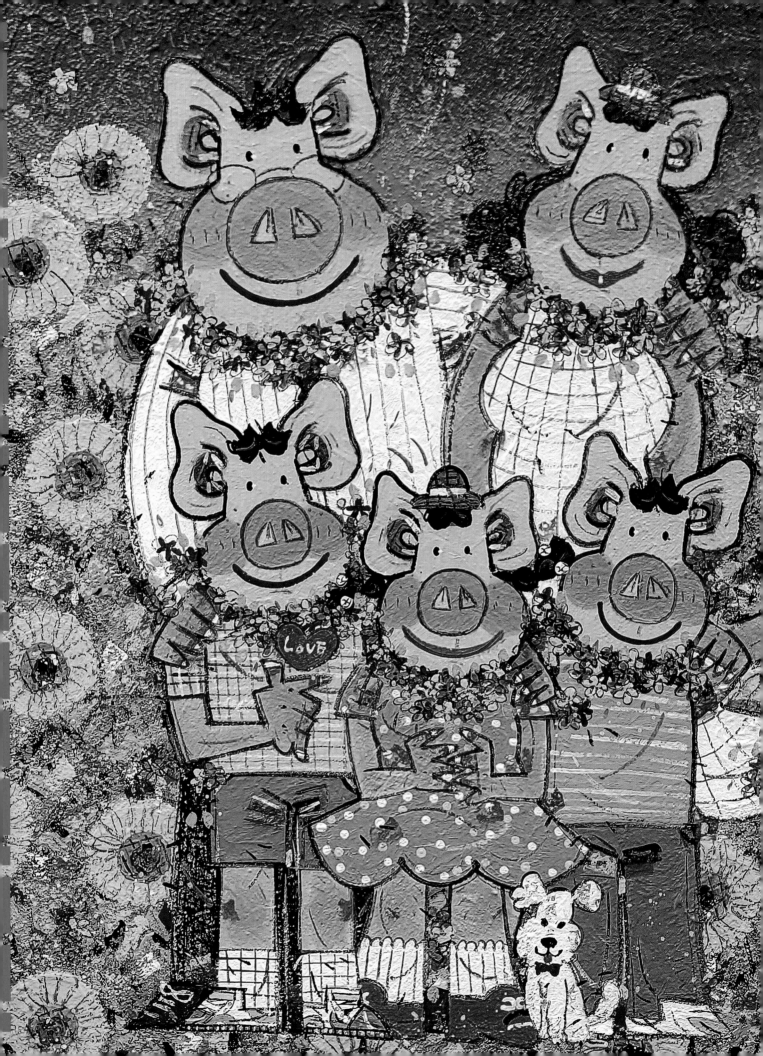

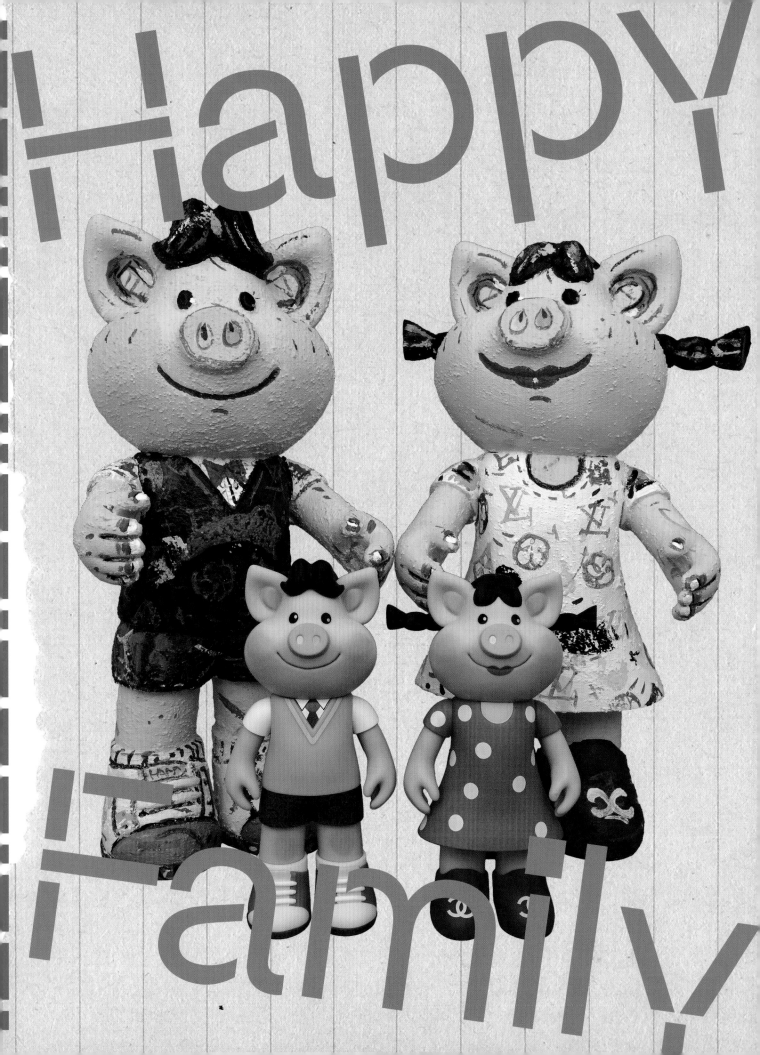

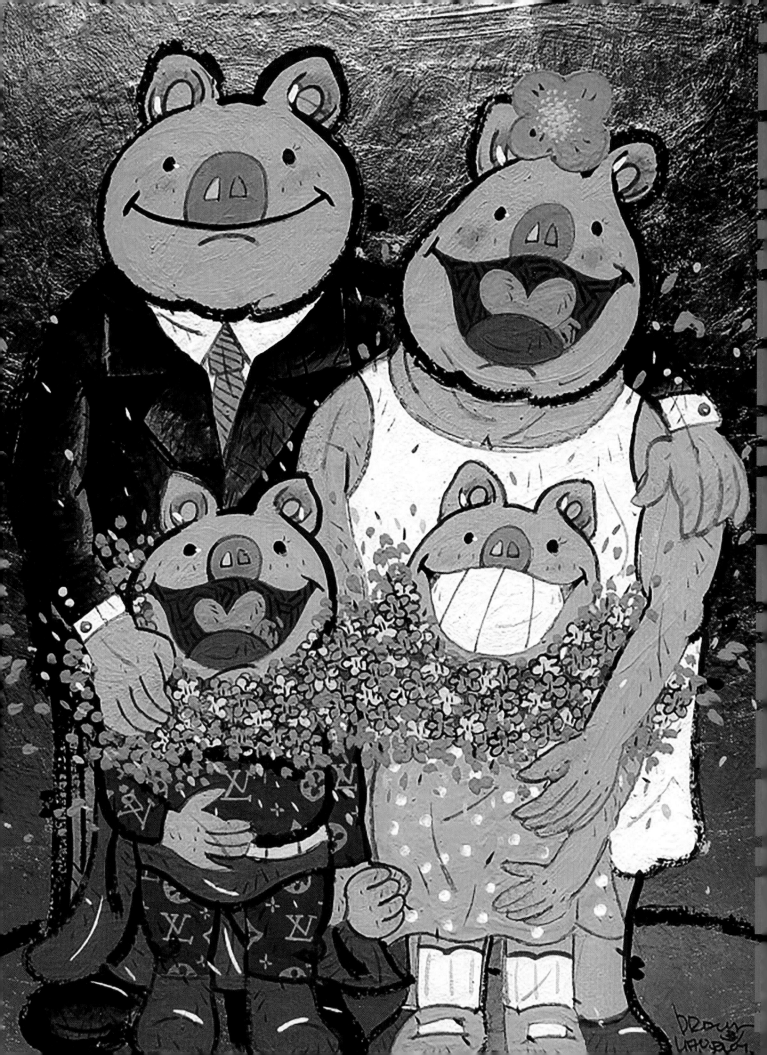

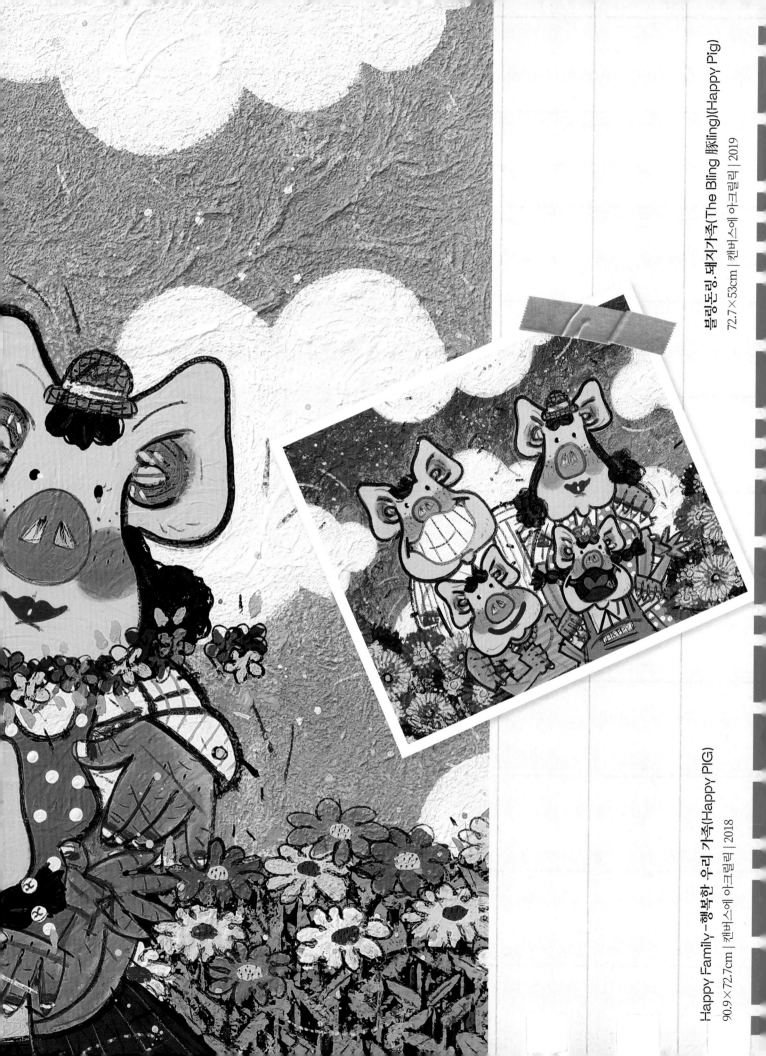

블링블링 돼지가족(The Bling 豚Iing) | 캔버스에 아크릴릭 | 2019
72.7×53cm | 캔버스에 아크릴릭 | 2019

Happy Family-행복한 우리 가족(Happy PIG)
90.9×72.7cm | 캔버스에 아크릴릭 | 2018

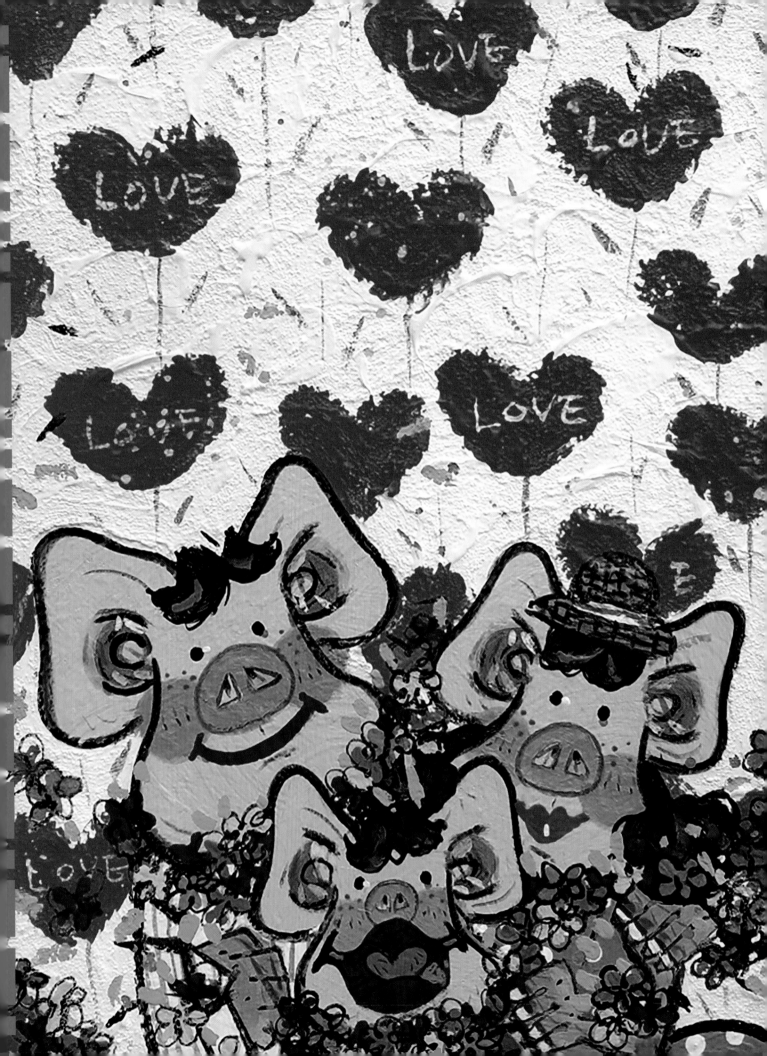

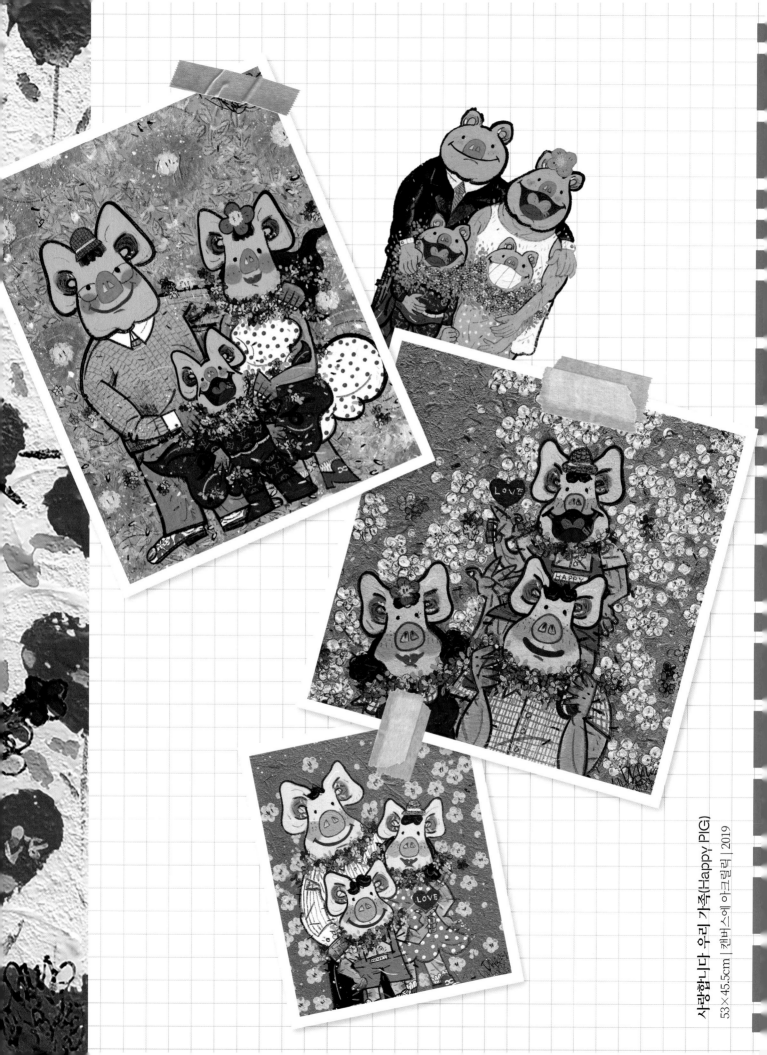

사랑합니다 우리 가족(Happy PIG)
53×45.5cm | 캔버스에 아크릴릭 | 2019

행복한 돼지 가족(Happy Pig Family)
90.9×72.7cm | 캔버스에 아크릴릭 | 2021

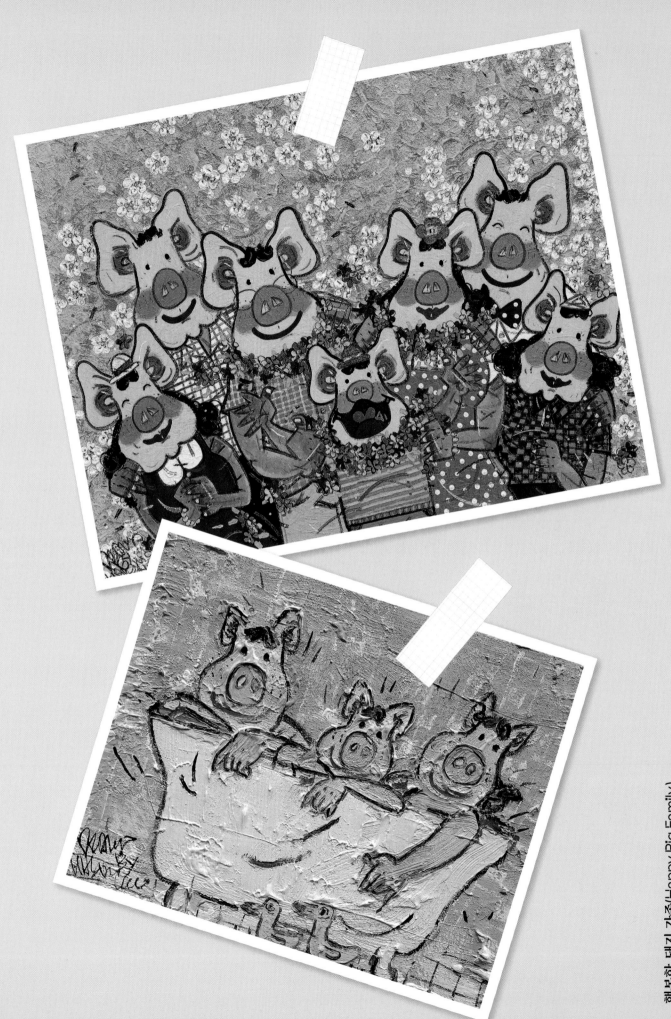

행복한 돼지 가족(Happy Pig Family)
90.9×72.7cm | 캔버스에 아크릴릭 | 2021

사랑합니다_행복한 돼지 가족(Happy Pig Family)

91×73cm | 캔버스에 아크릴릭 | 2022

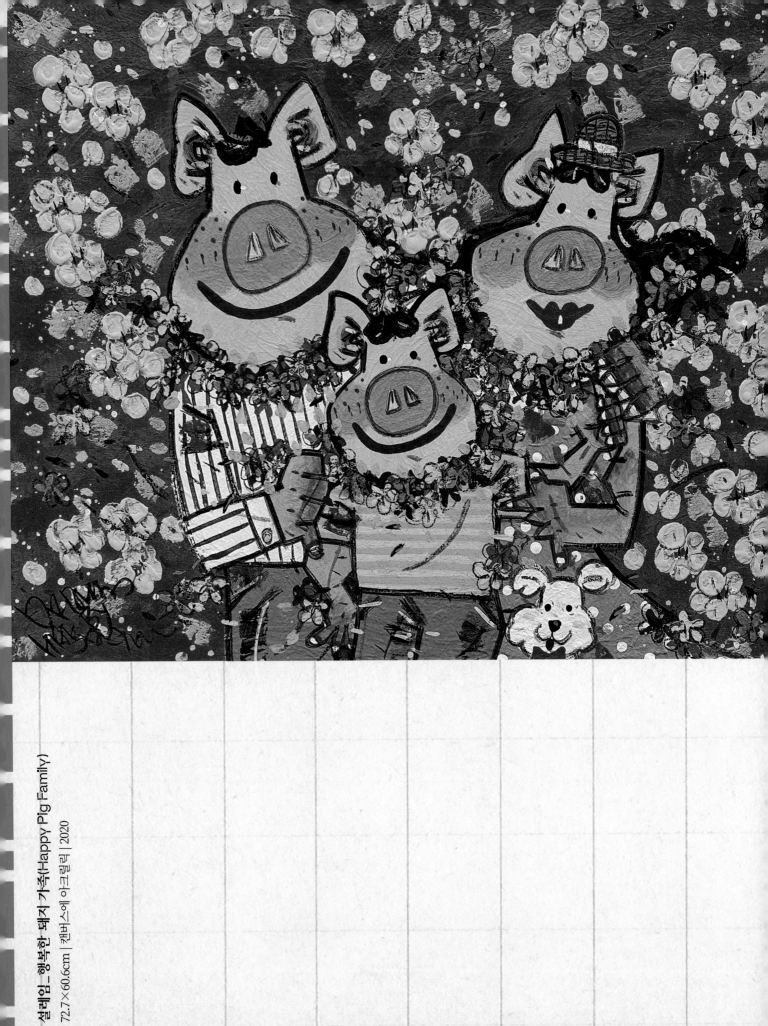

설레임_행복한 돼지 가족(Happy Pig Family)

72.7×60.6cm | 캔버스에 아크릴릭 | 2020

Happy Family(Happy PIG)
53×45.5cm | 캔버스에 아크릴릭 | 2019

해피패밀리-행복한 돼지 가족
90.0×72.7cm | 캔버스에 석채, 아크릴릭 | 2017

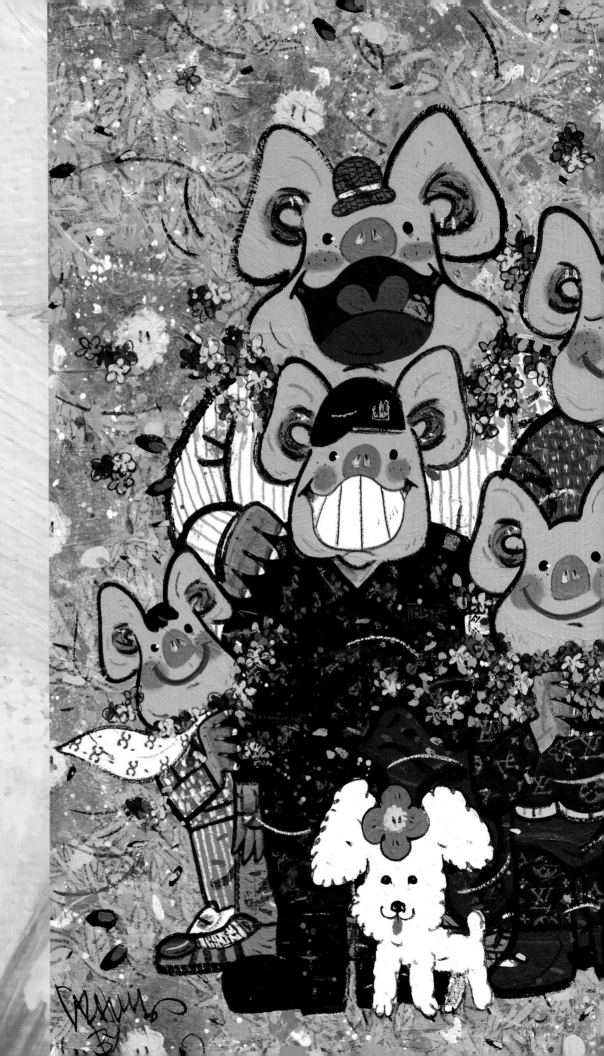

행복한 대가족
62.2×130.3cm | 캔버스에 석채, 아크릴릭 | 2017

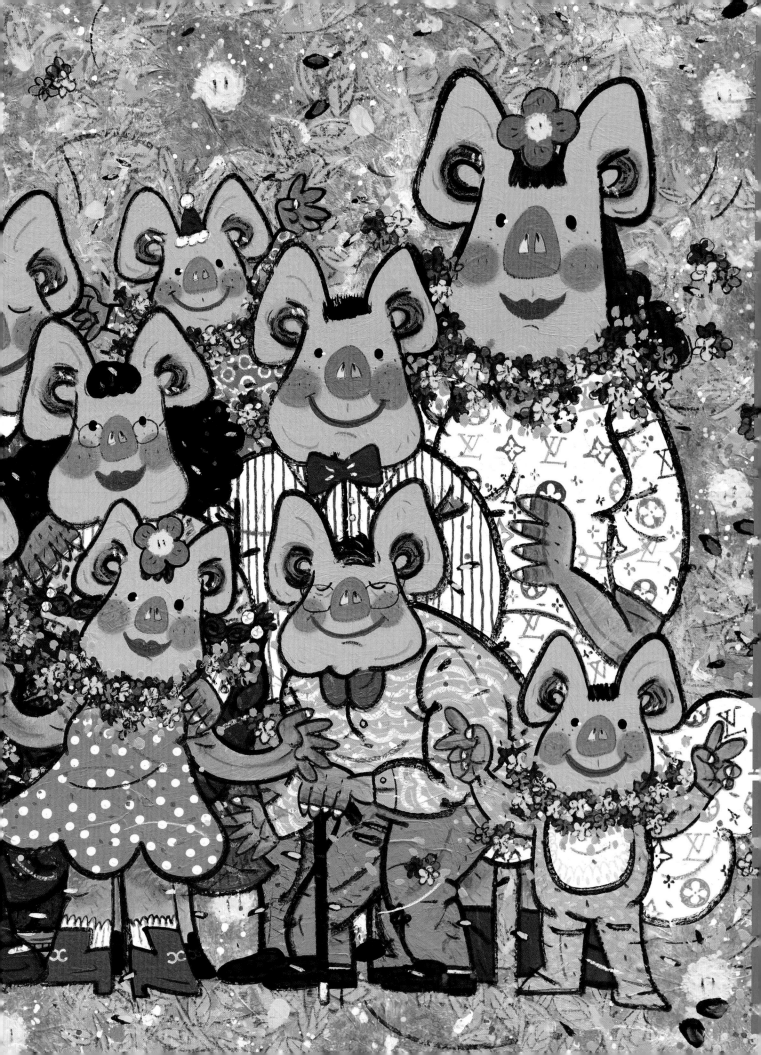

풍선을 들고 날아가려는
마음은 어릴 때나 지금이나
한가득이다
그냥 풍선이 좋다

It is a desire to fly away
with balloons,
from my childhood to now
I just like balloons

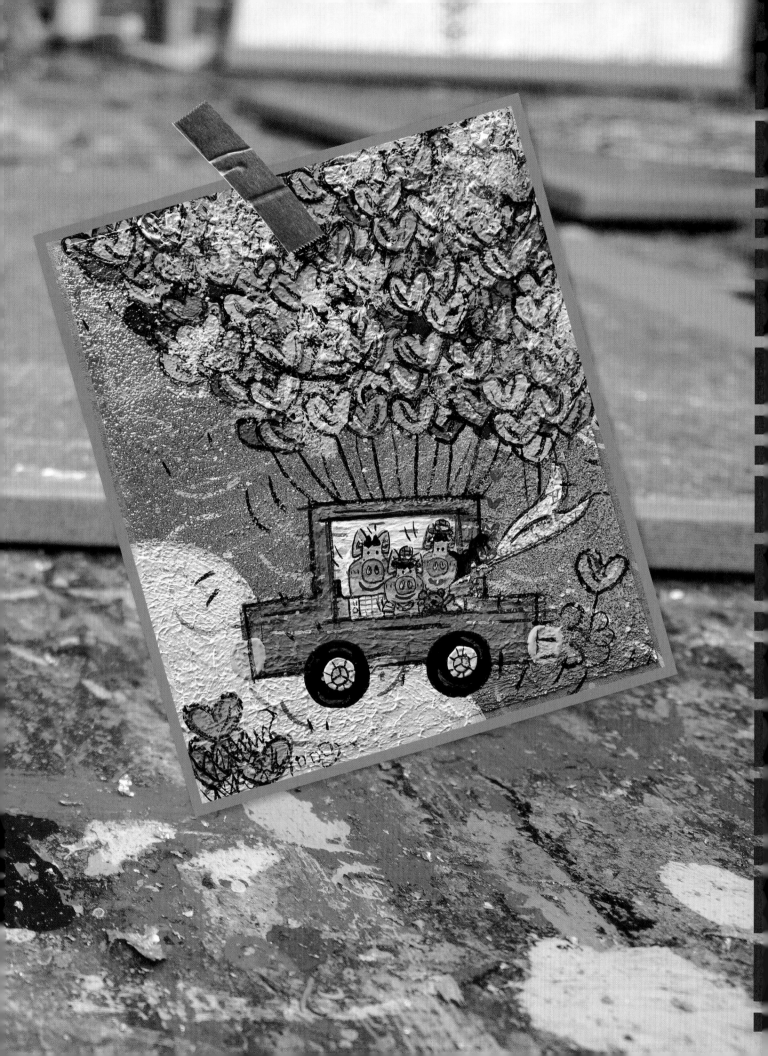

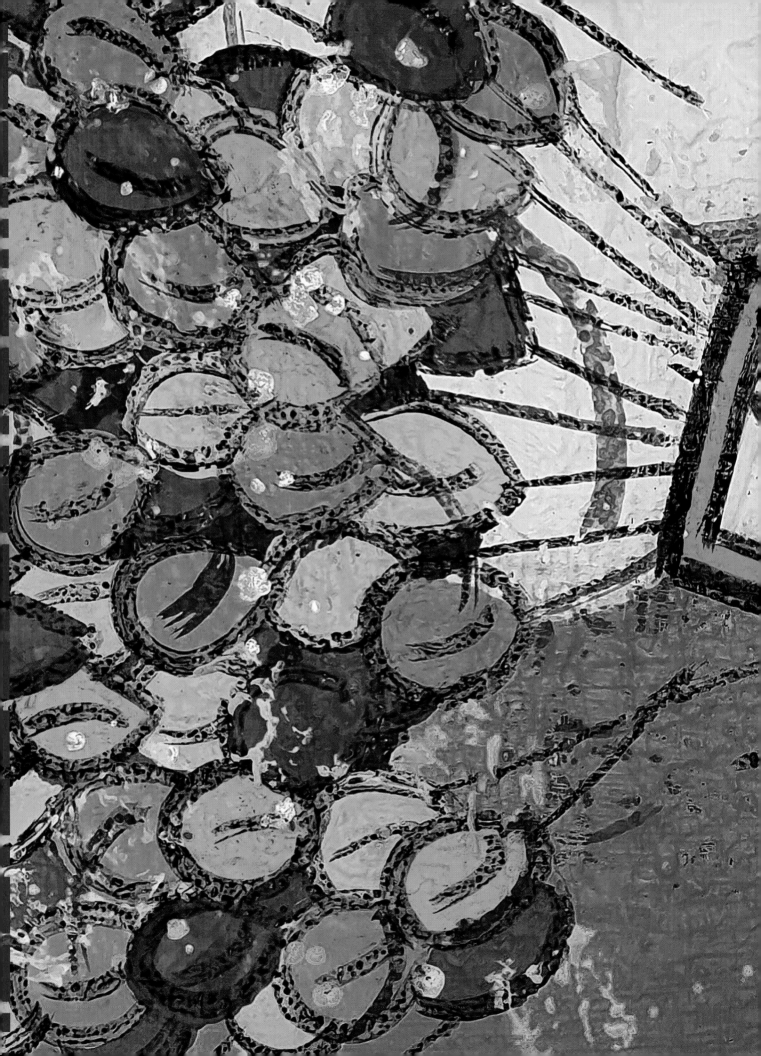

행복한 돼지-행복한 여행(Happy Pig)
27.3×22cm | 캔버스에 아크릴릭 | 2020

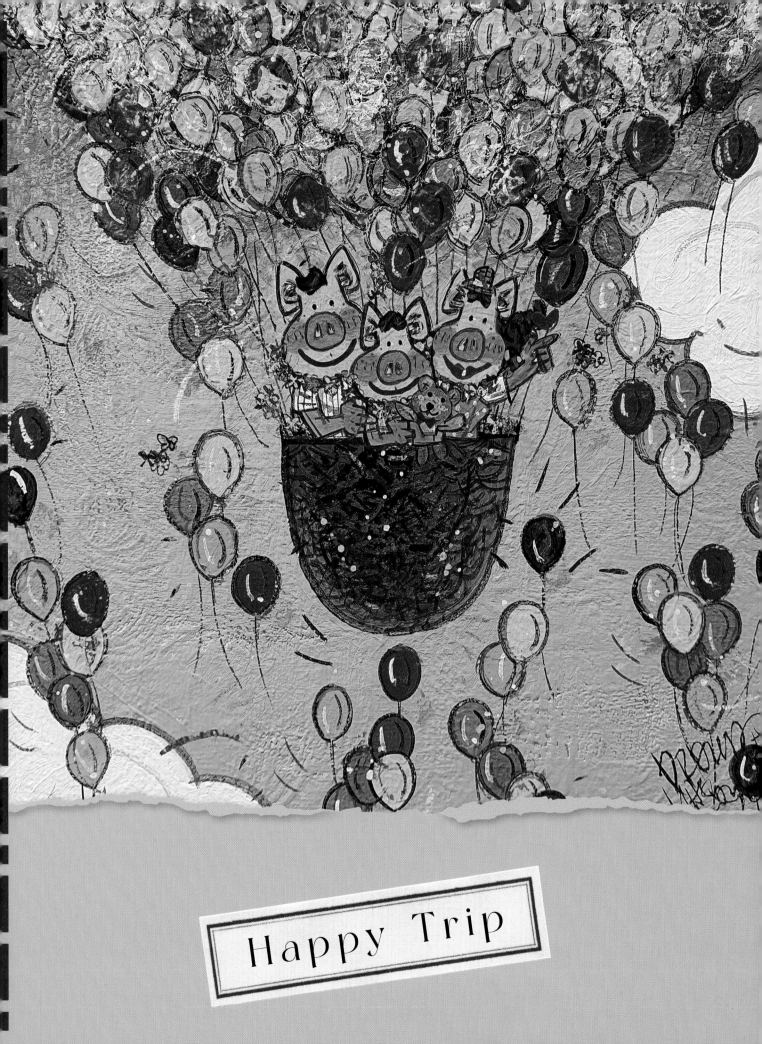

Happy Trip

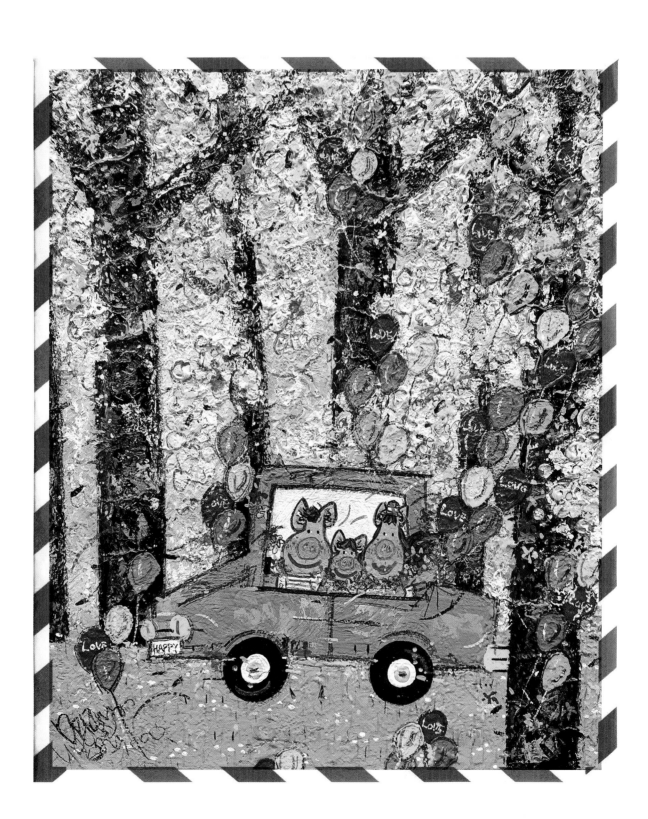

↑ 설레임_행복한 돼지 여행(Happy Pig Family)
62×62cm | 캔버스에 아크릴릭 | 2021

↓ 설레임_행복한 돼지 여행(Happy Pig Family)
72.7×60.6cm | 캔버스에 아크릴릭 | 2020

Happy pig_Happy Trevel
72.7×60.6cm | 캔버스에 아크릴릭 | 2022

→ 행복한 돼지 가족_행복한 여행(Happy Pig Family)
53×45.5cm | 캔버스에 아크릴릭 | 2020

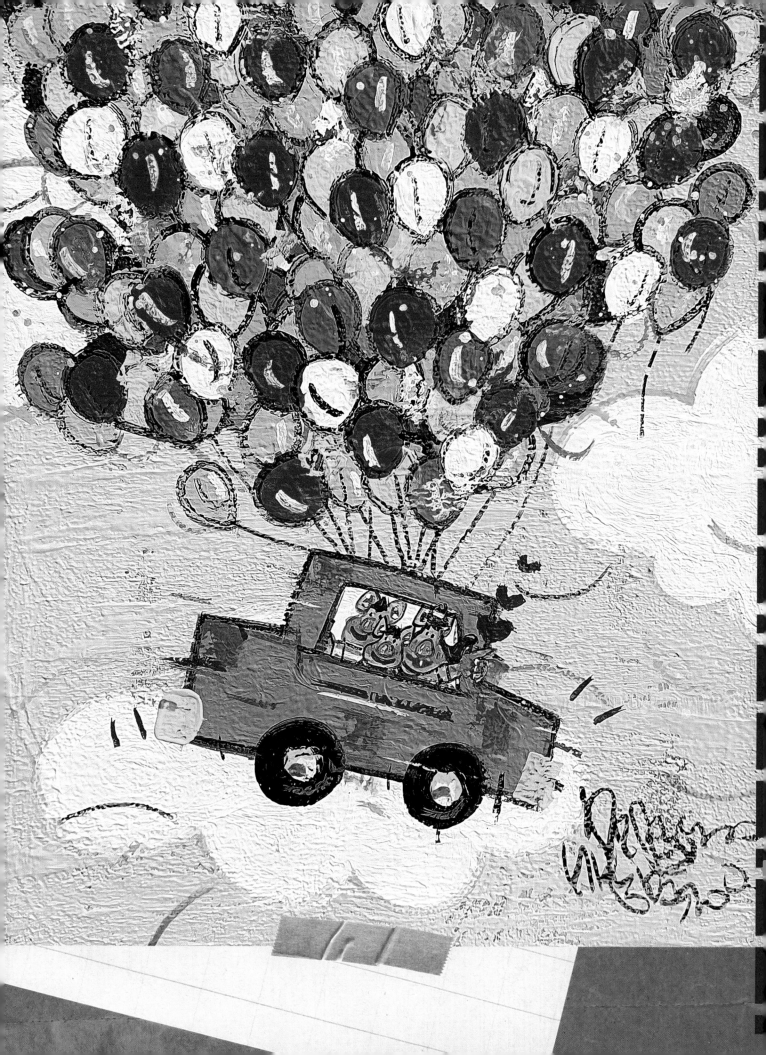

설레임 여행-행복한 돼지(Happy Pig Family)

72.7×60.6cm | 캔버스에 아크릴릭 | 2020

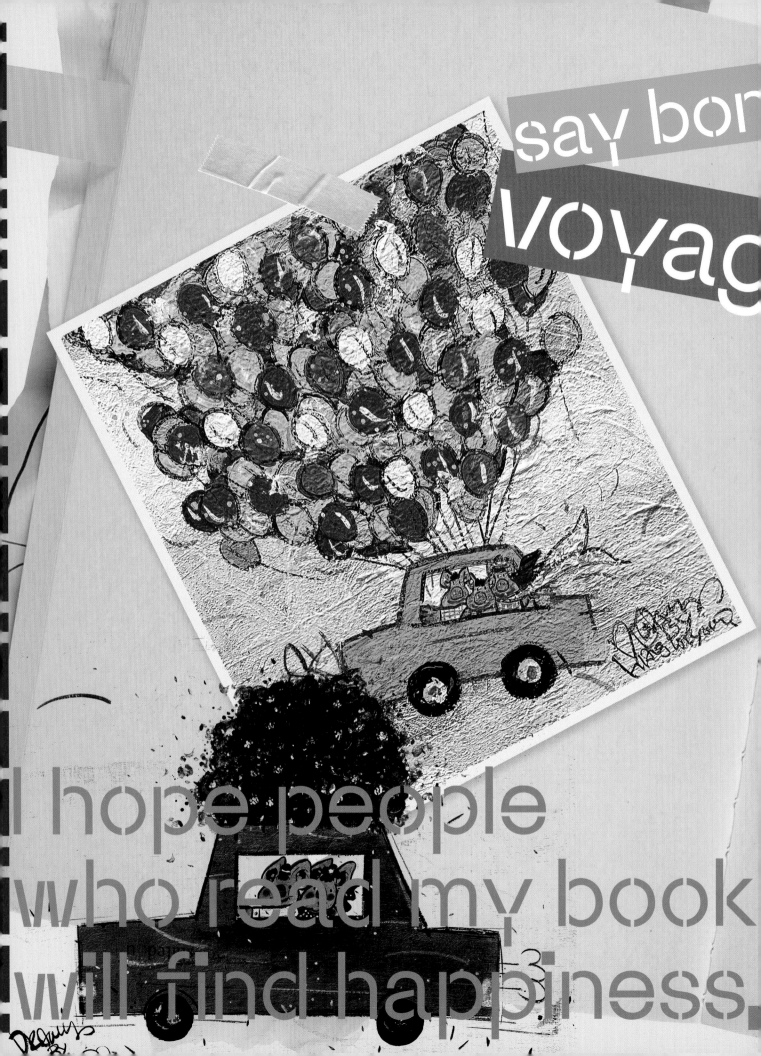

say bon voyag

I hope people who read my book will find happiness

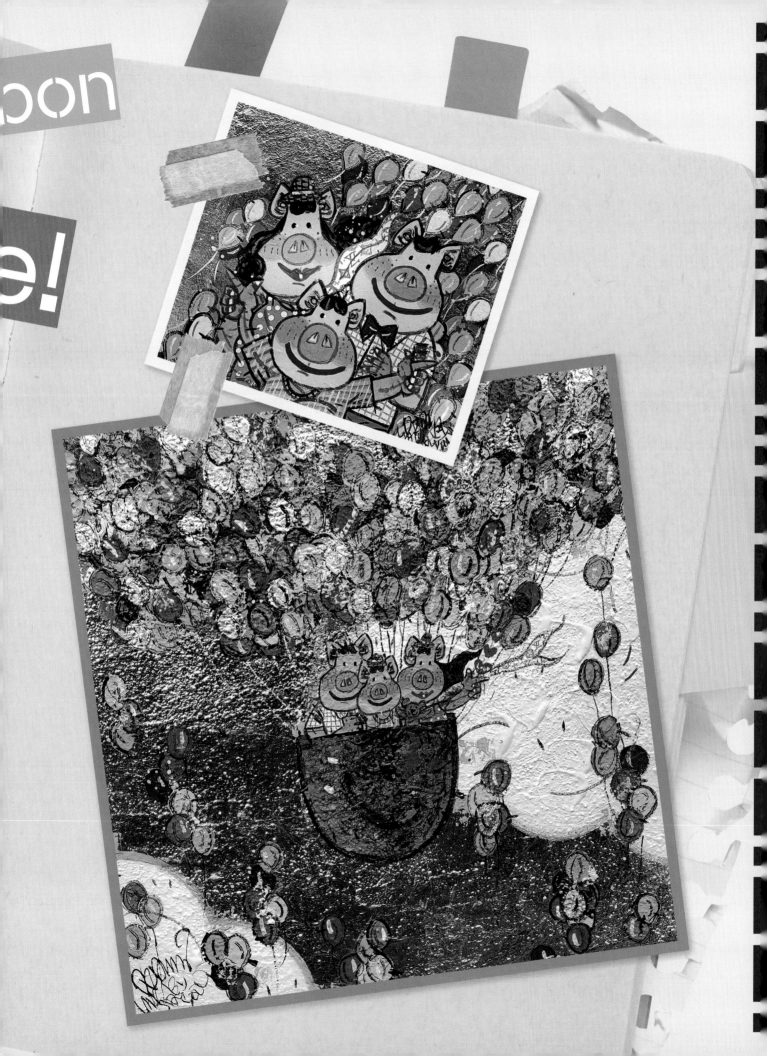

행복은 생각보다
가까이에 있은데..
왜 우리는 멀리서만 찾을까——

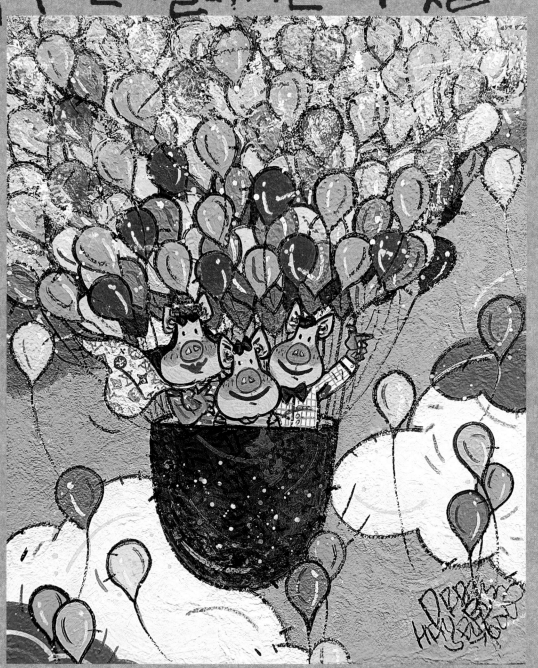

행복한 여행(Happy Pig)-Happy Family
72.7×60.6cm | 캔버스에 아크릴릭, 금분 | 2020

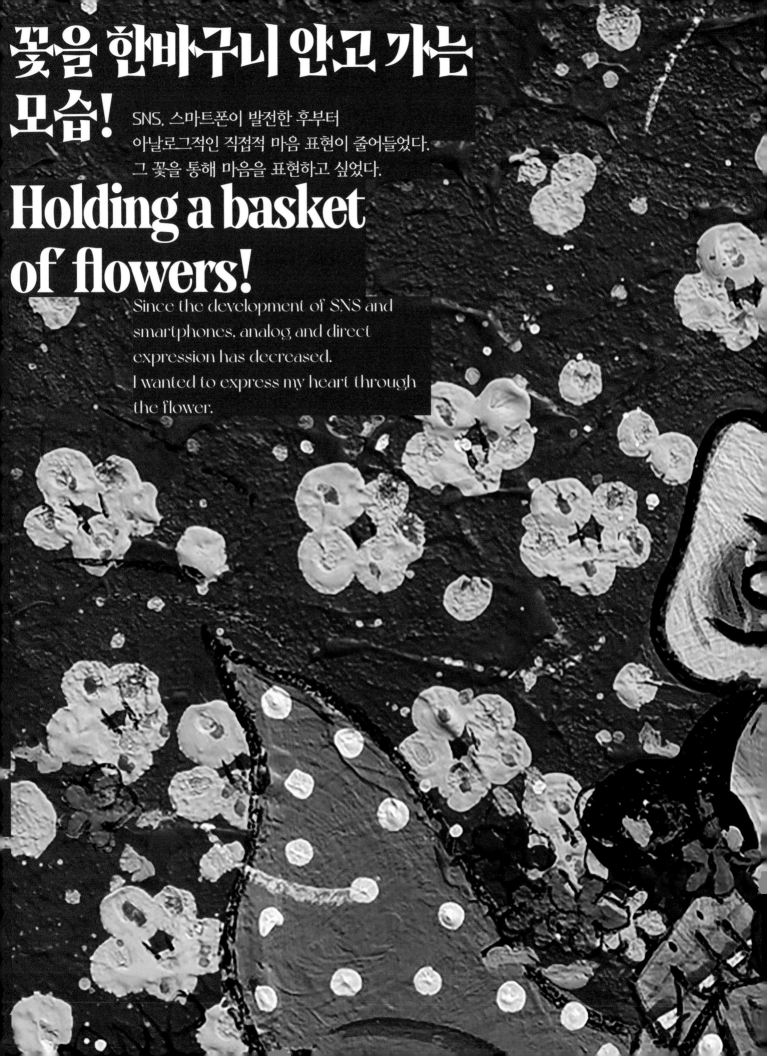

꽃을 한바구니 안고 가는 모습!

SNS, 스마트폰이 발전한 후부터
아날로그적인 직접적 마음 표현이 줄어들었다.
그 꽃을 통해 마음을 표현하고 싶었다.

Holding a basket of flowers!

Since the development of SNS and
smartphones, analog, and direct
expression has decreased.
I wanted to express my heart through
the flower.

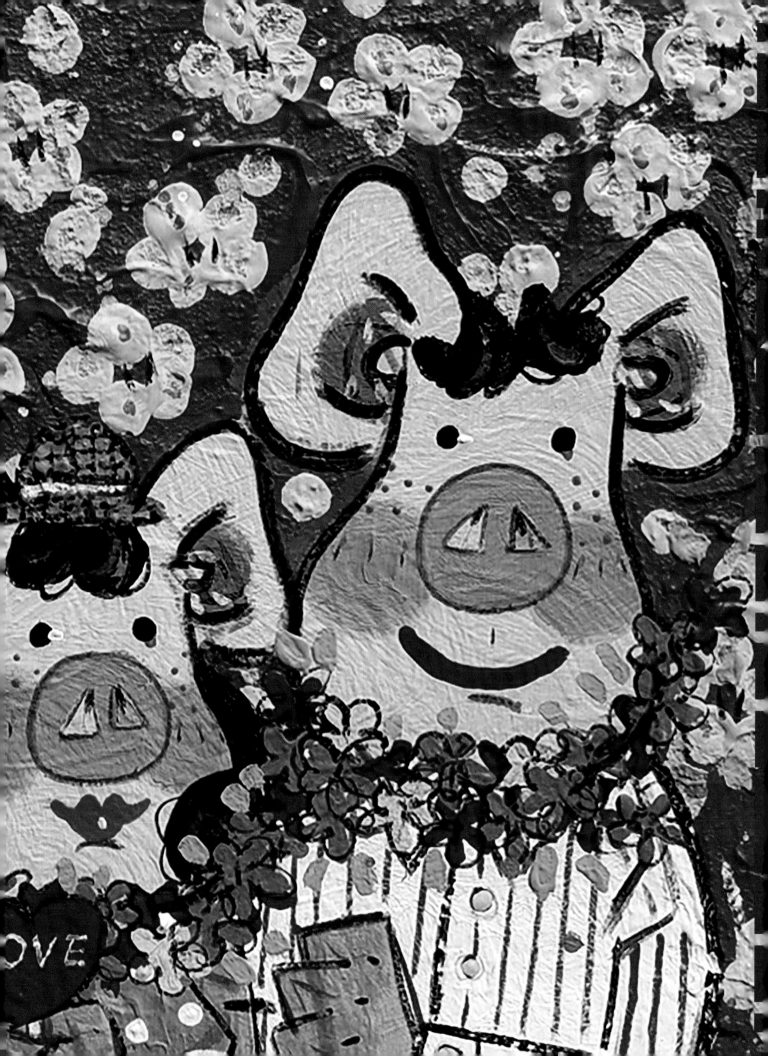

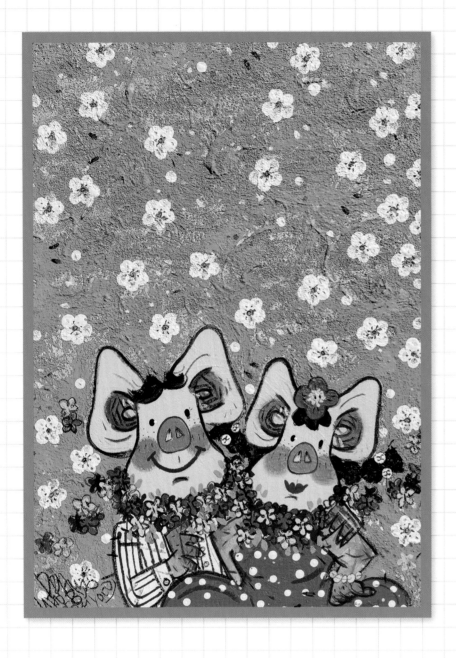

I Love u(Happy pig)

72.7×53cm | 캔버스에 아크릴릭 | 2018

I Love u(Happy PIG)

72.7×60.6cm | 캔버스에 아크릴릭 | 2018

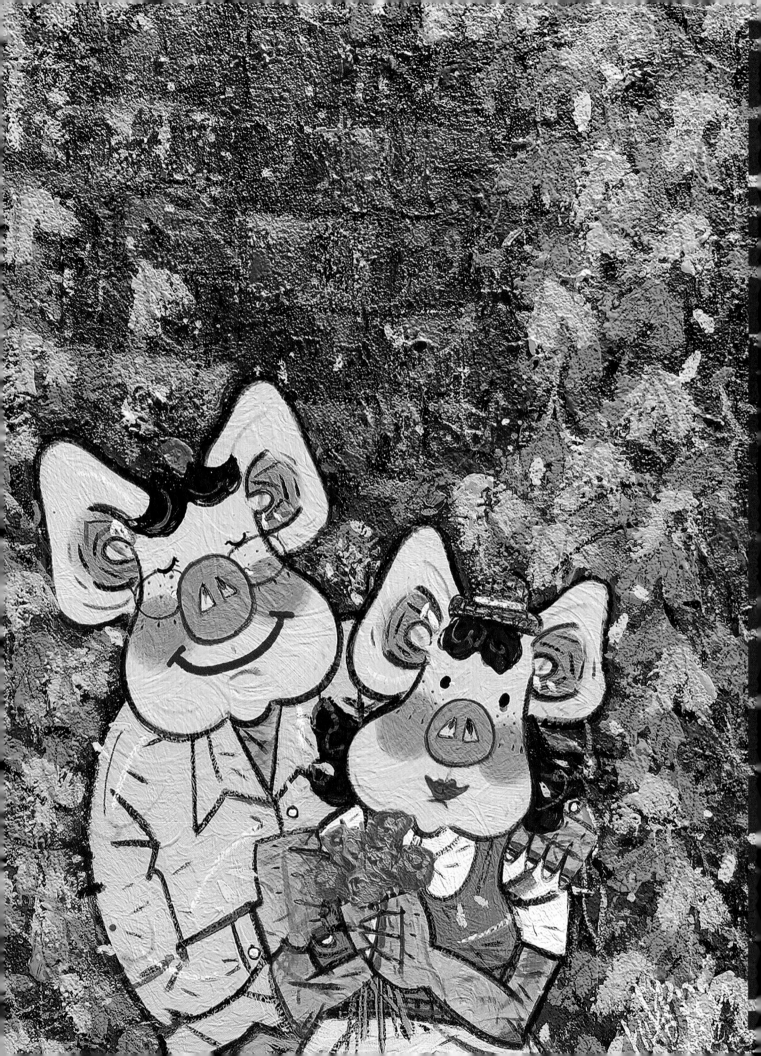

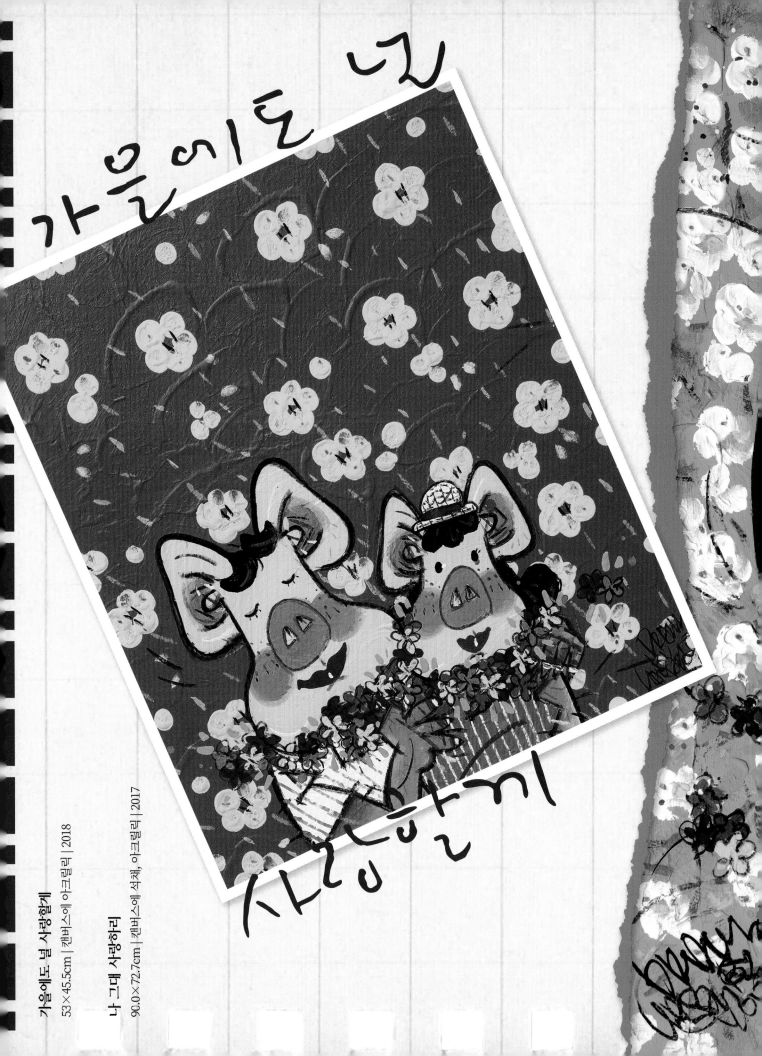

가을에도 널 사랑할게
53×45.5cm | 캔버스에 아크릴릭 | 2018

나 그대 사랑하리
90.0×72.7cm | 캔버스에 석채, 아크릴릭 | 2017

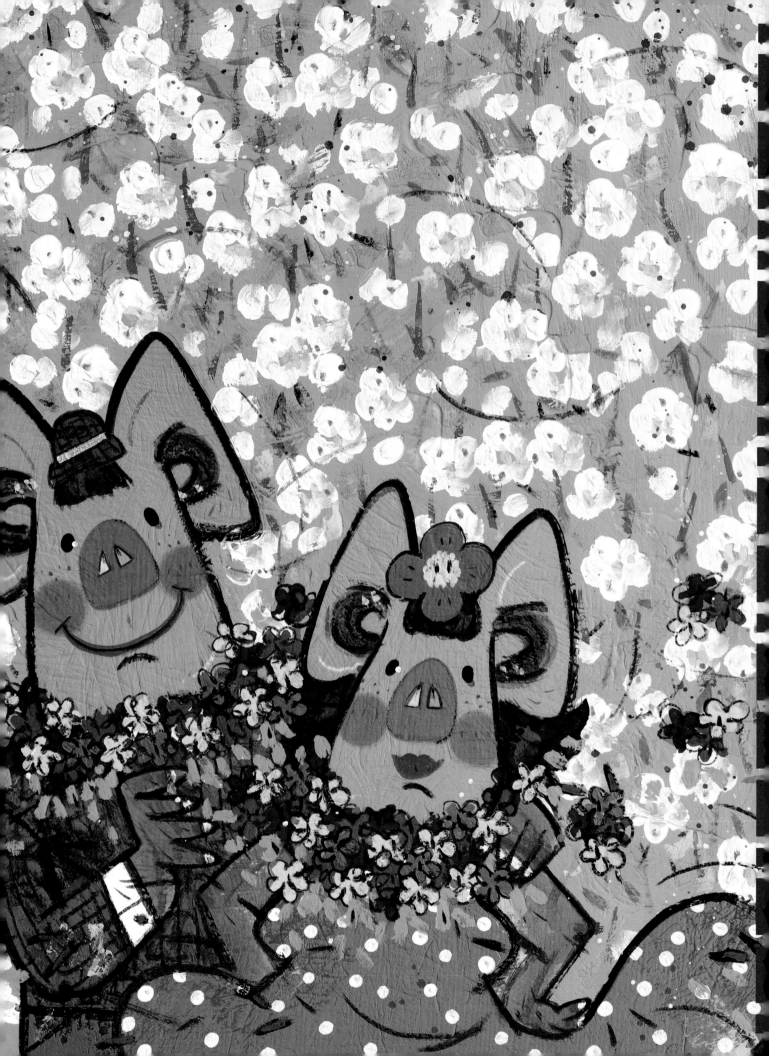

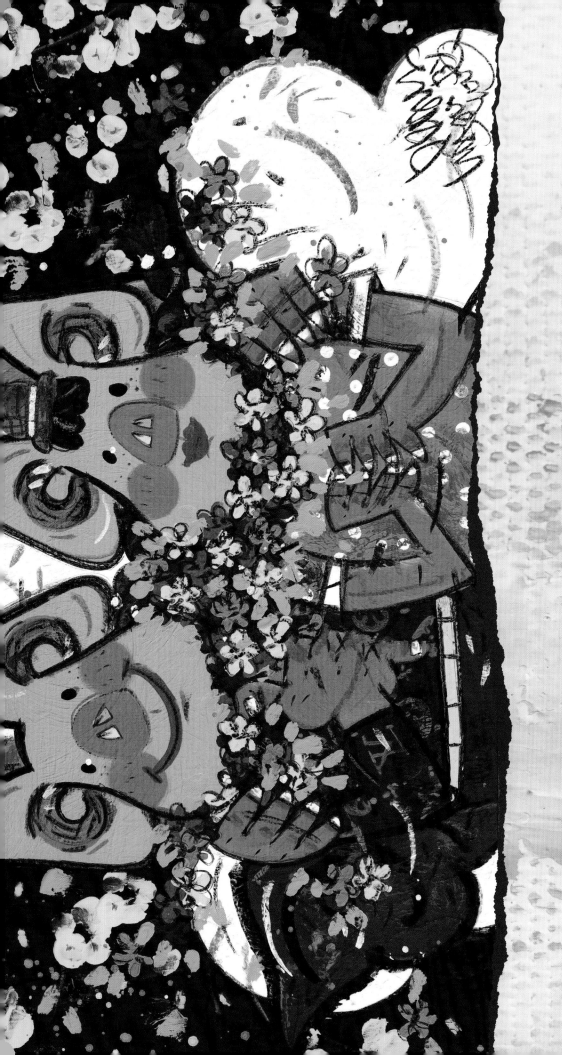

사랑하는 내 새끼들

90.0×72.7cm | 캔버스에 석채, 아크릴릭 | 2017

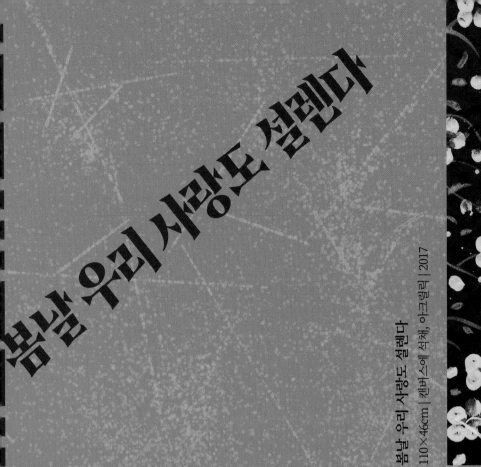

봄날 우리 사랑도 설렌다

봄날 우리 사랑도 설렌다
110×46cm | 캔버스에 유채, 아크릴릭 | 2017

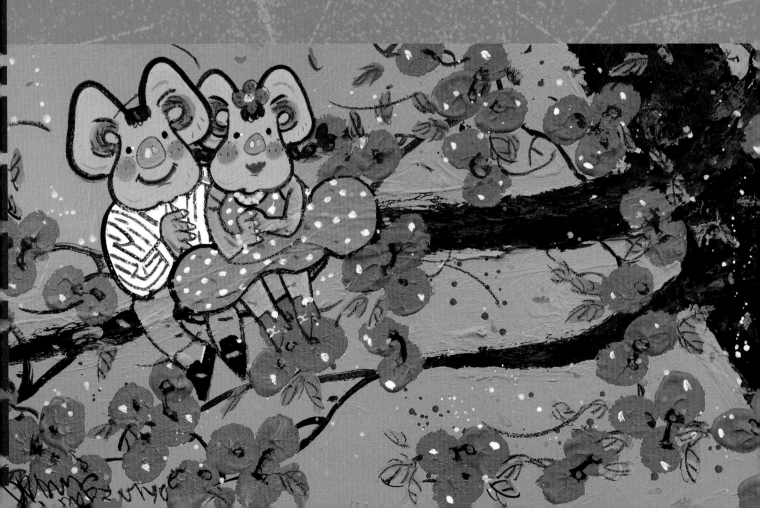

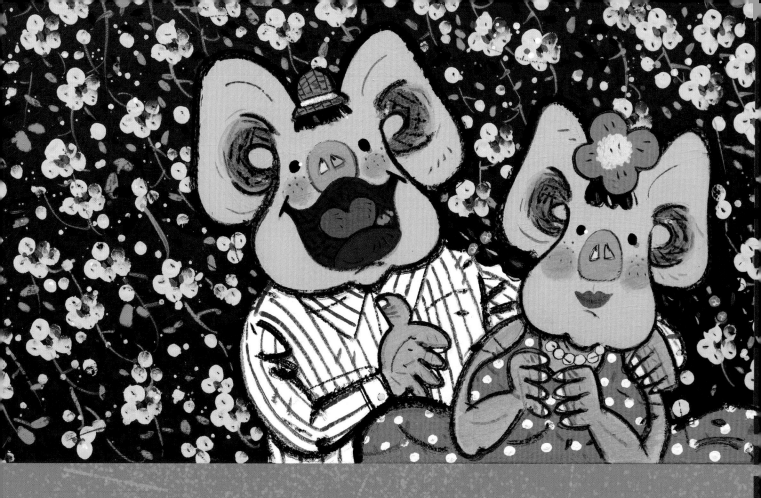

행복한 감과 같이 우리 사랑도
110×46cm | 캔버스에 삼베, 아크릴릭 | 2017

행복한 감과 같이
우리 사랑도

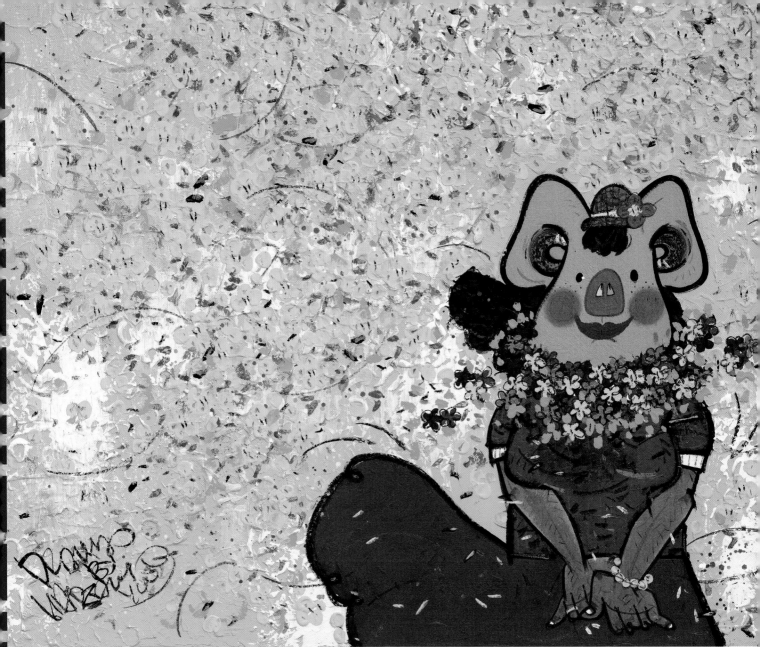

Thank you, I love you,
I am sorry,

그 바람에 마음이 두근두근

116.8×91cm | 캔버스에 석채, 아크릴릭 | 2017

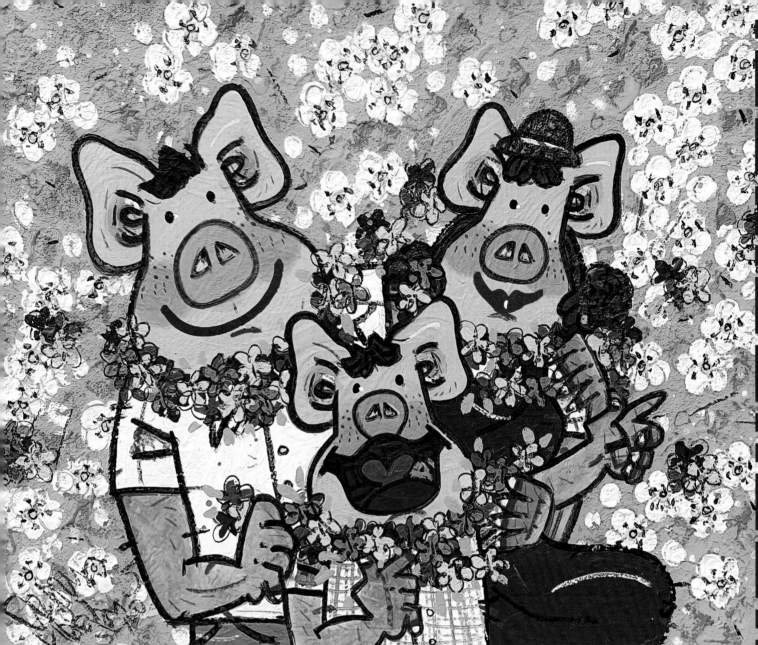

-맙습니다. 사랑합니다. 미안합니다. 이런 말을 해야 하는데 이런 말에 있어서는 다 벙어리에요.
가 카카오톡 이모티콘으로 찍어요. 그게 어떻게 마음이 전달이 돼요?

e all have to say these words, but when the chance comes, we are all mute. We all use
akao Talk emoticons. How can this deliver the sound of mind?

행복한 돼지 가족(Happy Pig Family)
72.7×53cm | 캔버스에 아크릴릭 | 2019

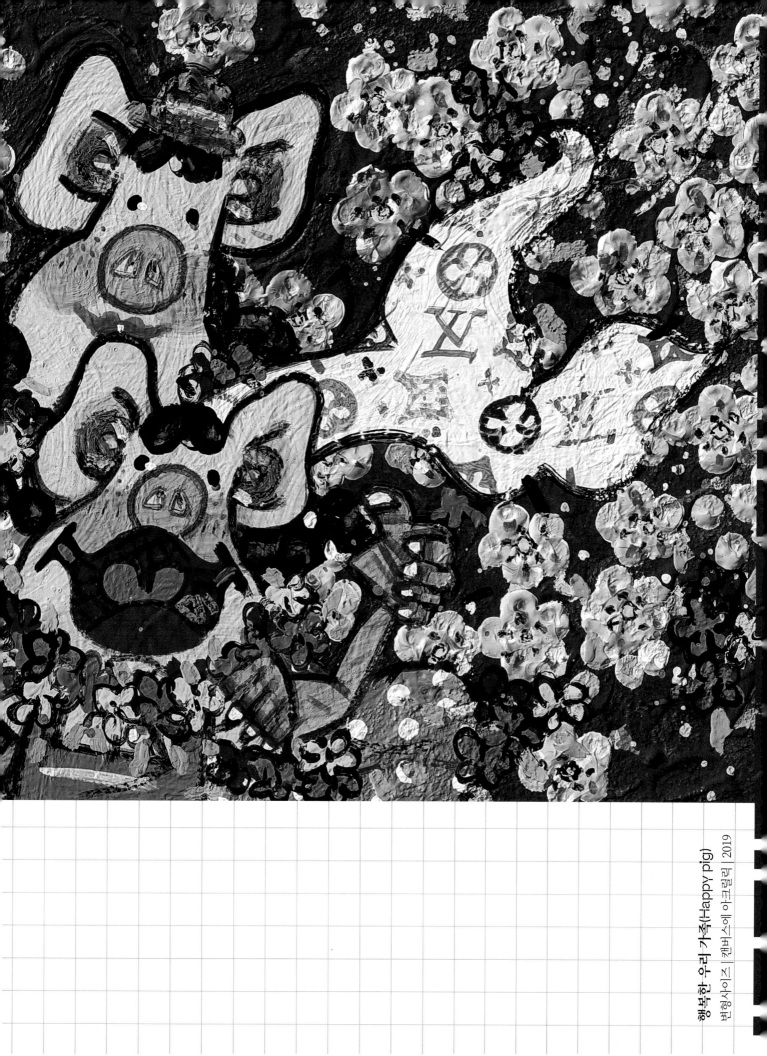

행복한 우리 가족(Happy pig)

변형사이즈 | 캔버스에 아크릴릭 2019

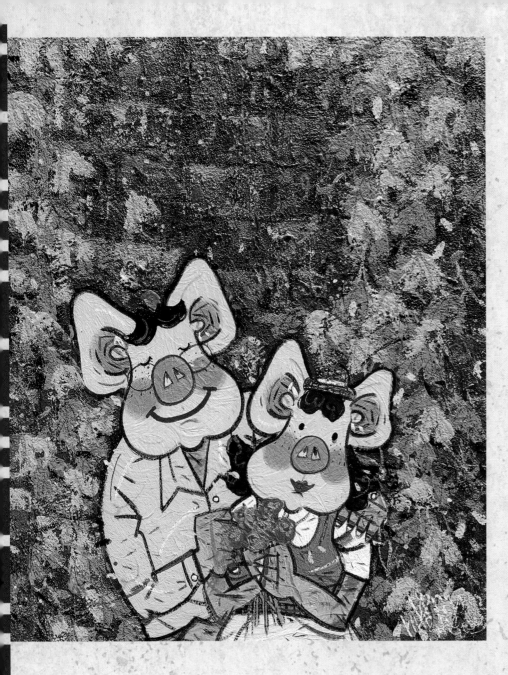

I Love u(Happy PIG)

72.7×60.6cm | 캔버스에 아크릴릭 | 2018

Happy PIG(행복한 돼지)

27.3×22cm | 캔버스에 아크릴릭 | 2019

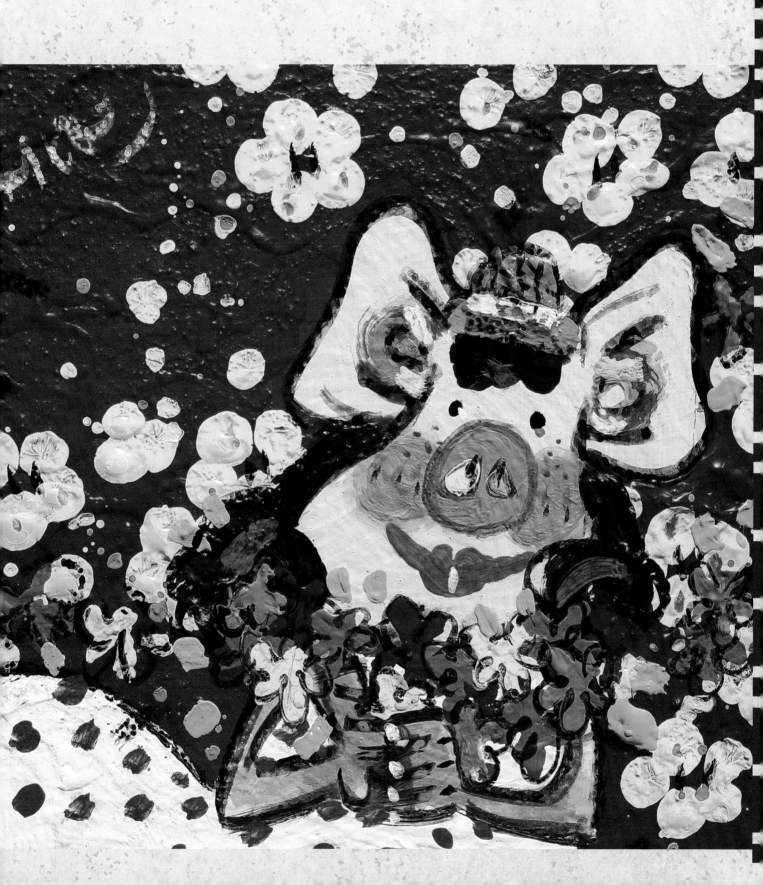

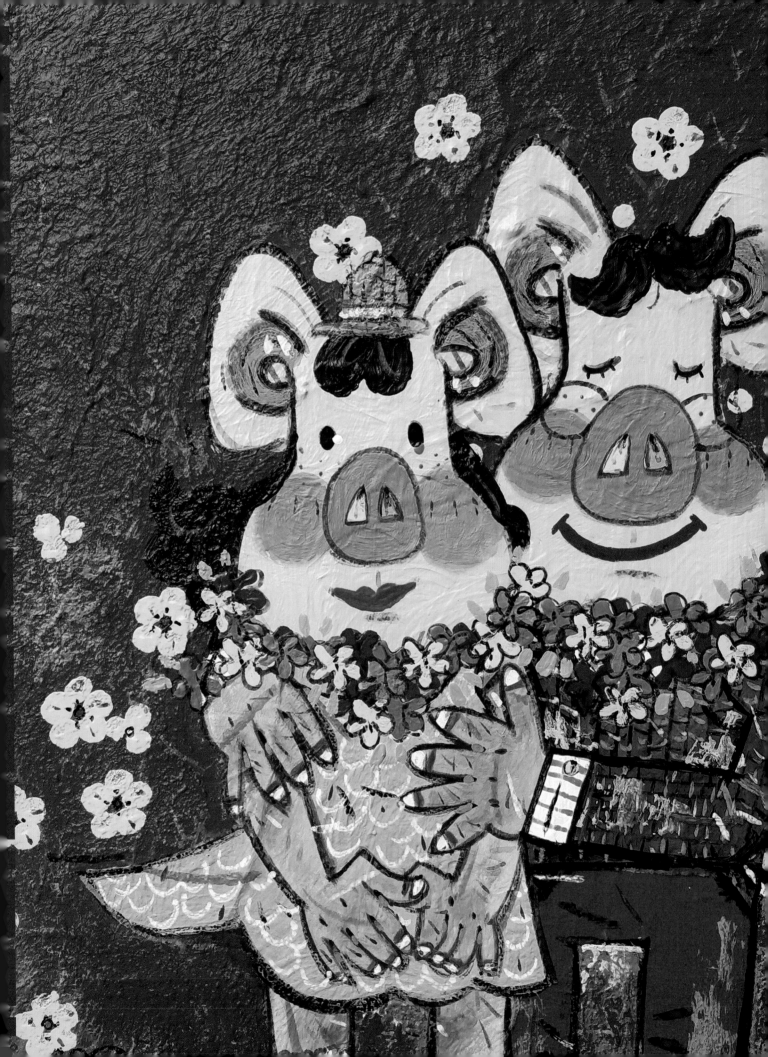

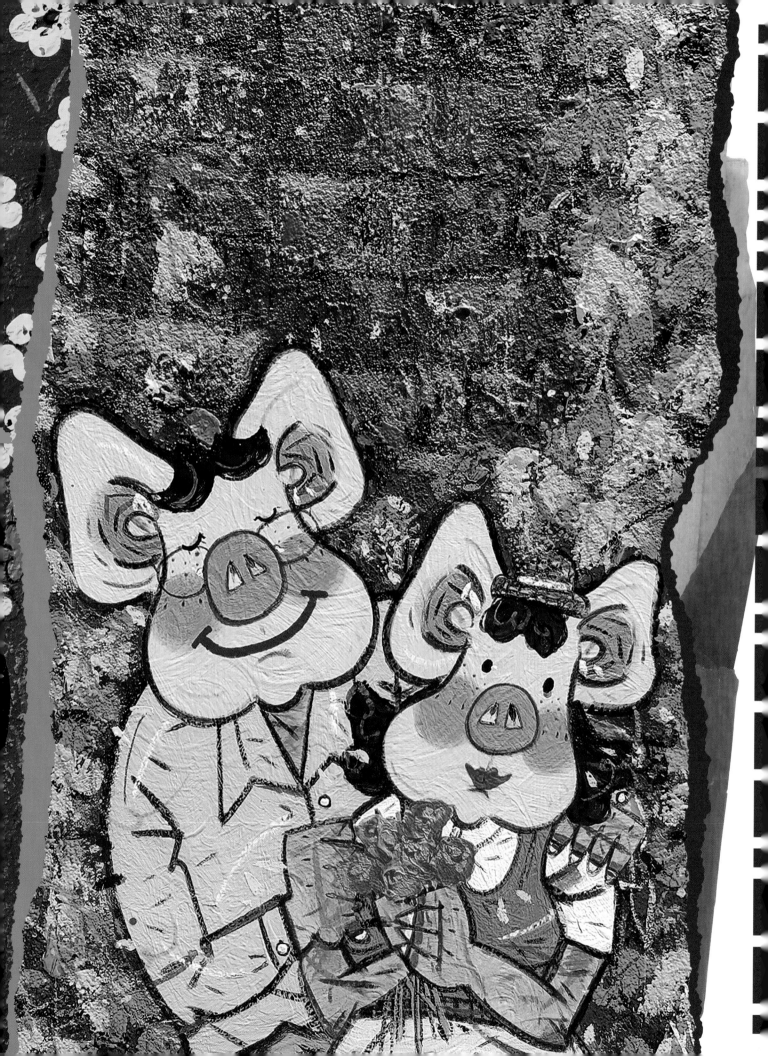

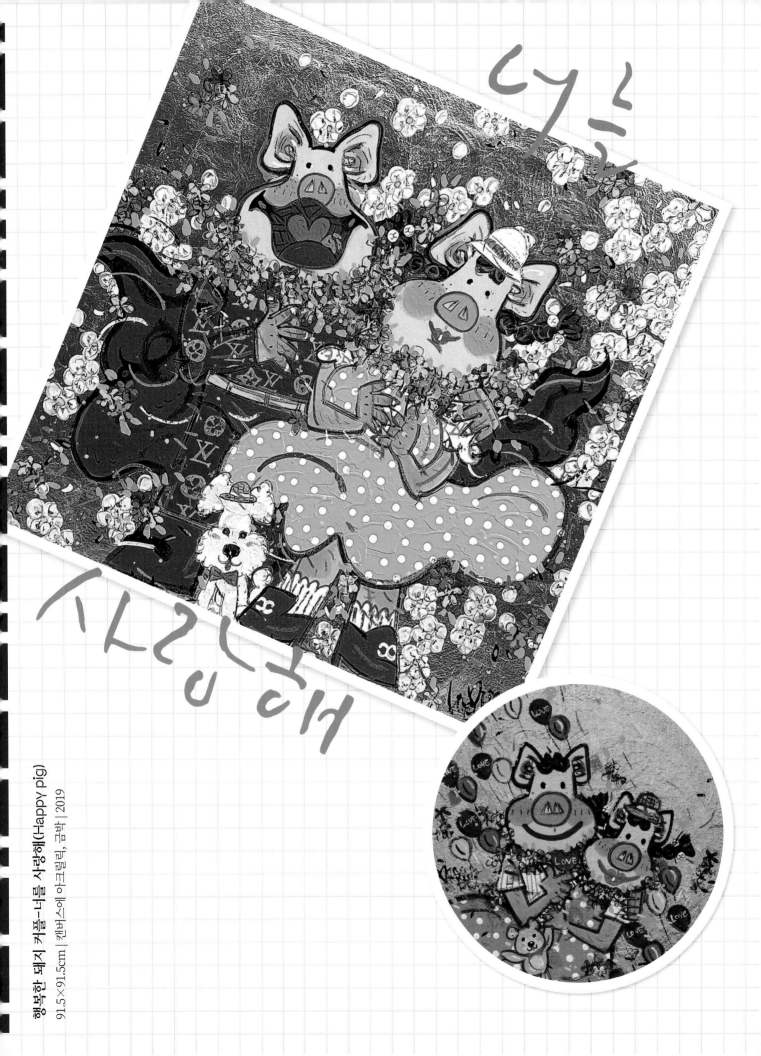

행복한 돼지 커플-너를 사랑해(Happy pig)
91.5×91.5cm | 캔버스에 아크릴릭, 금박 | 2019

부1

　저는 일본에서 공부하면서 정말 힘들게 이 자리까지 왔어요.

　일본에서 아르바이트도 엄청 했어요.

　고3 때는 아버님 회사에 부도가 나서 아르바이트를 하루에 8개씩 했어요.

　잠을 하루에 30분도 안 자면서 일하니까 일본에서 같이 공부하던 선배들이 독종이라고 하더라고요.

　"너는 어떻게 안 자고 안 먹고 버티냐?"라면서…

　저에겐 꿈이 있었거든요.

　일본에서 아르바이트를 하려고 '야매'로 유학생 비자를 취업 비자로 바꿔서 프린스 호텔에서 일했어요.

　밤 12시 30분에 호텔 룸서비스를 하거든요.

　룸서비스에 스테이크 메뉴가 있잖아요. 스테이크는 한 번씩 잘라서 나가는데, 그럼 가운데가 유난히 커요. 그 가운데를

빼놓고 붙여도 사람들이 모르는 거예요. 저는 그게 첫 끼였어요.

스테이크 한 조각을 빼 먹으려고 지하 2층에서 12층까지 배달하는데, 7층에서 쉴 수 있는 빨간색 버튼을 누르고 대기시간이 3분 주어지는 직원용 엘리베이터를 타고…

아직도 기억이 생생해요. 저희는 '코우운노 나나카이 행운의 7층'이라고 불렀어요. 거기서 잠깐 쉴 수 있기 때문에.

그곳에서는 매니저들도 뭐라고 안 하니까 스테이크 한 조각을 먹는 거예요.

게다가 호텔 룸서비스를 가면 엔화로 1000에서 2000 정도 팁을 줬어요. 밤, 새벽이니까.

정확히 한 시간 반 후에 다시 치우러 가거든요. 그런데 그 새벽에 누가 스테이크를 먹겠어요? 남긴 건 다 봉지에 싸 와서 집에서 먹었어요.

한번은 아버지가 뉴질랜드에 피신 가 있다가 잠깐 일본에 들어오셨는데, 제가 사는 모습을 보고 펑펑 우시더라고요.

하지만 그때도 슬프지 않았어요. 제겐 꿈이 있었거든요. '내가 언젠가는 그림으로 먹고살 날이 오겠지. 지금 이건 아무것도 아니다!' 이런 꿈이요.

캐비넷하고 캐비넷 사이에 있는 플라스틱 의자에 앉아 30분 쪽잠을 자면서 일할 때도 안 슬펐어요.

석사 때를 떠올려보면, 석사 논문 통과하기 2주 남긴 시점에 통장에 딱 80엔 있더라고요.

80엔이면 학교에서 우동 한 그릇 사 먹을 수 있는 돈이에요.

　유학 7년 중 그때 처음으로 울었어요. 기숙사라서 다 공동으로 돈 내고 사용하는 곳이라 항상 웃으며 자신만만한 얼굴로 다녔는데, 선배들이 들을까 봐 세탁실의 세 대 있는 세탁기 중 맨끝에 있는 것을 열어놓고 한참 울었어요. '어떻게 살지?' 하는 생각에요. 진짜 두 시간은 울었나 봐요.

　논문을 통과시키느라 아르바이트도 그만둔 상태였는데 돈은 없고… 진짜 처음 울어봤어요, 그때.

　내일모레 마흔인 나이가 되니 드라마나 엘리자베스 여왕이 돌아가셨다는 뉴스에 울기도 하지만, 그때 저는 정말 강했어요. 자신 있었어요. 뭐든지 할 수 있다고 생각했어요.

　지금도 그때의 기억이 원천이 되어서 '내가 그림으로 먹고살기 힘들면 언제든지, 지금이라도 대리 뛰겠다' 이런 마음으로 살아요.

　와이프에게 항상 하는 얘기가 있어요.

　"유진아! 내가 그림이 안 되면 대리든 편의점 알바를 해서든 너만큼은 공주처럼 살게 해줄 테니까 걱정하지 마라."

그 시절의 기억이 몸에 배어 있어서 지금도 7시면 잠이 깨요.

일본에서는 새벽 5시에 일어났어요. 왜냐하면 5시에 일어나야 선배들하고 샤워 시간이 안 겹치거든요. 샤워도 100엔 코인 넣어 10분 사용하는 시스템이었어요. 제가 2층에 살았거든요. 밖이 춥든 덥든 방에서 머리에 샴푸를, 물도 없는 상태에서 묻혀서 비비면서 샤워실에 갔어요. 100엔에 샤워를 다 끝내야 되니까.

그런데 그때 정말 행복했어요. 사실 불행하다고 생각해본 적이 지금까지 단 한 번도 없었던 것 같아요.

'아버지 회사가 부도나지 않았으면 과연 지금의 화가 한상윤이 있었을까?

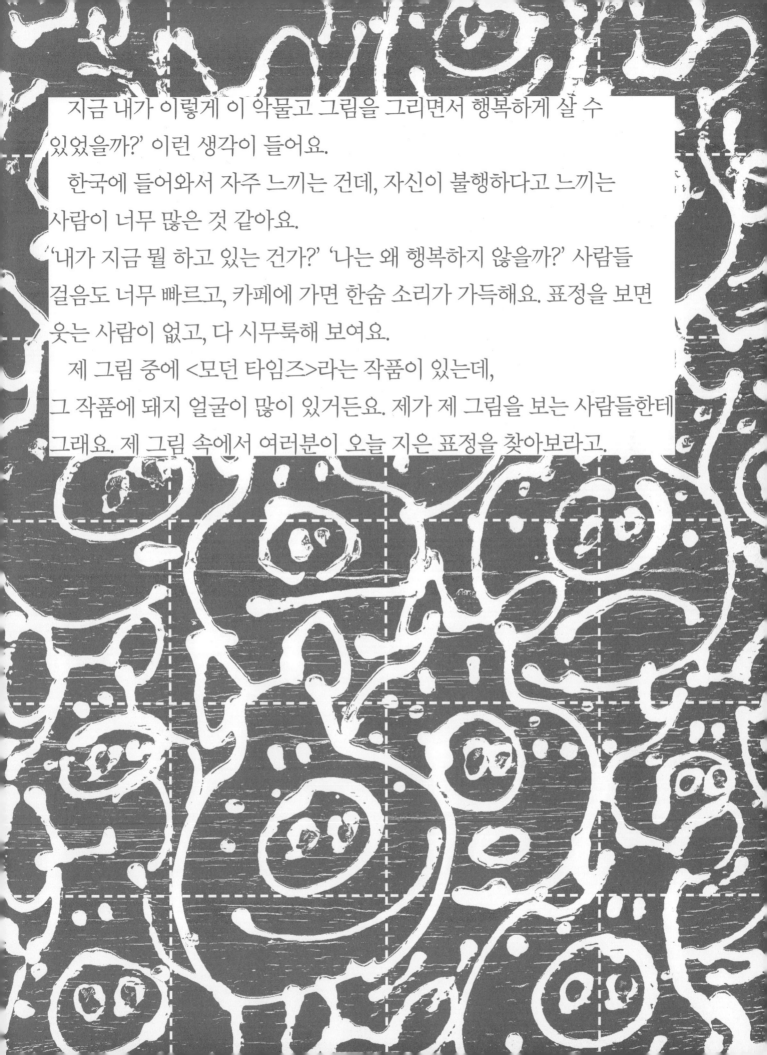

지금 내가 이렇게 이 악물고 그림을 그리면서 행복하게 살 수
있었을까?' 이런 생각이 들어요.

한국에 들어와서 자주 느끼는 건데, 자신이 불행하다고 느끼는
사람이 너무 많은 것 같아요.

"내가 지금 뭘 하고 있는 건가?' '나는 왜 행복하지 않을까?' 사람들
걸음도 너무 빠르고, 카페에 가면 한숨 소리가 가득해요. 표정을 보면
웃는 사람이 없고, 다 시무룩해 보여요.

제 그림 중에 <모던 타임즈>라는 작품이 있는데,
그 작품에 돼지 얼굴이 많이 있거든요. 제가 제 그림을 보는 사람들한테
그래요. 제 그림 속에서 여러분이 오늘 지은 표정을 찾아보라고.

그런데 웃는 표정을 짓는 사람은 거의 없어요.
대부분 짜증 내고 화내는 표정을 찾아요.
　게다가 스마트폰이 발달하다 보니까 마음을 나눌
수 있는 기회가 더 적어지는 것 같아요. "고맙습니다"
"사랑합니다" "미안합니다" 이런 말을 해야 하는데,
이런 말을 하는 데 있어서는 다 벙어리예요.
다 카카오톡 이모티콘으로 찍어요. 그걸로 어떻게
마음이 전달돼요?
　제일 형편없는 게 뭔지 아세요? 청첩장 있죠? 그걸
그냥 다 모바일 청첩장으로 보내더라고요.

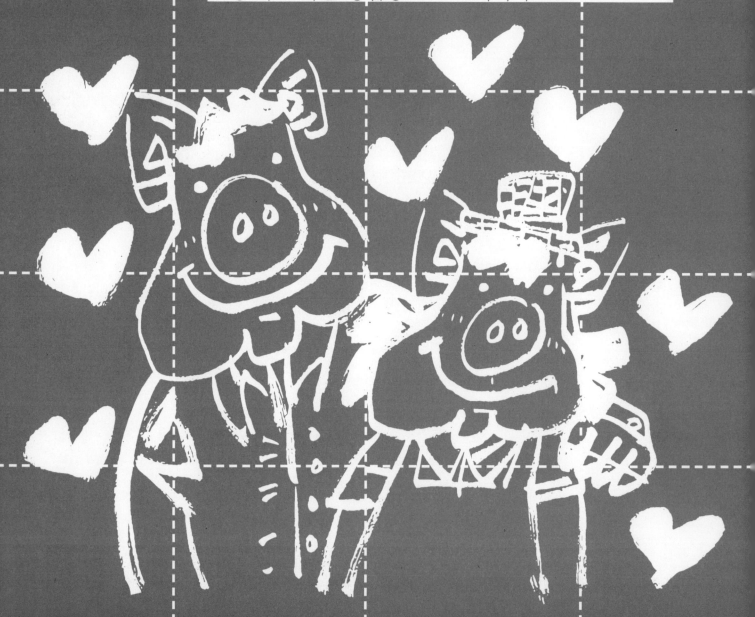

저는 중국까지도 제가 직접 가서
드리고 왔고, 제주도까지도 갔어요.
그렇지 않으면 마음이 전달 안 되잖아요.
<행복을 배달합니다> 라는 작품이
있는데, 작품 속에 차가 있고 꽃이 있어요.
제가 초등학교, 중학교 때는 그래도
스승의 날이면 카네이션을 꽂아드리고,
어버이날이면 꽃을 사드리며 "엄마,
감사합니다" 이랬거든요. 저는
24살까지도 중학교, 초등학교 은사님을
찾아가서 스승의 날 노래를 불렀어요.
음치 박치이지만. 그러다가 울컥해서
울어요. 내 스승님인데… 이분이
없었으면 내가 있었을까 싶은 거예요.
그분이 화가를 하라고 잡아줬거든요.
중학교 2학년 때 국어 선생님이
우리 엄마한테 "조수미가 처음부터
천재였을까요?" 그러셨어요. 제가 성적이
1점 떨어지자 엄마가 뛰어내려서 죽자고
하셨어요. 부모님 두 분 다 고졸이다
보니까 학벌에 욕심이 많으셨거든요.

　그 선생님 딱 한 분만 아직도 기억나요. 그분이
교무실에서 그러셨어요.

　"어머니, 조수미가 처음부터 천재였습니까?
조수미가 공부 잘해서 성악가 됐습니까? 예술로
얼마든지 세계로 나갈 수 있는데 왜 애가 그림
그리는 걸 반대하세요?"

　부모님이 제가 그림 그리는 걸 반대하셨거든요.
선생님 열 명 중 아홉 명이 반대하셨어요. 심지어
교장 선생님도 그러셨는데, 그분 한 분만 안
그러셨어요. 조미옥 선생님.

　그 후에 만난 서예식 은사님은 저에게 평생의
은인이세요. 그분이 저를 지금까지 이끌어주시고,
애니메이션 1기로 갈 수 있게 도움을 주셨어요.

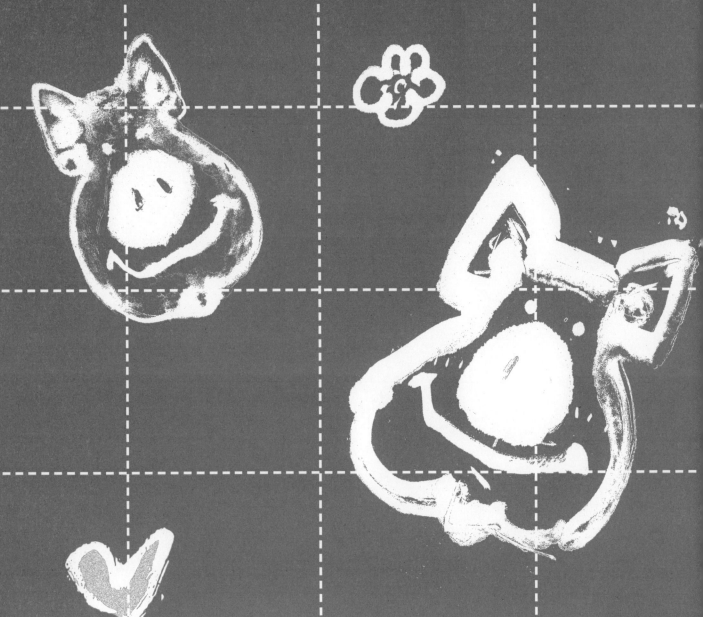

제가 처음 한국에 들어왔을 때 무명 작가였거든요. 일본에서는
유명한 만화가였지만 한국에서는 저를 써주는 갤러리가 없었어요.

그때 충무로에서 엽서 300장 뽑는데 4만 5000원인가 했어요.
일본 회사에서 퇴직금을 200만 원 받아왔거든요. 일주일 동안
엽서를 제작했어요. 뒤에 제 프로필을 넣었어요. 그 다음에 작품을
넣고 까만색 파일로 제 포트폴리오를 만들어서 안 다녀본 갤러리가
없어요. 갤러리 지도를 놓고 '하루에 다섯 군데씩 가자' 결심했지요.
이렇게 세 달 동안 거의 200군데 가까이 갔던 것 같아요.

갤러리에 들러서 "전 이런 그림을 그립니다. 전 이런 작가입니다. 기획전이나 전시회에 한두 점만이라도 끼워주십시오." 정말 보험 영업사원 못지않게 다녔어요.

그런데 그 많은 갤러리들이 그냥 던져놓는 데도 있었고, 아예 받아주지도 않는 데도 있었어요. 어떤 갤러리는 저한테 "돼지 그려서 1~2년 가겠어?"라고 했던 곳도 있어요.

저는 제 책을 보신 분들이 각자 현 위치에서 행복을 발견하셨으면 좋겠어요.

행복은 무엇일까요? 행복은 멀리 있는 게 아니에요. 목마를 때 물 한 잔이 큰 행복을 줄 수도 있는 거고, 길 가다가 만난 친구가 인사해줬을 때 오랜만에 만난 그 반가움이 큰 행복을 줄 수도 있어요.

우리는 너무 멀리서 큰 것만 찾으려고 해요. 그런 건 사실 의미가 없어요.

뉴2

저는 일본에 풍자화로 유학을 갔어요.
교토 세이카대학 만화과, 풍자학과에서
공부했는데, 제 은사님이 요시토미
야스오라는 일본에서 저명한 동물
만화가이셨거든요.
저희는 4년 내내 무조건 교토 동물원에
가서 드로잉을 했어요.

모든 그림에 동물과 환경이
그려져야 해서 과연 내 모습과
가장 비슷한 동물이 무엇일까
생각했는데 돼지였어요. 처음
그린 돼지의 모습은 귀엽고
사랑스러운 돼지가 아니었어요.
리얼하고 풍자 속의 돼지였기
때문에 우스꽝스럽거나 해학의
상징을 표현했어요.

현대미술을 시작하면서 해외 유명 작가들처럼 내 주인공 돼지를 캐릭터화해보려고 시도한 게 '해피 피그 시리즈'예요. 풍자로 시작한 돼지 이미지가 이제는 한상윤의 '행복한 돼지', 중국에서는 '하오쮸'라는 브랜드가 생길 정도로 하나의 캐릭터화되었어요.

그래도 저는 '회화성은 지키자'는 주의거든요. 사람들이 그림 이미지만 봤을 때는 그냥 일러스트라고 생각하는데, 저는 한국화 박사를 했고, 일본에서도 '석채화'라고 돌가루를 써서 차곡차곡 쌓아 올리는 일본화를 부전공으로 했기 때문에 재료에 있어서 특이한 방법으로 표현합니다.

기본적으로 동양화 기법을 이용해서 작업하는데, 작품에 금박을 사용하는 등 과연 동양적인 고급스러움은 무엇인가 고민하면서 작업합니다. 지금은 금박, 은박에 이어 돌가루, 진주가루 등 빛을 내는 다양한 천연 소재도 활용하고 있어요.

쉽지 않지만 화가로 먹고산다는 것 자체가 저에겐 큰 행복입니다. 전공을 살려서 사는 게 쉽지 않은 일인데, 저는 100% 전공을 살려서 생활하고 있잖아요. '나는 내 전공으로서 먹고산다'는 그 행복이 그림 속에 고스란히 표현돼 있어요. 그 행복이 제 그림 속에 자연스럽게 표현되는 것 같아요.

앞서도 말했지만, 13년 전 어느 갤러리 관장이 돼지만 그래서 1, 2년 가겠냐고 했어요. 지금 현 시점에 그 갤러리 있냐? 없어요. 그런데 저 한상윤은 살아 있어요. 그리고 막말로 '대가리가 큰' 작가가 되어 있지요.

과연 세상 사람들은 13년 동안 버티고 노력해서 달려온 저를 볼까요, 13년 전 '그거 되겠어?' 했던 그 갤러리를 볼까요? 나폴레옹이 결국 이기는 자, 승리한 자가 역사를 쓴다고 한 것처럼 저는 그 승리한 자가 되고 싶기 때문에 지금도 열심히 살고 있어요. 사람들이 무시할 수도 있지만, 한국이 대세인 세계 시장 속에서 저는 지금이 제게 큰 기회가 될 거라고 생각합니다.

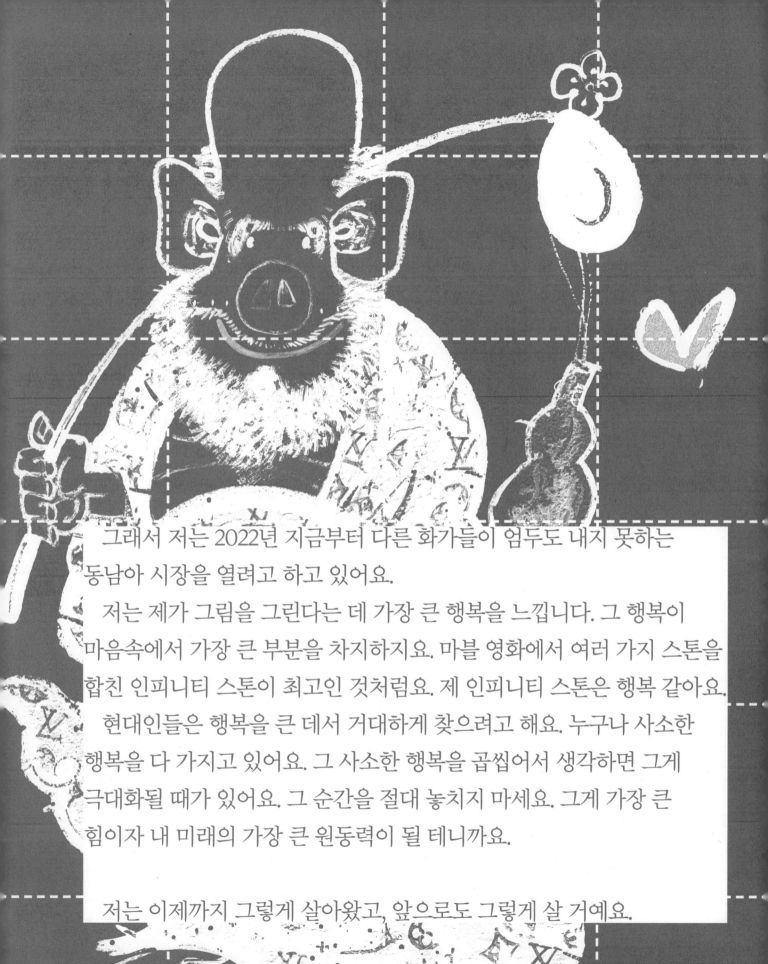

그래서 저는 2022년 지금부터 다른 화가들이 엄두도 내지 못하는 동남아 시장을 열려고 하고 있어요.

저는 제가 그림을 그린다는 데 가장 큰 행복을 느낍니다. 그 행복이 마음속에서 가장 큰 부분을 차지하지요. 마블 영화에서 여러 가지 스톤을 합친 인피니티 스톤이 최고인 것처럼요. 제 인피니티 스톤은 행복 같아요.

현대인들은 행복을 큰 데서 거대하게 찾으려고 해요. 누구나 사소한 행복을 다 가지고 있어요. 그 사소한 행복을 곱씹어서 생각하면 그게 극대화될 때가 있어요. 그 순간을 절대 놓치지 마세요. 그게 가장 큰 힘이자 내 미래의 가장 큰 원동력이 될 테니까요.

저는 이제까지 그렇게 살아왔고, 앞으로도 그렇게 살 거예요.

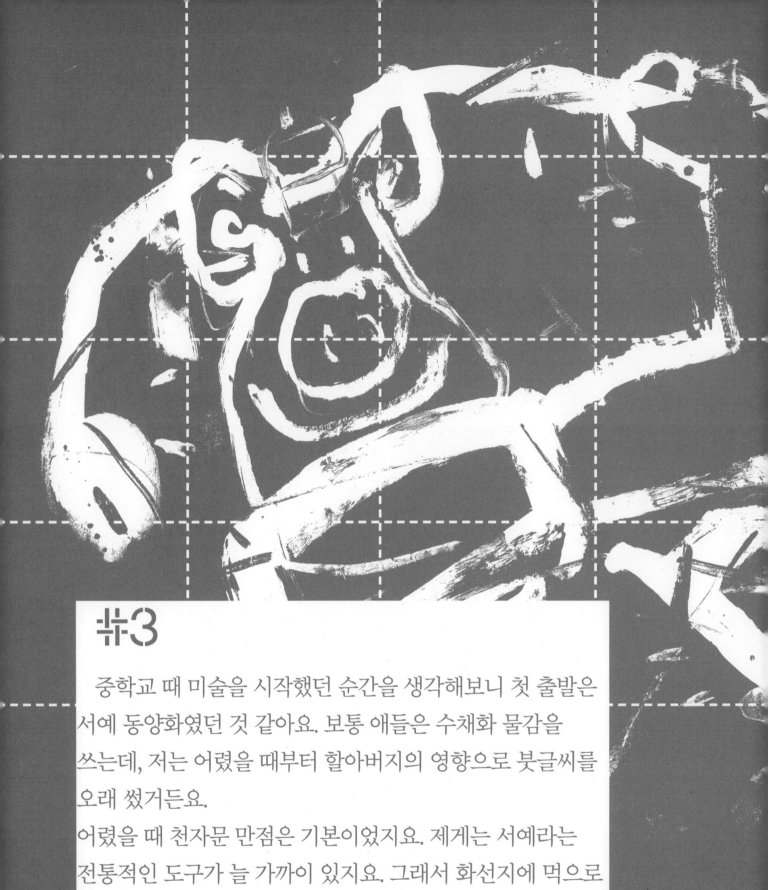

井3

중학교 때 미술을 시작했던 순간을 생각해보니 첫 출발은
서예 동양화였던 것 같아요. 보통 애들은 수채화 물감을
쓰는데, 저는 어렸을 때부터 할아버지의 영향으로 붓글씨를
오래 썼거든요.
어렸을 때 천자문 만점은 기본이었지요. 제게는 서예라는
전통적인 도구가 늘 가까이 있지요. 그래서 화선지에 먹으로
그리는 것이 친근했어요. 그게 계기가 되어서 제 또래 애들이

수채화와 유화 아크릴을
쓸 때 저는 화선지와 먹을
이용했지요.

　지금도 마음 한구석에는
한국적인 현대의 팝아트를
찾아보겠다는 포부가 있어요.
저는 그걸 연구하고 싶어요.
　지금은 화려하고 그림
속 가득 돼지를 그리지만,
앞으로는 정말 한국이
표현되는 동양의 미, 한국의
미, 여백의 미를 그리고
싶어요. 먹이 표현되는 그런
작품을 하고 싶어요.

뷰누

그림은 어디까지나 오프라인 속 눈에 보이는 미에
집착하고 집중해야 된다고 저는 생각해요. 화가가
0부터 100까지 만들어낸, 어떻게 보면 고난과 열정
속에 완성된 그림을 화면은 절대로 다 표현하지 못해요.

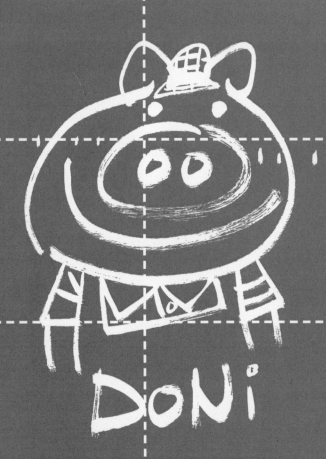

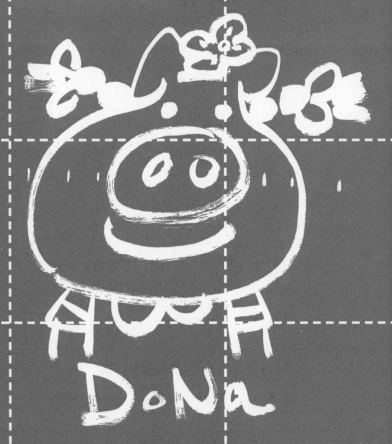

NFT(Non-fungible token)는 어떻게 보면 현대인들이 만들어낸 (남들이 들으면 욕하고 비웃을 수도 있지만) 변명 중 하나 같아요. 유일하게 하나 있는 걸 화상 속에서 많이 만들어내서 누구나 소유할 수 있게 한다는 거잖아요.

근데 그림이 그렇게 누구에게나 소유되고 분할된다는 건 상식적이지 않다고 생각해요. 남들은 다 하라고 하지만, 저는 안 했어요. 오히려 저는 부산 NFT 쇼에 초대돼서 오프라인의 중요성을 알렸어요.

작품이 판매되는 걸 보고 비트코인과 NFT에 집착하던 사람들이 그래도 오프라인이 있기 때문에 NFT가 생성되는구나 하는 걸 느끼게 해준 것 같아요.

과연 시간이 지나서 유명인이 보낸 문자 메시지가 돈이 될까요, 유명인이 직접 엽서에 쓴 글이 돈이 될까요? 그들의 경제적 논리로 따졌을 때 당연히 손글씨가 더 경제적 수익이 나지 않을까 싶어요.

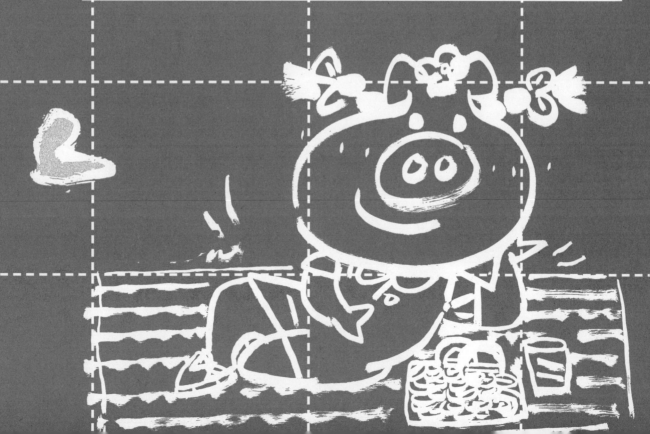

왜냐하면 그건 유일한 것, 하나밖에 없잖아요. '저스트 온리 원(Just only one)'이잖아요. 근데 NFT로 보여지는 건 '저스트 온리 원'이 아니에요.

수백 개, 수천 개, 수만 개가 될 수 있는데 희소성이 그만큼 생길까요? 저는 아니라고 봐요. 그래서 NFT 시장이 지금 무너지는 거예요. 실제로 많이 무너졌지요. 그림은 단 하나, 그 작가가 그린 유일한 작품이고 그것과 비슷한 시리즈가 있을지 몰라도 그것 또한 유일한 작품이기 때문에 값어치가 있는 거예요.

사진도 똑같아요. 어떤 사진 작가가 나를 찍어줬느냐에 따라 그 사진작가의 손이 닿아서 다른 매력을 지닌 사진이 나오는 거지 그냥 기계로 턱 찍어가지고 턱 나오는 거면 뭐하러 사람이 필요하겠어요.

그럼 전 세계가 다 로봇처럼 되어서 움직이겠죠. 로봇도 할 수 없는 게 있어요.

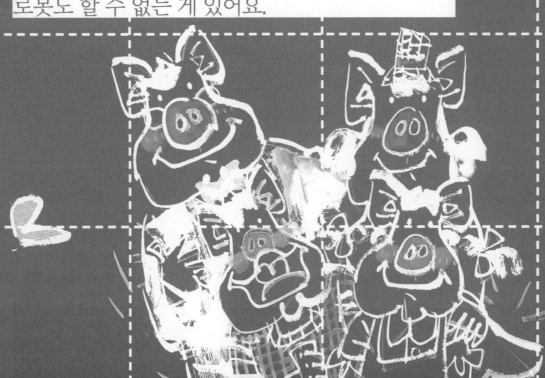

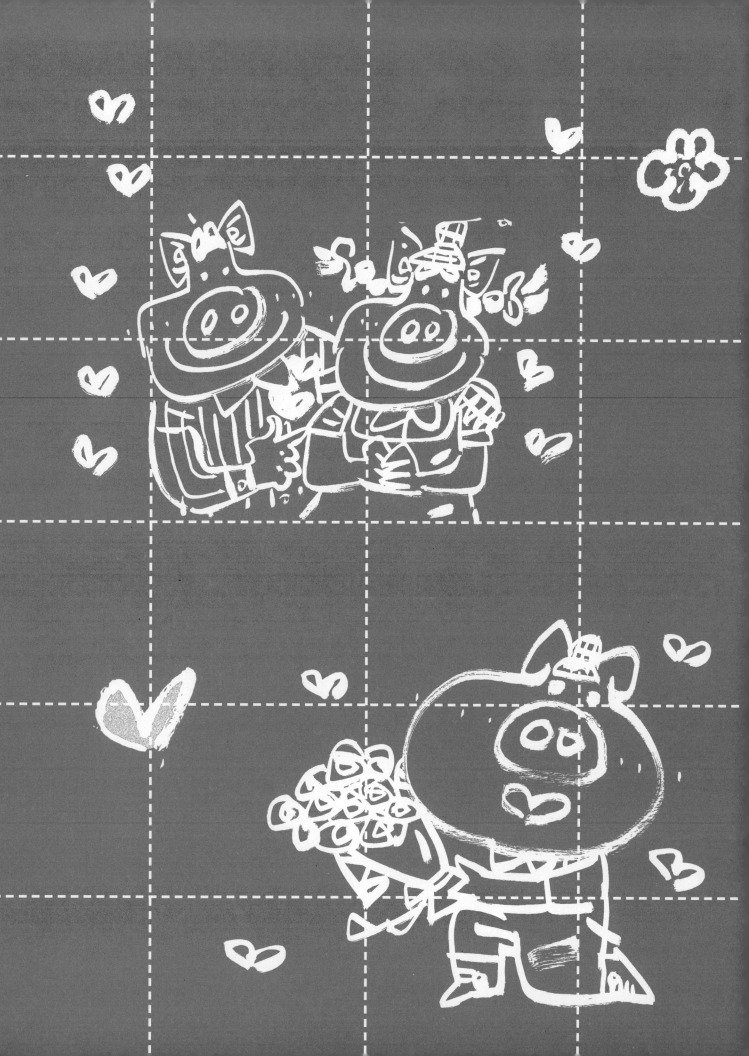

PÂTISSERIE
KIM YOUNG MO

#5

　근래 한 것 중 가장 뿌듯하게 한 게 김영모과자점과 함께한 브랜드 화가 콜라보레이션이에요. 저는 손꼽힐 정도로 기분 좋았어요. 김영모과자점은 체인점이 없어요. 다 직영점이에요. 대한민국 제과·제빵 명장 김영모회장님께서 직접 관리한 빵을 만들어서 내보내기 때문에 그게 유지된다고 생각해요.

　대한민국의 나폴레옹제과, 김영모과자점이라면 되게 고급화된 브랜드잖아요. 수많은 다른 체인점에서도 저한테 제안이 들어왔는데, 제겐 돈을 떠나서 거절한 이유가 있어요.

　경제적으로 손해일지는 모르지만, 좋은 빵을 먹으면서 거기에 패킹된 한상윤 그림을 본다는 희소성이 중요하지요. 여기서도 똑같이 희소성이에요.

(어떻게 보면 비하 발언일 수도 있지만) 체인점 수가 많거나 돈을 많이 주는 데를 선택한 작가들도 있어요. 그런데 저는 장인정신이 깃든 곳을 선택했어요. 그래서 김영모과자점 콜라보레이션이 제게 많이 와닿았어요.

근래의 콜라보레이션 중 새로 런칭한 쏘럭스라는 한국 선글라스 브랜드가 있어요. 순수 국산 브랜드지요.

우리가 알고 있는 젠틀몬스터라는 한국 선글라스 회사는 이미 세계화되었지요. 후발주자이기는 하지만 쏘럭스의 송근영 대표는 국산이라는 데, 한국에서 나왔다는 데 자부심을 느끼셨어요. 김영모과자점과 비슷하지요. 그분과 수많은 인터뷰를 하면서 이 브랜드면 내 행복한 돼지와 시너지효과가 날 수 있겠구나 하는 생각이 들었어요.

실제로 압구정 현대백화점에서 콜라보레이션 전시를 했는데 수익금이 꽤 됐어요. 보호종료 청년들한테 기부까지 하는 좋은 시너지 효과가 나서 12월에 또 한 번 콜라보레이션을 하게 됐어요. 그때는 한상윤 그림이 들어간 안경케이스도 선보이기로 했어요.

라이브 커머스 중 롯데 엘라이브라고 기사에도 많이 나왔지만 완판되었어요.

그전에 연예인들이 했을 때보다 더 많은 사람들이 순식간에 접속해서 완판이 되었지요. 이번에는 신세계의 SI빌리지랑 해요. SI빌리지는 신세계에서 좀 느지막하게 미술 시장에 뛰어들면서 선보인 브랜드지요.

저는 이렇게 생각해요. 어떻게 보면 롯데는 일본 기업이고, 신세계는 우리 거잖아요. 그래서 저는 신세계가 한다고 했을 때 적극 환영했어요. 한국의 작가가 한국의 대형 브랜드로 소셜 커머스를 보여준다? 무시 못 할 시너지이지요.

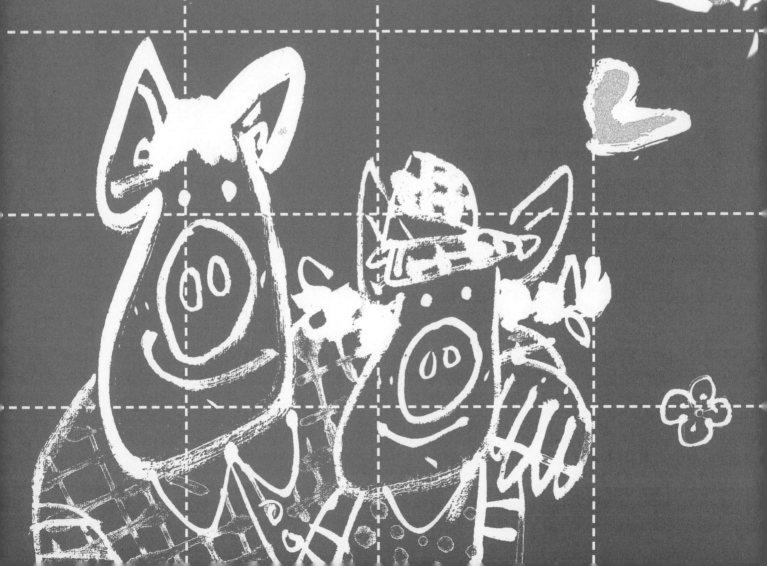

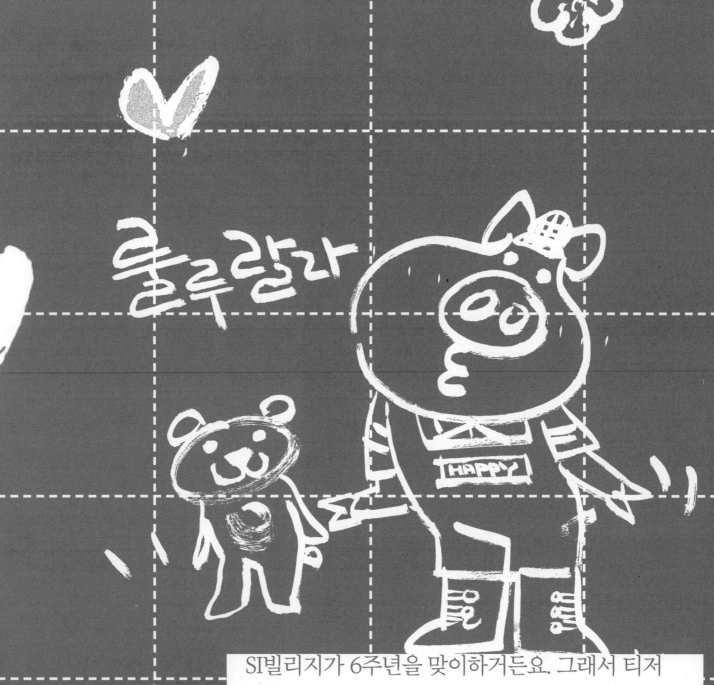

룰루랄라

SI빌리지가 6주년을 맞이하거든요. 그래서 티저 영상도 되게 기분 좋게 찍었어요. 개인적으로도 좀 기대치가 커요.

늦게 출발했지만 어떻게 보면 거품이 빠진 이 시장에서 좀 더 우리 맛으로 승부하는 거지요. 진짜배기로 간다는 게 중요하기 때문에 저는 SI빌리지의 소셜 커머스가 좀 크게 와닿는 것 같아요.

I had a hard time studying in Japan.

I did a lot of part-time jobs there.

When I was a senior in high school, my father's company went bankrupt so I had to do 8 part-time jobs a day.

Since I work without more than 30 minutes sleeping a day, my seniors who studied with me in Japan told me that I was a really tenacious person, saying "How can you stay awake and not eat?"

I think I had a dream. That's why I wasn't sad at the time.

"One day, I'll be able to live by painting, so right now, this is nothing!"

I don't think I was sad even when I slept in a plastic chair between the cabinets only for 30 minutes a day.

I always said to my wife, "Yujin! If my drawings don't work, I will work at a convenience store or as a driver to make you live like a princess. So don't worry."

I always wake up at 7 o'clock in the morning because I'm used to those days.

I don't think I've ever felt unhappy before. If my father's company wasn't

bankrupt, would there be a present painter Han Sang-youn, or could I draw harder and happily?

That's what I thought. But what I often feel when I come to Korea is that there are so many people around me who feel unhappy.

People look like thinking 'What am I doing right now? Why am I not happy?'

People walk so fast and when I go to a cafe, I can hear sighs. They're all sighing, and there's no one smiling, and they're all depressed.

There's a painting called Modern Times of mine, that has a lot of pig faces. I ask people who see my paintings to find what kind of face you made today. Few people are choosing a smiling face. Most people choose angry faces. I think because of the smart phones, there are fewer opportunities of sharing real emotions. Thank you, I love you, I am sorry, we all have to say these words, but when the chance to say comes, we are all mute. We all use Kakao Talk emoticons. How can this deliver the sound of mind?

When I first came to Korea, I was an unknown painter. I was a famous cartoonist in Japan, but there was no gallery in Korea that exhibits mine. It was about 45,000 won to print 300 postcards from Chungmuro. I received 2 million won in severance pay from a Japanese company. I made a postcard and put my profile and my work, and made my portfolio in a black file. I think I knocked every gallery doors. With a gallery map I went to five places a day, for three months. I visited almost 200 galleries I guess.

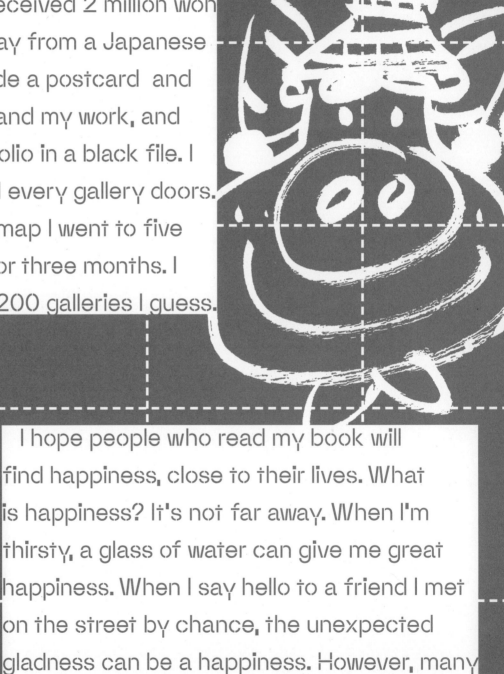

I hope people who read my book will find happiness, close to their lives. What is happiness? It's not far away. When I'm thirsty, a glass of water can give me great happiness. When I say hello to a friend I met on the street by chance, the unexpected gladness can be a happiness. However, many people look for big things from far away.

From 2022, right now, I am trying to knock a Southeast Asian market that other artists can't even imagine.

In my heart, I felt the greatest happiness in drawing.

That happiness is the greatest one in my heart, as the best stone combined in a Marvel movie Avengers. For me, that stone is Happy stone.

But people try to find big happiness in big places.

Everyone has small but precious happiness in hand. There will be a chance to maximize small happiness. Don't miss that chance. That will be the biggest power and the biggest driving force in your future.

I've lived like that so far and I'll live like that in the future.

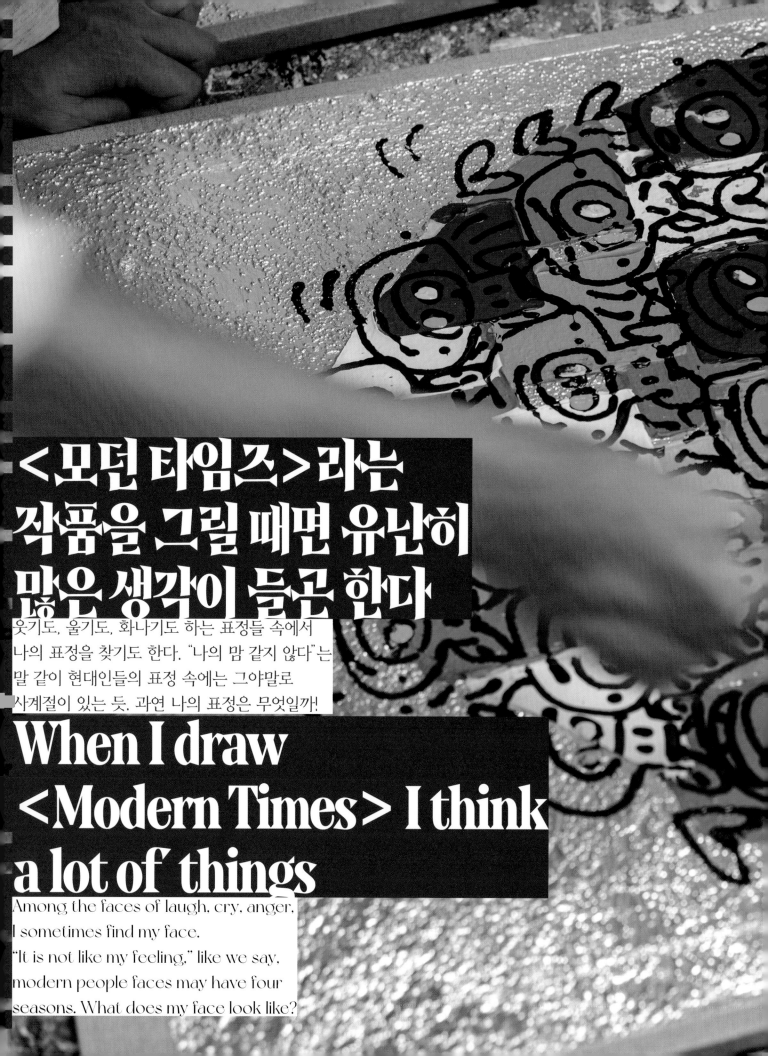

<모던 타임즈>라는
작품을 그릴 때면 유난히
많은 생각이 들곤 한다

웃기도, 울기도, 화나기도 하는 표정들 속에서
나의 표정을 찾기도 한다. "나의 맘 같지 않다"는
말 같이 현대인들의 표정 속에는 그야말로
사계절이 있는 듯. 과연 나의 표정은 무엇일까!

When I draw
<Modern Times> I think
a lot of things

Among the faces of laugh, cry, anger,
I sometimes find my face.
"It is not like my feeling," like we say,
modern people faces may have four
seasons. What does my face look like?

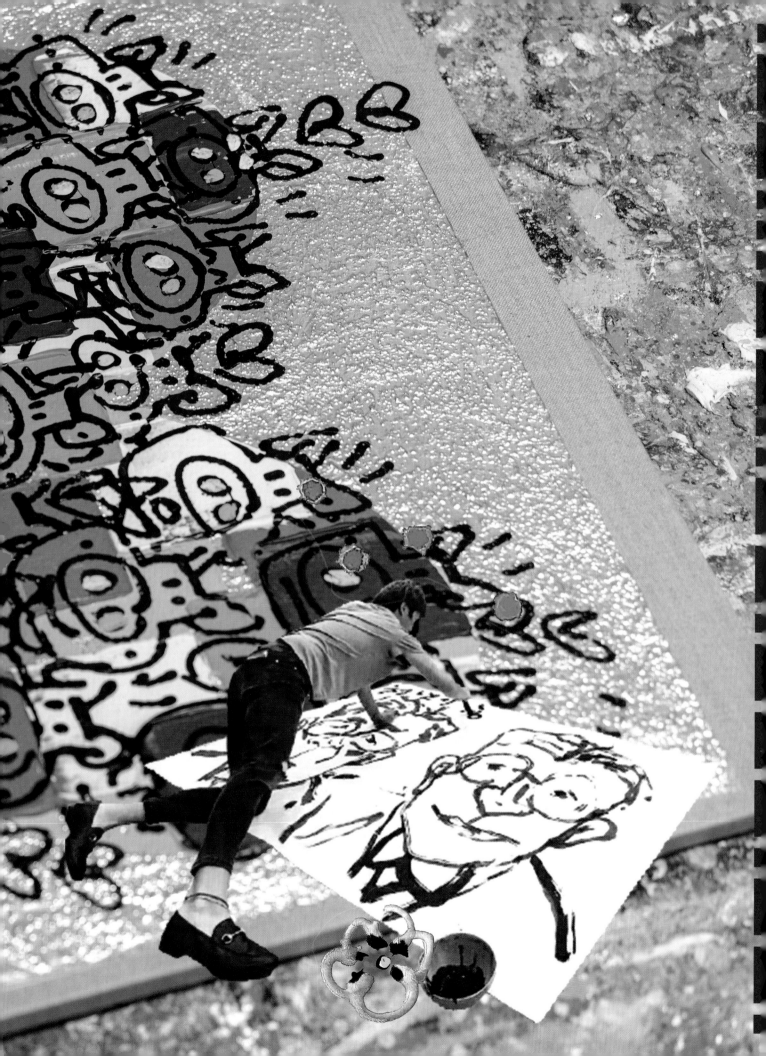

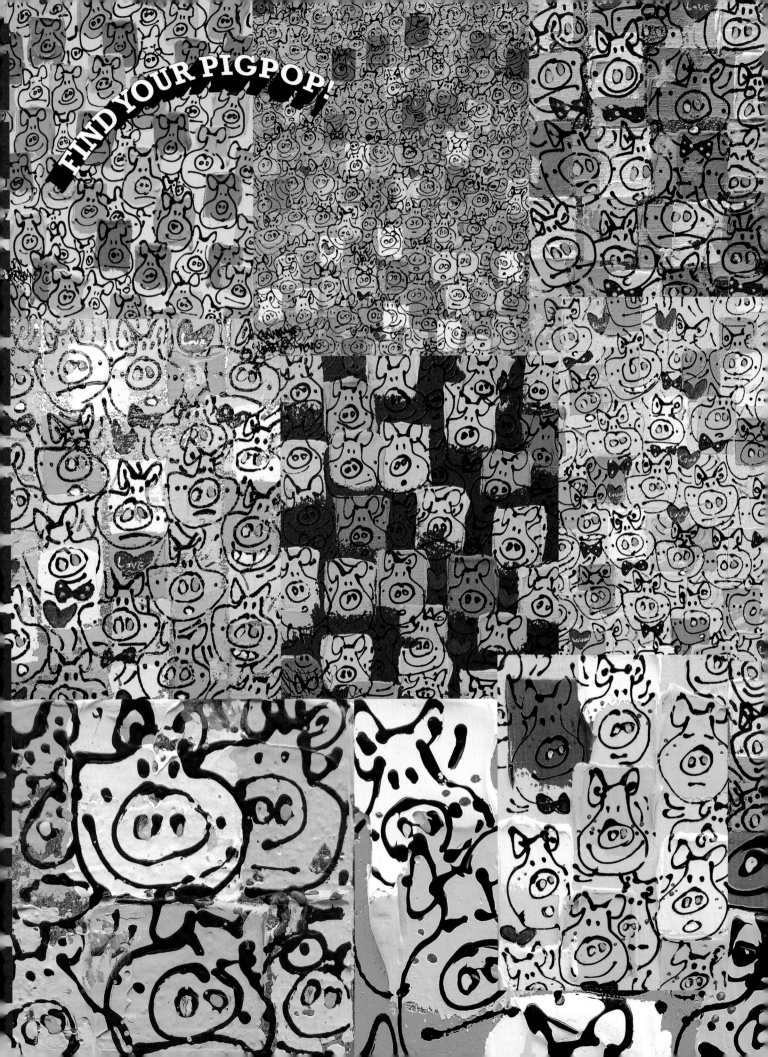

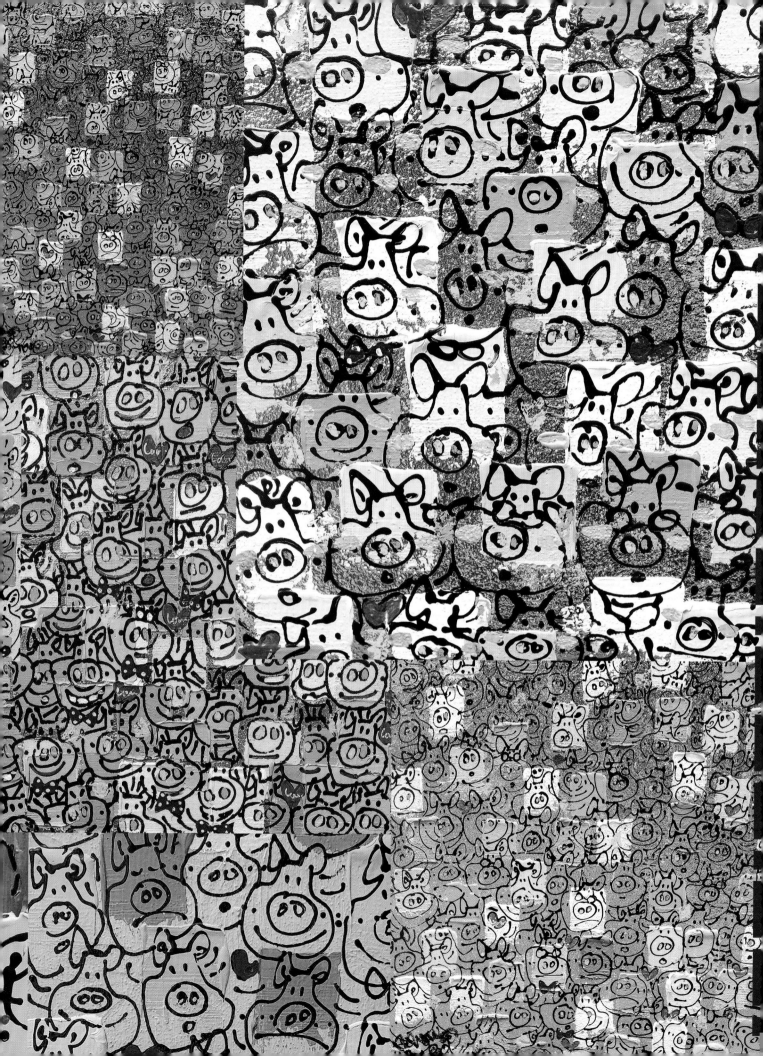

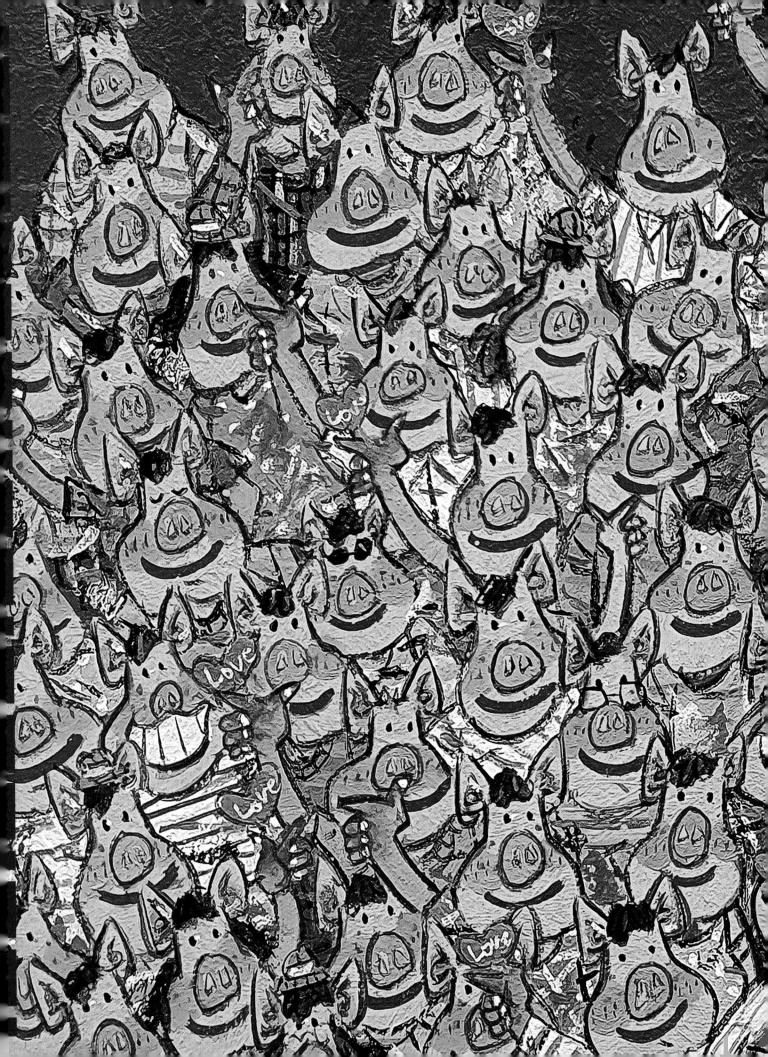

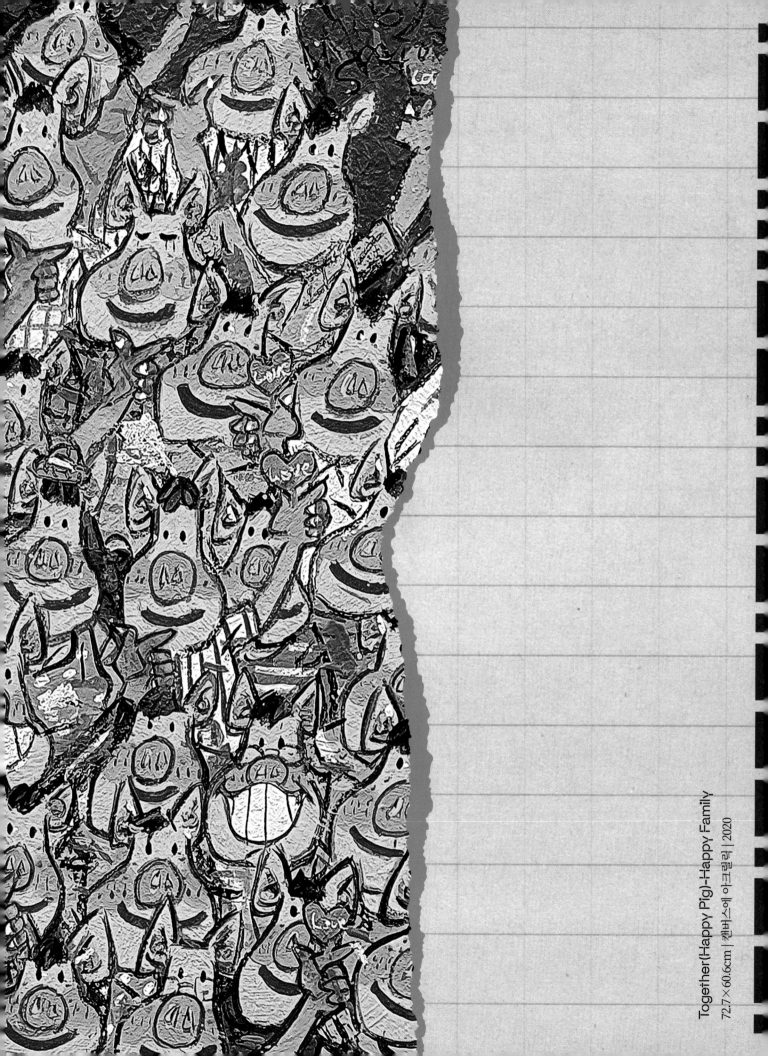

Together(Happy Pig)-Happy Family

72.7×60.6cm | 캔버스에 아크릴릭 | 2020

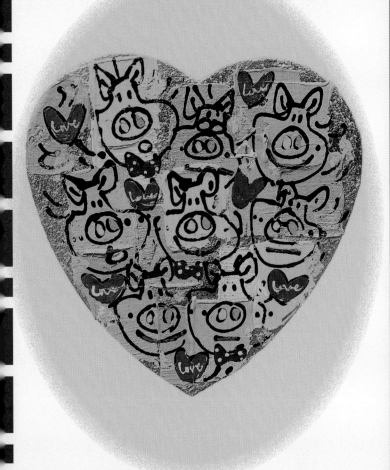
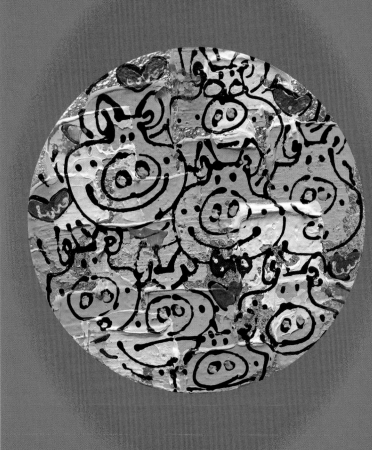

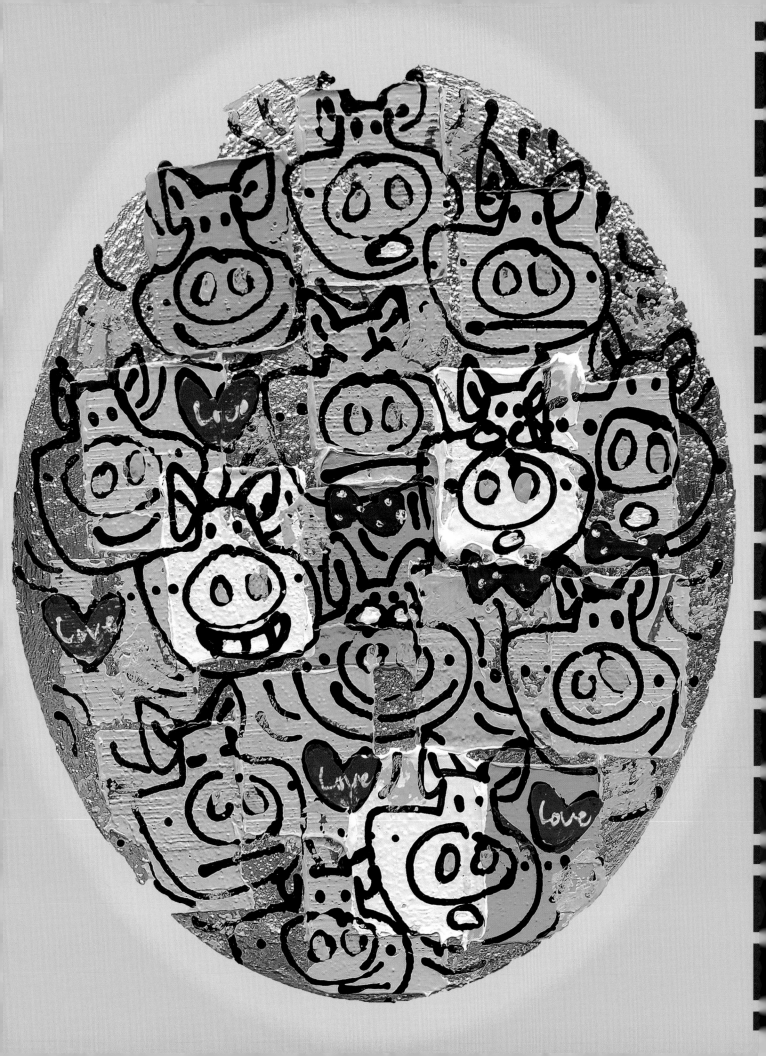

There will be a chance to
maximize small happiness.
Don't miss that chance.
That will be the biggest power
and the biggest driving force
in your future.

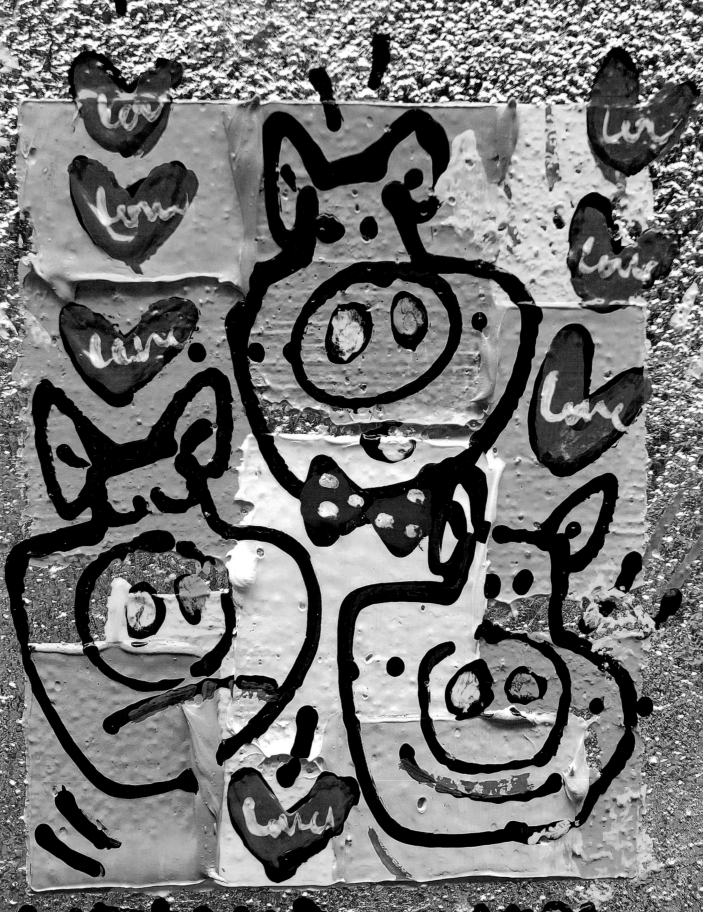

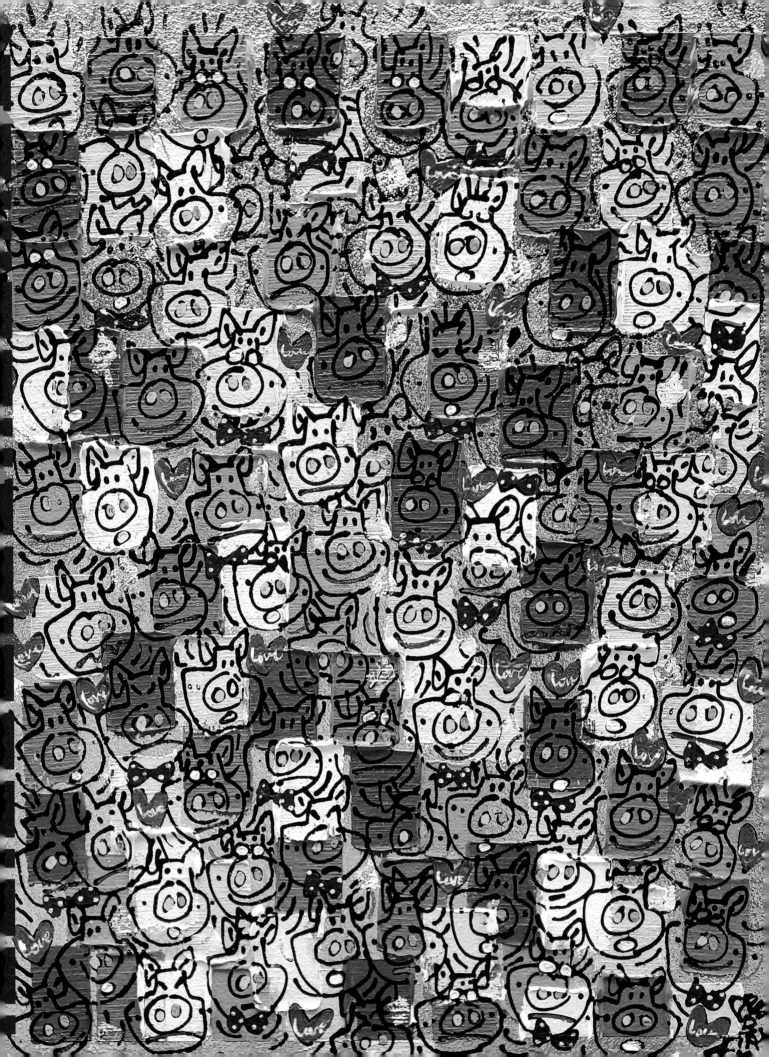

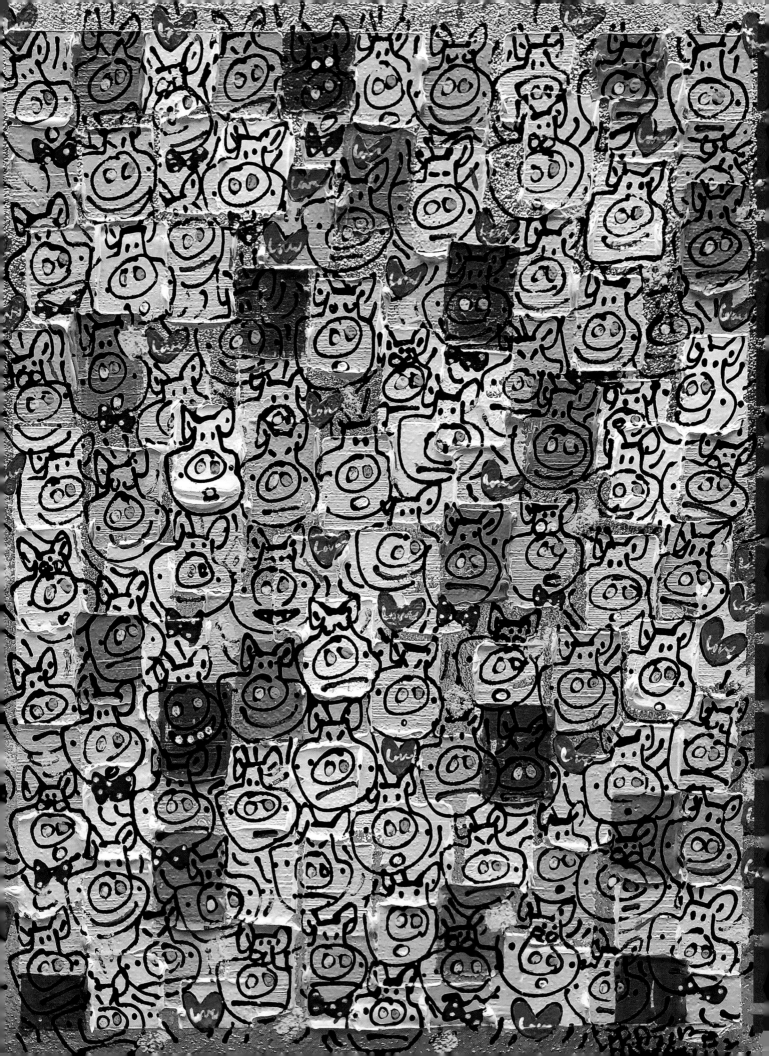

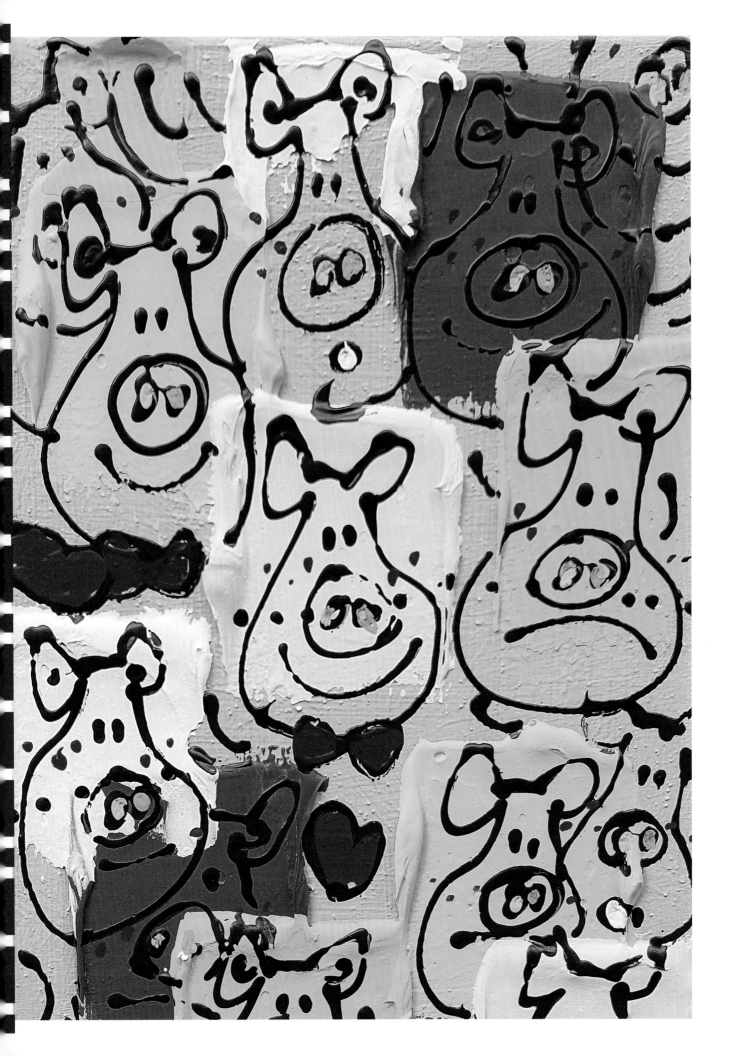

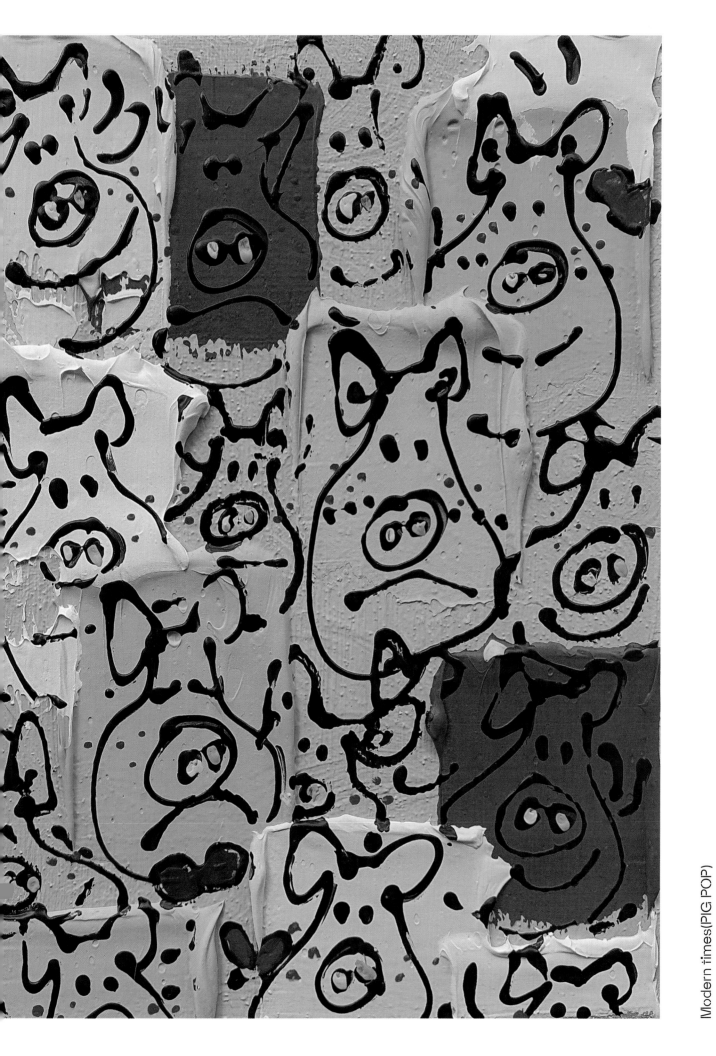

Modern times(PIG POP)

33.5×24.5cm | 캔버스에 아크릴릭 | 2020

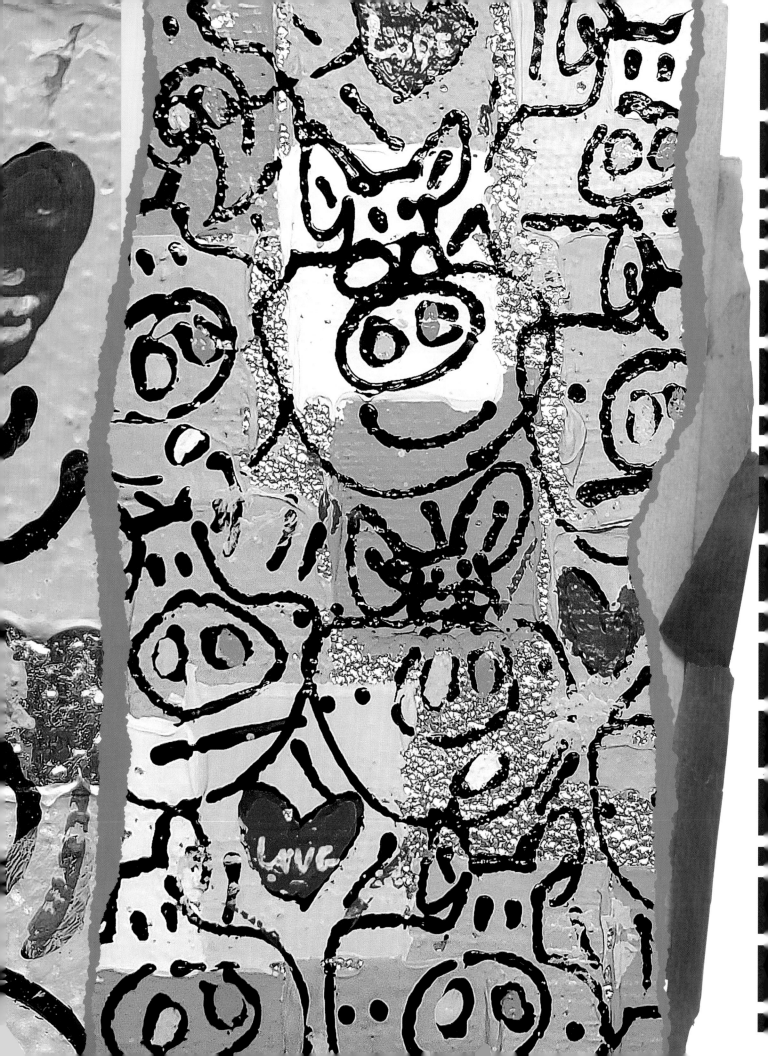

모던 타임즈(豚像)
72.7×60.6cm | 캔버스에 아크릴릭 | 2020

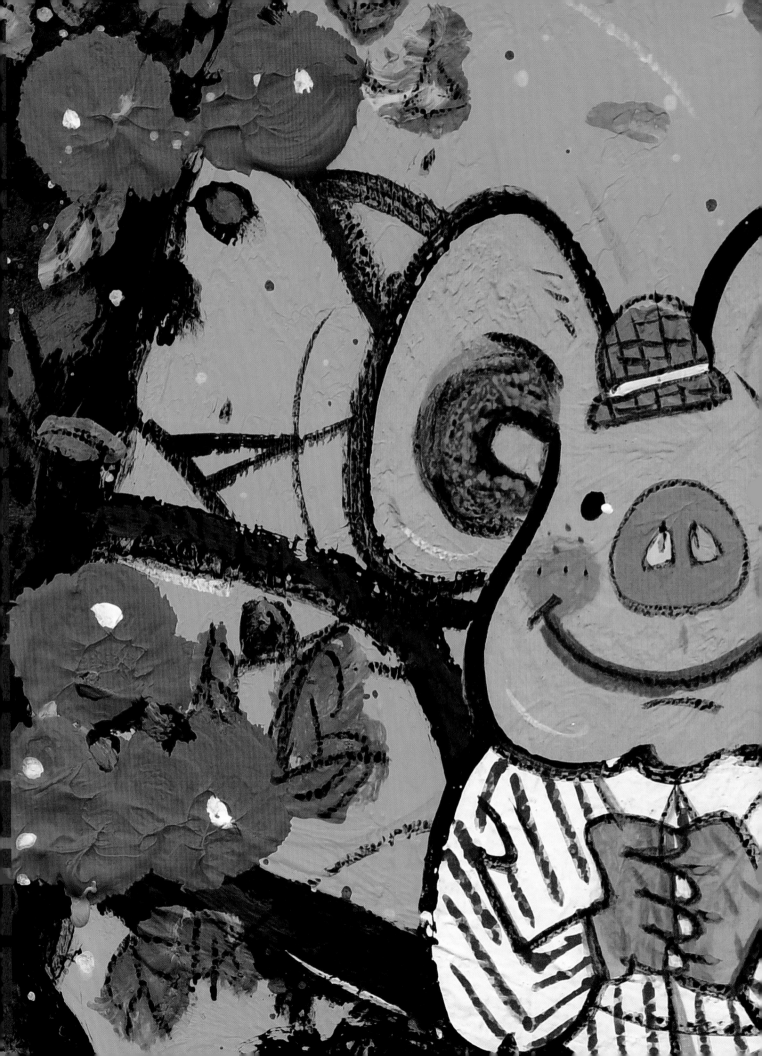

한때 나무 위, 감나무에 앉아 있는 것을
그렸다
그냥 어릴 적 그렇게 나무 위에서 멀리
바라보고 싶었나 보다
once painted a person sitting on a
persimmon tree
guess I just wanted to look so far
from the tree when I was young like
that

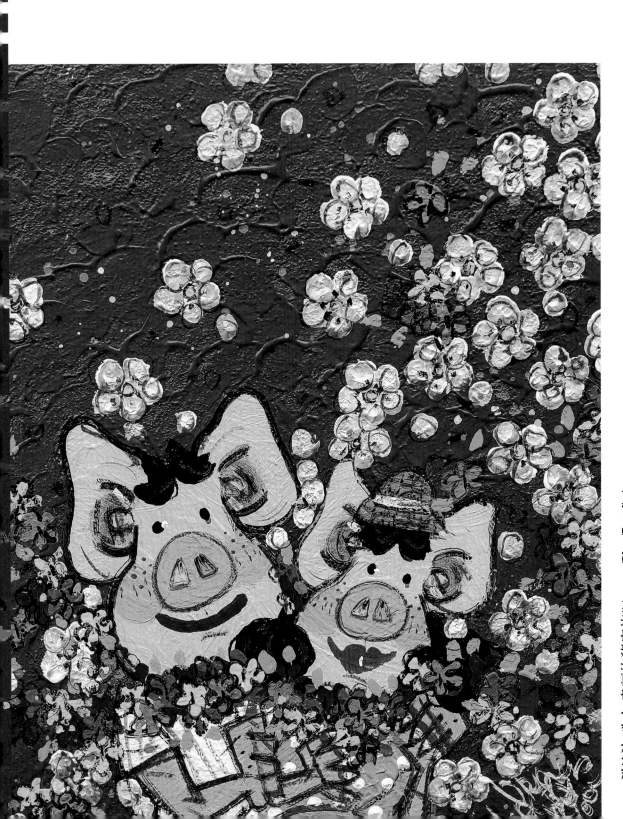

행복한 돼지_幸福的猪家族(Happy Pig_Family)
53×45.5cm | 캔버스에 아크릴릭 | 2021

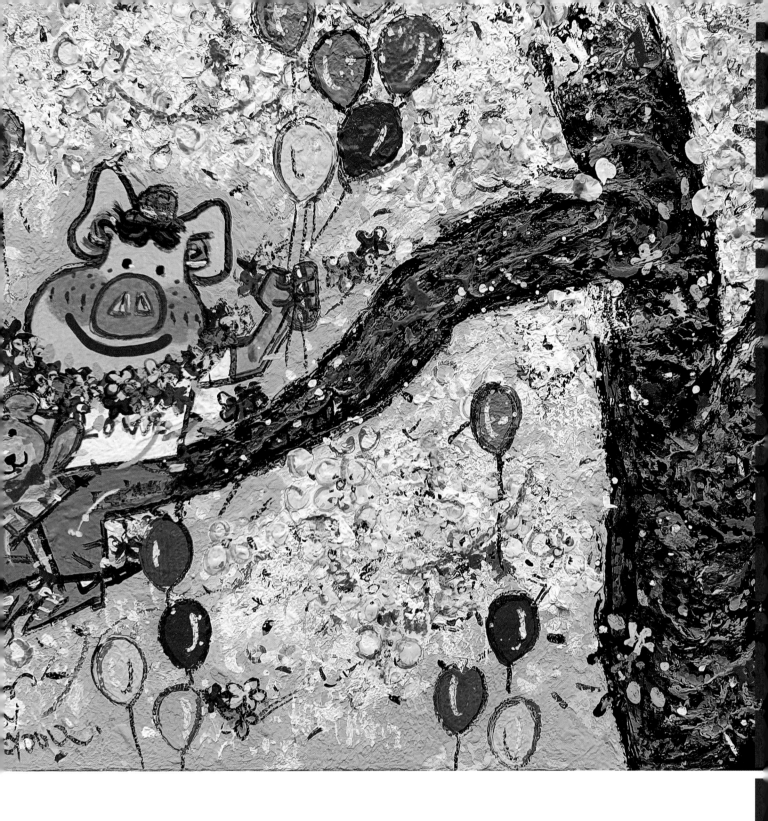

Happy Pig-(幸せ豚)

53×45.5cm | 젠버스에 아크릴릭 | 2020

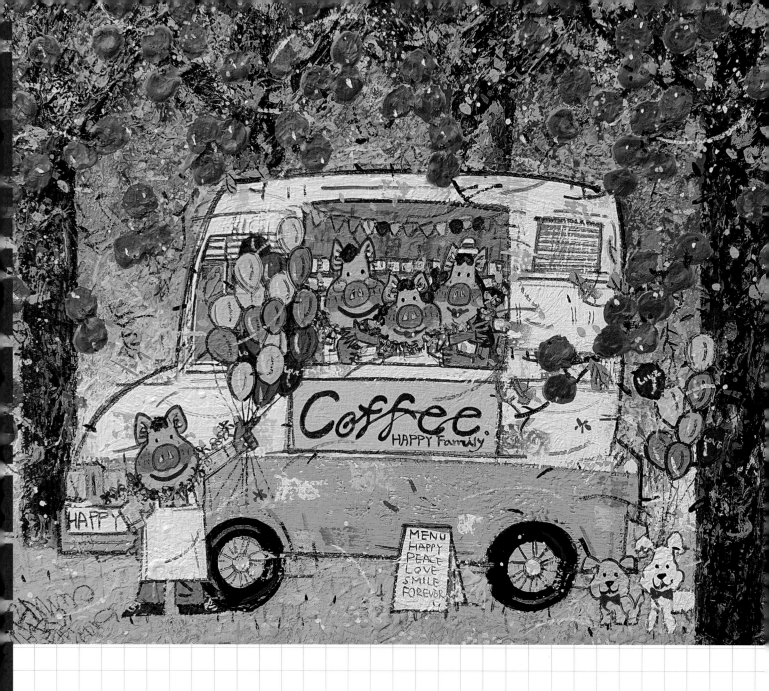

일상 속에서 "사랑한다" 라는 한 마디가 참 안나올 때가 많다.
연애시절 꽃도 주고 벚꽃 휘날리는 때에는 어디든 같이 가곤 했는데…
현실에 젖어드니 그야말로 "왕년" 이란 말이 나올 정도로 오래되었다.

행복함에 빠지다 – 행복한 돼지(Happy Pig Family)
90.9×72.7cm | 캔버스에 아크릴릭 | 2020

There are many times we cannot say "I Love You" easily in the daily life.
When falling in love, giving flowers and going anywhere in the cherry blossoms were easy, but soaking in reality, love became an old, past thing.

행복한 여행—풍성한 가을(Happy Pig)-Happy Family
72.7×60.6cm | 캔버스에 아크릴릭 | 2020

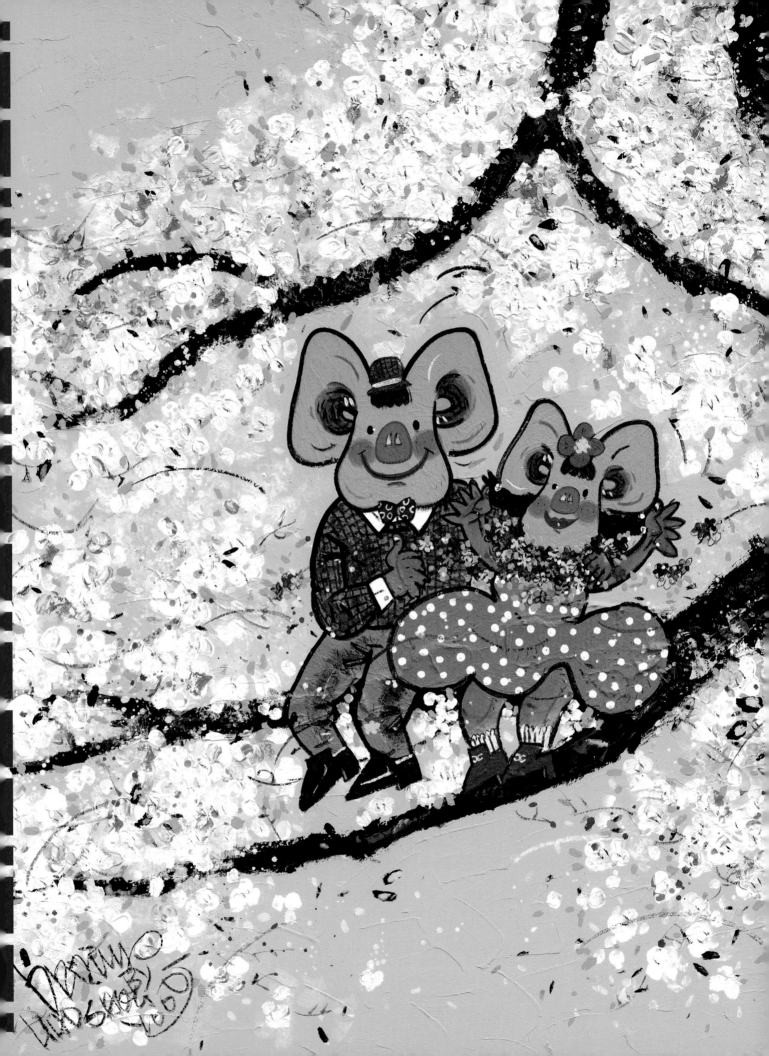

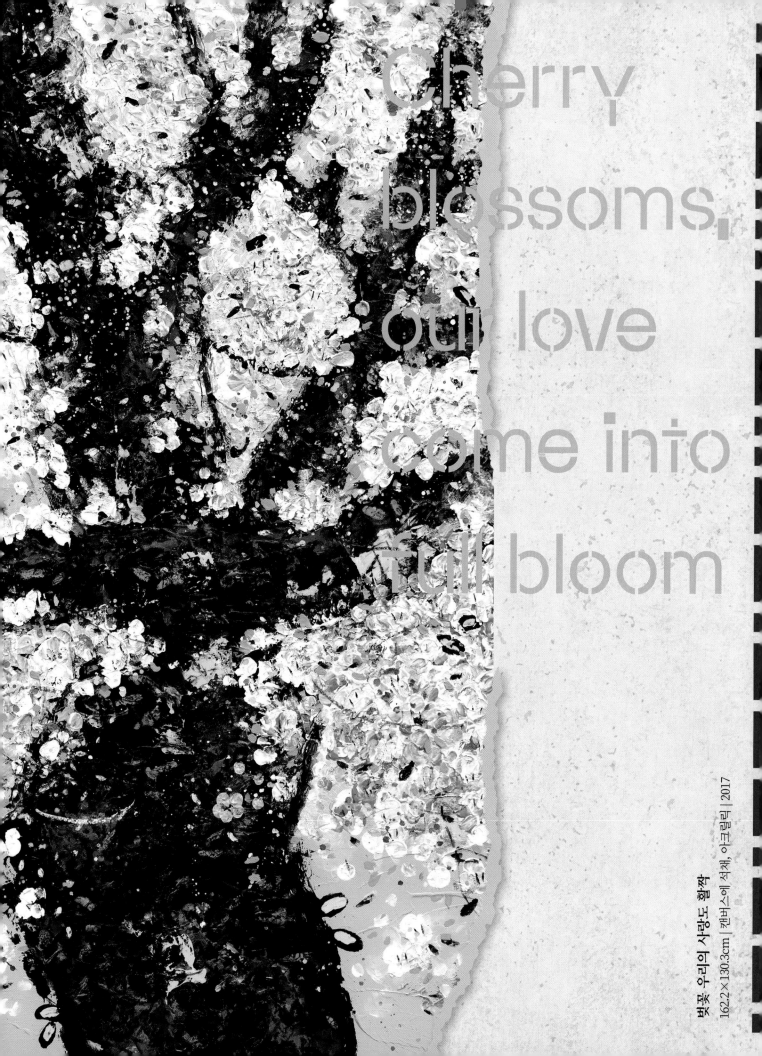

Cherry
blossoms,
our love
come into
full bloom

벚꽃 우리의 사랑도 활짝
162.2×130.3cm | 캔버스에 석채, 아크릴릭 2017

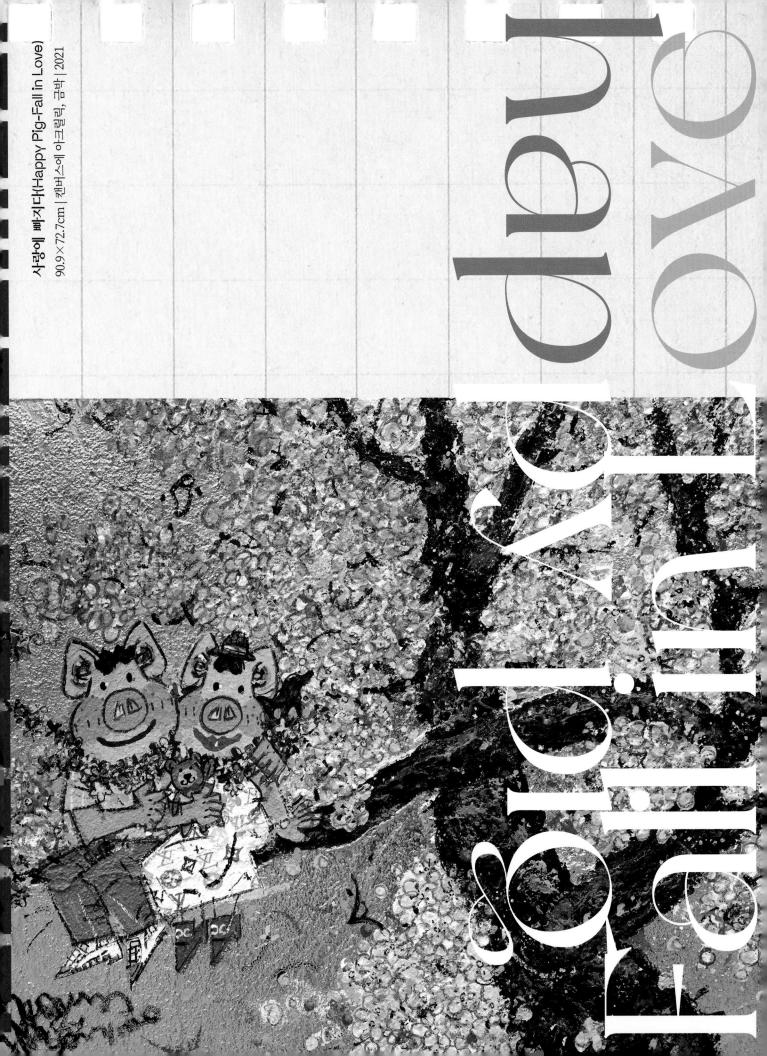

사랑에 빠지다(Happy Pig-Fall in Love)
90.9×72.7cm | 캔버스에 아크릴릭, 금박 | 2021

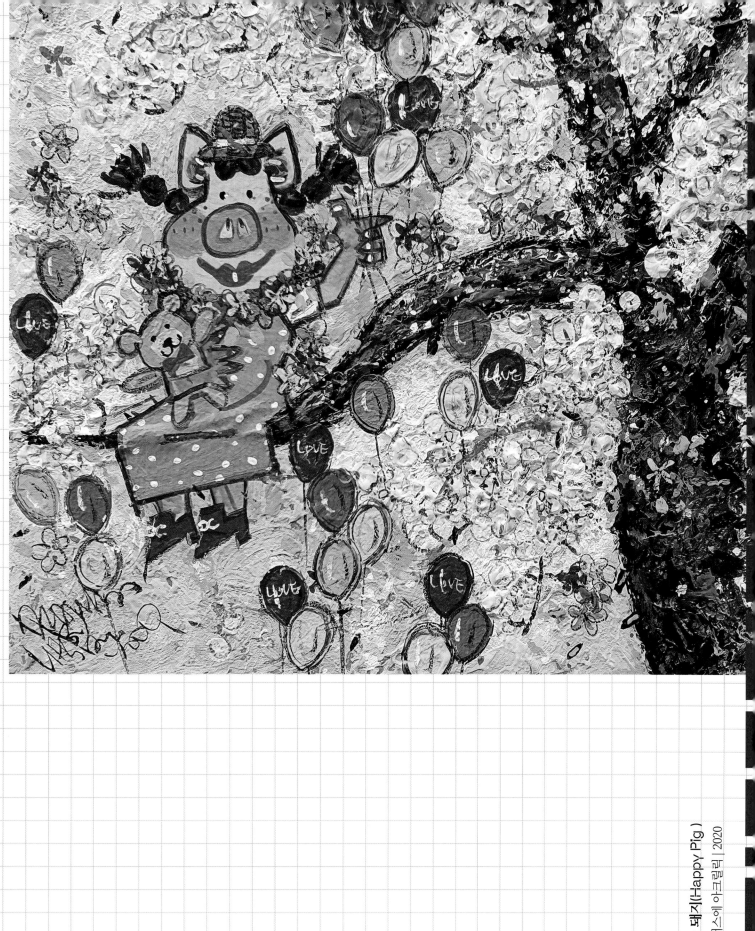

설레임_행복한 돼지(Happy Pig)
53×45.5cm | 캔버스에 아크릴릭 | 2020

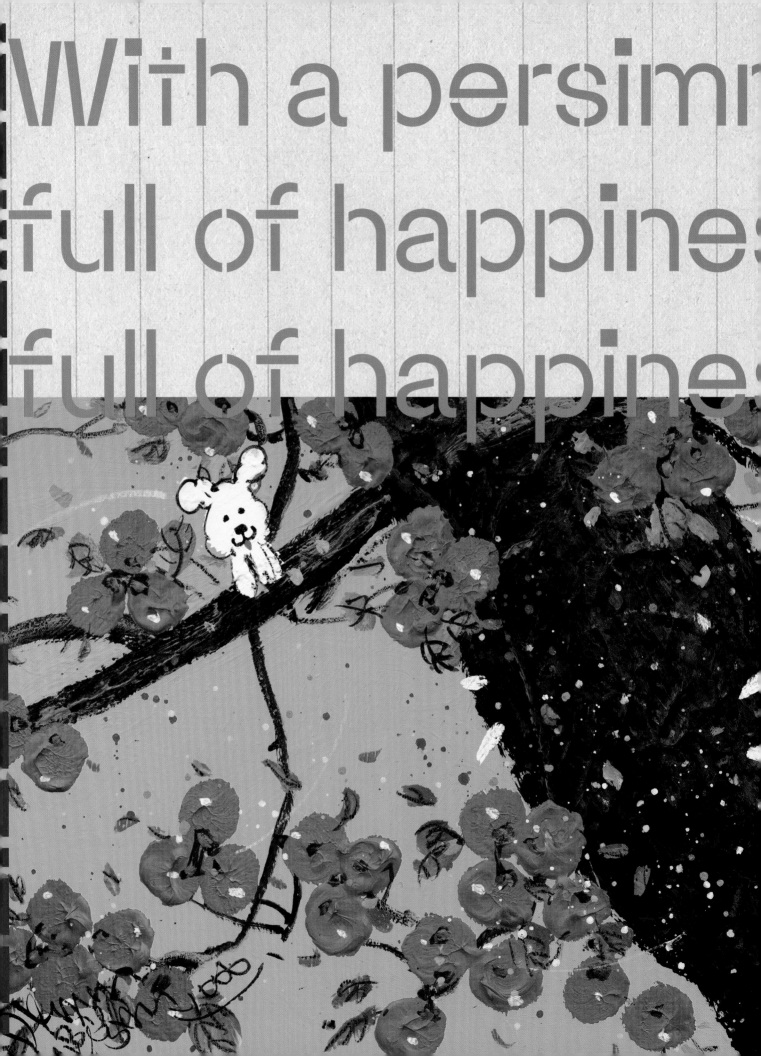

With a persimm

full of happines

full of happines

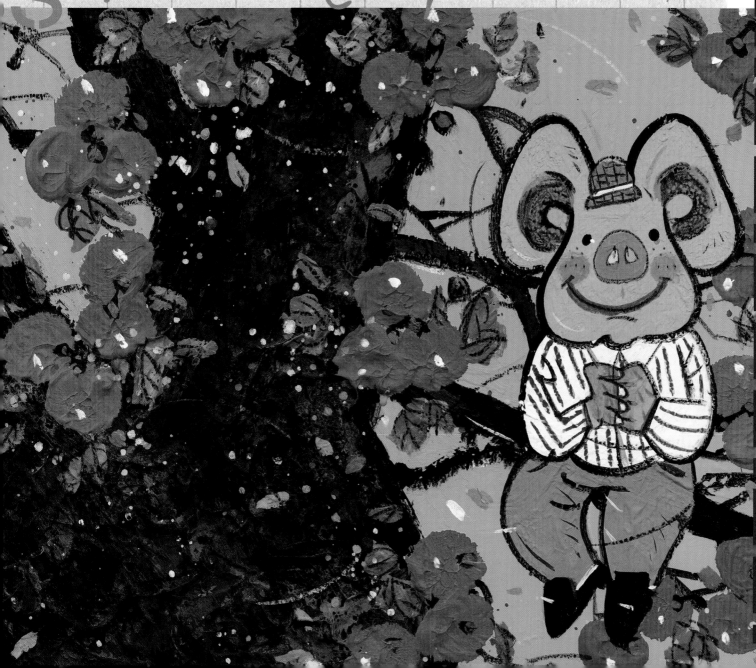

행복함이 풍성한 감과 알밤 | 캔버스에 산체, 110×46cm | 아크릴화 | 2017

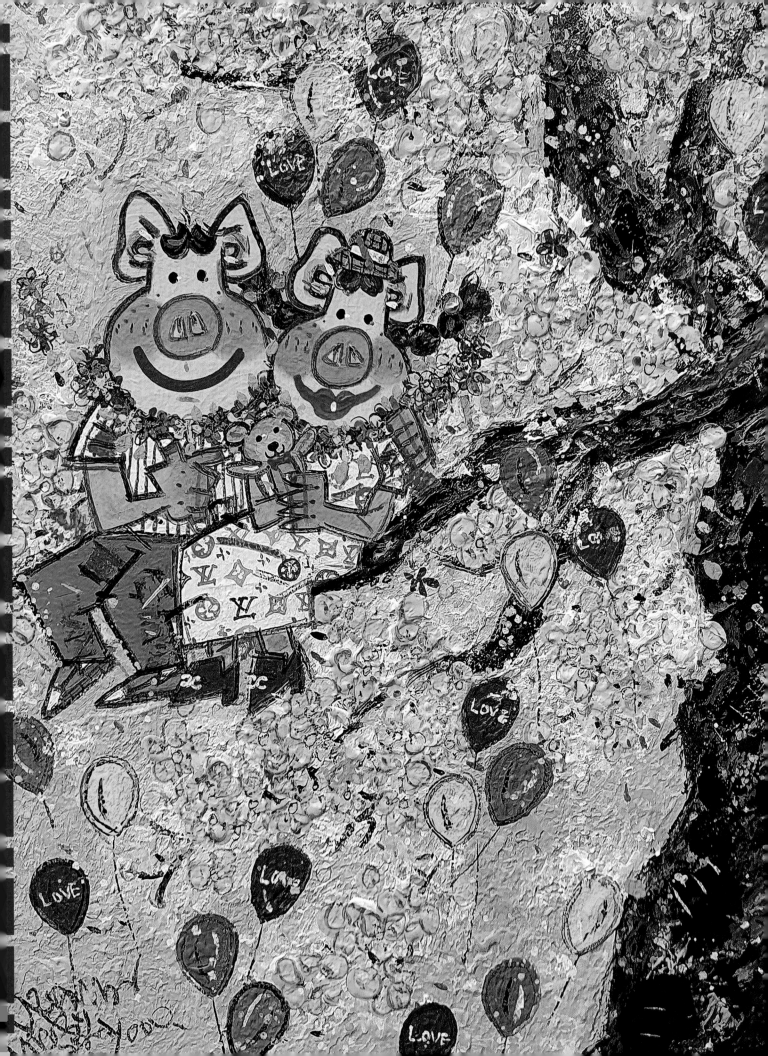

설레임_행복한 돼지(Happy Pig Couple)

72.7×72.7cm | 캔버스에 아크릴릭 | 2020

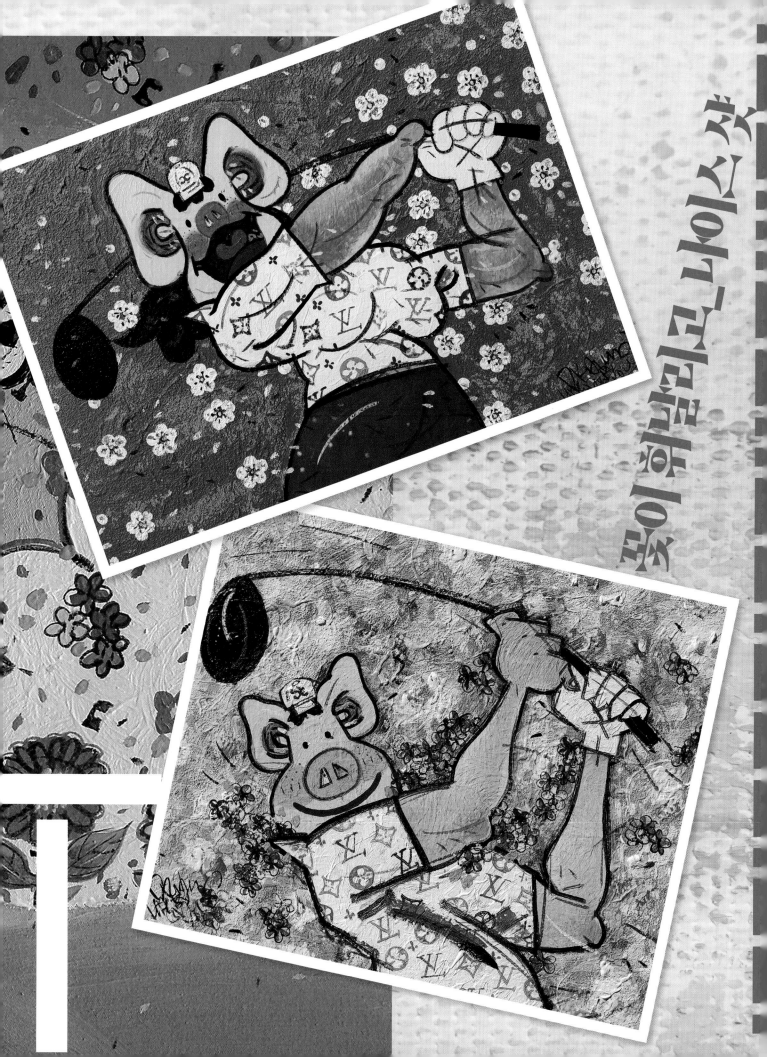

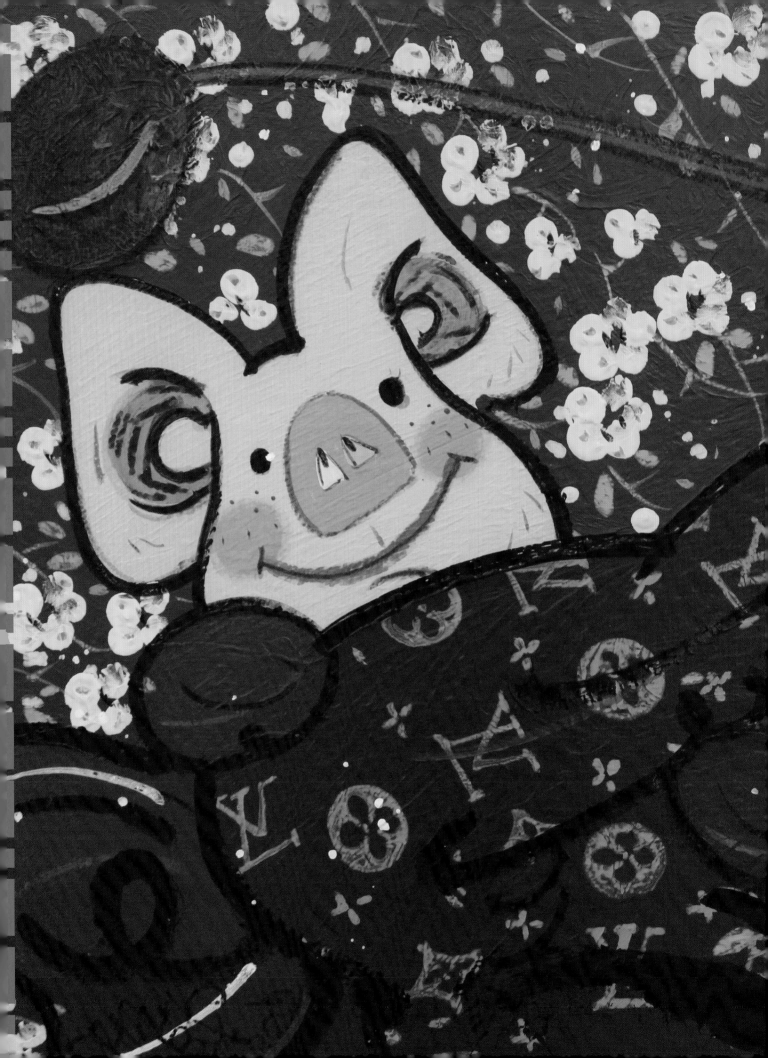

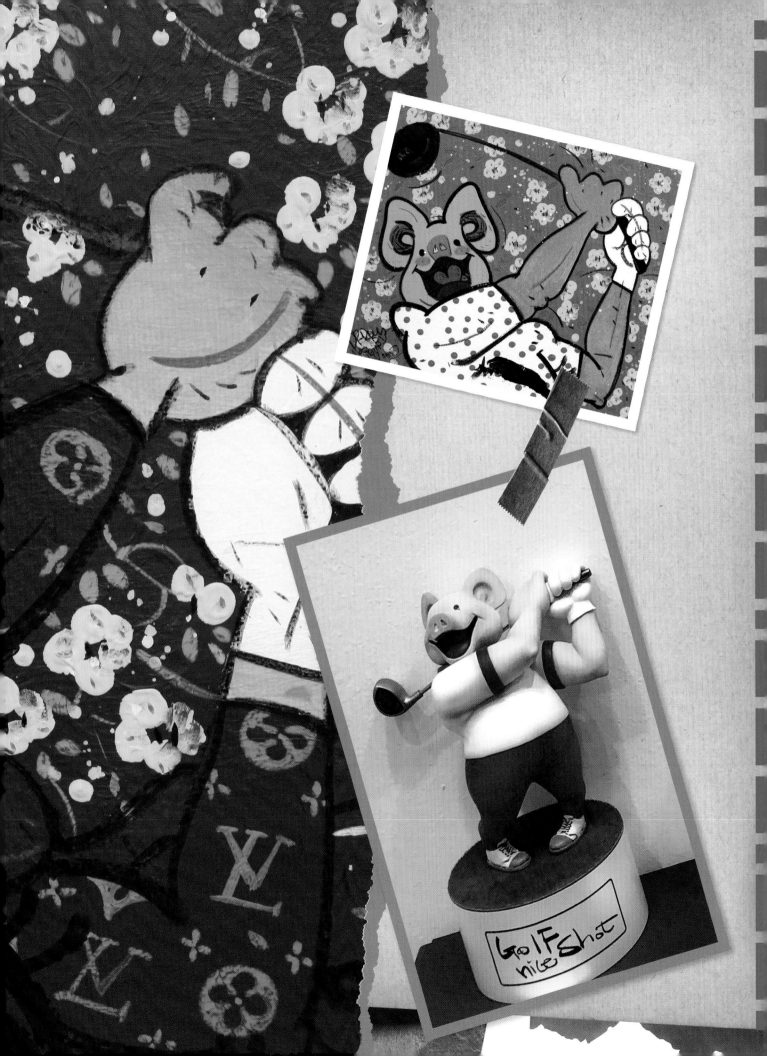

돼지 목에 진주 목걸이!

사람들이 웃기도 하지만,
이 그림을 보고 있자면,
왠지 모르게 나 자신의 모습을 보는 것 같아서
헛웃음 뒤로 쓴웃음이 나오기도 한다.

A necklace for the
neck of a pig!

A pig plays golf! People laugh, but when I
look at this picture, I feel like I'm looking at
myself for some reason, so I make a smirk
behind my empty smile.

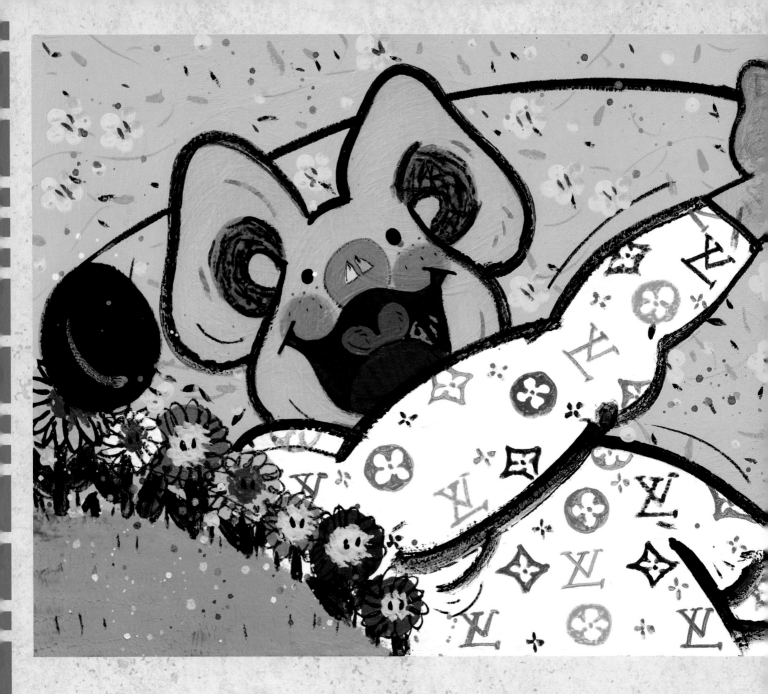

나이스샷 꽃이 휘날리다

110×46cm | 캔버스에 색채, 아크릴릭 | 2017

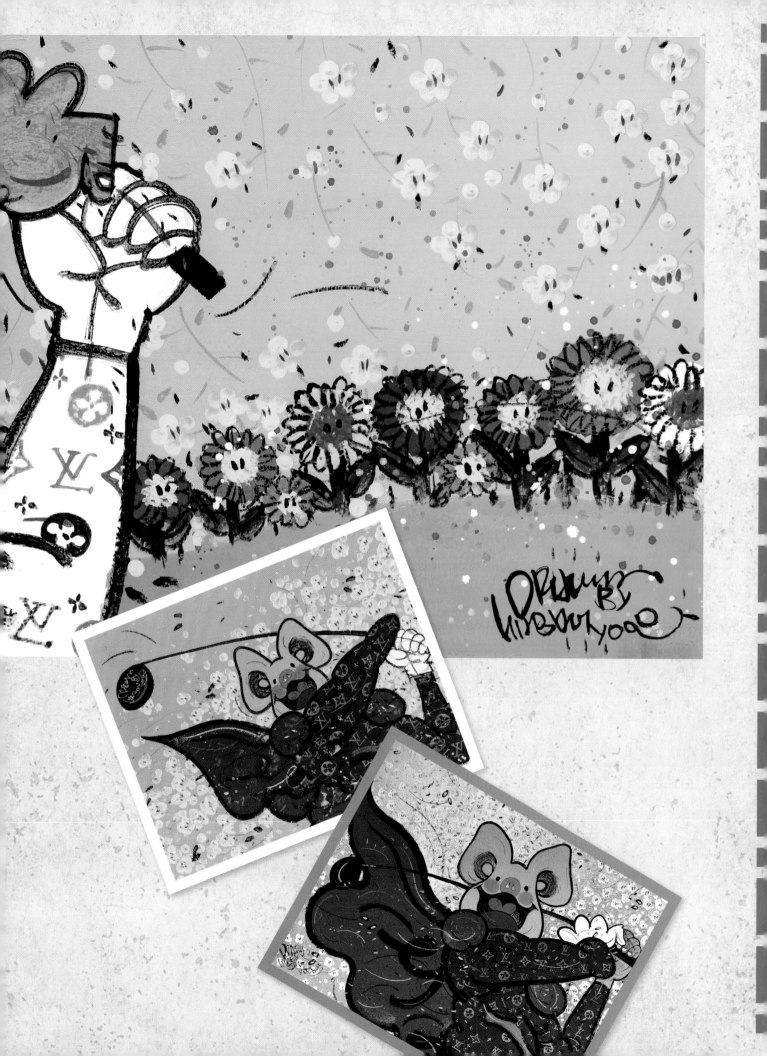

나이스샷

45.5×112.1cm | 캔버스에 석채, 아크릴릭 | 2017

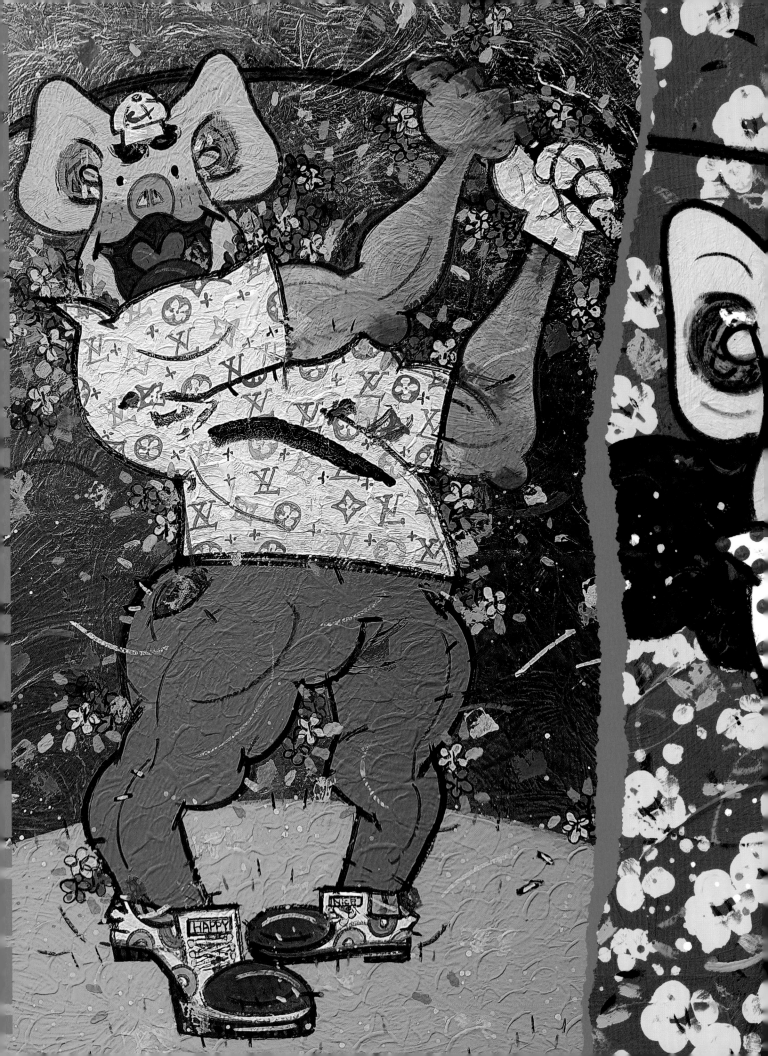

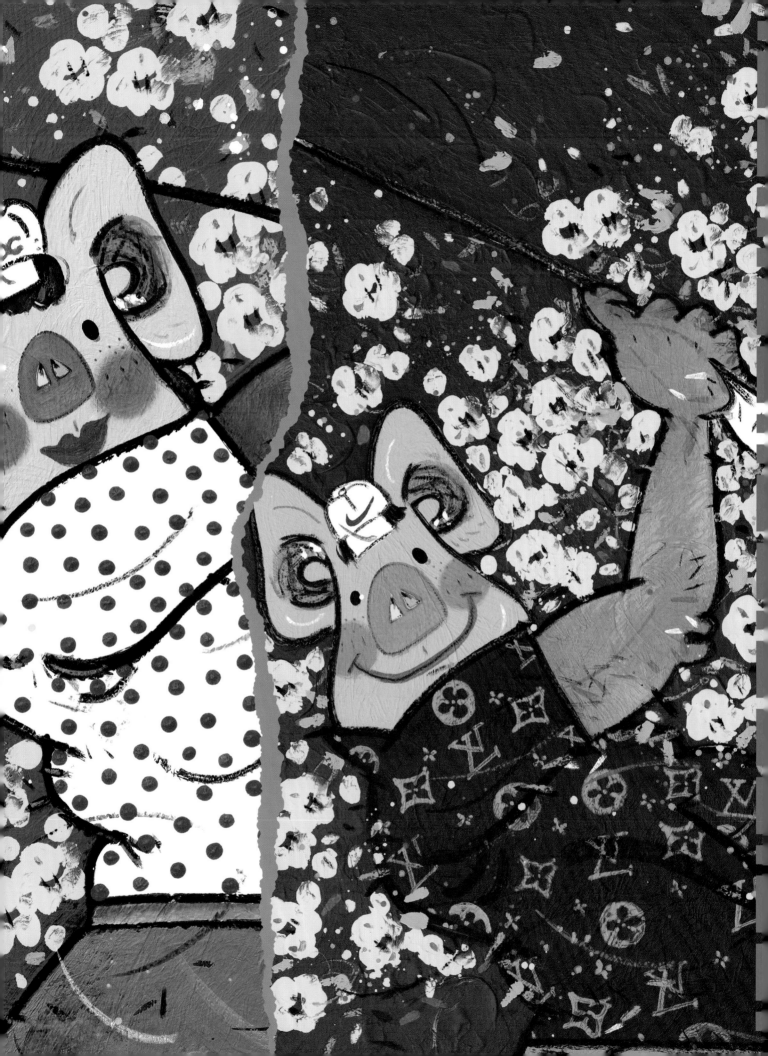

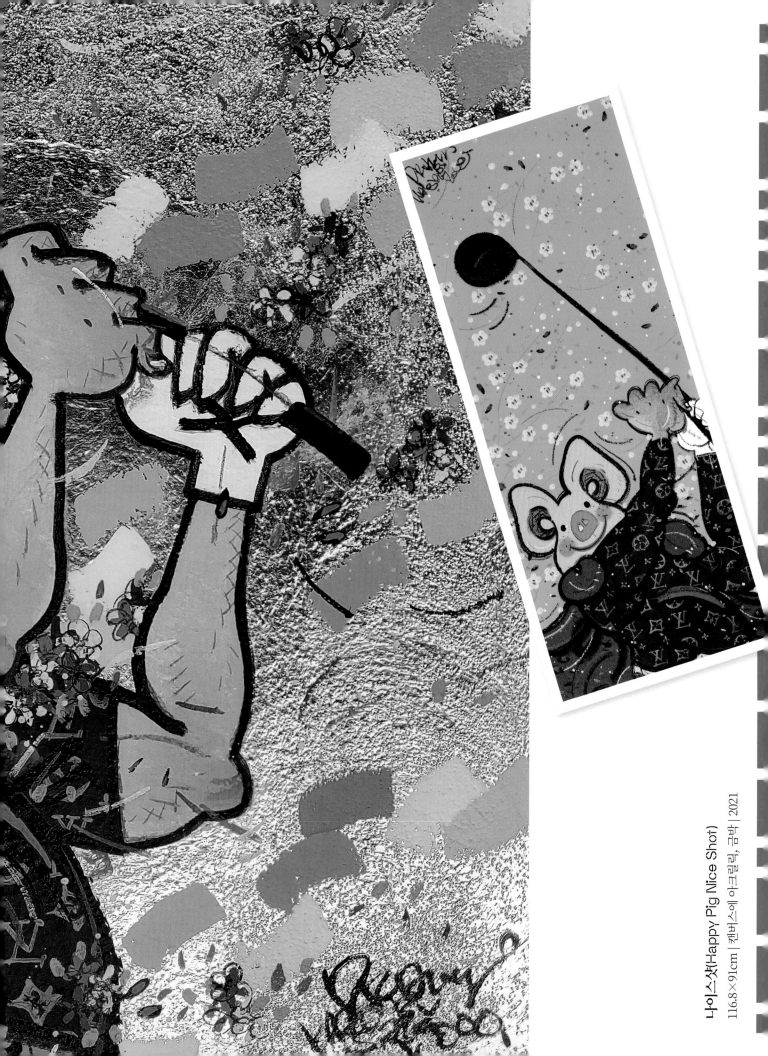

나이스샷(Happy Pig Nice Shot)
116.8×91cm | 캔버스에 아크릴릭, 금박 | 2021

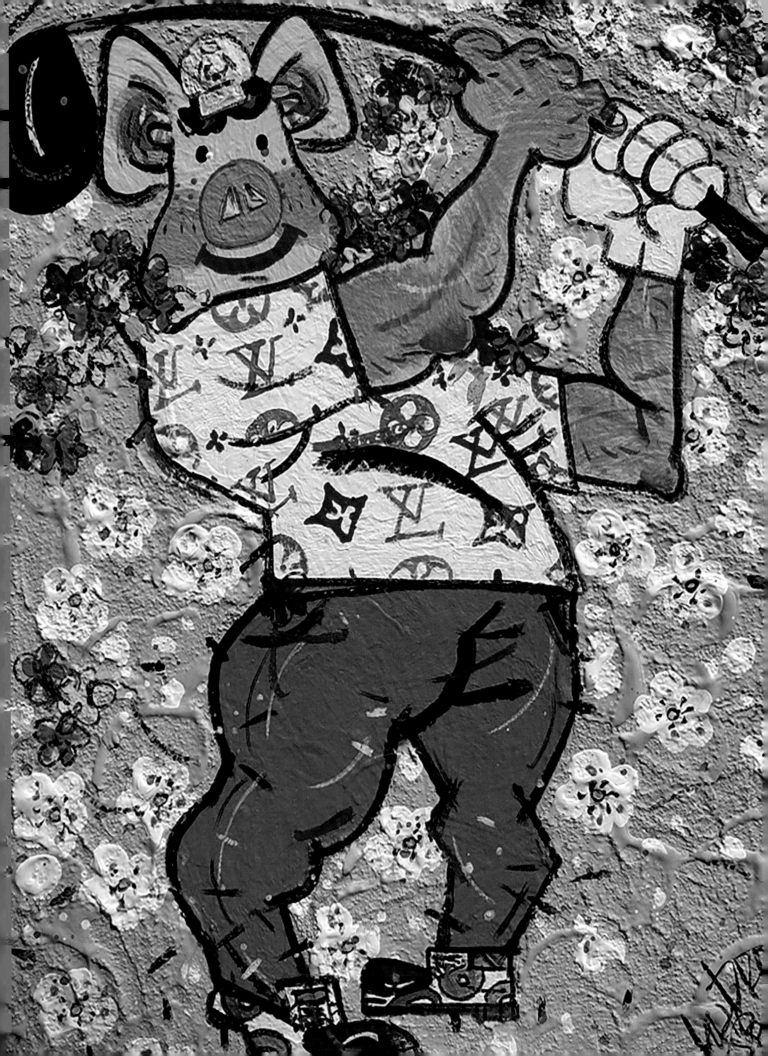

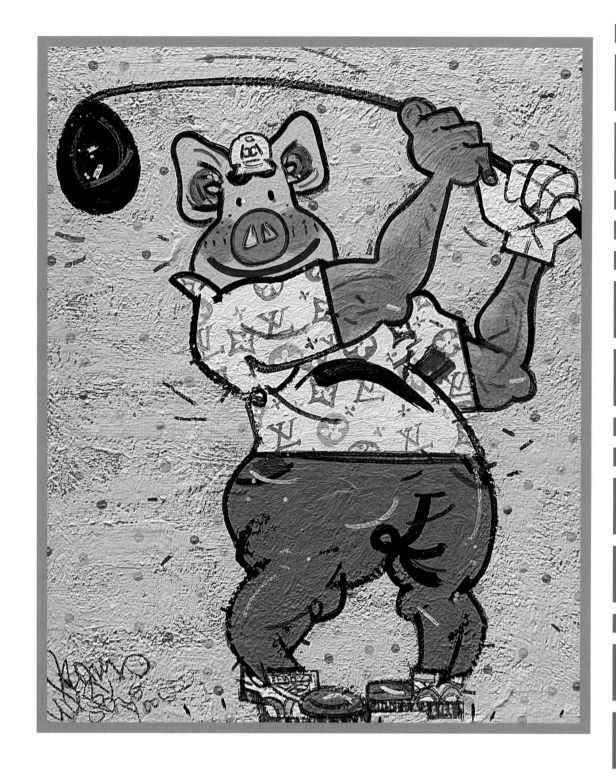

나이스 샷(Happy PIG)
116.8×91cm | 캔버스에 아크릴릭 | 2020

나이스 샷(Happy PIG)
72.7×60.6cm | 캔버스에 아크릴릭 | 2020

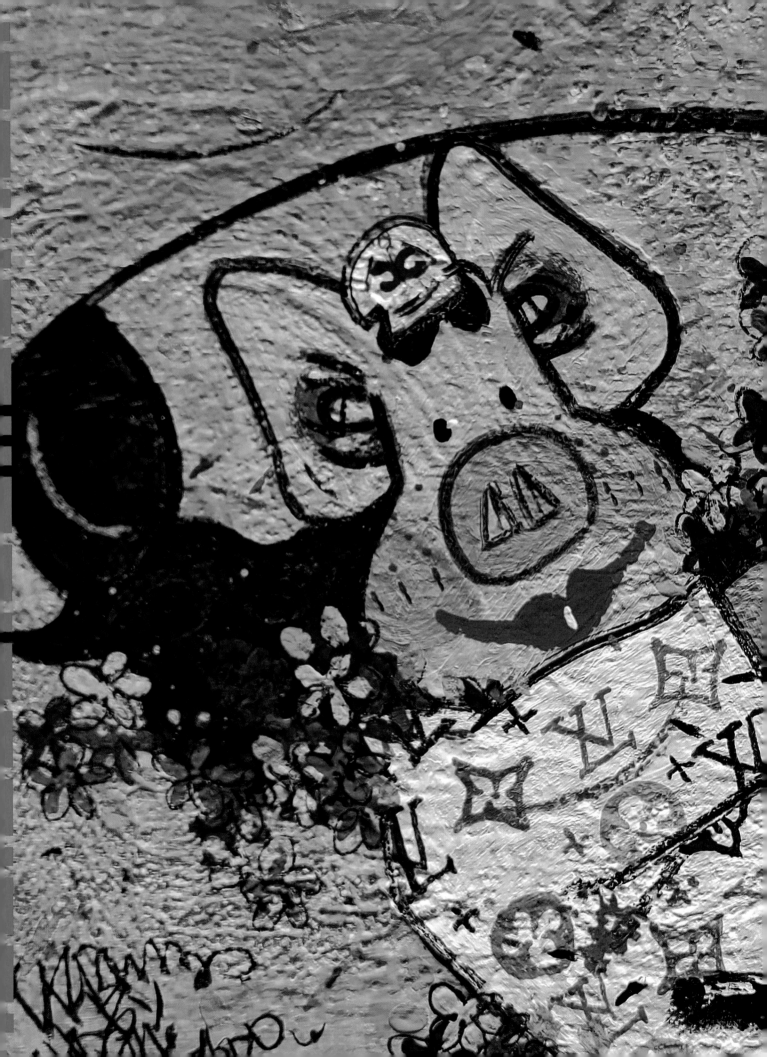

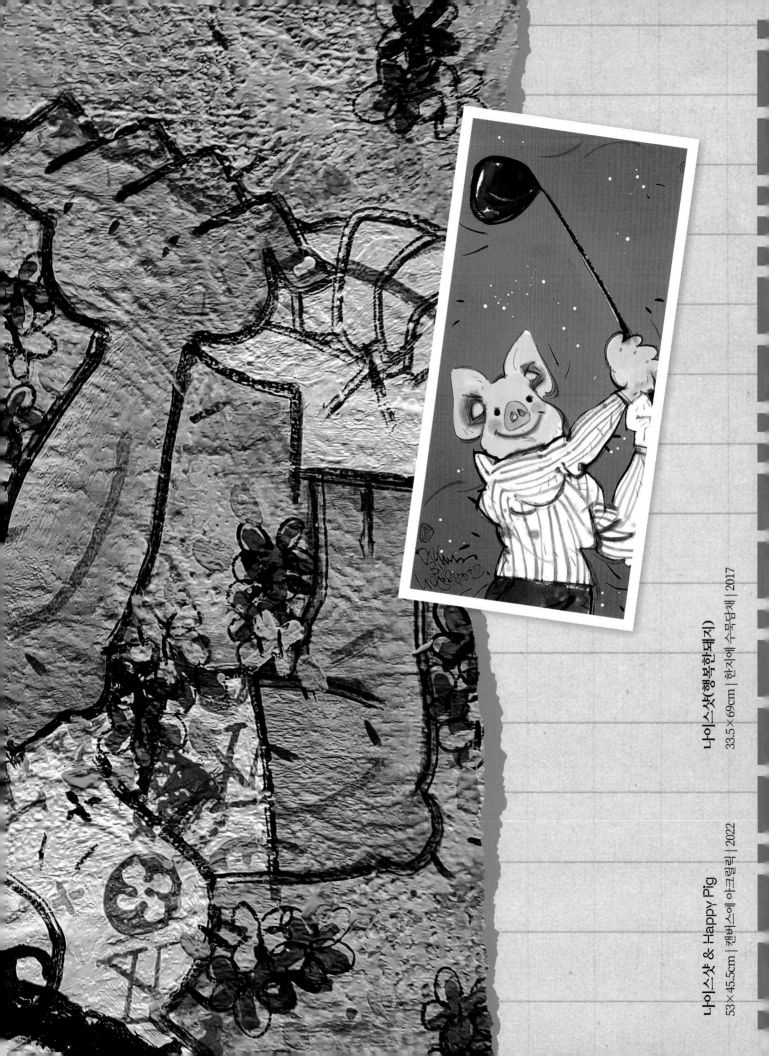

나이스샷(행복한돼지)

33.5×69cm | 한지에 수묵담채 | 2017

나이스샷 & Happy Pig

53×45.5cm | 캔버스에 아크릴릭 | 2022

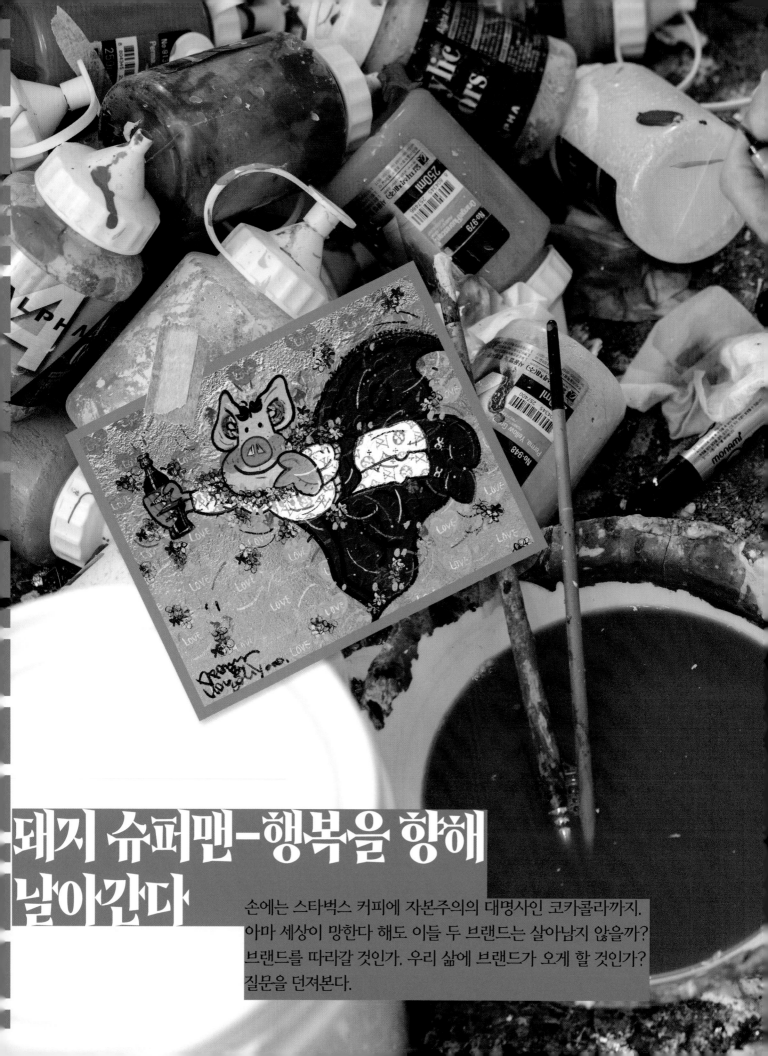

돼지 슈퍼맨-행복을 향해 날아간다

손에는 스타벅스 커피에 자본주의의 대명사인 코카콜라까지.
아마 세상이 망한다 해도 이들 두 브랜드는 살아남지 않을까?
브랜드를 따라갈 것인가, 우리 삶에 브랜드가 오게 할 것인가?
질문을 던져본다.

Pig Superman-Flying towards happiness

On the pig's hand there are Starbucks' coffee and Coca Cola.
I think even if the world ends, these two brands will survive!
I ask the question : Do we follow the brand? Or, will we let
brands come to our lives?

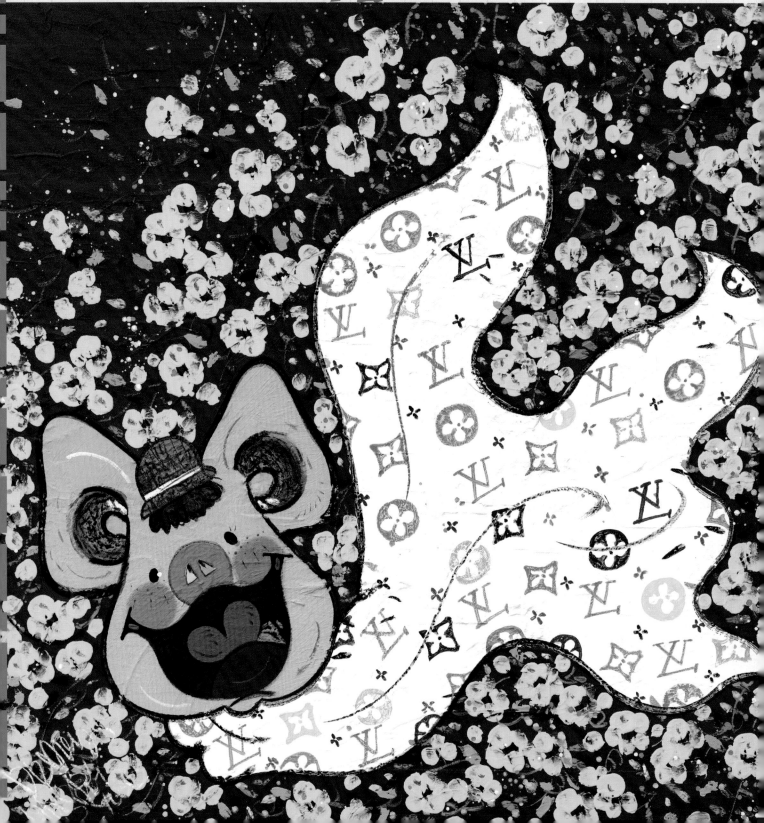

그 바람에 스카프가 휘날린다

꽃바람이 분다

그 바람에 스카프가 휘날린다
91×91cm | 캔버스에 직채, 아크릴릭 | 2017

꽃바람이 분다
40.9×31.8cm | 캔버스에 아크릴릭, 금 | 2019

블링블링-돼지 공주(The Bling 豚ling)(Happy Pig)

90.9×72.7cm | 캔버스에 아크릴릭 | 2019

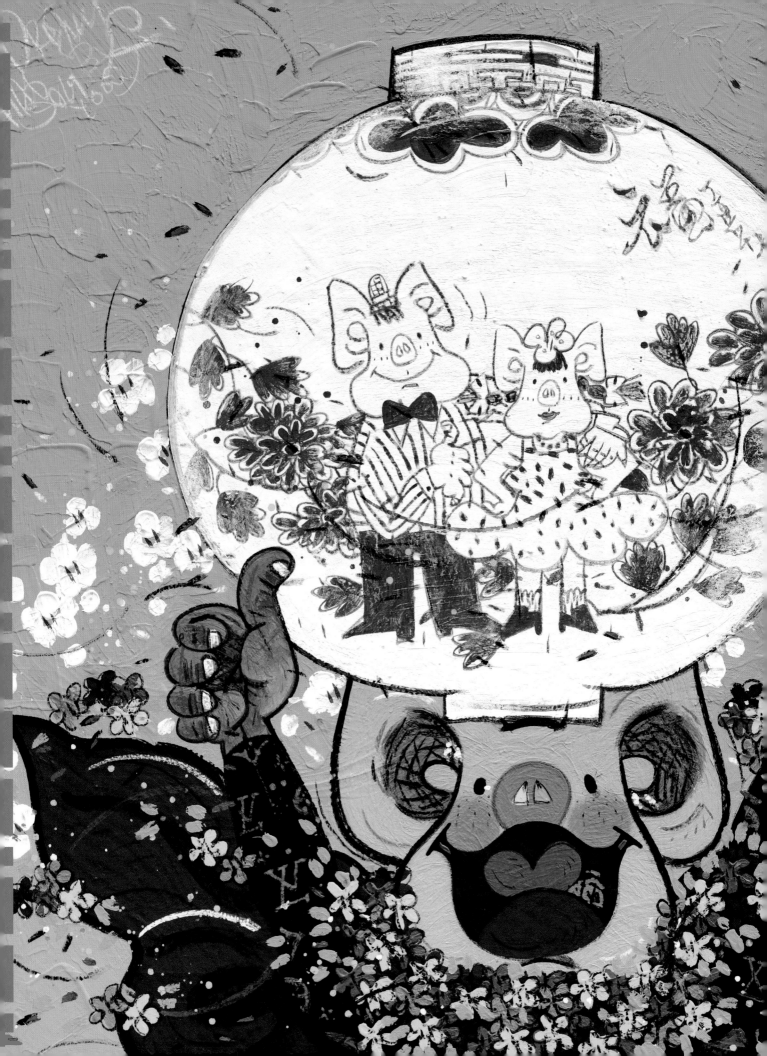

행복을 그대 품 안에(Happy Pig Couple)
72.7×72.7cm | 캔버스에 아크릴릭 | 2020

청화백자 들고 신나게
91×91cm | 캔버스에 석채, 아크릴릭 | 2017

Pig Princess(Happy PIG)
53×45.5cm | 캔버스에 아크릴릭 | 2019

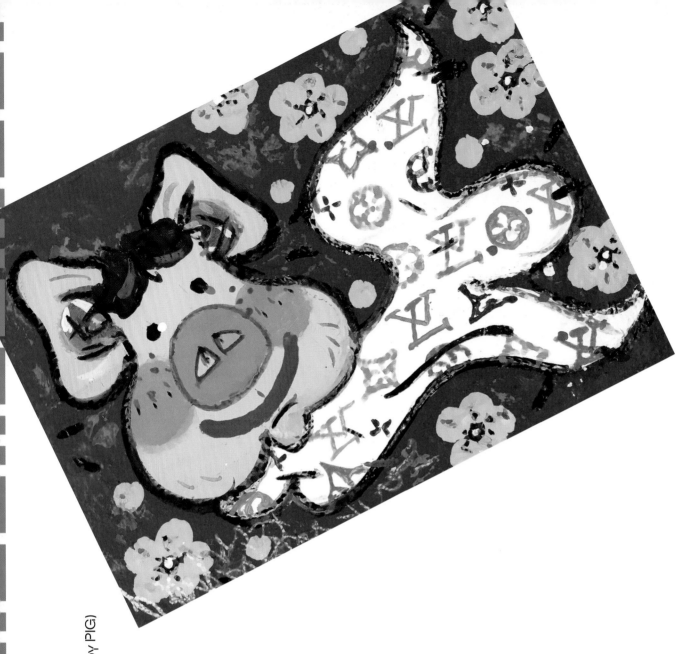

Happy PIG(꽃바람이 살랑살랑)
25.8×17.9cm | 캔버스에 아크릴릭 | 2018
때로는 지는 게 이기는 게일 수도 있어, 우리 아빠의 모습(Happy PIG)
72.7×60.6cm | 캔버스에 아크릴릭 | 2018

때로는
지는게 이기는
게일 수도 있

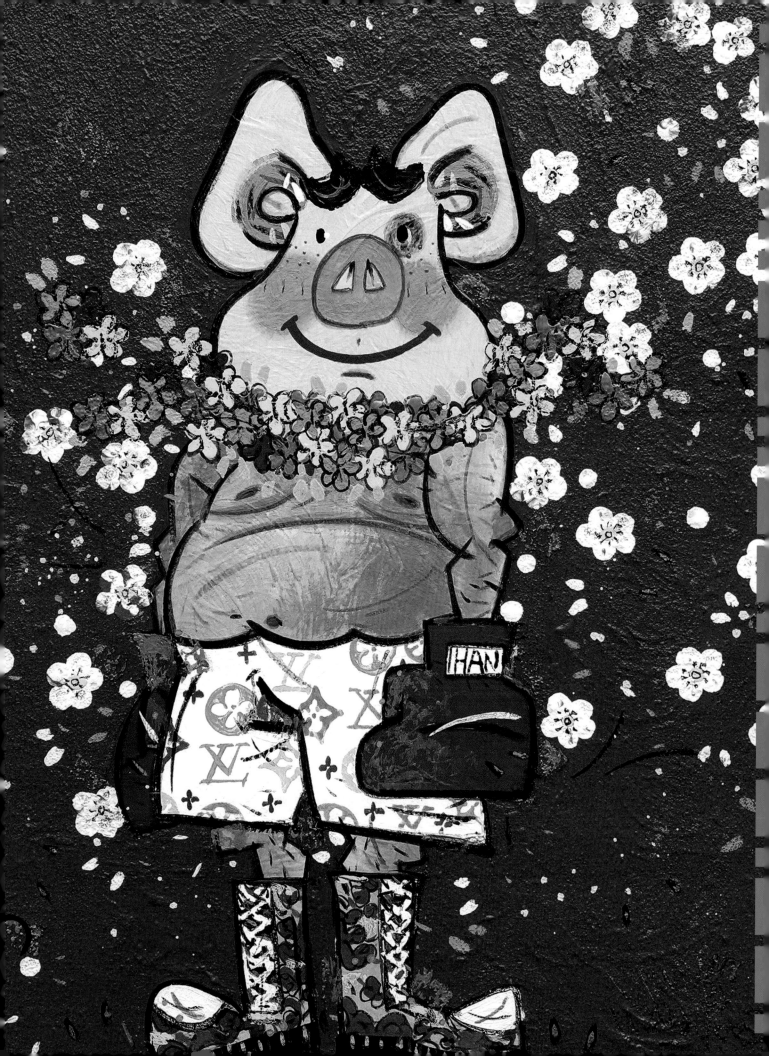

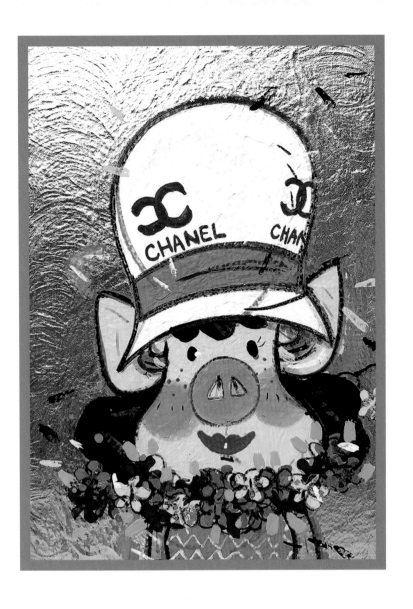

Happy pig(샤넬 모자를 쓴 돼지)
33.4×24.2cm | 캔버스에 아크릴릭, 금박 | 2018

흠뻑 빠지다(love with Starbucks)
73×73cm | 캔버스에 아크릴릭, 은박 | 2021

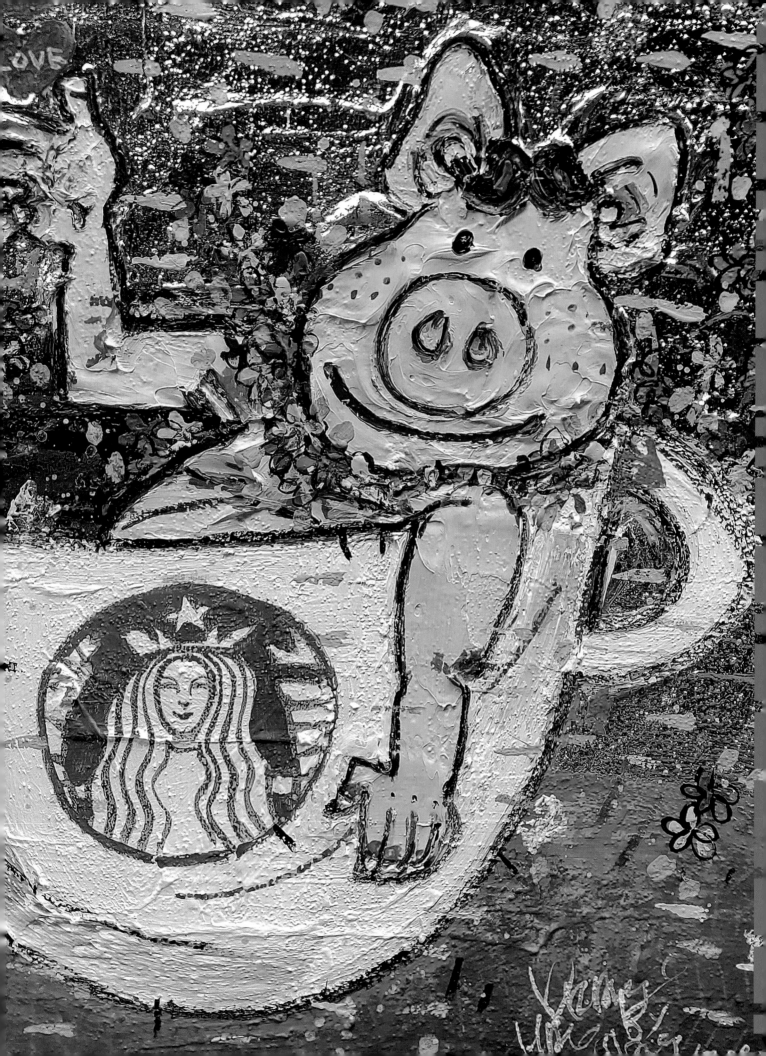

꽃바람이분다
Happy PIG

꽃바람이분다
Happy PIG

꽃바람, 꽃바람이분다
Happy PIG Happy PIG

꽃바람이분다
Happy PIG

Happy PIG

꽃바
Happy

행복한 돼지 꽃바람이 시원하게 분다
110×46cm | 캔버스에 산체, 아크릴릭 | 2017

행복한 돼지 커플
116.8×91cm | 캔버스에 석채, 아크릴릭 | 2017

Happy Pig
30×60cm | 캔버스에 아크릴릭, 드립핑 | 2019

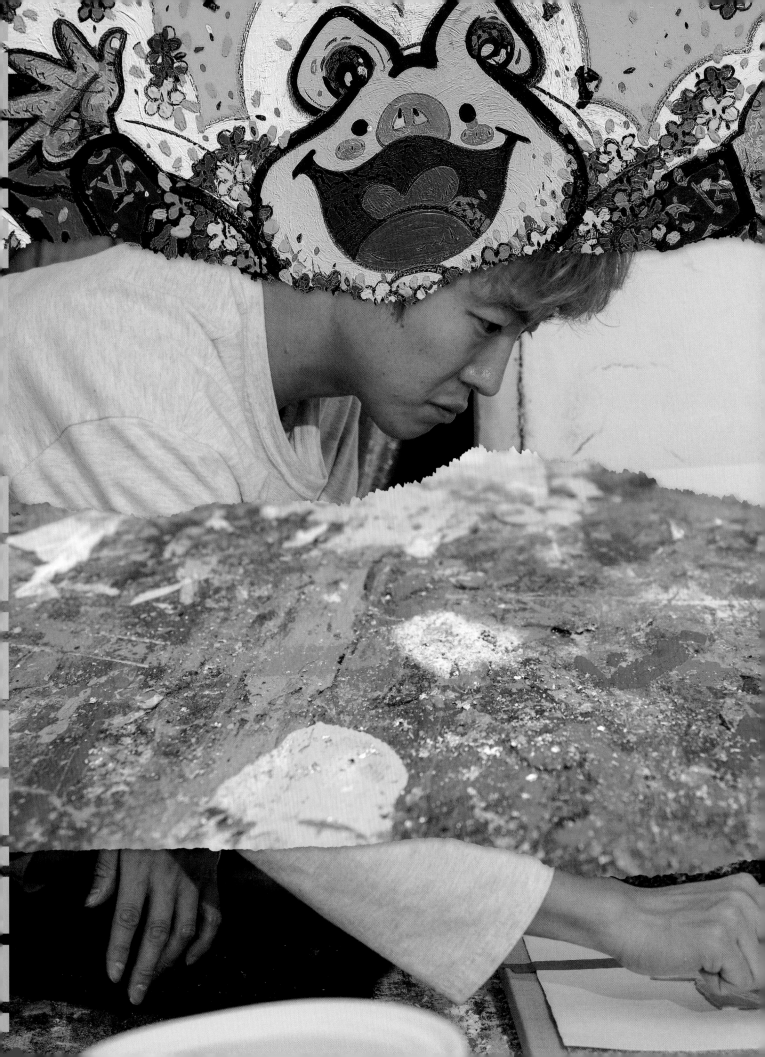

명화 속의 오마주

많은 화가들이 옛 명화 속에서 많은 아이디어를 얻곤 한다.
나 또한 오마주 작품을 선보일 때가 있다.
미켈란젤로, 피카소 등 유명화가들의 작품 속 재미있는 요소를
나의 캐릭터인 행복한 돼지로 선보인다.
단지 재미가 아닌 그 그림을 자세히 들여다 보면, 해학과 풍자가
엿보인다.
그림을 보며 머릿 속 남아 있는 잔상속의 명화와 비교해
본다면…

The hommage in a famous painting

Many painters get a lot of ideas from old masterpieces.
Sometimes I present hommage painting as well.
The interesting elements in the works of famous artists
such as Michelangelo and Picasso are presented in my
paintings as happy pigs, my character.
If you look closely into the painting, not just for fun, you
will see humor and satire.
If you look at the painting and compare it with the famous
paintings in the afterimage…

돼지 슈퍼맨-비상하다(Happy Pig Super MAN)

90.9×72.7cm | 캔버스에 아크릴릭, 금박 | 2021

돼지 왕자(Happy Pig Prince)

33.5×24.5cm | 캔버스에 아크릴릭, 금박 | 2020

돈(豚)플레옹_나폴레옹+豚(Happy Pig-From Napoleon)

163×131cm | 캔버스에 아크릴릭, 금박 | 2021

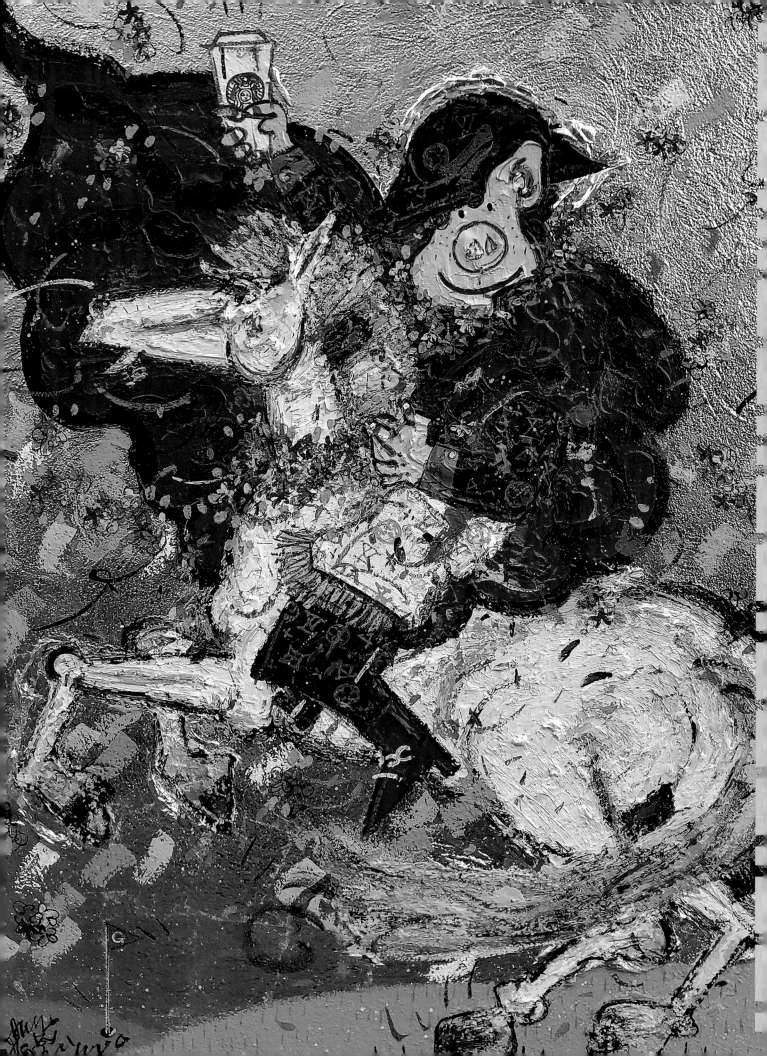

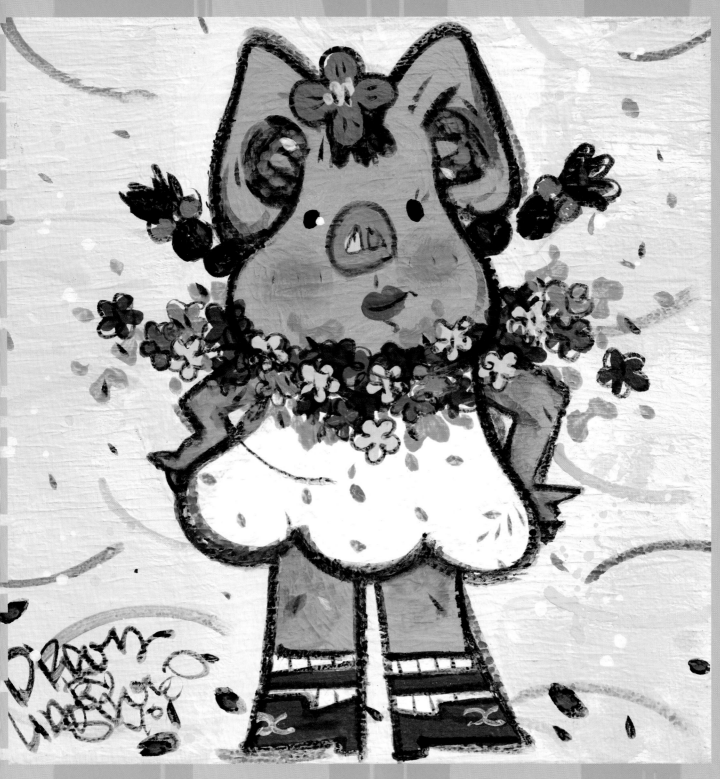

돼지 공주

24×24cm | 캔버스에 석채, 아크릴릭 | 2017

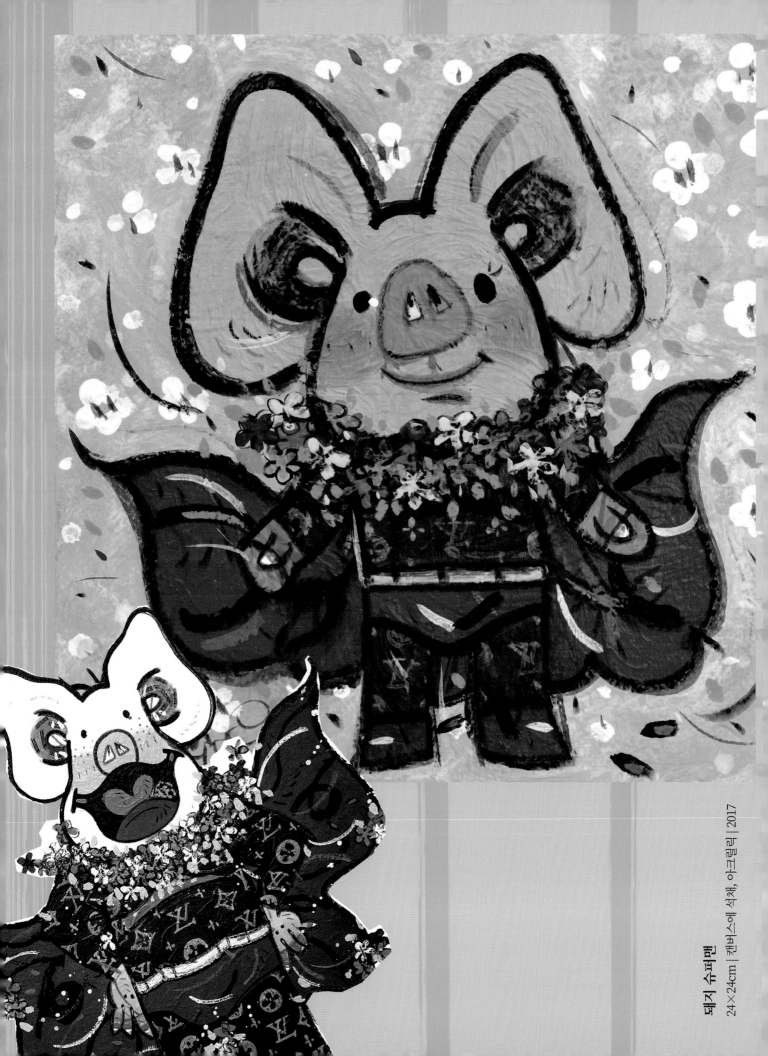

돼지 슈퍼맨

24×24cm | 캔버스에 색채, 아크릴릭 | 2017

마릴린 먼로를 기억하는 사람이 많다.
그림에서도 많은 대명사가 되어 등장하곤 한다.
하이얀 치마를 펄럭이며 영화에 등장했던 그녀는 실제 모습 또한 화려했을까!
화려함에 숨겨진 '진짜'가 필요한 내 자신을 돌이켜본다.

There will be many people who remember Marilyn Monroe. She often appears as a pronoun in paintings. Was her real appearance spectacular, like in the movie with her white skirt fluttering? I look back on myself, that I need 'real me' hidden in glamour.

마릴린 豚(돈)로(Happy Pig-Like Marilyn Monroe)
90.9×72.7cm | 캔버스에 아크릴릭, 금박 | 2021

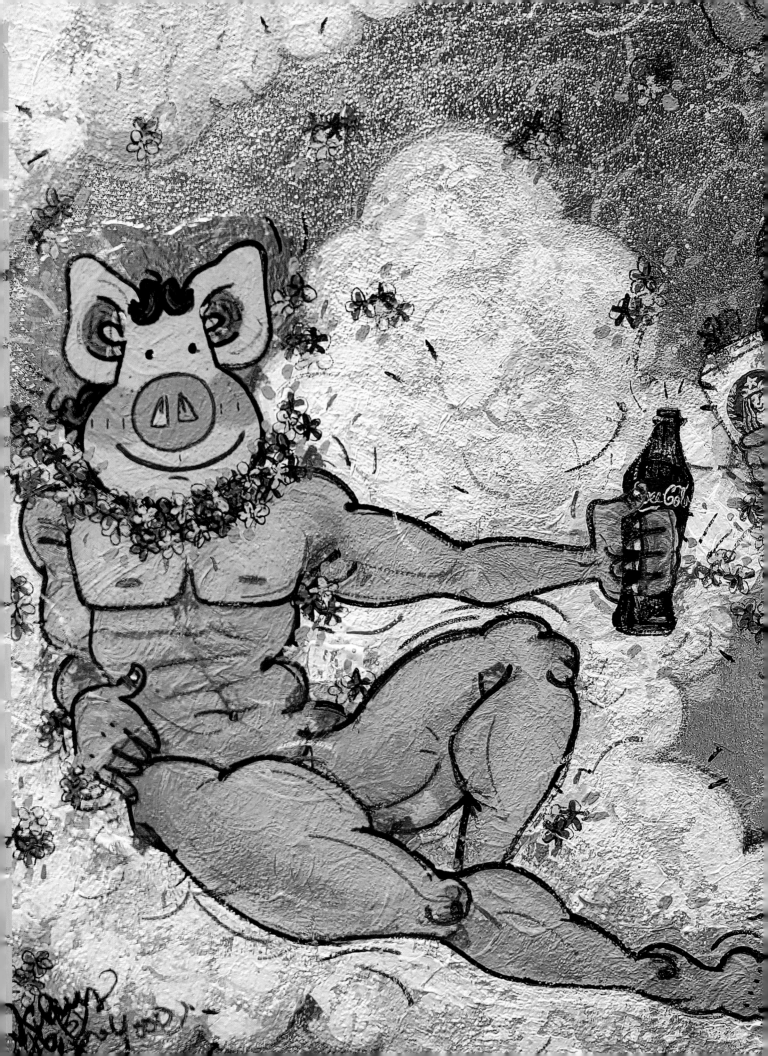

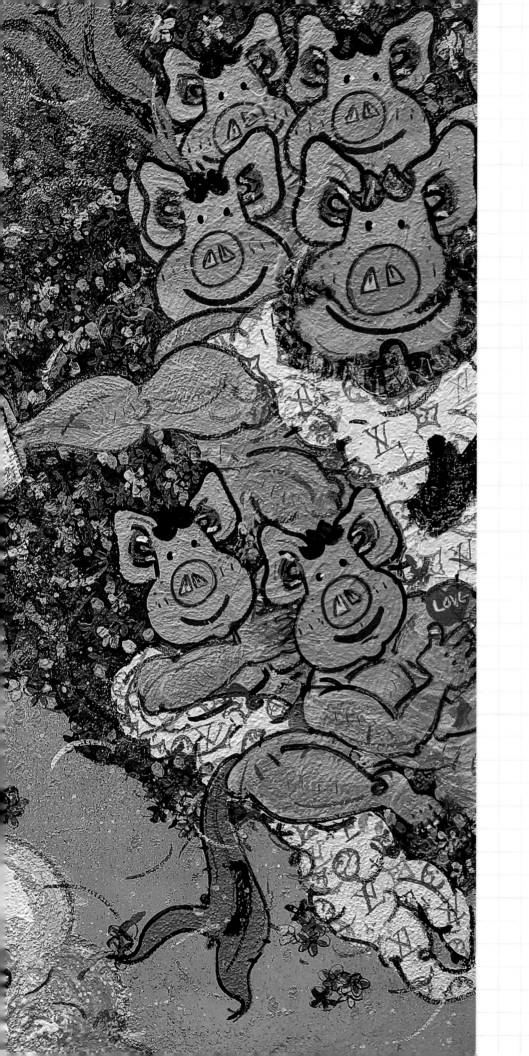

豚(돈)지창조(Happy Pig-천지창조[미켈란젤로])
163×131cm | 캔버스에 아크릴릭, 금박 | 2021

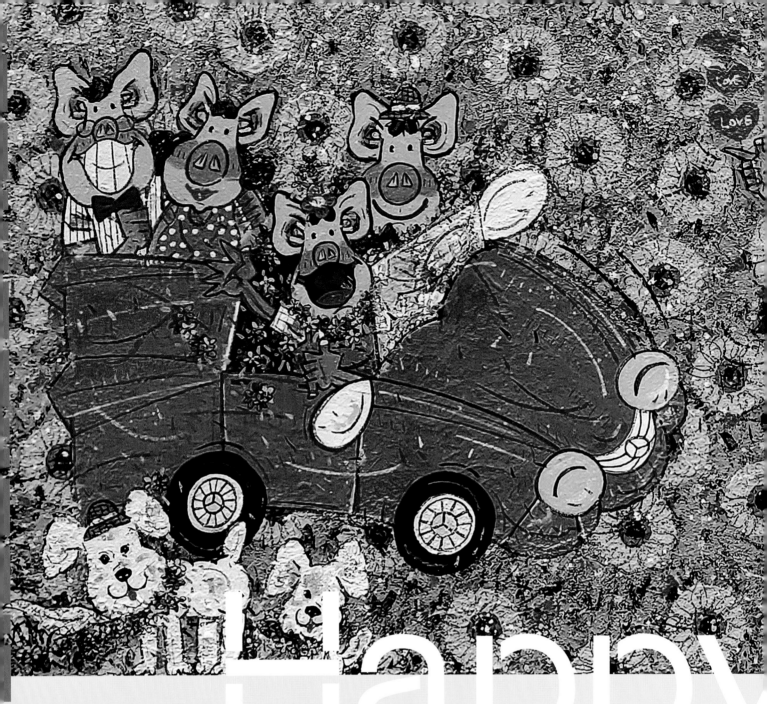

해바라기는 항상 하늘을 보며 방긋
웃는다. 해바라기 씨는 번식과 더불어
많은 이들에게 양식이 되곤 한다.
버릴 것 없는 해바라기가 그래서 좋다.

Sunflowers always smile at the
sky.
Moreover, seeds are used as
food for many people along with
reproduction.
That's why I like sunflower that
have nothing to throw away.

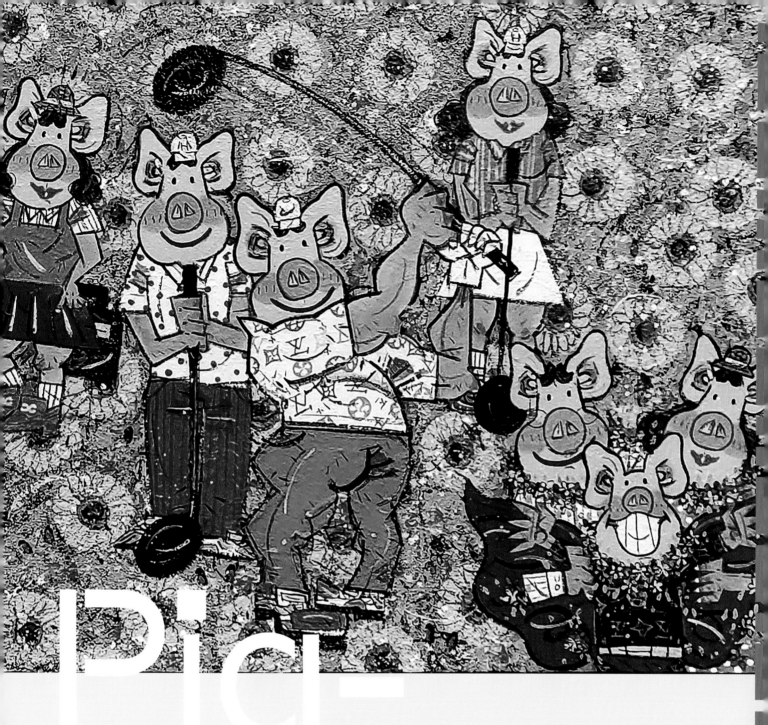

Pig-Utopia

행복한돼지-유토피아(Happy Pig-Utopia)
300×120cm | 캔버스에 아크릴릭 | 2022

Happy Pig(내마음은 바라기)

72.7×60.6m | 캔버스에 아크릴릴 | 2018

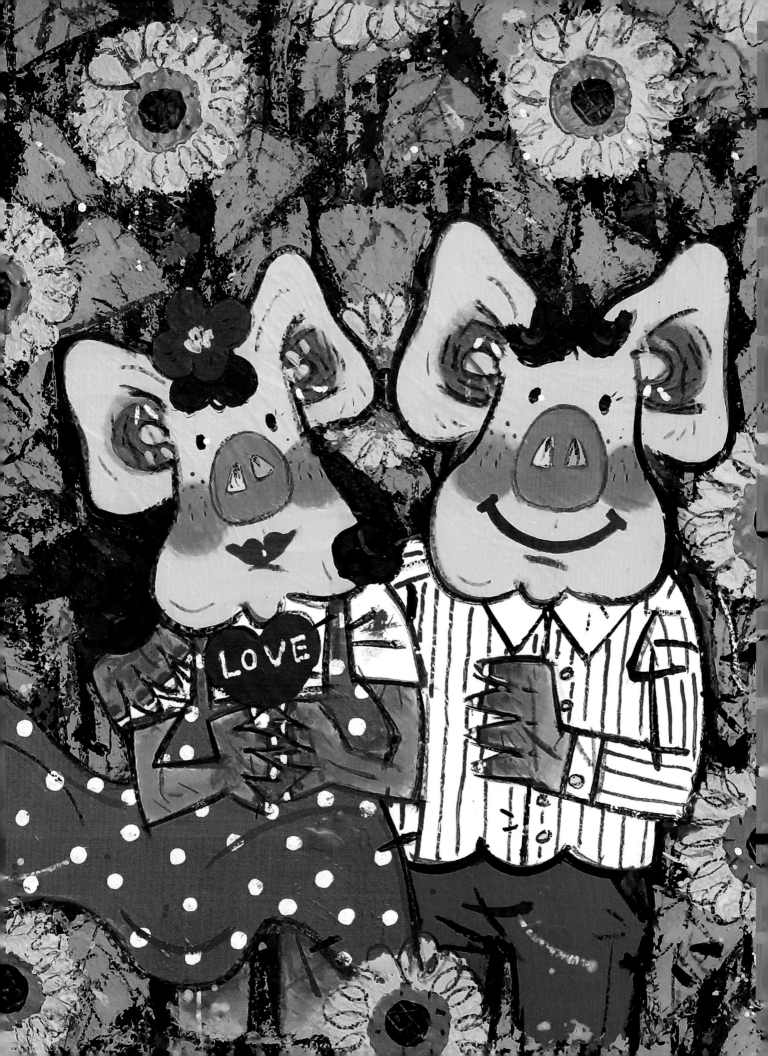

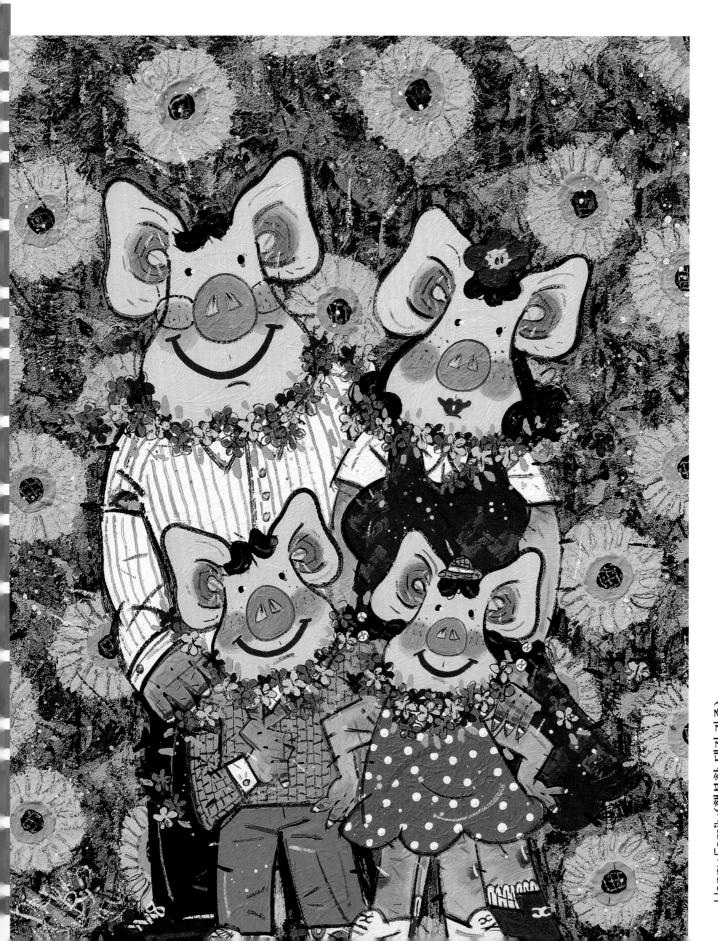

Happy Family(행복한 돼지 가족)
116.8×91cm | 캔버스에 아크릴릭 | 2019

Happy PIG(네 마음 바라기)
40.9×31.8cm | 캔버스에 아크릴릭 | 2018

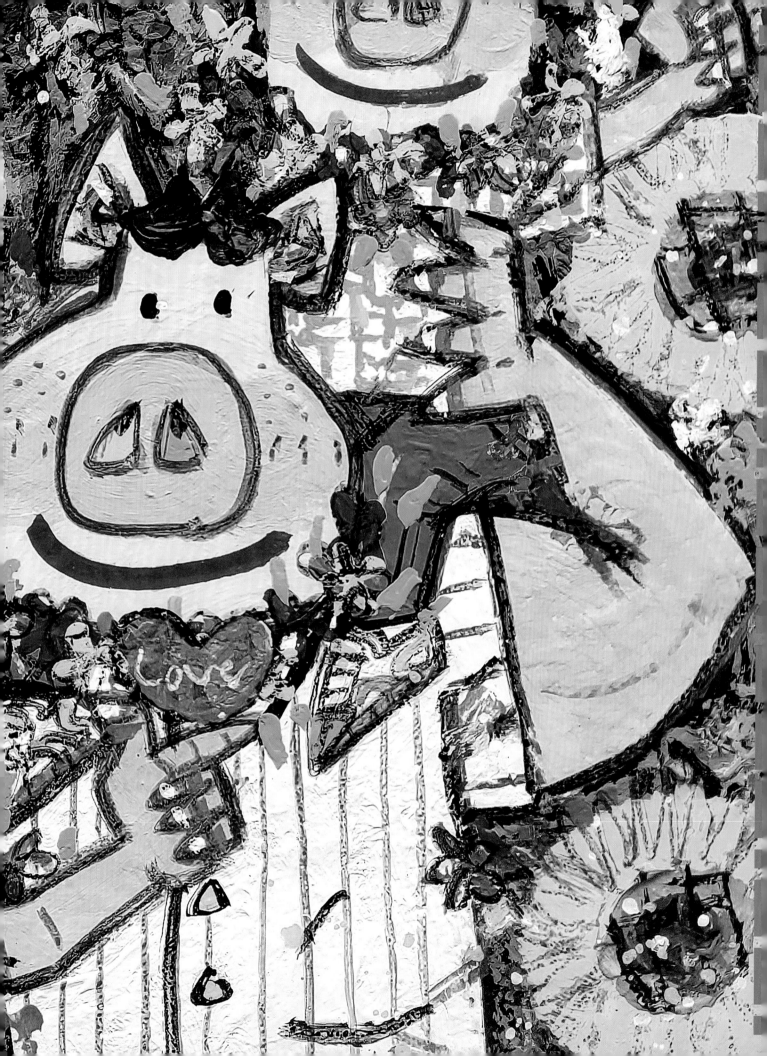

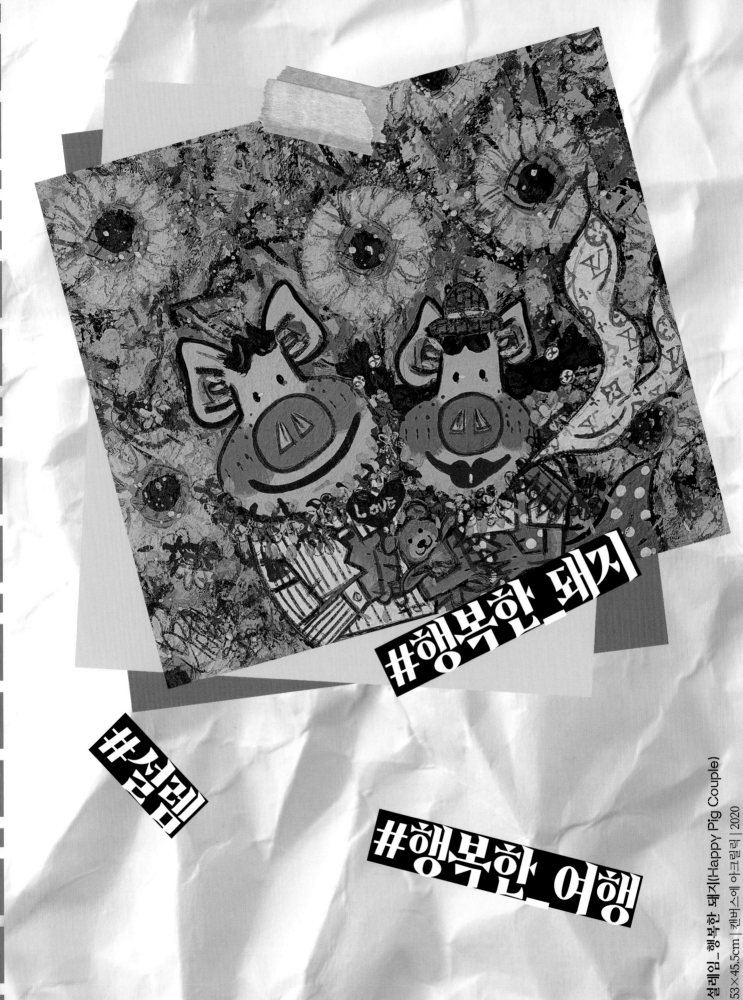

#행복한_돼지

#설렘

#행복한_여행

설레임_행복한 돼지(Happy Pig Couple)
53×45.5cm | 캔버스에 아크릴 | 2020

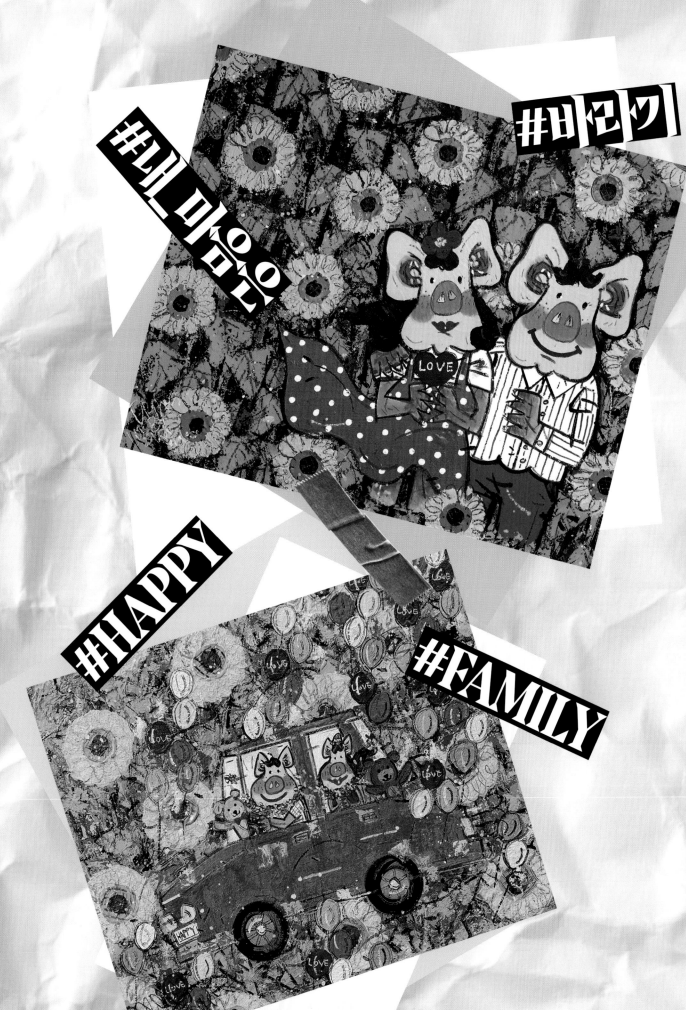

설렘_행복한 돼지 여행(Happy Pig Family)
72.7×60.6cm | 캔버스에 아크릴릭 | 2020

Happy Pig(내 마음은 바라기)
72.7×60.6 | 캔버스에 아크릴릭 | 2018

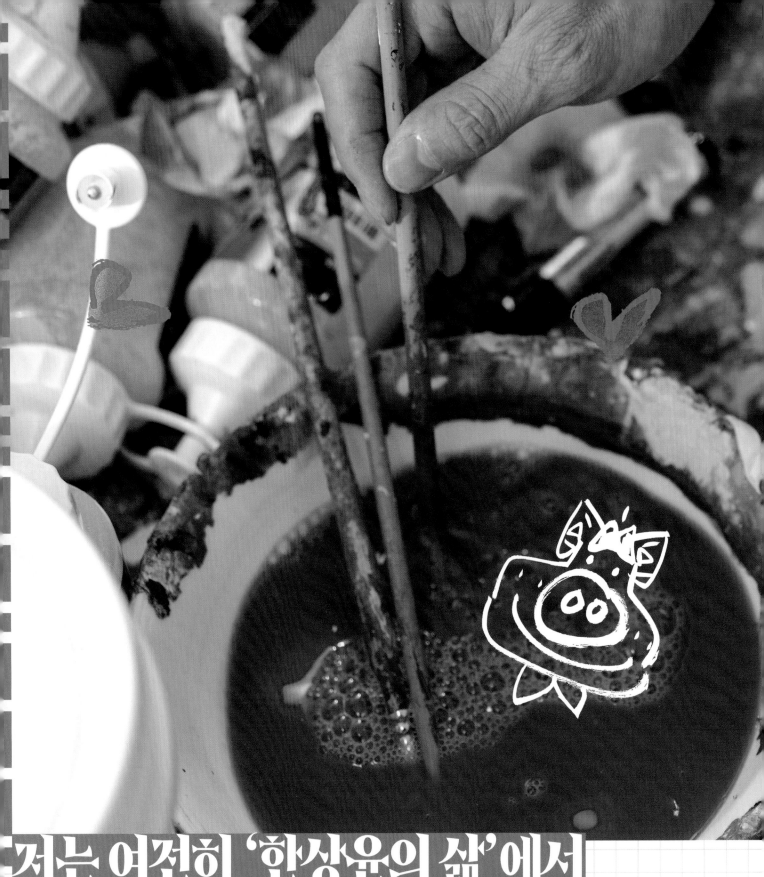

저는 여전히 '한상윤의 삶'에서
변하지 않고 살아가고 있어요

제게는 '인생 마인드'라는 게 있거든요. 꿈이 없이 지금 당장 이 순간만 사는
제 또래, 제 후배들 그 다음 세대들이 이 책을 봤으면 좋겠어요. 단지 그림만 보는 게 아니라 한상윤이
얘기하고 싶은 철학은 이런 거구나 느낄 수 있도록.

'm still living in unchanged Han Sang-yoon's Life'

ive a thing called 'Life Mind.' I hope my peers, juniors, and the next generation who live hout dreams will read this book. I suggest that you feel what kind of philosophy I want talk about, not just look at the paintings.

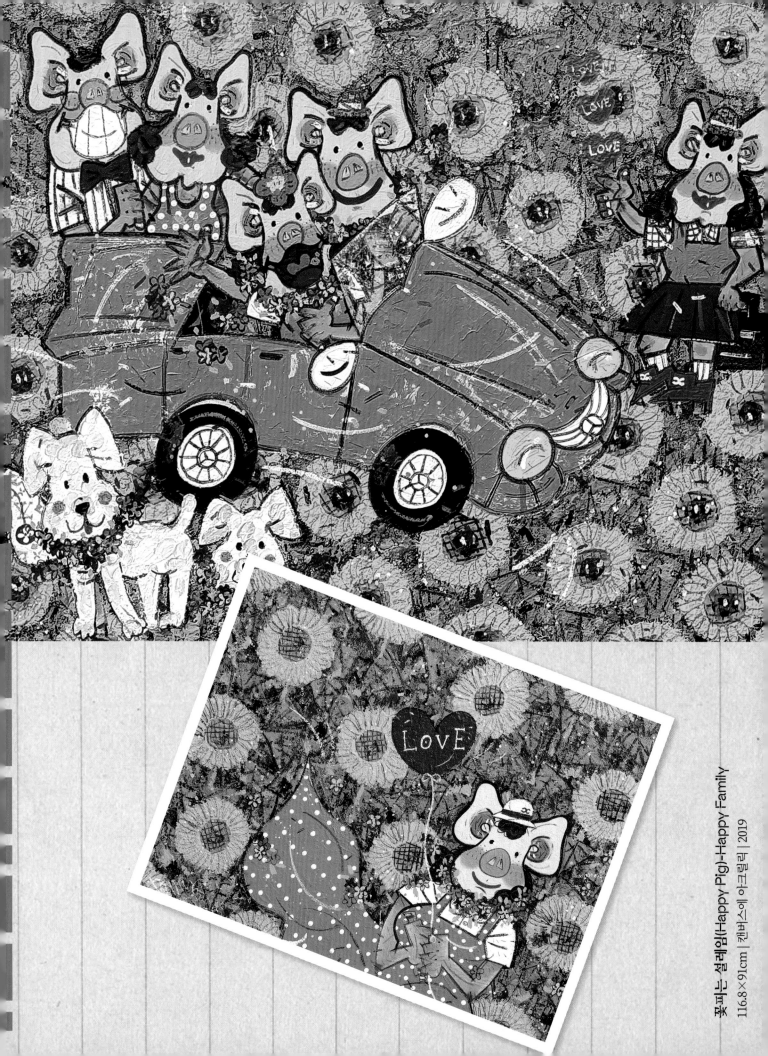

꽃피는 설레임(Happy Pig)-Happy Family

116.8×91cm | 캔버스에 아크릴릭 | 2019

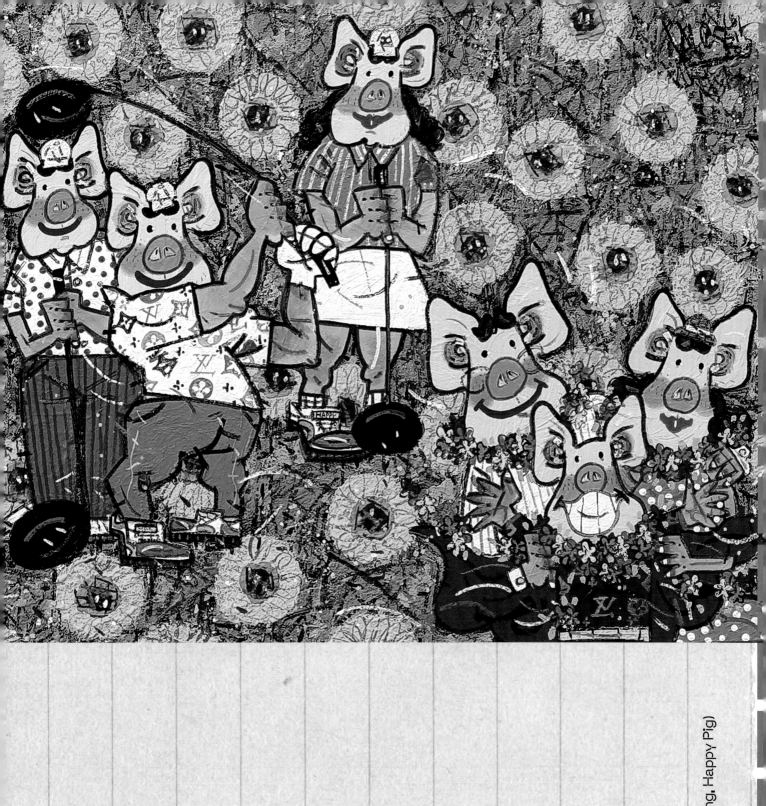

블링토링-Pig World(The Bling 豚ing, Happy Pig)
91×233.6cm | 캔버스에 아크릴릭 | 2019

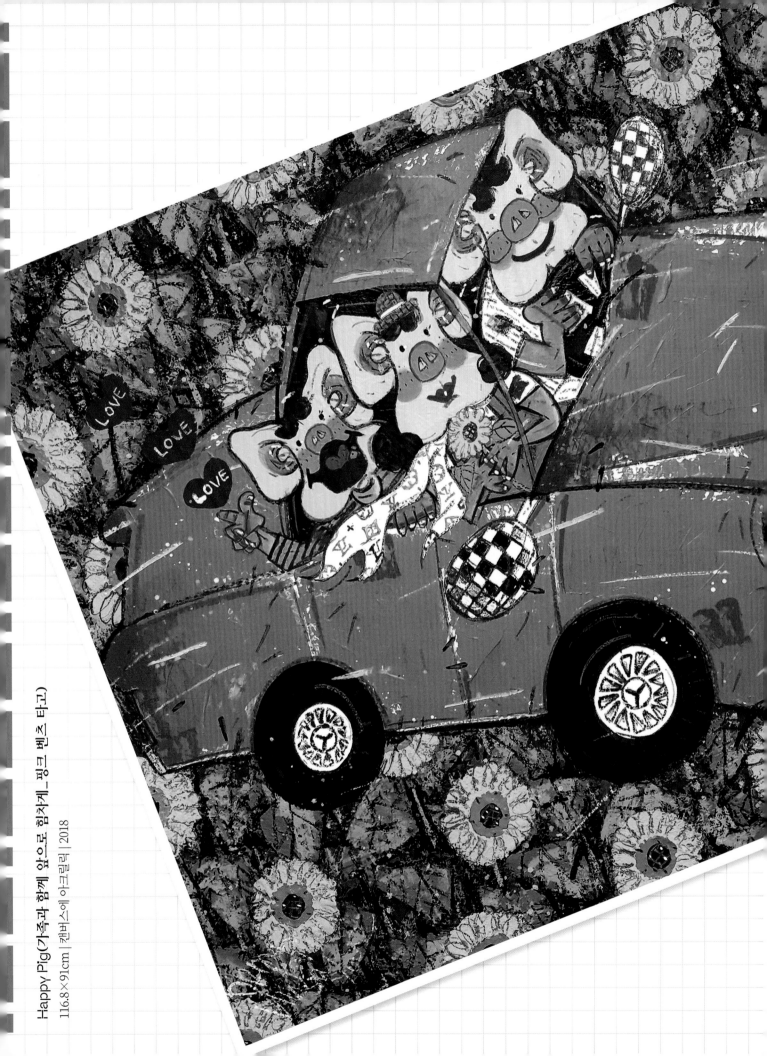

Happy Pig(가족과 함께 앞으로 함께_핑크 벤츠 타고)

116.8×91cm | 캔버스에 아크릴릭 | 2018

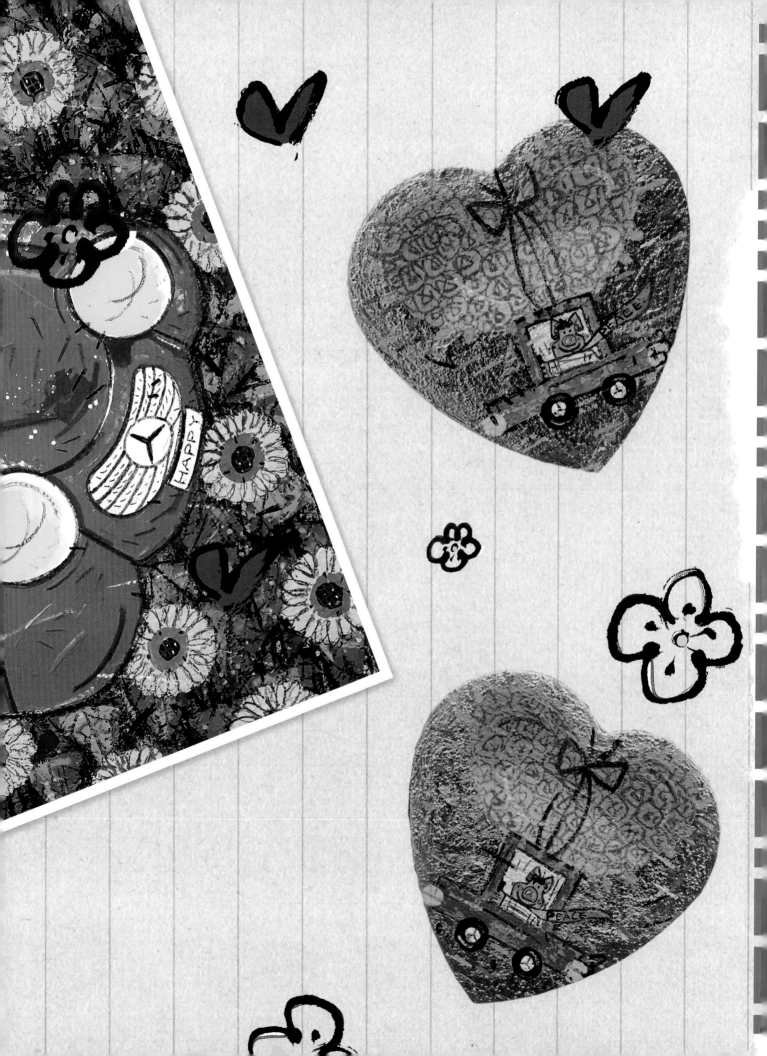

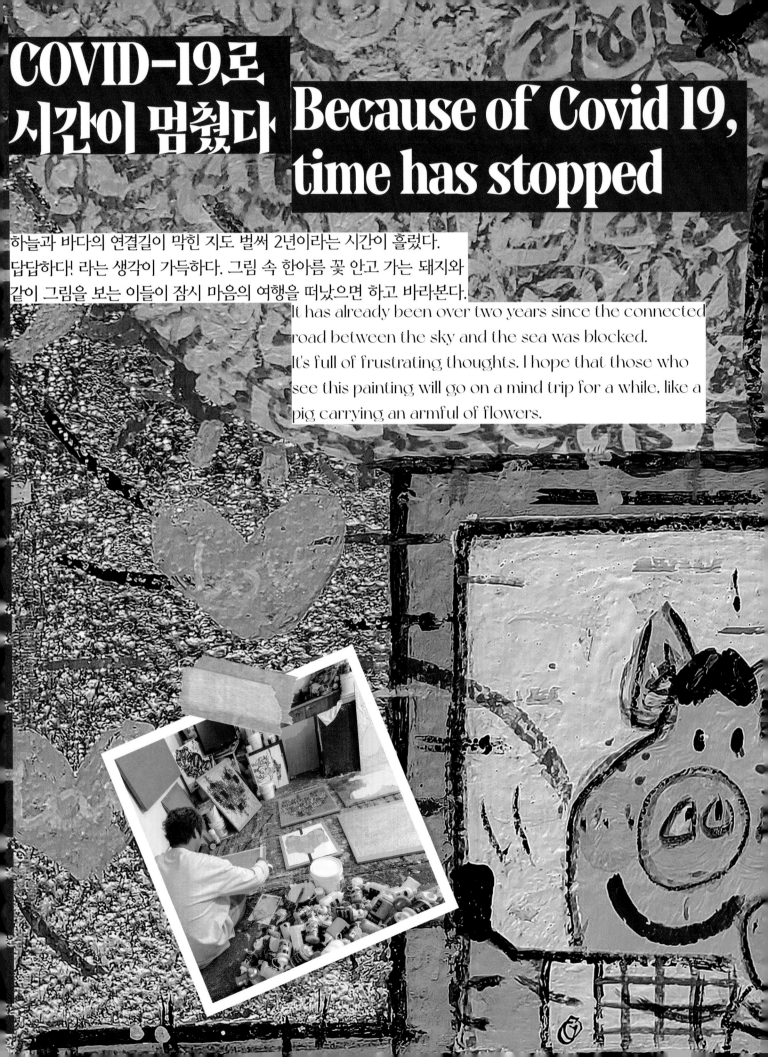

COVID-19로 시간이 멈췄다

Because of Covid 19, time has stopped

하늘과 바다의 연결길이 막힌 지도 벌써 2년이라는 시간이 흘렀다.
답답하다! 라는 생각이 가득하다. 그림 속 한아름 꽃 안고 가는 돼지와
같이 그림을 보는 이들이 잠시 마음의 여행을 떠났으면 하고 바라본다.

It has already been over two years since the connected road between the sky and the sea was blocked.
It's full of frustrating thoughts. I hope that those who see this painting will go on a mind trip for a while, like a pig carrying an armful of flowers.

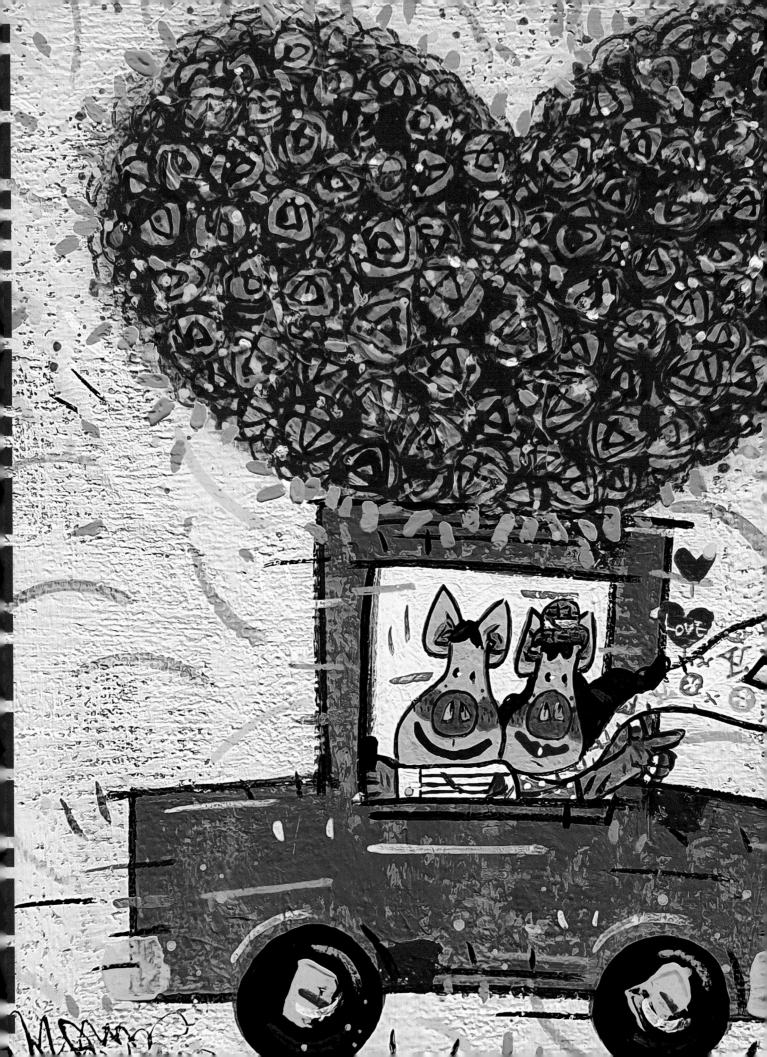

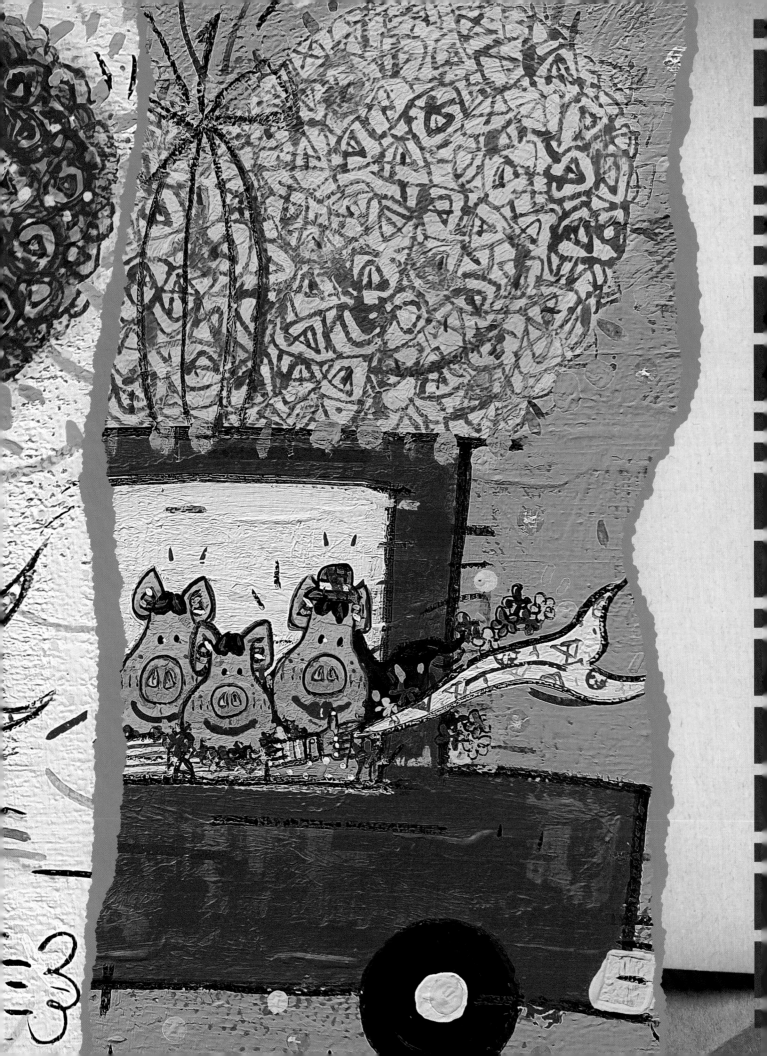

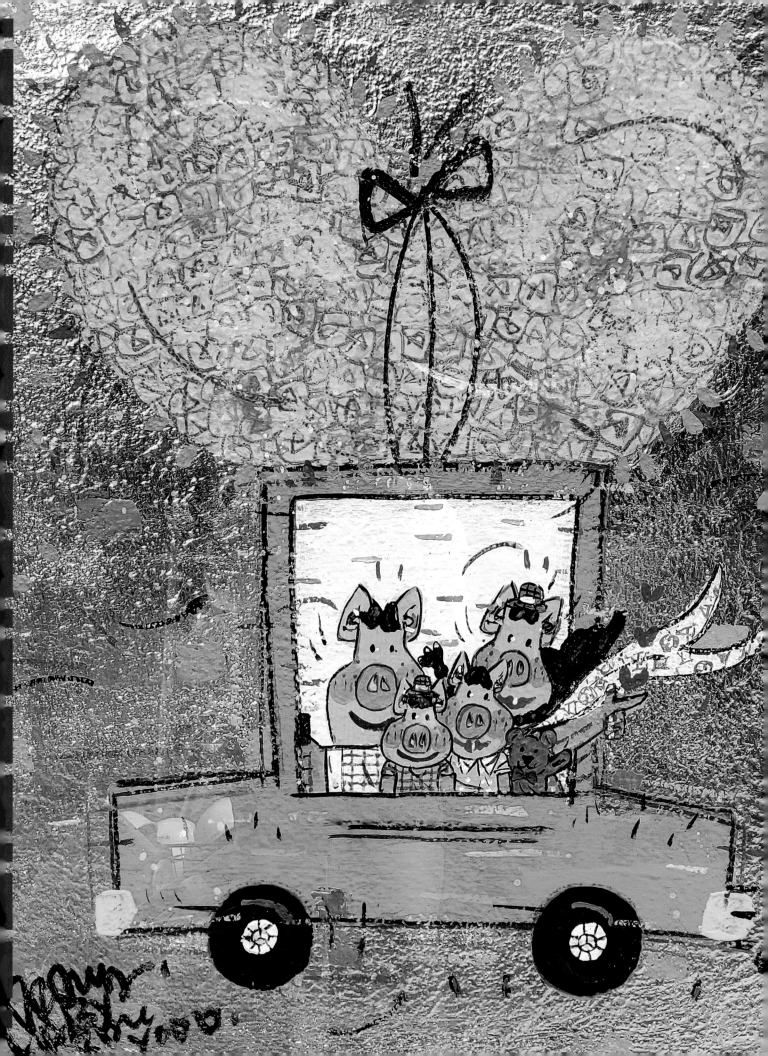

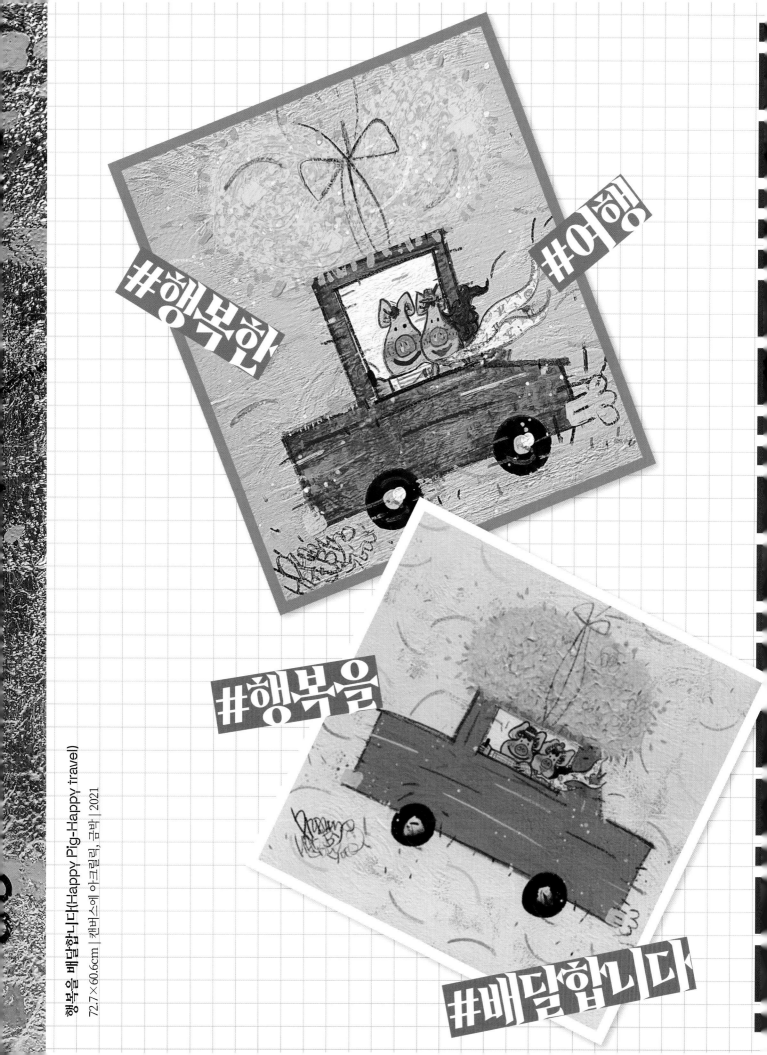

행복을 배달합니다(Happy Pig-Happy travel)

72.7×60.6cm | 캔버스에 아크릴릭, 금박 | 2021

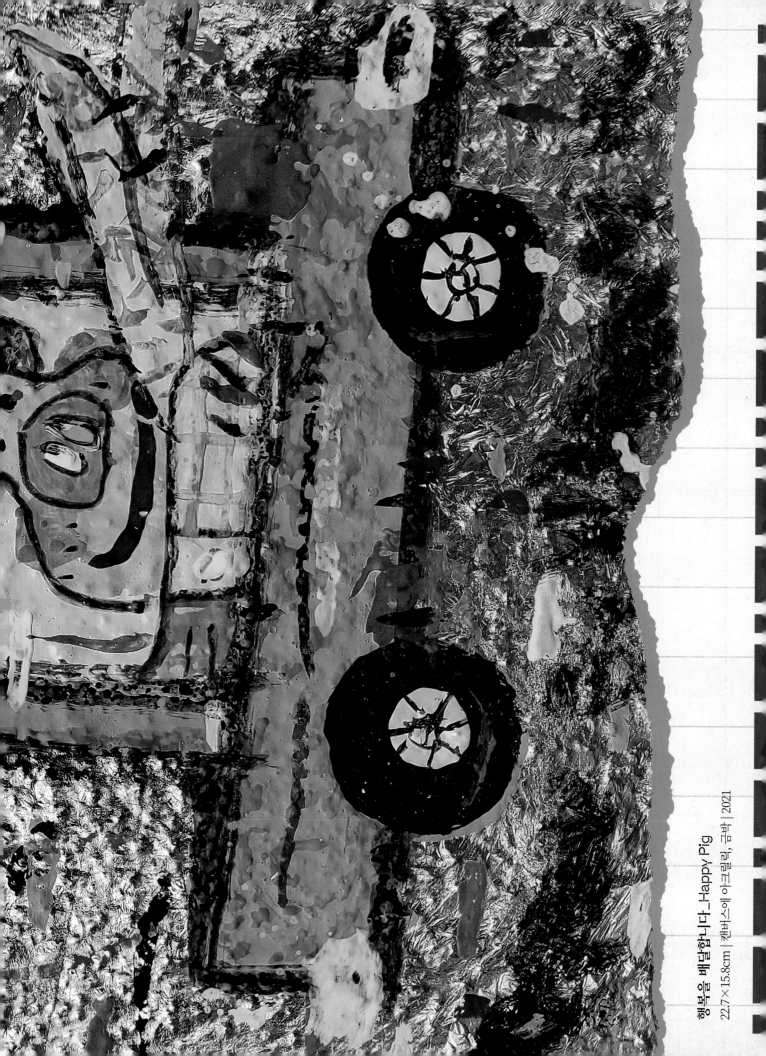

행복을 배달합니다_Happy Pig
22.7×15.8cm | 캔버스에 아크릴릭, 금박 | 2021

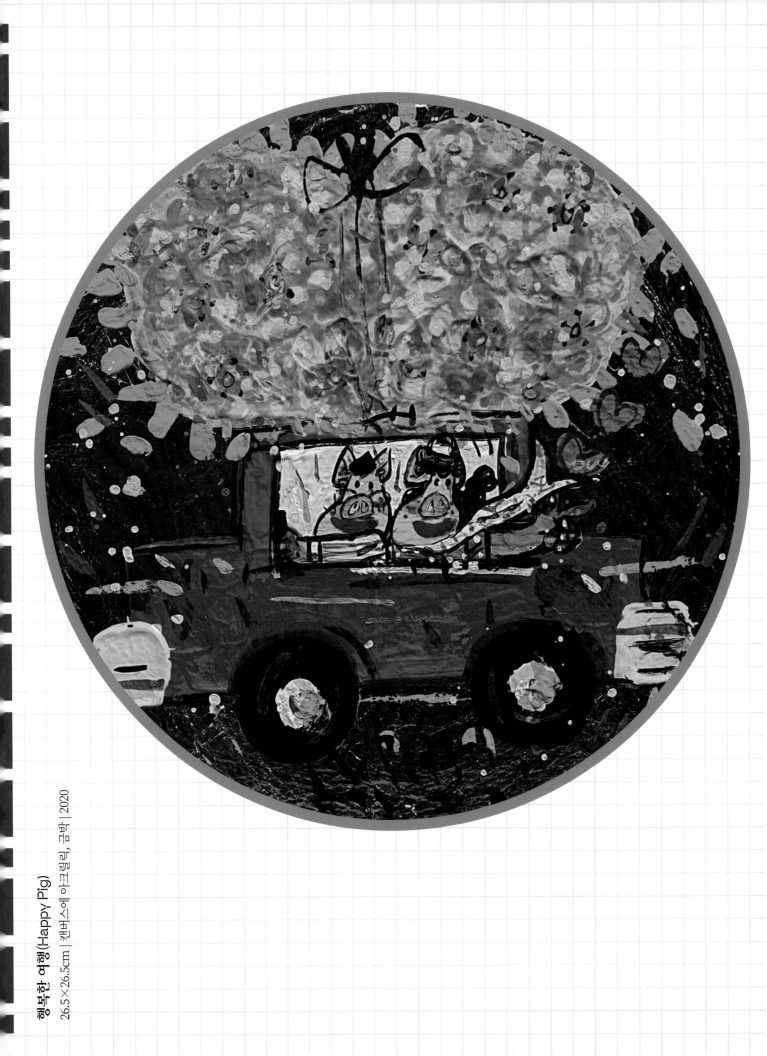

행복한 여행(Happy Pig)

26.5×26.5cm | 캔버스에 아크릴릭, 금분 | 2020

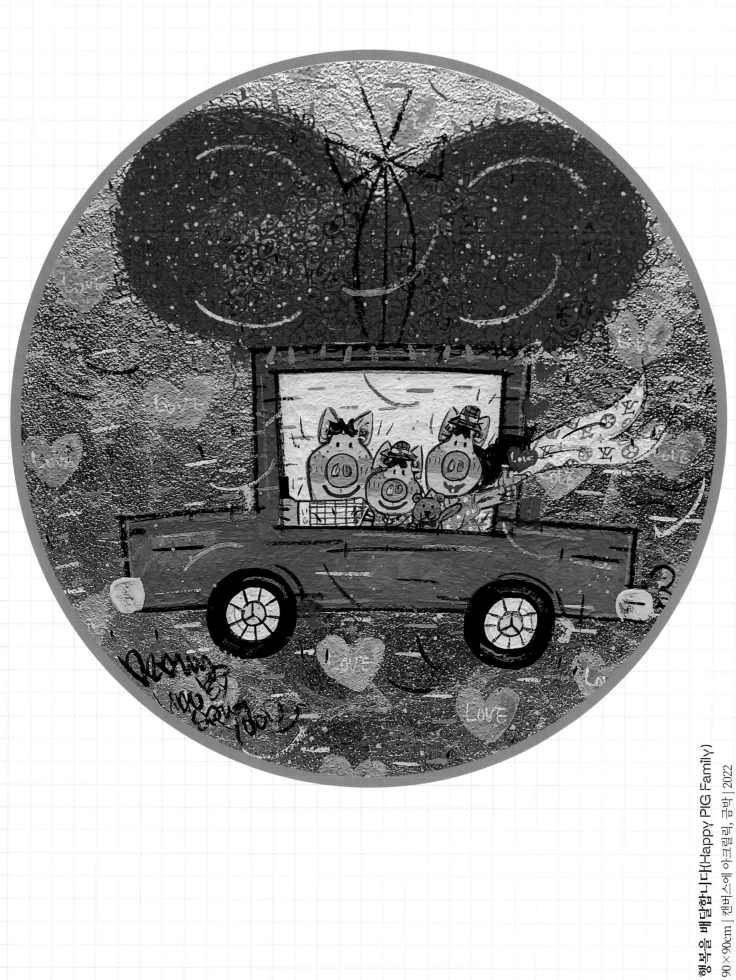

행복을 배달합니다(Happy PIG Family)
90×90cm | 캔버스에 아크릴릭, 금박 | 2022

그림을 잘 그리는 것보다 중요한 것은
(　)을 담아 진실되게 그리는 것

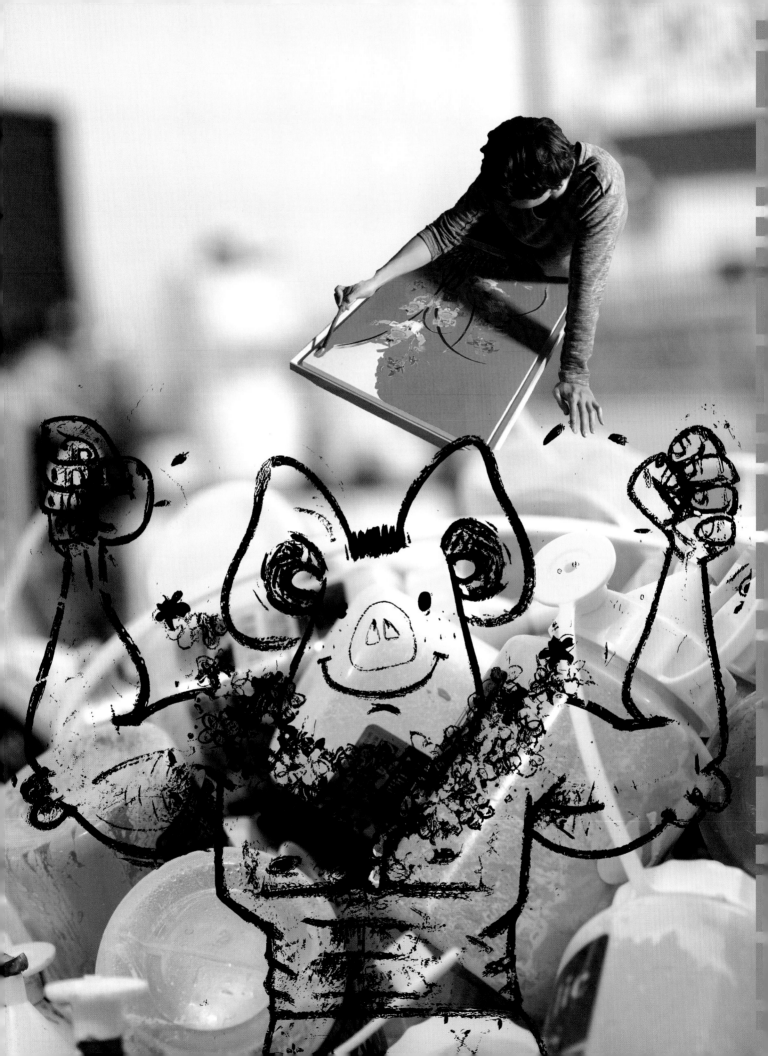

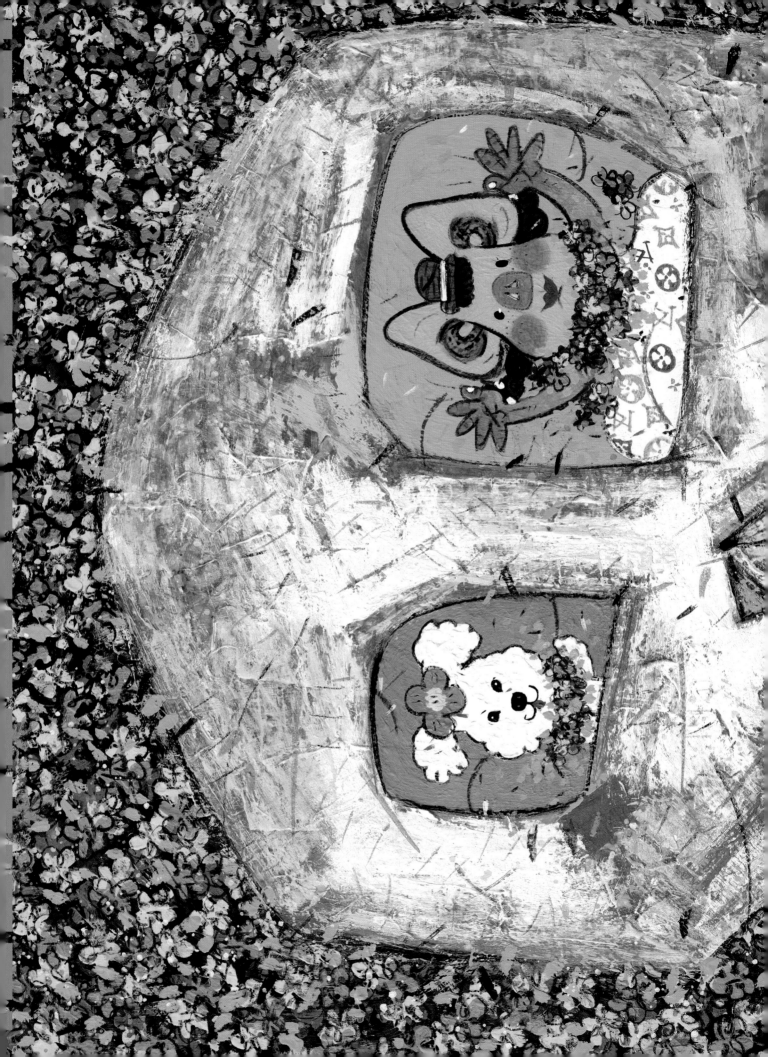

행복한 해탈
116.8×91cm | 캔버스에 석재, 아크릴릭, 금박 | 2017

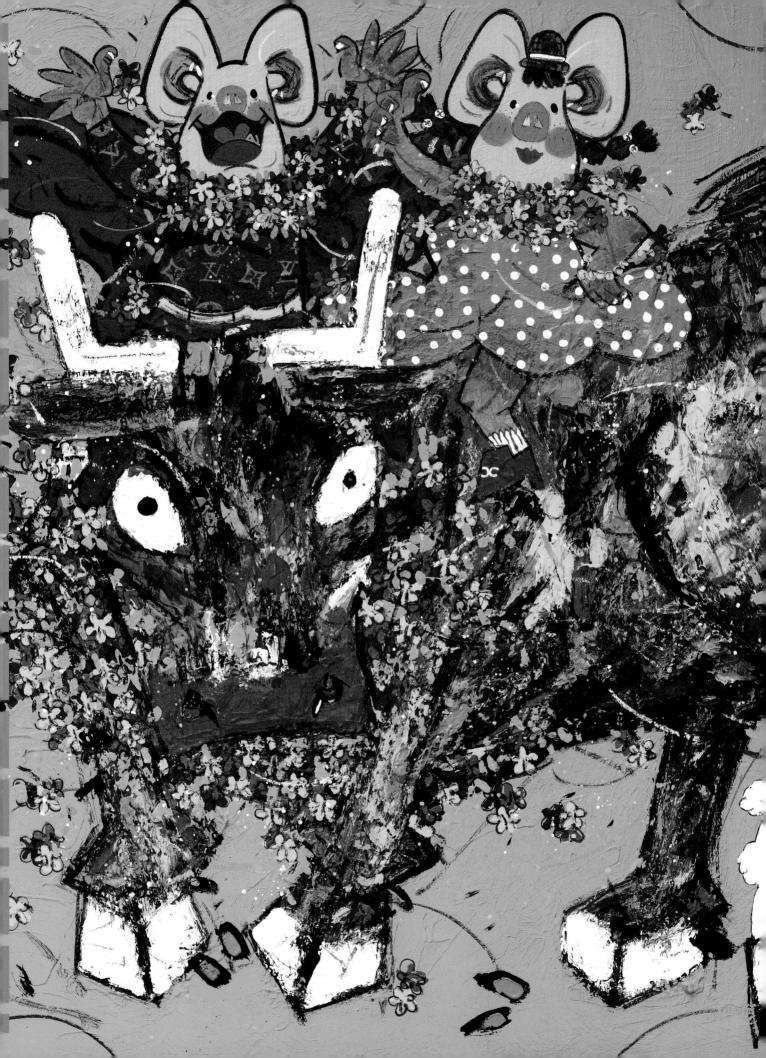

I think being a celebrity
depends on what path I am
taking. Since it's not something
that others can make for me,
I think I should consider more
about whether I am that kind of
advanced person or not.

셀럽이 된다는 건 내가 어떤 길을 가느냐에 따라 될
수도 있고 못될 수도 있다고 생각해요. 남이 만들어
줄 수 있는 부분이 아니기 때문에 나 자체가 명품이나
아니냐그 부분을 더 고민하며 살아야 할 것 같아요.

향소 타고 힘차게
130.3×130.3cm | 캔버스에 석채, 2017

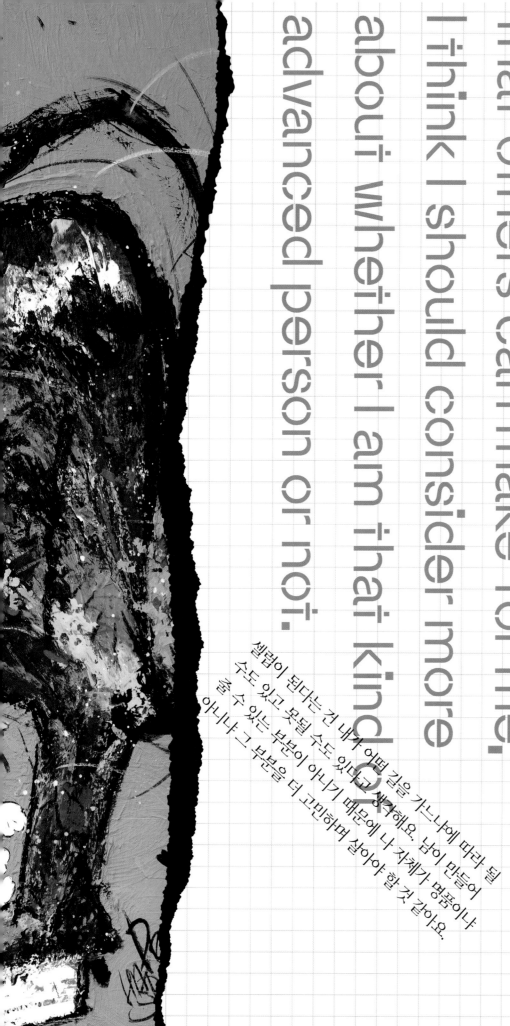

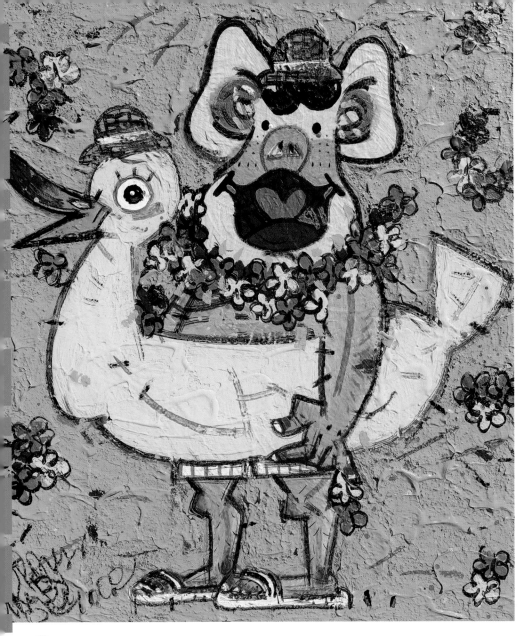

블링돈링-어쩐지 여름엔(Happy PIG-블링돈링(The Bling 豚ling)
53×45.5cm | 캔버스에 아크릴릭 | 2019

사랑의 반칙_(幸福的猪_Happy Pig)
53×45.5cm | 캔버스에 아크릴릭 | 2022

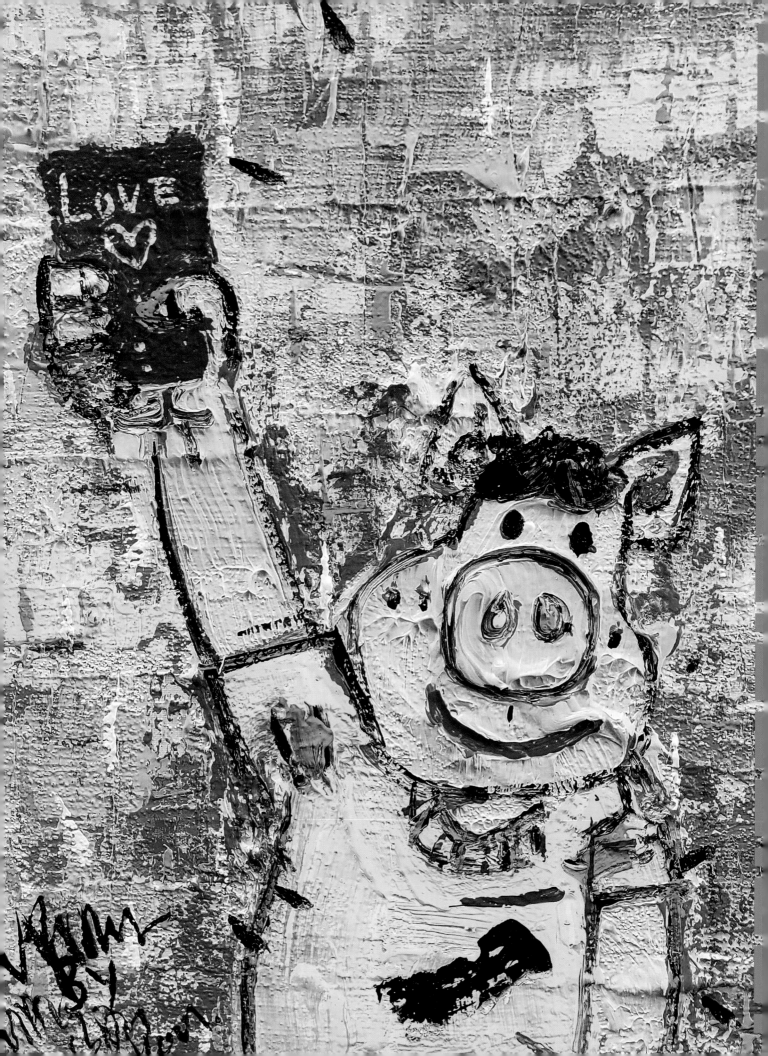

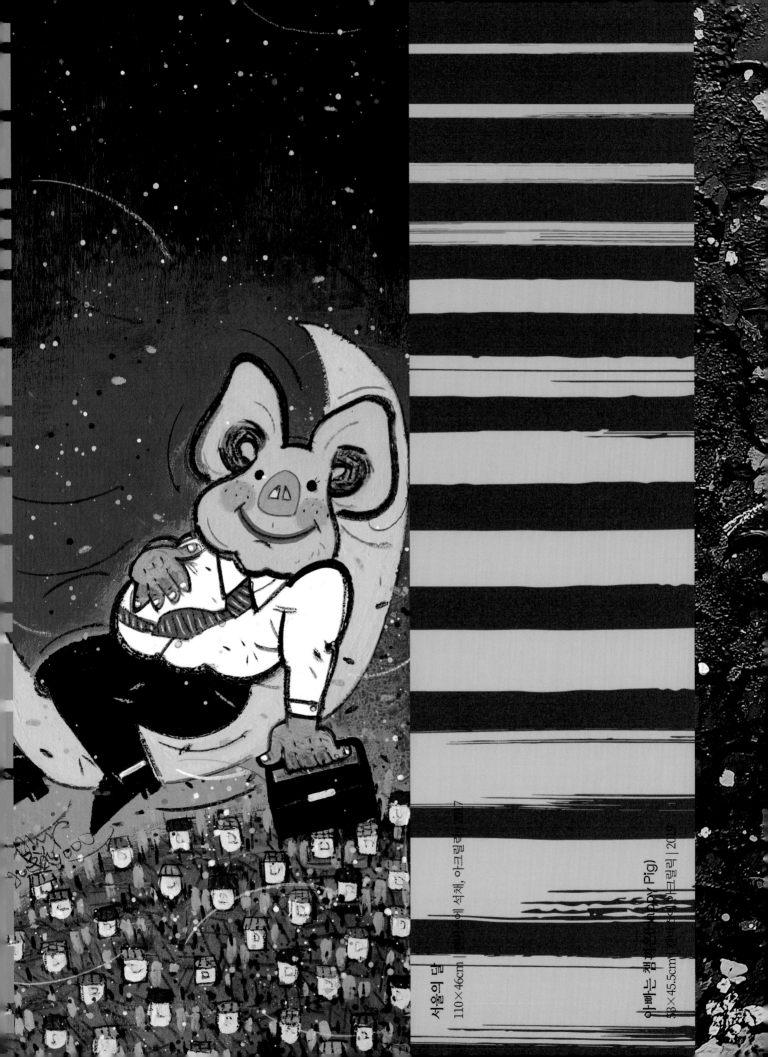

서울의 달
110×46cm

아빠는 챔피언(Happy Pig)
53×45.5cm

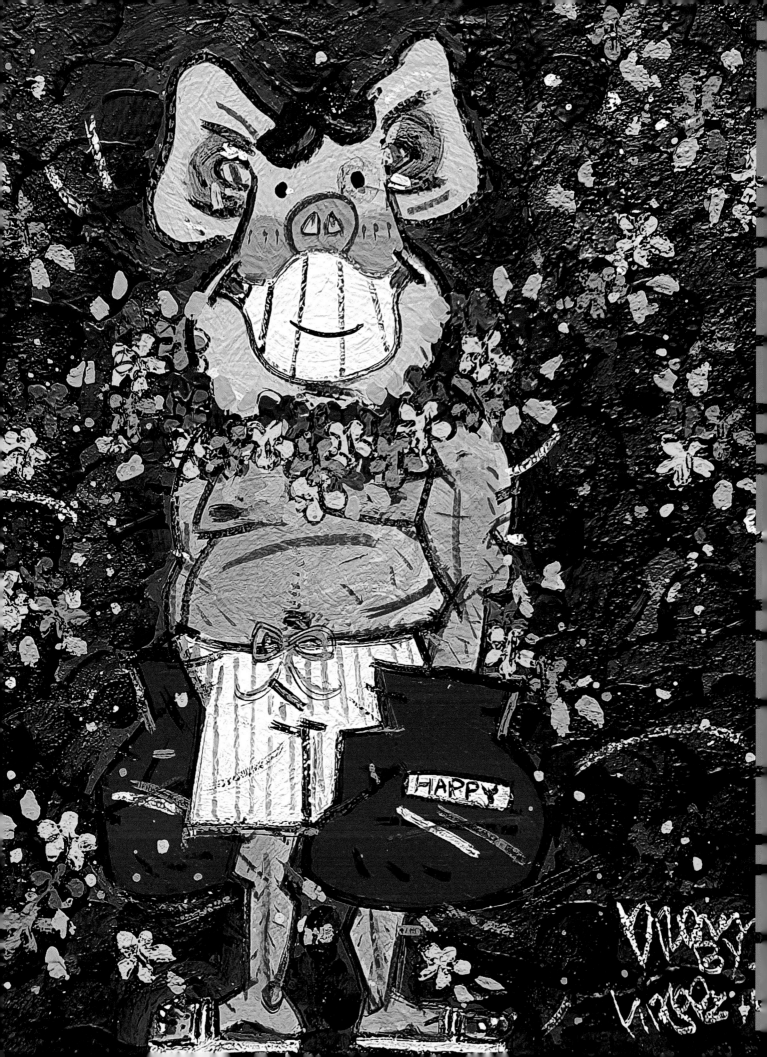

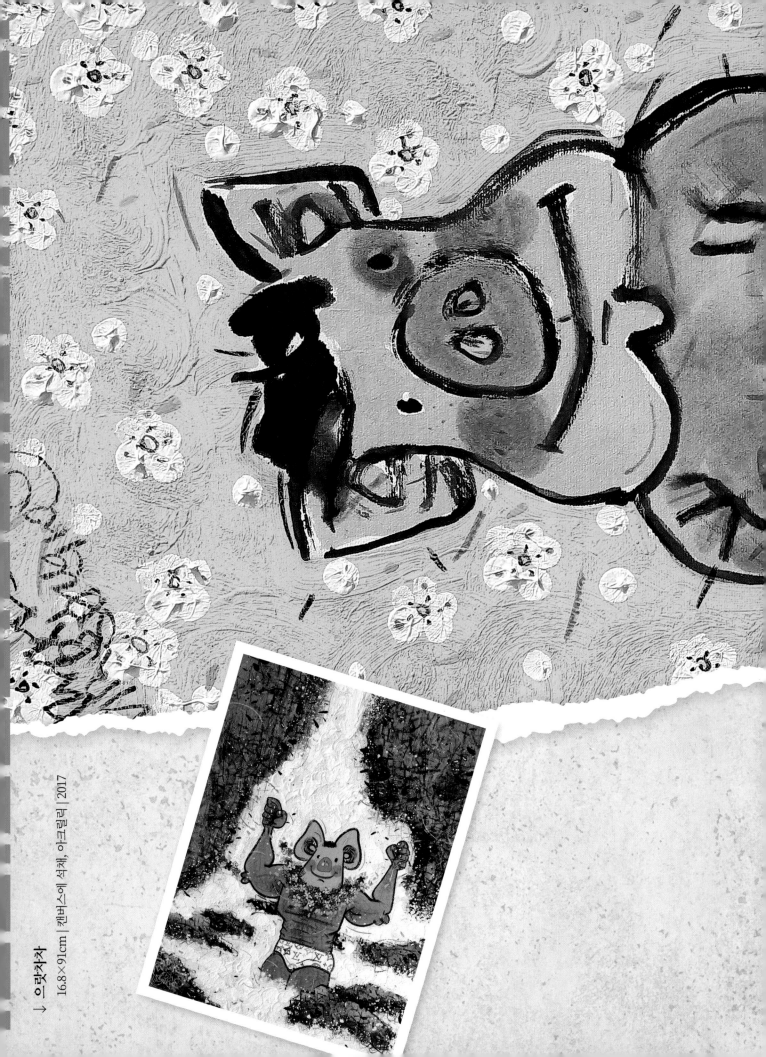

↓ 으랏자차
16.8×91cm | 캔버스에 석채, 아크릴릭 | 2017

→ 우리 아빠의 봄날(행복한 돼지)

33.5×69cm | 대민지에 수묵채색 | 2019

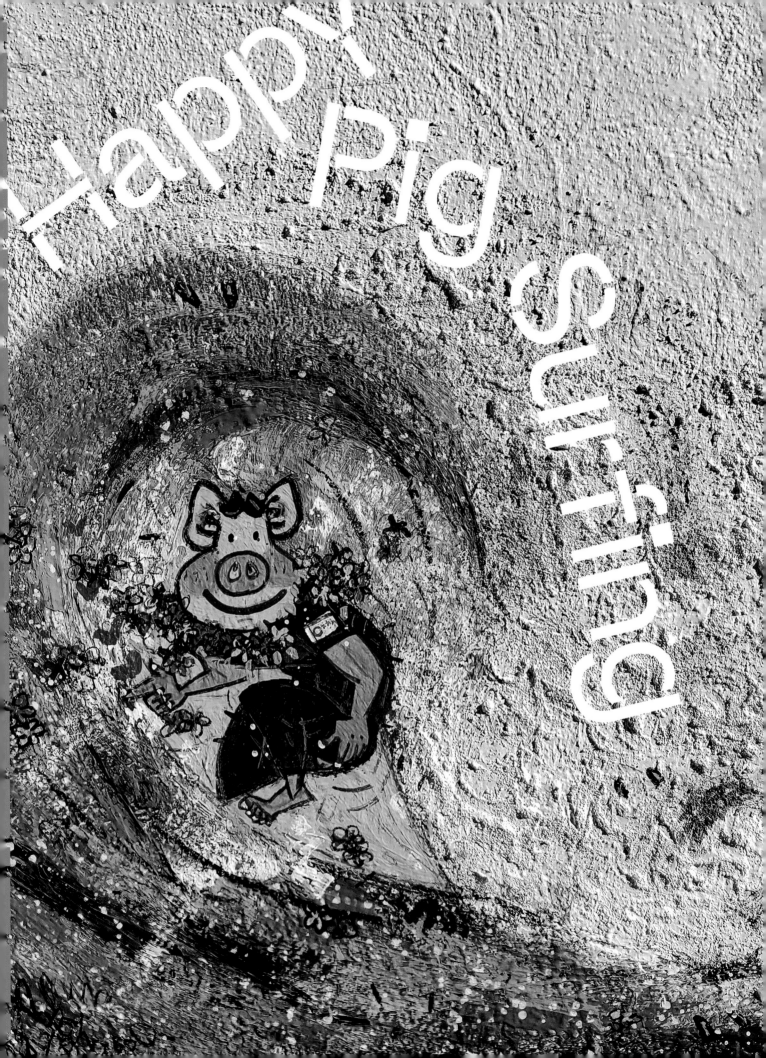

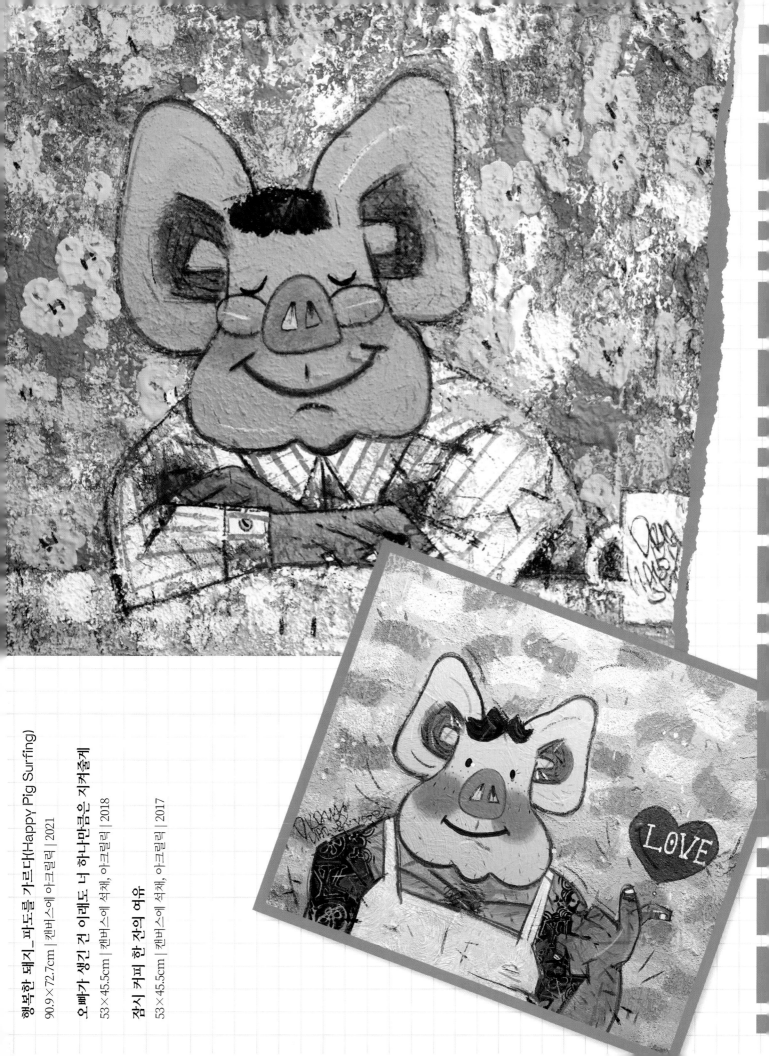

행복한 돼지_파도를 가르다(Happy Pig Surfing)
90.9×72.7cm | 캔버스에 아크릴릭 | 2021

오빠가 생긴 것 이래도 너 하나만큼은 지켜줄게
53×45.5cm | 캔버스에 수채, 아크릴릭 | 2018

잠시 커피 한 잔의 여유
53×45.5cm | 캔버스에 수채, 아크릴릭 | 2017

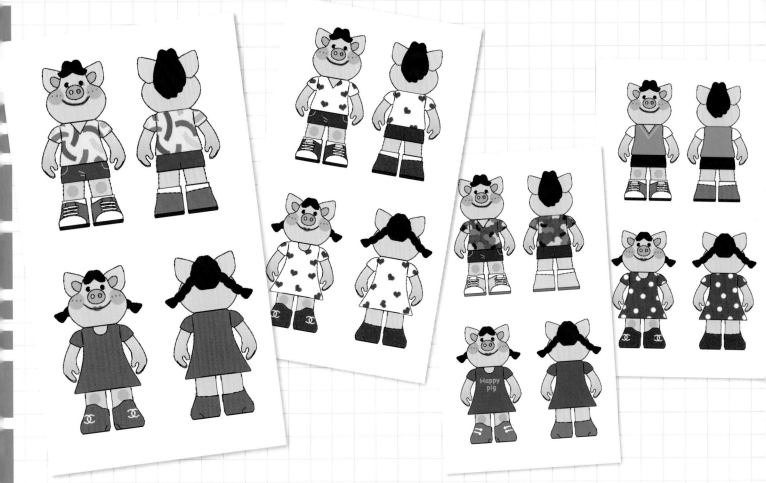

도니와 도나가 탄생했다

나마갤러리와의 콜라보레이션으로 탄생한 도니와 도나가 뻗어 나아갈 수 있는 길은 넓다.
행복한 돼지 작가로 15년이란 시간 동안 많은 캐릭터와 많은 굿즈 상품의 유혹이 있었지만
10년 후에 해보자, 라는 신념의 결과들이 요즘 나오는 것 같다.
항공사 캐릭터로 많은 회사들의 행복과 복, 그리고 웃음과 희망을 줄 수 있는 심벌로 자리매김하길 기대해본다.

Doni and Dona were created

There is a wide way for Doni and Dona, who were born in collaboration with Nama Gallery, to reach out.

As a happy pig painter, there have been many temptations of many characters to be goods products in 12 years, but the results of the belief that I should try it in 10 years, seem to come out these days.

As an airline character, I hope it will become a symbol that can give happiness, blessings, laughter and hope to many companies.

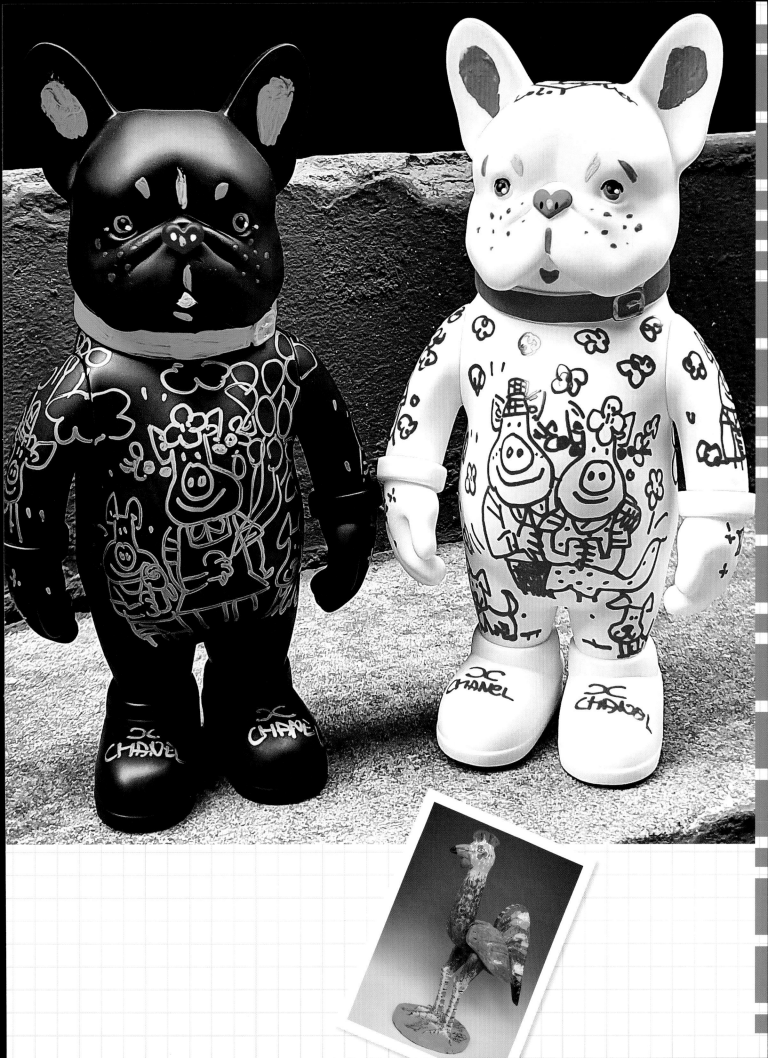

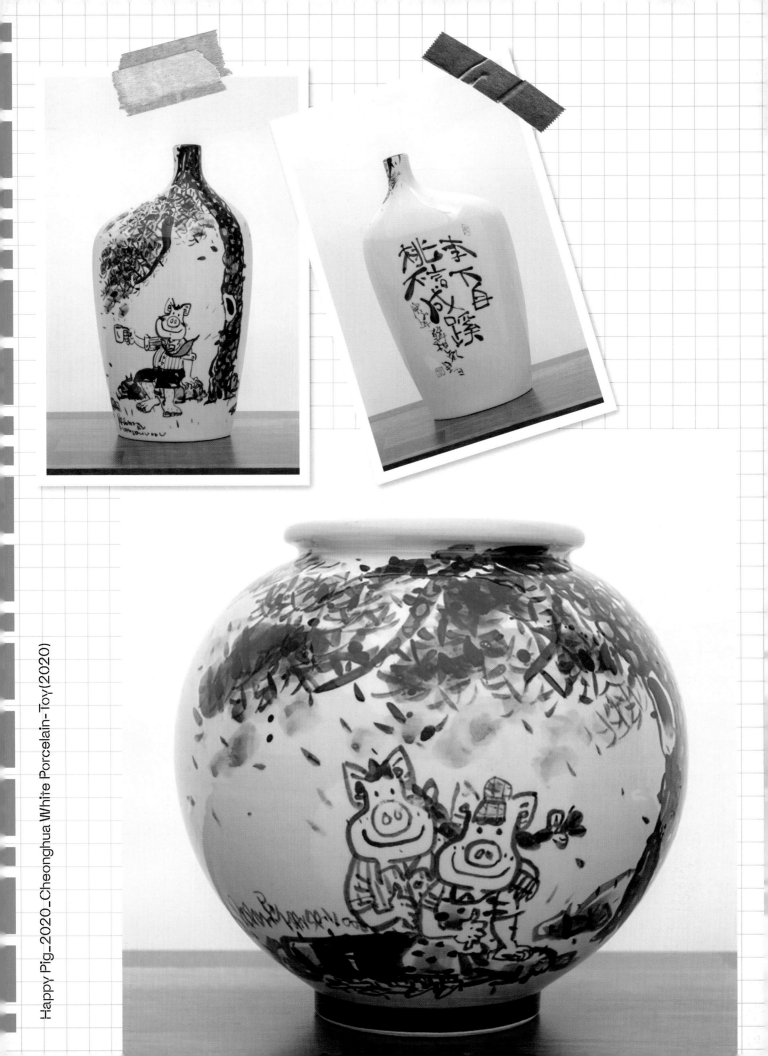

Happy Pig_2020_Cheonghua White Porcelain-Toy(2020)

한상윤
Han Sang yoon

소속 에이전시 　 会社名 Moook(일본) 　 https://happy-jpig.com

경력		
	2003	한국애니메이션 고등학교 1기 졸업
	2007	교토세이카대학교 예술대학 미술학부 풍자화(카툰만화과) 졸업
	2009	교토세이카대학교 예술대학 미술연구과 풍자만화전공 석사과정 졸업
	2011	동국대학교 일반대학원 미술학부 한국화전공 박사과정 수료
	2012-2013	동국대학교(서울) 출강
	2016-2017	골드라인창작스튜디오 1기,2기 선정작가
	2015-2016	매일경제 TV [아름다운TV갤러리 방송 – MC]
	2019~2022	중앙대학교 미술학과 서양화 전공 강사
	2021~	인천아트페스타 홍보대사

현재	
	Hawaii 한인미술협회 명예회원

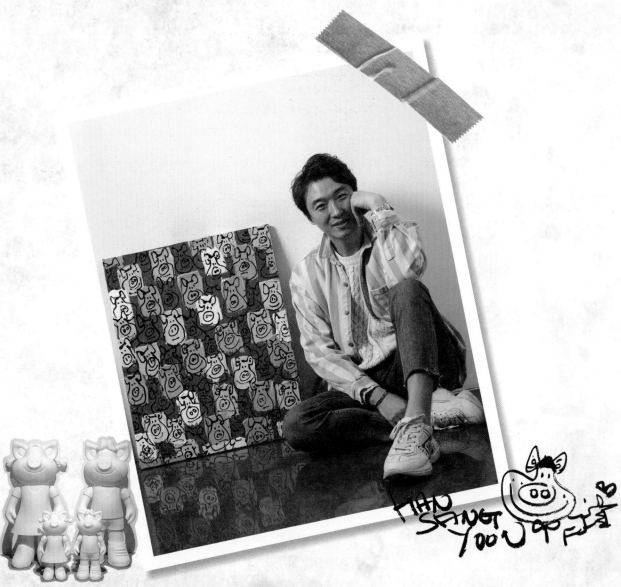

주요 개인전	2022	Keep on smile – M CONTEMPORARY(부산) 부산 그랜드조선 호텔
	2022	HANSANGYOON – HAPPY PIG전 Olivia PARK gallery 서울
	2022	MODERN TIMES – PIG POP 갤러리 하나 부산
	2021	PIG POP – DONI&DONA NAMA GALLERY 서울
	2021	Happu Pig – 이전개관 3주년 초대전 갤러리 원 서울
	2021	PIG POP – 해피타임즈 363 GALLERY 현대백화점 신도림 디큐브시티점
	2021	PIG POP – 모던타임즈 BOK ART CENTER 세종
	2020	행복을 그대 품안에 – 아톰갤러리 서울
		PIG POP 한상윤 – 큰나무갤러리 하남
		행복한 돼지 展 – 푸르곤 카페&갤러리 제주
		행복한 여행 – DGB 갤러리(ART G&G 기획) 대구
	2019	开怀的猪– 韩相胤十年回顾展(행복한 돼지 - 돼지 10년을 기억하다)
		北极熊画廊(Polar bear gallery) – 상하이
		행복한 돼지 작가 초대전 – 마띠유 호텔&갤러리 개관 기념전 여수
		Happy pig – 팝아티스트 한상윤 초대전 인천길병원 가천갤러리(기획 MKO 코퍼레이션) 인천
		돼지가 사라를 만났을 때 – 사라갤러리 서울
		블링돈링(The Bling 豚ling) – 진산갤러리 서울
		水墨水豚(수묵수돈) – 일백헌갤러리 서울
		한상윤 초대전 CAFE 머메드 – 갤러리 서울
		행복한 돼지 한상윤 초대전 – 재동갤러리 서울
		팝아티스트 한상윤 초대전 – 해운대아트센터 부산
		팝아티스트 한상윤 초대전 – 현대백화점 갤러리 H 대구
	2018	한상윤 초대전 – JY ART 갤러리 서울
		Happy Pig 'Sangyoon HAN' L.A Doarte Gallery L.A
		Happy PIG – 미고 갤러리 부산
		행복의 향기 – 자작나무 갤러리 서울
	2017	팝아티스트 한상윤 초대전 – 금오공과대학교 갤러리 구미
		돼지 아빠 퇴근하는 날 – 갤러리 위 서울
		우암미술상 대상 수상전 – 갤러리 라메르 서울
		팝아티스트 한상윤 초대전 – 인사아트프라자 서울
		복닥복닭展 – 장은선갤러리 서울
	2016	한상윤 초대전 – 갤러리 아리오소 울산
		나이스 샷 – 한상윤 초대전 제주 이스트힐스 골프클럽 제주
	2015	旅遊(여유) – 2U 갤러리 서울
		한상윤이 돌아왔다 나이스 샷 – 갤러리 위 서울
	2013	한상윤 초대전 – 일호 갤러리 서울
		one fine day – 이상숙 갤러리 대구
	2012	한상윤 초대전 – 하나 사랑 갤러리 서울
		Blooming Day – 갤러리 록 서울
		Happy Familly – 갤러리 숲 대구
	2011	황금시대 – 장은선갤러리 서울
		한상윤 드로잉전 – 범패박물관 인천
	2010	나이스 샷 – 장은선갤러리 서울
	2009	운수대통 – 한상윤 개인전 아트스페이스 스푼 서울
	2008	여의도 굿모닝신한증권 신한갤러리 서울
	2006	섬나라 – 일본 하나아트 갤러리서울
	2005	한군이 본 이상한 나라 – 일본大阪現代画廊 오사카

외 20여 회

주요 단체전	2022	奇幻的旅程 – 韓相胤&許京甫双人展 ARTL GALLERY 중국 상하이
		BAMA 프리뷰 in 더현대 – 더현대 여의도 서울
		PEACE IN UCRAINE – 갤러리하나 부산
		珍品喜乐 – ARTL GALLERY 중국 상하이
		Space JANE&CLAIRE 개관오픈전 – 스페이스 제인앤클레어 서울
	2021	FLEX 아트 전 – 잠실 롯데 에비뉴엘 갤러리(기획 M 컨템포러리) 서울
		봄의 향기 불고 – 호텔 인터불고 대구 갤러리(기획 S&S ART PRO'J) 대구
		담묵회 첫 기획전 – 델문도뮤지엄(기획 S&S ART PRO'J) 제주도
		담다, 제주 닮다 – 델문도뮤지엄(기획 S&S ART PRO'J) 제주도
		첫 번째 브이노믹스展 – 갤러리 하나(기획 S&S ART PRO'J) 부산
		사랑하기展 – 대구 DGB 갤러리 ART G&G
		YES! Brand展(한상윤과 우정의 작가들) – 용산아이파크몰 아트리에 갤러리
	2020	임하룡과 한상윤의 그림파티 – 피카프로젝트 서울
		시원한 바람전 – 마루아트센터 4관 서울
		FLYING AGAIN – 국회로비갤러리 서울
		김성진 X 한상윤 2인전 – IS ART GALLERY 대만
	2019	골프와 문화의 만남 – 인터불고cc 대구
		하와이미술협회 – Honolulu City hall Gallery 하와이
		팝&콘 – 대구시립미술관 대구
		한상윤 X 무라카미 다카시 會(HUI) – 베이징
		Piggy Dream – 은암미술관 광주
		Hello! 2019 돼지 – 꿈을 꾸다 천안 예술의전당 천안
	2018	ON YOU - WITH YOU 온유갤러리 안양
		HELLO 2019 – 현대아산병원 갤러리 서울
		거북이걸음 – JY ART 갤러리 서울
		마포미술협회 – 홍익대학교 홍문관 갤러리 서울
		세상에 하나밖에 없는 특별한 선물 – 강서미즈메디병원 서울
		개관기념전 – 성원갤러리 부산
		인천-하와이교류전 – Hawaii Honolulu city hall Gallery 하와이
		5색5인전 – 아트스페이스 H 서울
	2017	김정미 X 한상윤 팝아티스트전 – DGB 갤러리 대구
		송지연 X 한상윤 부채전 – 아뜰리에 247 – 수원
		시원한 바람 – 갤러리 G.L 군포
		화폭 속에 대마도를 담다 – 아트홀 로쉬, 분당
		대전합동군사대학교 운채미술문화연구소 초대전 – 갤러리 예담 청주
		제1전투비행단 운채미술문화연구소 초대전 – 1st 갤러리 광주
		삼삼한 3월엔 – 갤러리 GL 군포
		창유진&한상윤 2인전 – 모즈갤러리 서울
		반려동물 사랑전 – 갤러리 위 서울
	2016	달항아리 전(김중식,정현숙,한상윤) – 갤러리 위 서울
		사유의확장 – 조선대학교 미술관 광주
		팝아트 – KIST(한국과학기술원) 서울
	2015	반려견사랑 특별展 (한국 수의 임상포럼 특별전 – 메이필드 호텔 서울
	2014	MY PET – 갤러리 위 서울
		아름다운 마음 – 이상숙갤러리 대구
		창유진&한상윤 2인전 'THE 빛나는' – 인드라망 갤러리 전주
		인드라망 갤러리 기획전 – 전북대학교 박물관 전주

2013	3인3색전 – 가미 갤러리 분당
	작은 그림 초대전 – 갤러리 순 서울
	福을 전하는 열두 동물 – 현대백화점 갤러리 대구
	福 사세요 – 갤러리 에뽀끄 서울
2012	사랑한다! 마이펫 – 갤러리 엘르 서울
	선물전 – 갤러리 숯 대구
	황금기 – 롯데 갤러리 영등포점 중동점 서울
	마니퍼니 발렌타인 – 김리아 갤러리 서울
	왁자지껄 – 가가갤러리 서울
2011	2012년 福 사세요 – 갤러리 애뽀끄 서울
	변형과 조화 – 갤러리 세인 서울
	공간_행복을 담다(서울옥션) – 롯데백화점 분당
	작은 그림전 – 서울옥션(호림미술관) 서울
	롯데갤러리 프로야구 개막 30주년 기념전 "홈런-희망을 쏴라!" – 롯데갤러리 서울
	Art & Commerce – 갤러리 K 서울
	캘린더 – 서울옥션 강남점(호림미술관) 서울
	A&C 미술상 수상작가전 – 팔레드 인 서울 서울
	하선동력전 – 서울옥션 강남점(호림미술관) 서울
	스마프 아트 피규어 – 롯데 청량리점, 롯데 명동 아베뉴 서울
	세대공감전 – 울산현대미술관 울산
	한국 미술 – 반짝이는 별들 展, 아카 스페이스 서울
2010	날아라 토끼야 – 신촌 현대 백화점 U-PLUX Gallery H 서울
	선물展 – 갤러리 숯 대구
	Star in my heart – 천안 갤러리아 센텀시티 천안
	small art work – 소울 아트 스페이스 부산
	한국 미술 – 내일을 보다 아카 스페이스 서울
	잇쇼니 – 이브 갤러리 서울
	제8회 서울 미술대상전 수상작 전시 – 서울시립미술관 경희궁분관 서울
	와우! 퍼니 팝 – 경남도립미술관 천안
	글로컬 시대의 방법론 – 레이크 사이드 CC 갤러리 용인
	박사과정 연합전 'NON PLUS ULTRA' – 동덕아트갤러리 서울
	나인틴홀 갤러리 개관전 – 레이크 사이드CC 갤러리 용인
	성산아트홀 10주년 '아트인 슈퍼스타' – 성산아트홀 서울
	청년작가전 – 아트갤러리 청담 청도
2009	인사미술제 '한국의 팝아트' – 인사갤러리 서울
	Enjoy with the Comic Art – 현대백화점 미아점 갤러리H 서울
	예술의전당 순회전 아트인슈퍼스타 – 베어트리파크 천안
	i'm your hero – 신세계 백화점 인천
	미술과 놀이전 – 아트인슈퍼스타 예술의전당 한가람미술관 서울
	한국 만화 100주년 특별전 – 국립현대미술관 과천
	젊은 작가 주역 – 국민일보 갤러리 서울
	HERO RETURNS – 빛 갤러리 서울
	개봉박두-START – 아트스페이스 스푼 서울
2008	한가람미술관 미술과 만화전 '크로스 컬쳐' – 예술의 전당 한가람미술관 서울

외 250여 회

옥션	2010	서울옥션 아이티 자선 경매전 – (평창동 서울옥션 스페이스)
		서울옥션 WHITE SALE – (평창동 서울옥션 스페이스)
	2011	서울옥션 "하선동력" 온라인경매 – 서울옥션
		서울옥션 "캘린더 전" 온라인 경매 – 서울옥션
	2012	홍콩 크리스티 경매
	2019	타이베이 옥션(is art gallery)
	2020	WITH ART (Taiwan) – 온라인 옥션
아트페어	2009	대구 아트페어 – 아트갤러리 청담
	2010	KIAF 한국 국제 아트페어 - 진화랑
		인사아트페어 "연예인 특별 자선 경매전" - 갤러리 라메르
		아트 싱가포르 - AKA Space&미술시대 아트 컴퍼니
		홍콩 아트페어 - 갤러리 미즈
		대구 아트페어 - 갤러리 전
	2011	LA 아트쇼 - LA컨벤션센터 (AKA Space&미술시대 아트 컴퍼니)
		Kcaf 한국현대미술제 (박영덕갤러리&아트컴퍼니 미술시대)
		대구아트페어 (아트갤러리 청담)
		LA 아트쇼 - LA컨벤션센터 (AKA Space&미술시대 아트 컴퍼니)
		Kcaf 한국현대미술제 (박영덕갤러리&아트컴퍼니 미술시대)
		대구아트페어 (아트갤러리 청담)
	2012	경주 아트페어 (가가갤러리)
	2013	남송 국제아트쇼(성남아트센터)
		A&C 뉴 아트페어(SETEC)
		경남국제 아트페어(창원컨벤션 센터)
		울산 문화의거리 아트페어(아리오소 갤러리)
		대구아트페어(이상숙 갤러리)
	2014	경남국제아트페어(이상숙 갤러리)
		SOAF 서울오픈아트페어(갤러리 인드라망)
		대구 아트페어 (이상숙 갤러리)
		호텔 아트페어 인 대구 (셰인트 웨스턴 호텔) - 이상숙 갤러리
		홍콩 호텔 아트페어 – 갤러리 일호
		경남국제아트페어 (이상숙 갤러리)
		아트광주 (김대중 컨벤션 센터) - 이상숙 갤러리
		W 아트 쇼 (롯데호텔 _잠실) - 갤러리 위
	2015	호텔 인 아트페어 (노보텔 엠버서더_수원) - 이상숙 갤러리
		도어즈 아트페어(임페리얼 팰리스 호텔) - 갤러리 위
		아트광주 2015(김대중 컨벤션 센터) – 갤러리 위
		A.H.A.F 2015 (아시아호텔아트페어) - 시즈아트 갤러리
		어포더블 아트페어 (동대문디자인플라자) - 갤러리 위
		반얀트리 아트페여(반얀트리 호텔) - 갤러리 위
		부산국제아트페어
	2016	제주아트페어 "아트코스모폴리탄2016 제주" - 갤러리위
		아트경주 2016 - 갤러리 위
		SOAF2016 / 서울오픈아트페어 - 갤러리위
		부산아트쇼 / 갤러리 위
	2017	홍콩아트바젤 / 츠바키 갤러리
		하버시티홍콩호텔아트페어 / 록 갤러리
		조형아트서울 / 갤러리 이노
		L.A 아트쇼 2017 – LA컨벤션센터 (Gallery DO Arte)
		서울아트쇼(COEX) - 아트 G&G 갤러리

2018	2018 ART BUSAN - (자작나무갤러리)
	BAMA 2018 - (JY ART GALLERY)
	명동국제아트페어 - (누브티스)
	경남국제아트페어 2018 (미고화랑)
	Asia Contemporary Art Show 2018 – Hongkong
	위드아트페어 – 송도컨벤시아(JY ART GALLERY)
	대구아트페어 – 대구 Exco(아트 G&G 갤러리)
	아트제주 – JY ART GALLERY
2019	화랑미술제 – 아트스페이스 H
	홍콩하버아트페어 – Gallery Knot / 휴로 아트
	부산국제화랑미술제(BAMA 2019) / 해운대아트센터
	He's 아트페어(임페리얼 펠리스 호텔) / 에코락갤러리
	항저우 아트페어 / 北极熊画廊(Polar bear gallery) in Shanghai
	Art BUSAN / 카레다티스 & 앤아트
	대구호텔아트페어 / 라온제나 호텔(아트 G&G 갤러리)
	ART Asia / COEX D hall (윤 갤러리)
	AHAF 2019 / 인터콘티넨탈 파르나스 (아트 G&G 갤러리)
	호주 멜버른 아트페어 2019 / 진산갤러리
	상하이아트페어 / 진산갤러리
	싱가포르어포더블 / 진산갤러리
	대구아트페어 / ART G&G Gallery
	아트 가오슝 / ART G&G Gallery
2020	조형아트서울 [PLAS 2020] / ART G&G Gallery
	BAMA / ART G&G Gallery
	경주블루국제아트페어 / ART G&G Gallery
	KIAF 2020(온라인뷰잉룸) / JINSAN GALLERY
	AHAF(아시아호텔아트페어) / ART G&G Gallery
	대구아트페어 / ART G&G Gallery
2021	블루아트페어 / 갤러리 하나_GAGA GALLERY
	BAMA 2021 / ART G&G GALLERY _ S&S ART PRO'J _ 갤러리 하나
	plas(조형아트서울) 2021 / ART G&G GALLERY _ 갤러리 하나
	ART AMOY (샤먼아트페어) / 중국 샤먼 / GALLERY MOOOK(kyoto japan)
	더 코르소 아트페어 인 대구 / 대구 그랜드 호텔 / 갤러리 하나
	더 코르소 아트페어 / 부산 / 영무 파라드 호텔 / 갤러리 하나
	인터네셔날 호텔 아트페어 / 바르미 인터불고 호텔 / 갤러리 하나
	홈데코페어 / 부산 bexco / 갤러리 하나
	인터네셔날 호텔 아트페어 / 바르미 언터불고 호텔 / 갤러리 하나
	더 코르소 아트페어 / 울산 / 갤러리 하나
	부산국제소텔아트페어 / 그랜드조선 부산 / 갤러리 하나
	KIAF / 서울 COEX / TOKYO GINZA G2 GALLERY
	第十届 AArt 上海城市艺术博览会(AArt SHANGHAI) /
	<华邑酒店>SHANGHAI IN CHINA / GALLERY HANA
	인천아시아아트쇼 / 인천 송도컨벤시아 / Olivia Park Gallery
	인천아트페스타 / 인천문화예술회관 / 고송문화재단
	울산아트페어 / 울산전시컨벤션센터 / 갤러리 하나
	ART KAOHSIUNG《第九屆高雄藝術博覽會》/ 城市商旅真愛館2樓 / GALLERY HANA

	2021	CONTEXT Art Miami / The CONTEXT Art Miami Pavilion
		One Herald Plaza / Olivia Park Gallery (Newyork)
		SEOUL ART SHOW 2021 (2021 서울아트쇼) / COEX / 특별전 블루인아트
	2022	ART FUTURE-藝術未來 /台北君悅酒店10樓_Grand Hyatt Taipei/ 畫廊 HANA
		LA ART SHOW_MODERN + CONTEMPORARY / LOS ANGELES CONVENTION
		CENTER / Queen's Art Gallery
		서울호텔아트페어 / 인터콘티넨탈 호텔 / 갤러리 하나
		ART TAINAN 2022 (台南藝術博覽會) / 台南晶英酒店_Silks Place Tainan / GALLERY HANA
		대구 라움아트페어 / 대구그랜드호텔 / 갤러리 하나
		BAMA(부산국제화랑아트페어) / BEXCO / 갤러리 하나
		ART BUSAN / BEXCO / Olivia Park Gallery
		WHATZ(國際當代藝術博覽會) / 台北喜來登大飯店 / GALLERY HANA
		AHAF / 부산파크하얏트 / 갤러리 하나
		아트인더베이 / 부산 더베이 101 / 갤러리 아트숲
		KIAH SEOUL / COEX A&B HALL / GALLERY NOW

콜라보레이션

	2022	쏘럭스 선글라스 콜라보 - 압구정현대백화점
		88당 행복한 돼지 캐릭터 ROGO
	2020	WOO'Z 베이커리 – CKAE BOX 에디션
	2019	아시아양돈수의사대회(APVS 2019) - 에디션 판화 제작
		부산구포성심병원- 2019 캘린더
		부산구포성심병원 – 2019 아트상품 (머그컵)
		부산구포성심병원 – 2019 건물 외벽 전면 작품 현수막
		김영모과자점(본점 및 전 지점) - 팝아티스트 한상윤 패키지 출시
		대한의사협회 콜라보레이션 판화 제작 – 의협가맹 전국병원 에디션 판화 설치
		세븐일레븐 – 2019 설 포스터 및 책자 메인 작업
	2010	첼리스트 김규식과 무누스 앙상블 <Latin&Tango> 2집 앨범 작업

연재

	2017	데일리벳 – 한상윤 그림 이야기 연재
	2013	서울경제신문 – 한상윤 칼럼 연재

수상

	2017	L.A Doarte Gallery 1st "Drawing Competition" Bronze Award
		우암미술관 우암미술상 제1회 대상
	2016	세계문화교류대상 대상 – 한국언론기자협회
	2011	제1회 A&C 미술상 산토리니 서울 특별상
	2010	제 8회 서울미술대상전 대상
	2005	일본 덴노지학관 전람회 우수상

수상

	2017	오렌지카운티 슈퍼바이저(선거 선출직) [미셸박 스틸]
		L.A 4구 한인 최초 시의원 [데이비드 앤 류]
		제1전투비행단장(☆)
		합동군사대학교 교장(☆☆)
	2016	육군항공작전 사령관(☆☆)

표창		3군단 군단장 표창(☆☆☆)
		한미 연합사령부 부참모장 표창(☆☆)
		제1야전군사령부 참모장 표창(☆☆)
		육군3사관학교장 표창(☆☆)
		제15보병사단 사단장 표창(☆☆)
		제5공병여단장 표창(☆)

방송 및 언론		
	2005	일본 관서 예능프로그램 간사이 반자이신문
		"만화 유학생 한상윤"편 방영
	2006	케이블Q채널 휴먼스토리 레인보우
		"수묵 만화로 세상을 풍자한다" 한상윤 다큐멘터리 방영
	2008	kbs tv책을 말하다 출연- 툰아티스트 한상윤
	2008	영화 전문 잡지 필름 2.0 신세대 아티스트 13인 인터뷰 -툰아티스트 한상윤
	2009	주니어 논술 - 미술관 탐방/툰아티스트 한상윤
	2010	올리브TV 쥬니&아민의 독립 생활백서 - 아티스트 한상윤
	2010	M.net 그는 당신에게 반하지 않았다 8회 - 팝아티스트 한상윤
	2010	올리브 TV - 올리브 쇼(조윤영&한상윤 스타일 분석)
	2010	MBC 방방곡곡 해피트레인 - 팝아티스트 한상윤
	2011	월간 럭셔리- 팝아티스트 한상윤
	2011	월간 럭셔리 - 그림이 골프로,, 팝아티스트 한상윤
	2011	MBC 불만제로 - 팝아티스트 한상윤
	2011	TVN 화성인 바이러스 - 팝아티스트 한상윤
	2012	tvn 백지영의 끝장 토론 - 팝아티스트 한상윤
	2012	디자인 매거진 tv 강성연의 "룸2" - 팝아티스트 한상윤
	2013	MBN 아름다운 TV갤러리 - 팝아티스트 한상윤
	2015	MBN 아름다운 TV갤러리 - 팝아티스트 한상윤
	2016	한돈 매거진 – 행복한 돼지 작가 한상윤
	2016	HIM – 근무지원단 병장 한상윤
	2019	월간 에세이 – 표지 겸 수필수록(행복한 돼지 작가 한상윤)
	2019	KTX 매거진 – 행복을 그리는 작가 한상윤 인터뷰
	2019	중앙일보 – 행복한 돼지 작가 한상윤
	2019	SBS 8시 메인뉴스 – 돼지만 10년째 그리는 돼지 작가 한상윤

그외 잡지와 방송에서 활동 중

작품 소장	청와대, (주)동양그룹, (주)한국필터, 보라카이 레알마리스 호텔, 국회의원회관, 한남더 힐, 대한상공회의소, 웨스트 파인CC, 인터불고CC, 골드라인회사, 레이크사이드CC, 카페미구스타, 이스트힐스골프클럽(제주), 한라산CC(제주), 하나은행(본점), 하나은행 올림픽선수촌 PB센터, 제주도 '제주뚝배기' 본점, 계산 한옥, 강릉 우암미술관, 일본 MOOOK 본사, 여수 마띠유 호텔, 일본 WACOAL 본사, 일본 이토우엔 본사, 대구 수성 생 막창, 대구 파라다이스 한증막, 김인주 피부과, S&B안과, 365정형외과, 대구은행, (사)범패박물관외 다수 소장

PÂTISSERIE
KIM YOUNG MO

Happy

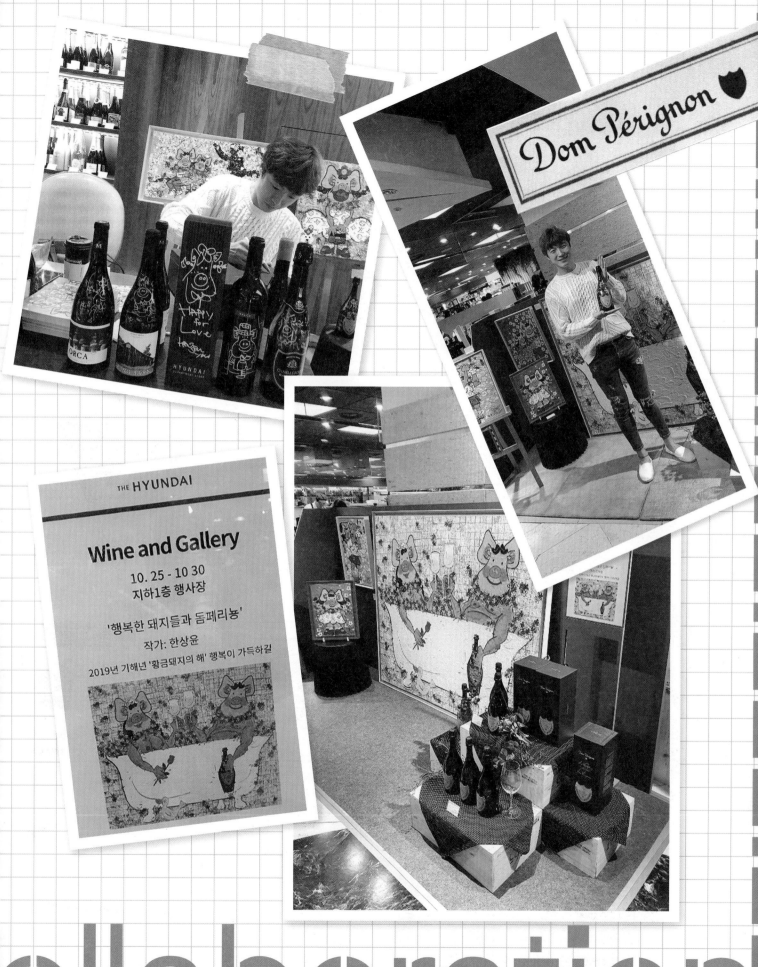

Dom Pérignon

THE HYUNDAI

Wine and Gallery

10. 25 - 10 30
지하1층 행사장

'행복한 돼지들과 돔페리뇽'
작가: 한상윤

2019년 기해년 '황금돼지의 해' 행복이 가득하길

ollaboration

길상돼지,
한상윤이 그린
삶의 서사

안현정
미술평론가, 예술철학박사

돼지는 행복한 얼굴을 하고 있다. 그 의미는 크게 길상(吉相·吉祥)이란 의미로 해석 가능하다. 복을 많이 받을 얼굴의 생김새[吉相]와 운수가 좋을 상서로운 조짐[吉祥]이라는 해석 속에 행복의 메타포가 담겨 있는 것이다. 한상윤 작가는 돼지의 길상적 모티브를 의인화함으로써 자신이 그린 세계 속에서 고통 없이 승리하는 행복한 삶을 꿈꾼다.

행복한 돼지를 돋보이게 하는 요소는 한상윤의 작품에서만 발견할 수 있는 동양적 필획과 팔색조를 넘나드는 평면 구성이다. 작품의 외곽선은 초기 모더니스트들이 실험했던 2차원적 선을, 대상을 채우는 색들은 선명하고 단순하게 구체화되어 '주제를 극대화'시키는 역할을 한다. 6세기 사혁(謝赫)이 《고화품록(古畵品錄)》에서 언급한 골법용필(骨法用筆)의 기초 위에 서구 모더니즘이 추구했던 색면(色面)을 조화시켜 형식과 내용을 이해하기 쉽도록 구성한 것이다.

십이지신 가운데 마지막 동물인 돼지(亥)는 신화(神話)에서 신통력(神通力)을 지닌 동물, 길상(吉祥)으로 재산이나 복(福)의 근원, 집안의 재신(財神)을 상징해왔다. 고구려 유리왕은 도망가는 돼지(郊豕)를 뒤쫓다가 국내위나암(國內尉那巖)에 이르러 산수가 깊고 험한 것을 보고 나라의 도읍을 옮긴 바 있다. 우리의 고대 출토 유물, 문헌이나 고전문학에서 돼지는 이렇듯 상서로운 징조로 해석된다.
민간에서는 재산이나 복의 근원으로, 집안의 수호신으로도 번역되었다. 다산(多産)의 상징으로 사업이 번창한다는 의미는 물론, 정월의 첫 돼지날에 개업하면 부자가 된다는 속성도 이와 무관치 않다. 이렇듯 돼지는 공(功)이 많은 동물이다.

하지만 한상윤 작가의 돼지가 처음부터 길상과 해학(諧謔) 어린 여유를 뿜냈던 것은 아니다. 일본에서 풍자만화를 전공한 그에게 돼지란 '현대인들의 물질적 욕망 그 자체'를 표현하는 매개체였다. 그리고 워홀(Andy Warhol, 1928~1987)식 팝아트란 자본의 상징을 넘어, 인간에 내재한 '욕망=행복의 기준'에 질문을 던지는 행위였다.

그러하기에 한상윤의 풍자에는 '팝(POP)=자본을 앞세운 대중사회의 속성'을 솔직하게 관망하는 통쾌한 해석이 자리한다. 풍자와 비판으로 시작된 돼지는 시간을 더하면서 "어차피 우울한 세상(憂世), 신명나게 즐겨보자"는 긍정의 매개체로 전환되었다. 작가는 자본에 대해 의미심장한 언어를 던진다. "자본주의와 대중을 특징으로 한 팝아트는 현대사회를 맹목적으로 옹호한 것이 아니다. 노동이 삶을 유지하기 위한 한 방편인 것처럼, 팝아트는 삶을 가치 있고 행복하게 보라는 우의(寓意)를 담고 있다. 나의 돼지 그림 역시 팝의 긍정적 속성을 담는다."

이렇듯 한상윤의 작품 속에는 인생의 희로애락(喜怒哀樂)을 가로질러 행복을 쟁취한, 입꼬리가 기분 좋게 올라간 돼지 군상이 자리한다. 나의 누이·형제와 부모, 사랑하는 이와 친우(親友), 경쟁 속에서도 '나이스 샷'을 외치는 다양한 인간관계, 무엇보다 갖은 풍파 속에서도 여유(餘裕)를 즐기는 행복한 자화상이 아로새겨져 있는 것이다.

Pig-Pop, 현학적 삶을 가로지른 해학미의 추구

일본에서 풍자만화를 전공한 한상윤 작가가 돼지를 그린 지 어느덧 15년이 넘었다. 현대인에 내재한 물질적 욕망을 3쾌(유쾌·상쾌·통쾌)라는 역설의 매개체로 전환시킨 작가는 3포세대(연애·결혼·출산 포기)로 분류되는 현상에 해학적 반기를 든다. 어린 시절부터 동양화 붓을 들었던 작가는 구상성을 지닌 팝아트 안에 '치열한 현실 인식'을 배태시킴으로써 동양의 획과 서구의 색면이 조형적으로 빛나는 작품 세계를 구축했다. 작가의 돼지 그림은 예술 속에서 좋은 기운과 만났을 때, 현실의 고통조차 위안 삼을 수 있다는 희망을 품게 한다. 궁극적인 이유는 한상윤 작가의 따스한 인간미, 긍정적인 자기 혁신과 '현재를 발판 삼은 미래의 가치' 때문이다. 작가는 우리 시대 어려운 삶 속에서 돼지를 통해 행복과 웃음을

선사한다. 그는 돼지란 소재에 천착한 이유에 대해 다음과 같이 언급한다.

> ❝ 일본 유학 당시 풍자 동물만화가로 유명한 요시토미 야스오[吉富康夫]의 영향을 받았다. 당시 학부 커리큘럼이 4년 내내 교토시[京都市] 동물원에서 동물 크로키를 훈련하는 것이었다. 유럽과 교류가 잦은 학교여서 해외 전시에서도 동물 풍자만화를 전시했다. 돼지가 작품에 정착한 것은 오랜 형식 실험의 결과다. 처음 그렸던 돼지는 리얼리티에 기반해 현대인들의 물질적 욕망을 담았다. '돼지 같다'라는 의미에 반드시 좋은 뜻만 담겨 있지 않은 것처럼, 행복과 부의 이면에 '미련하다·둔하다'는 비하의 의미가 숨겨져 있기 때문이다. 행복한 돼지로의 전환은 순간의 깨달음이 낳은 결과였다. 어느 날 웃고 있는 행복한 돼지를 보는데, 우리가 살고자 하는 삶이 이런 것이 아닐까 하는 생각이 들었다. 풍자에서 해학으로 전환된 돼지는 동전의 양면 같은 우리 삶의 기록인 셈이다. ❞

한상윤 작가에게 '피그팝(Pig-Pop)'이란 '시대의 단면을 일깨워주는 가장 솔직한 매개체'다. 작품에 배태된 독창성은 풍자만화와 동양적 서법(書法)이 자연스럽게 융합된 결과다. 조부의 영향으로 다섯 살 때부터 지필묵(紙筆墨)을 잡기 시작한 그에게 '피그팝'은 화려한 도상성(圖象性)이 아닌 먹선에 담긴 세상 그 자체로 기능하는 것이 아닐까.

PIGPOP
Han Sang Yoon

초판 1쇄 인쇄
2022년 10월 25일
초판 1쇄 발행
2022년 11월 15일

지은이
한상윤

펴낸이
백영희

펴낸곳
㈜너와숲

주소
04032 서울시 금천구
가산디지털1로 225
에이스가산포휴 204호

전화
02-2039-9269

팩스
02-2039-9263

등록
2021년 10월 1일
제2021-000079호

ISBN
979-11-92509-16-7 03650

정가
55,000원

ⓒ한상윤 2022

이 책을 만든 사람들

교정
유승현
홍보
박연주

마케팅
배한일
제작처
예림인쇄

디자인
글자와기록사이